电视文艺创作教程

王建辉 编著

北京大学出版社
PEKING UNIVERSITY PRESS

图书在版编目(CIP)数据

电视文艺创作教程/王建辉编著. —北京：北京大学出版社，2015.9
（21世纪高校广播电视专业系列教材）
ISBN 978-7-301-25905-4

Ⅰ. ①电… Ⅱ. ①王… Ⅲ. ①电视节目—创作方法—高等学校—教材 Ⅳ. ①J904

中国版本图书馆CIP数据核字（2015）第121215号

书　　　名	电视文艺创作教程
著作责任者	王建辉　编著
责 任 编 辑	郭　莉
标 准 书 号	ISBN 978-7-301-25905-4
出 版 发 行	北京大学出版社
地　　　址	北京市海淀区成府路205号　100871
网　　　址	http://www.pup.cn　新浪微博:@北京大学出版社
微信公众号	通识书苑（微信号：sartspku）　科学元典（微信号：kexueyuandian）
电 子 邮 箱	编辑部 jyzx@pup.cn　总编室 zpup@pup.cn
电　　　话	邮购部 010-62752015　发行部 010-62750672　编辑部 010-62767857
印 刷 者	北京虎彩文化传播有限公司
经 销 者	新华书店
	787毫米×1092毫米　16开本　16印张　270千字
	2015年9月第1版　2024年7月第4次印刷
定　　　价	48.00元

内 容 简 介

　　本书是指导高等院校广播电视相关专业师生开展电视文艺创作实践的教材。本书注重传统文艺理论的介绍，并结合电视文艺的发展，探讨电视文艺创作的新思路、新技巧，提倡在专业学习中坚守"厚基础、重实践"的原则，意在培养具备扎实的文艺理论基础，又能适应现今不断创新、变化的电视文艺实践的专业人才。

作 者 简 介

　　王建辉，东北师范大学传媒科学学院教授，系主任，硕士研究生导师。国家艺术基金项目主持人。吉林电视台评审办专家评委。创作的广播电视文艺节目获国家级、省级奖励二十多项。

前　言

文艺，是文学与艺术的统称，是人们通过多种艺术化表现方式，来反映生活中的感受，反映不同情感、不同观念。文艺包括古今中外文学、艺术所有表现形式及文学艺术思潮、文学艺术作品及创作者与创作实践活动等，是人类重要的精神与文化现象。文艺理论是通过研究文学艺术实践活动，总结文艺规律、阐述文艺思想、引领文艺发展的一门统筹、认识、感悟及探索人类精神世界的人文科学。

对当代文艺的认识不仅应从历史和社会现实的角度出发，更要关注文艺的本质和审美取向。文艺不但具有感官魅力，而且能让人进而深刻理解其思想精髓。

电视文艺，它是文学艺术多种表现形式与现代科学技术相结合而派生出来的新兴艺术，具有综合性和广泛性，几乎涉及所有的艺术门类。传统艺术精华汇聚而产生的能量对电视文艺理论的形成产生了重要作用。电视文艺的审美同样参考了传统文艺美学思想，包括文艺与现实、文艺与美、社会与题材、形式与内容等成熟的理论观点。电视文艺的发展时间较短，属于不断变化的"动态"艺术，其自身的理论框架并不完善，但应肯定的是，电视文艺的理论应建立在传统文艺理论基础之上，离开传统文艺理论，电视文艺就是无本之木、无源之水。

当然，电视文艺涉及艺术门类众多且复杂，又受科学技术发展的主导，仅凭传统文艺理论不可能将其完全阐述清楚，需要新的形式、新的思维、新的观点。

本书是指导高等院校广播电视相关专业师生开展电视文艺创作实践的教材。本书注重传统文艺理论的介绍，并结合电视文艺的发展，探讨电视文艺创作的新思路、新技巧，提倡在专业学习中坚守"厚基础、重实践"的原则，意在培养具备扎实的文艺理论基础，又能适应现今不断创新、变化的电视文艺实践的专业人才。

由于我国港澳台地区电视文艺的发展之路与内地有较大差异，本书中若非特别说明，关于我国电视文艺的研究与论述都是基于内地电视文艺的发展实践而言的。为免累赘，正文中对此类问题不再一一说明。

王建辉

2015 年 3 月

目 录

第一章

文艺创作的基本原理

🎬 学习目标

掌握文艺创作的基本概念与要素。
理解经典文艺思想对艺术创作观念所产生的影响。
探究表现力对于艺术作品的重要性。
掌握主流文艺价值观的具体表现。
掌握艺术的表现类型。

　　文艺创作可以是一个宽泛的概念，指文学、艺术领域的创作者在不同的表现形式（文学、音乐、绘画、戏剧、影视等）上为追求不同价值观（艺术、商业、非主流等）而进行艺术创造活动的总称。文艺创作又可以是一个狭隘的概念，指在特定社会意识形态下的文学艺术创作关于主题化和典型化的塑造，带有鲜明的导向意识，服务于意识形态。文艺创作虽然隐含着这两种观念，但它们之间并不矛盾，有时分离，有时合一，是一个国家社会文化"软实力"① 的集中反映，其共性是在不同的表现形式上创作出优秀的艺术精品，涌现出个性鲜明的艺术家，来引领文化思潮，繁荣文化发展。

　　文艺创作还有另外两层含义，一是指实践活动，二是指理论研究，两者有着重要的联系。实践活动是指艺术创作者创作不同类型、不同风格的艺术作品；理论研究是指专家学者对创作活动、创作者、艺术作品进行总结分析，寻找规律，确立观点，为实践者提供理论支撑，指导新的实践行为和艺术创新。

　　① 美国著名学者约瑟夫·奈（Joseph Nye）首次提出"软实力"概念，指的是可影响人们观念的社会现象。

文艺创作的目的，就是创造新的艺术作品、新的艺术风格和新的艺术现象。因此，传统与现代，是艺术创作不可回避的两种趋向，它们既对立又统一。传统观念是现代观念的基础，是先进思想的起源，是艺术创新的起点。从古至今，无数文学艺术家创作了浩如烟海的经典之作，反映了不同时代的社会生活和思维观念。他们相互承接，使艺术创作、艺术理念不断地轮回——从传统走向现代，又从现代成为传统，而"每一时代新生的文艺家都是靠吮吸传统的文化乳汁成长起来的，由此造成不同的当代文艺家在自我定位之际总以传统作为基本参照"①。纵然文学艺术创作不断出现新的非主流意识，试图引领文艺思潮，但它们也是建立在传统艺术之上的，目的是形成传统与现代的不同风格，它们是艺术审美所需要的形态比较，使文艺的表现力更加丰富。

在艺术的创作活动中，提倡生活是创作的基础、情感是创作的要素、境界是创作的质量、精神是创作的灵魂，这是文艺实践活动的基本规律，也是一切优秀文艺作品成功的秘诀。文艺创作带有极强的感性，这在古今中外经典作品中都有所体现。伟大文学家、艺术家们对于生活的认识，对于情感的表达，对于艺术境界的追求，凝聚了他们的心血，如今依然能为艺术实践者提供丰富的创作养料。

第一节　生活与情感为艺术创作的核心

一、艺术与生活

生活是艺术创作的源泉，这是一个古老的话题，也是一个永恒的话题。试想一下，如果没有生活，哪来的艺术创作？哪来的艺术表现形式？是人类在赖以生存的自然环境中创造出了色彩斑斓、酸甜苦辣的生活，从而引发了艺术创作的动机。生活像一条奔流不息的河，不再回头，不再重复，艺术创作就是要

① 王列生. 文艺人类学 [M]. 北京：文化艺术出版社，2008：327.

捕捉生活这条长河中瞬间流逝的感动，让它驻留，凝固成经典。艺术创作的主要任务就是发现生活、表现生活，并通过一种形式告诉其他人：生活中有凝结了爱恨情仇的复杂情感，有包容与谅解，有付出与感恩……而且，生活中还有许多现象是需要了解和再认识的。

在这里要强调的是，艺术表现生活，是以一种再创作的方式进行的，再创作就是运用艺术思维、艺术手法，以假定性视角把想要表现的真实情境还原出来。

对于艺术表现生活，古希腊思想家、哲学家亚里士多德早有定论。他在文艺理论著作《诗学》中，用"模仿学说"指出了艺术创作的本质。"模仿学说"从理论上阐释了艺术创作不是孤立行为，它需要参照、模仿生活中方方面面的真实原貌，在特定的表演环境下进行还原。艺术来自生活，生活才是艺术创作的基础。亚里士多德是第一个用科学观点阐述美学概念、研究文艺的人。《诗学》中的文艺思想为后来的文艺实践活动与理论继承研究奠定了基础，是许多文学艺术观念的起源，影响巨大。西方涌现出的许多文艺思想家关于艺术创作来自生活的观点都继承了亚里士多德的理论，尤其在浪漫主义思潮风起云涌时期，艺术与生活的关系被不断引向纵深。如德国著名诗人、文艺理论家歌德提出的"艺术要超越自然，而又来自于自然"的观点就具有代表性。他认为艺术需要虚构，这种虚构要建立在自然基础之上。

当代艺术创作仍然需要遵循这个原理——艺术来自生活，而又高于生活。高于生活不等于要脱离生活，如果脱离了生活，艺术就成了形式主义的贡品。但凡古今中外能成为经典流传的艺术作品，都是从生活中来的，是生活的真实让艺术具有了蓬勃的生命力。艺术家对于生活的感悟必须来自亲身体验，真实的体验才能带来真实的感悟。法国作家泰纳曾描述莎士比亚的戏剧创作："他领受自然，觉得自然的整体都是美的。他描绘自然的鄙陋、残疾、缺陷、奢侈、凌乱和狂暴；他通过吃饭、睡觉、嬉戏、饮酒、发狂、生病去展示人的生活；他不仅表现了舞台上所发生的情节，也表现了舞台后面所发生的情节。他从未想去抬高生活，而只是去描写生活，只是企图使自己的描写比原来的生活更强烈鲜明。"[①]

① 〔德〕歌德等. 读莎士比亚 [M]. 张可，元化，译. 上海：上海书店出版社，2008：30.

艺术来自生活，这样一个看似很简单的道理，其含义并不是单纯地模仿生活，它的深层次内涵在于以什么样的视角看待生活、人类的精神世界应如何体现等等。这就涉及在艺术创作上，艺术与生活谁更重要的问题，这也是艺术家及文艺批评家们不断争论的议题。有人说生活高于艺术，是生活赋予艺术以生命；有人说是艺术的升华为平淡的生活注入了活力，增加了感情色彩。俄国文学家陀思妥耶夫斯基指出："艺术性是最重要的事，因为它以鲜明的画面和形象帮助表达思想，如果没有艺术性，只引入思想，我们只能让读者感到枯燥乏味，造成疏忽大意和漫不经心，有时会对没有正确表达的思想和对空谈的人物产生不信任。"[①] 在艺术创作活动中，艺术、生活、思想之间的关系，引起了哲学家的关注，继而出现了美学，专门对艺术形态进行多维度思考。其中比较有代表性的人物是 19 世纪德国伟大的客观唯心主义哲学家黑格尔。黑格尔对古希腊悲喜剧及莎士比亚戏剧非常推崇，他的美学理论延续了苏格拉底、柏拉图、亚里士多德的思想，也是马克思主义思想的重要源头。他的著作《美学》在关于艺术美和自然美二者谁更有生命力的研究中确立了自己的艺术主张。在黑格尔看来，艺术美永远高于自然美，因为艺术美是由心灵产生和再生的美；蕴含着精神与理念的心灵比自然现象高多少，艺术美相对于自然美就优越多少；艺术美才是真正的美。黑格尔关于艺术美的观点是从人类精神角度出发的，他认为"神"就是人的心灵，只有在人身上，神性自由才是灵动的，是神性赋予艺术以自然的生命力。其实，黑格尔所说的"神"是人的精神与灵魂，并不属于神的存在论范畴，这是客观唯心主义的主要特征。黑格尔的艺术论点为艺术创作的多元化发展奠定了一个美学基础，使一些艺术作品的表现更加具有隐喻性和深邃的思想性。

19 世纪末，在科学技术的引导下出现了现代主义艺术思潮，人们开始怀疑艺术对于生活的描述是否过于夸张，并开始反思一些艺术作品对生活的过分渲染。法国雕塑艺术家罗丹就说："一个艺术家有意装点自然，想使它更美的时候，春天则加些绿色，曙光则加些紫色，口唇则染些殷红，那么，其结果一定是丑恶的作品，因为他在作假。"[②] 罗丹的艺术观点反映了法国作为欧洲艺术中

① 〔俄〕陀思妥耶夫斯基. 陀思妥耶夫斯基论艺术 [M]. 冯增义，徐振亚，译. 上海：上海书店出版社，2009：322.

② 〔法〕葛赛尔. 罗丹艺术论 [M]. 傅雷，译. 天津：天津社会科学院出版社，2006：41.

心掀起的写实主义浪潮：生活不需要过分的修饰才成为艺术，生活本身就是艺术。受 19 世纪俄国革命民主素朴实唯物主义美学观点影响的著名戏剧导演、理论家、舞台艺术革新家斯坦尼斯拉夫斯基对戏剧艺术进行了改革，创立了斯氏演剧体系，全面地用理论阐释戏剧实践的方式方法。其核心价值与美学思想为"真实反映生活"，认为生活的真实本质与艺术的真实并不矛盾，强调艺术的社会作用。

20 世纪初，传统艺术形式开始受到科学技术的挑战。在法国，当照相技术真实地拍出巴黎街，卢米埃尔兄弟使用移动影像设备拍摄出火车进站后，全世界对于艺术的理解出现了革命性的变化，使艺术表现生活、艺术和生活之间的关系更加具有现实意义。通过对社会现实生活的观察，一些艺术家开始反思，创作上出现了非主流艺术思潮，以绝对的主观视角看待生活本质，并用抽象的方式解释生活的潜在意识。现代主义创作正是在科技革命和社会生活发生变化的大环境下兴起的艺术形式。

总之，艺术来自生活的原理是值得肯定的。古今中外大量优秀的文艺作品告诉我们，艺术创作需要遵循一个不可逾越的规律，那就是无论艺术形式如何表现，都需要在真实生活中汲取艺术元素，因为真实生活是经过人的情感洗礼的，是感染人、震撼人的源泉。

二、艺术与情感

好的艺术作品一定是有情感诉求或情感体验的。艺术家是"情感"的制造者，制造的材料来自真实生活，制造的动力来自对生活的感悟。如果说生活是人的一种状态，那情感就是生活中的人性诉求。艺术创作离开了人的情感诉求，就无法体现出它特有的生命力。这是萌发创作意念的一个根本性问题。人的情感诉求即生活中的喜、怒、哀、乐等，艺术创作正是抓住这些因素加以再现，以特定的形式表达出来，从而使艺术作品具有鲜活的生命力。

艺术创作的目的不仅仅是反映特定内容，还要把艺术家的主观情感通过一种形式传递出去。我国文艺理论批评史上的一部重要作品，也是我国有文字记载的第一部诗论——汉代《毛诗序》，这样阐述艺术化的情感表达："诗

者，志之所之也，在心为志，发言为诗；情动于中而形于言，言之不足，故嗟叹之，嗟叹之不足，故咏歌之，咏歌之不足，不知手之舞之，足之蹈之也。"在我国艺术的形成与发展中，诗、乐、舞是最重要的表现形式，所谓"诗言其志，歌咏其声，舞动其容也"，正是描述了传统艺术在主观表达时的情感取向。

绘画大师达·芬奇在他的《绘画论》中提出：画家的两个主要对象，就是人类与其心灵的意图。前者容易表达，后者就困难多了，因为画家必须借肢体动作来表现心灵。① 达·芬奇认为，就艺术创作而言，情感的表达无疑要借助于人的肢体动作形态。

情感内容必须借助一定的载体形式来传达，比如有代表性的人物、有典型性的事件。从逻辑学上讲，由人物、事件组成的元素需要有合理的表述过程，这一点在艺术上体现为叙事，以合理的情节，加入矛盾冲突、悬念以及伏笔等，艺术化地传达人的情感诉求。

亲情、友情、爱情是人类最重要的三大情感体验。艺术作品的内容，大多是从正面来反映人的情感诉求，如讲亲情，重视伦理道德，讲友情，传达君子之交，讲爱情，倡导忠贞不渝。然而，在现实生活中，正面的情感诉求虽美好，但在追求美好的过程中，也不全是喜剧，总会有曲折、有痛苦，有时甚至有悲剧。正所谓"人有悲欢离合，月有阴晴圆缺，此事古难全"，这才是对人类情感的准确概括。比如我国古代元曲艺术中关汉卿的《窦娥冤》，在这部剧作中，可以看出，情感诉求成为了叙事的主要元素，反映出当时社会生活中的深层次矛盾。弱女子窦娥的个人经历呈现出其无助、愤怒、悲凉的情绪，也由此传达出创作者的情感诉求，带动观众的情感体验。

无论古今中外，正是因为人类有着丰富的情感生活，才使得对艺术的追求充满激情与力量。从古希腊的悲喜剧、莎士比亚的戏剧，到音乐、绘画，再到电影、电视剧，所有的艺术创作无不是在人类的情感世界里寻找、发现、加工，才拥有了感人的力量。

① 何政广，主编. 达·芬奇 ［M］. 石家庄：河北教育出版社，2003：66.

第二节 境界与精神为艺术创作的灵魂

一、艺术与境界

关于境界，有两种解释。一种是指艺术造诣达到了一定的高度，令人景仰；另一种是就中国传统美学中的艺术创作表现形式而言的。下面先说第一种。

在中国传统文化中，境界具有教育意义。《论语·泰伯》中记载，"兴于诗，立于礼，成于乐"，就是把艺术观念融入人的培养中。兴于诗，修身先学诗，诗歌能激发人励志；立于礼，以礼节规范人的行为；成于乐，通过学习"音乐"成为一个完美的人，把"乐"视为一种境界，视为人格培养的最后、最重要的部分。由此可知，在中国传统的儒家文化中，艺术作为对人的教育手段是何等的重要。

孔子对"乐"的重视得益于自己的艺术修养。据《史记·孔子世家》记载，孔子琴技（古琴）非常好，曾求教于鲁国一位叫师襄子的乐师，反复练习演奏同一首乐曲，达到了能让听者的心随着音乐的情感波澜起伏的境界。由此可知，孔子对艺术的追求不仅仅停留在形式上，而是要通过"乐"实现陶冶人、感染人、教化人的目的。因此，"乐"在中国古代就成为了一种培养人的重要形式。有"音"无"乐"是苍白的，没有生命力；有"音"有"乐"才有情感，才能激发人对声音的感悟。"乐"使"音"升华到一定高度，成为一种境界。

境界的另一种含义属于中国传统美学的核心范畴。它最初来自于中国的诗歌，被认为是诗人的主观情感和客观事物相结合而形成的一种状态。比如东晋陶渊明的"采菊东篱下，悠然见南山"，就勾勒出了世外桃源般的秀美画卷，并让人感受到诗人超然物外的情怀与境界。唐代诗人王昌龄在《诗格》中说，"诗有三境：一曰物境，二曰情境，三曰意境"，意思是诗歌应体现出景物、情感、意蕴相交融的境界。王昌龄第一个以理论的形式对诗歌的创作形态进行了准确定位，使诗歌的意象性凸显出来，也形成了中国传统美学的一个核心范畴——情景交融。

在中国传统美学中，诗歌虽然表达了一定的意象，启发了人们对境界的感受，但它毕竟不是可感的物体。境界这一美学范畴在中国绘画中更直观地得到了体现。诗是无形的，画是有形的，王昌龄的"三境"恰巧也可用于描述中国绘画的境界。清初画家布颜图在《画学心法问答》中，明确提出了画中"境界"之说。在回答学生关于"笔墨情景何者为先"的问题时指出：情景者，境界也。① 齐白石的画中有道，得益于高超的作诗水平，他很好地把诗韵与画韵融合起来，做到了诗情画意。中国绘画源于中国诗歌的"境界"，是由诗歌的意象特征，向绘画的具象特征转变，但其境界是相同的。境界一词后来被"意境"所代替。真正开始在中国艺术审美形态中明确"意境"一词的，是中国近代美学家王国维，他有一句名言："能写真景物、真感情者，谓之有境界。否则谓之无境界。"他明确使用"意境"一词，把"写情则沁人心脾，写景则在人耳目，述事则如其口出"，即情、景、事的逼真生动，视为"意境"。

关于对艺术创作中的境界之理解，中西方的观念有着不同之处。中国注重写意境界，西方注重写实境界；中国传统艺术思想注重无形，而西方注重有形。无论是中国艺术的写意，或西方艺术的写实，情感与自然的交融所达到的境界是毋庸置疑的。艺术创作的表现形式无外乎使作品中"情"和"景"完美地汇为一体。我国美学家朱光潜认为，"艺术的任务是在创造意象，但是这种意象必定是受情感饱和的"②。他充分肯定了在艺术表现过程中不可或缺的自然与情感关系。

二、艺术与精神

艺术精神，也是创作者的精神，它是艺术作品具有生命力、成为经典的先决条件。有这样一个典故。一位画家去拜访一位绘画大师，向他请教画如何才能卖得好。他自诩画工熟练，诉苦说，不明白为什么只需一天就画完的一幅画，却要用一年才能把它卖出去。大师认真地对他说，要是你能花上一年的工夫去画这幅画，那么，一天就准能卖掉它。这个典故说明，艺术创作要有付出，有付出才能有回报。艺术创作的付出不是说说而已，它需要艺术

① 蒲震元. 意境的多种解说及其他［A］. 文艺学的开拓空间［M］. 张晶，杜寒风，主编. 北京：中国传媒大学出版社，2006：3.

② 朱光潜. 谈美［M］. 桂林：广西师范大学出版社，2006：11.

家具备崇高的艺术精神。古罗马时期的文艺理论家郎吉努斯在著作《论崇高》中第一次提出了"崇高"的美学范畴，他认为崇高一方面在于伟大的事情，另一方面在于伟大的情感，两者结合，融会出伟大的艺术作品。艺术家想要通过艺术表现生活，首先要激发自己对于生活的热爱，充满激情，投入情感，要把艺术创作视为一种崇高的精神活动。

著名印象派绘画大师塞尚将近七十岁还风雨无阻地每天坚持外出写生，甚至有一次浑身发冷，目眩头晕，还没放下画笔就一头栽倒在地上，幸亏有人看到把他救起，可第二天他又和往常一样，早早地准备妥当画布、画笔、画架，到野外写生。这位勤奋的老人，举世闻名的绘画大师，从不肯放下手中的画笔。艺术的精神是伟大艺术家终身所追求的。有资料记载，文艺复兴时期绘画大师达·芬奇在 1503 年就开始创作《蒙娜丽莎》，但他始终觉得这幅画有缺憾，没有完成，一直保留在身边。1516 年，当他离开故乡去法国的时候，携带的不多的行李中就包括他的学术研究手稿和这幅《蒙娜丽莎》。当时交通不便，达·芬奇长途跋涉，越过阿尔卑斯山到达法国，这幅画一直伴随着达·芬奇，直到他 1519 年去世。他的学生在他没有完成的画稿上，模仿老师的手笔写下了最后一句话："我的一切创造，没有一件我认为是完成了的。"达·芬奇用一生的创作实践，为后人的艺术创作留下了值得追思的精神世界。艺术的精神是追求完美，但对创作者来说，艺术永远没有完美，永远有遗憾，这也是艺术的魅力所在。

德国音乐家贝多芬共创作了九大交响曲，这九大交响曲记载了贝多芬一生中的情感变化与对真理的执著追求。他在最苦难的时候用音乐发出了不屈的呐喊——"扼住命运的喉咙"，这种力量，为后来的艺术创作者留下宝贵的精神财富。

其实贝多芬的第一交响曲和第二交响曲是标准的古典风格，一般的欣赏者对其并没有太多的了解。到了被誉为"英雄"的第三交响曲时，风格大变，原因是受到法国资产阶级大革命风暴的影响，洪流般的音乐充满了战斗精神。尤其是"英雄"交响曲第二乐章的"葬礼进行曲"，低沉、缓慢、浑厚、坚强的音乐旋律，仿佛大战之后勇敢的士兵眼含悲伤泪水为牺牲的将士送行的庞大画卷，震撼心灵。贝多芬的第四交响曲也相对平淡，仿佛进入一个思考期。而到了第五交响曲"命运"时，又是一种爆发——此时贝多芬正经历情感及身体状况最为艰难的时期，这部交响曲让人明显感到他在与病魔抗争，与命运抗争，他在用音乐敲击命运的大门，叩门般的敲击节奏始终贯穿在充满矛盾与冲突的音乐中。贝多芬也用音乐憧憬美好，第六交响曲"田园"的风格就犹如一副风

景油画，旋律自然、流畅、甜美，大自然的清新、芬芳扑面而至。贝多芬在创作第九交响曲"合唱"时，已经进入浪漫主义音乐时期，运用了宏大的交响场面，并配有大型合唱。当时这种创作手法已经冲破了传统曲式结构的保守思想，对当时的保守派来说难以接受，首演现场充满了指责、谩骂、抛物，混乱不堪。但此时的贝多芬由于耳朵失聪，什么也听不到，他的头脑中只有不可阻挡的音乐洪流。贝多芬是伟大的音乐家，被誉为"乐圣"。他一生用音乐追求朴实的真理，其艺术精神一直激励后人。法国文艺思想家、批评家罗曼·罗兰1927年在所著的《贝多芬传》前言最后一句写道："正直与真诚的大师——贝多芬，纪念这位教会我们如何生、如何死的人。"[1]

艺术精神不仅与自然融为一体，它和生命也有着强烈的共鸣。精神世界的力量是无限的。在德国唯心主义哲学家、文艺学家尼采的眼中，"艺术就是生命的兴奋剂，甚至艺术是生命，生命即是艺术，人只有在艺术中才能享受生命的完满"。[2] 尼采的文艺思想，对艺术的实践活动提出了一个更高的标准：把艺术视为生命的人，才会创作出富有生命力的优秀作品。优秀艺术作品呈现出的鲜活生命力，不是孤立的，是创作者的精神与表达的融通。艺术创作要想感动别人，首先要感动创作者自己，才能不断增强作品的表现力，作品才能够富有感情色彩。

第三节　艺术表现力与审美途径

一、艺术表现力

艺术表现力，是艺术作品形态与风格的一种合力，让人可以通过外在表现形式感受作品内在的力量。但凡优秀的艺术作品，其形态与风格都能紧扣人们的感官，让人为之赞叹或折服。艺术表现力主要体现在形态观念、感官接受、

[1]　〔法〕罗曼·罗兰. 贝多芬传 [M]. 于鑫，译. 西安：陕西师范大学出版社，2010：5.

[2]　刘李，编著. 尼采论艺术 [M]. 长春：吉林美术出版社，2007：8.

张力释放和内涵的表达上。

1. 形态的意图

形态，是不同事物的形状，也是人们的思维观念（如意识形态、观念形态）通过某种方式来表达的具体形式。艺术形态，就是对艺术的总体观念进行分化，使艺术创作在观念和形式上有了不同的表现途径。它突出创作者的主观意识，规范了人们通过艺术作品的外部形式对事物和生活的认识。如西方艺术形态、中国传统艺术形态、写实主义形态、抽象主义形态等。在中国传统文化中，艺术形态带有极强的礼教观念。荀子在《荀子·乐论》中说，"君子以钟鼓道志，以琴瑟乐心"。钟声与鼓声庄严凝重，往往用于古代的庆典、祭拜、战争等重要场合中。"君子以钟鼓道志"即用钟、鼓之声比喻人的远大志向，带有歌颂和教化作用，其审美含义用现今的观念理解应属于严肃艺术范畴。而"以琴瑟乐心"指的是琴的柔和与美妙声音会使人心情愉悦，给人带来轻松与享受，以现今的观念理解应属于通俗艺术范畴。荀子发展了儒家的文化思想，通过艺术表现的不同含义，用礼教观念来辨别艺术的用途，并肯定了二者之间的区别与作用。中国传统艺术形态具有"文以载道"的礼教观念，对中华文明的形成起到潜移默化的作用，蕴藏着深邃的哲理思想与丰富的想象力，即使在当代的艺术创作中，"文以载道"思想依然产生着无穷的影响。

在艺术创作中，形态区分往往对作品表现力起到决定性作用，它是艺术作品选题视角、内容表述、风格确立的依据。比如现实主义与浪漫主义，也许它们基于同样的题材或相近的内容，但对事物的认识却截然相反甚至是对立的，这必将在艺术作品的表现上着重体现出来，形成不同的艺术效果。德国剧作家、诗人席勒对现实主义和浪漫主义的两种观念进行过形态分析，在著作《论朴实的诗与伤感的诗》中他谈到，朴实的诗代表着现实主义，伤感的诗代表着浪漫主义。他认为，朴实的诗忠于现实，词语不追求华丽，不做作，而伤感的诗追求理想，词语极力渲染情感，韵味抒情。席勒的观点反映出了两种不同形态与表现形式，他实际上是在现实主义和浪漫主义之间画了一条线，使艺术创作在理论上有了一个观念的认识，对音乐和绘画也产生深远影响。

当代艺术现象的启蒙与工业化发展、社会观念的变化有着密切的联系。法国是传统艺术与现代艺术的汇聚地，也是影像艺术的发祥地。当卢米埃尔兄弟第一次使用运动影像设备拍摄火车进站场景后，人们为它带来的真实感而惊呼，

运动影像的作用被定格在反映真实生活上。当著名导演梅里埃把影像与舞台艺术结合起来后，影像再现生活的叙事功能又被挖掘出来，电影的艺术手段开始显现。发明家爱迪生在19世纪末的美国注定成为不了艺术家，他把电影引向了另一条道路：由于当时美国是一个新兴的国家，商业化、市场化氛围极为浓厚，他购买了电影专利，使电影成为具有商业功能的艺术，开创了好莱坞的商业电影模式。由此，纪录电影、叙事电影、商业电影三种不同的艺术形态在20世纪初应运而生。

从电影发展的实例中可以得出这样的结论：艺术形态的多元化都是在一定时期的社会环境下形成的。不论是中国传统艺术形态的"文以载道"思想，还是西方文艺复兴的继承精神，以及现代主义思潮主导的直观主义、科技主义主导下的新媒体艺术及市场消费观念所带来的商品艺术等等，都带有极强的社会需求性。这种社会需求性就是人对于不同事物的看法，人对于道德观念的追求，人对于美甚至精神快乐的意愿。当这一切传递给艺术家时，就会促成艺术创作的观念取向，不同的形态就会通过艺术作品的表现形式释放出来。

2. 感官的效应

感官，主要是指人体的视觉和听觉器官。艺术创作无疑是通过听觉、视觉或视听双重形式给人带来情感影响。感官是人们接受、理解艺术作品的唯一途径，不论是欣赏音乐，还是欣赏绘画，还是观看戏剧或电影，感官刺激是第一印象，之后才传递给大脑，产生联想。如在欣赏贝多芬的第五交响曲"命运"时，第一乐句就以突然的音响效果伴着强烈的叩门敲击节奏，预示着人生命运的多变与不测，从听觉上第一时间产生了扣人心弦的感官效应。从心理学角度讲，感官和感性有着很密切的纽带关系，事物往往通过器官接受带来感性的心理活动。所以，艺术作品一般是在感官效应的基础上激发感性活动。

在艺术作品释放的信息中，感官上的第一效应往往决定艺术作品在表现力上的审美取向。法国巴黎艺术馆陈列的文学巨匠巴尔扎克的雕塑虽然没有双手，但丝毫没有影响整体的美感。这个作品是法国雕塑大师罗丹创作的。据说，这座雕塑完成时是有双手的，巴尔扎克双手叠合胸前，非常引人瞩目。这座雕塑在罗丹的工作室摆放期间，不论是罗丹的学生还是朋友，在欣赏时都不约而同注意到了那双手，并对那双手赞不绝口。罗丹对此并不领情，一个晚上，他情绪激动地砍下了那双被人视为无与伦比的双手。他的学生和朋友对此非常不解，

而罗丹说，那双手已经有了它们自己的生命，它们已经不属于这个雕塑整体了，所以必须去掉。是感官的第一印象割裂了这双手与巴尔扎克雕塑的整体性，破坏了作者需要表达的艺术诉求。一个优秀、完整的艺术作品，没有任何一部分可以超越整体。艺术作品必须要通过感官的瞬间效应，来突出艺术作品的整体表现力。古希腊美神维纳斯的雕塑据说在发现的时候双手损坏，而后人如何设计、补做双手都是徒劳的，因为缺失双臂的美已经通过第一时间的感官效应形成了新的整体。音乐家舒伯特的《未完成交响曲》只有两个乐章，后人认为没有写完，补写却无法成功，最终这一交响曲依然形成了完整的概念。这部交响曲虽然没有完成古典主义曲式结构，但在音乐呈现的感官效应上已经非常完整了，不需要再画蛇添足补充结构。

感官上的第一效应也会起到激发联想的作用，这是艺术表现力的持续过程。如在叙事艺术上，确立矛盾与冲突前，会设计一些感官上的悬念。英国戏剧导演彼得·布鲁克在所著的《空的空间》中谈到，在空荡的舞台上，当一个人在另一个人的注视下走过这个空间，这就构成一幕戏剧了。一个人走过了这个静默的空间，另一个人在注视，观看者往往会提出一连串的疑问：这个人是谁？他从哪里来？他要去哪里？他想做什么？——那个人是谁？为什么注视着他？……前边的是感官效应，后边联想的就是剧情。所以在彼得·布鲁克另一本专著《敞开的门》中，又对此进行了补充，他说，戏剧开始有两个人相见，如果一个人站起来，另一个人看着他，这就开始了。如果继续发展下去，还会有第三个人、第四个人出现，来和第一个人发生遭遇。如此下去，戏剧艺术的感官效应就会使人们对此产生兴趣，会出现猜测或企盼的效果。

在艺术的创作上，艺术家都希望作品的潜在阐释可以通过欣赏者的感官效应而产生。如在意大利绘画大师达·芬奇的壁画《最后的晚餐》中，从每个人不同的表情和行为上可判断出谁是"出卖耶稣"这出戏的始作俑者。达·芬奇的《蒙娜丽莎》画像也令人们至今还在猜想"那位少女是谁""她微笑的用意是什么"，甚至有人在分析这幅画是画里藏画、隐藏着秘密等等。这也许是艺术表现力最为经典的案例。

当代影视艺术把听觉与视觉结合起来，二者相互衬托营造的感官效应使艺术创作进入一个新的境界。例如美国著名电影导演斯皮尔伯格执导的电影《辛德勒名单》以历史真实为背景，用影像还原犹太人被德国纳粹迫害、屠杀的悲惨经历。尤其令人印象深刻的是片中的那段小提琴独奏，如泣如诉的音乐陈述

与画面遥相呼应，瞬间从感官上直击人的心灵，把音乐的听觉意象与画面的具体形象结合，人的情感被最大化地释放出来。影片上映后，当年亲历者在观看影片时听到这首乐曲无不掩面拭泪，甚至伤心得不敢继续观看下去。

3. 张力的对比

在艺术创作上，张力是艺术作品形式与内容之间的相互作用所形成的一种动态效应。艺术作品的张力能带来极强的反差和对比效果。如一位时装模特，在充满现代气息的繁华都市背景下展示时尚造型，并不一定能给人留下深刻印象，但若在一个充满传统气息的古典建筑下，或在悠远古朴的民间小巷中展示现代时尚造型，形式和内容就会产生强烈的对比，一种超越时空的艺术张力也就凸显出来。

艺术张力是艺术创作的个性化思维，它常常在形式与内容之间制造矛盾，并寻找突破空间。以音乐中的"和声"为例，主音和弦的音响效果虽然悦耳，但无法造成听觉上的吸引力。而当二度和弦、七度和弦、减七度和弦等不协和音响造成紧张因素后，再回到主音和弦，音乐的听觉张力就会显示出来。在绘画艺术上，张力体现为色彩的运用与结构的关系。荷兰画家、后印象派代表人物梵·高喜爱向日葵，他把向日葵看做是理想与人格的象征。他的代表作《向日葵》看似简单，却萌发着动态的热情。画中那脆裂的角形、厚涂法的运用，具有雕塑般的张力，充分地表现了画家对向日葵的钟爱与作画时的激动心情。在戏剧上，德国戏剧家布莱希特对传统戏剧进行大胆改革，在戏剧中推崇"间离手法"，把形式和内容割裂，暴露内容的矛盾，揭示事物的因果关系。这种表演方式，使得舞台上充满疑问，形式得到极大的释放，艺术的张力在戏剧舞台上得以实现。

艺术的张力是艺术表现力的外在形式，也是一种技法。艺术张力需要的是对比，有对比才能显示出与众不同的艺术个性。不过，在不同艺术形式下，关于艺术张力的特点及其他理论不可能形成一个统一的标准。比如：听觉艺术的张力注重音响的空间对比；视觉艺术的张力注重色彩对比；戏剧艺术的张力注重表演的对比；影视艺术的张力注重镜头运动对比；等等。

4. 内涵的作用

艺术创作归根到底是表现内容的，表现什么样的内容，它的意义是什么，恐怕不能仅凭外在表现形式去说清楚。如果说艺术作品是以表达内容为出发点，那么"内涵"则是内容的中心思想。所谓的艺术作品内涵，指的是创作者蕴藏

在作品中的主观动机将通过内容与表现形式来传递的一种想要表述的潜在信息。一部优秀艺术作品在创作的初期，都将面对一个"为什么"的问题：为什么要这样表现内容？你想告诉别人什么？你的创作意图是什么？由此而产生了艺术创作的内涵。这是艺术创作的核心问题，也是创作的真正目的所在。

内涵决定艺术创作的深度与广度。艺术作品潜在的信息量越大，就越能加深拓展审美的意图。据记载，在西方文艺复兴时期，意大利佛罗伦萨大公邀请达·芬奇与米开朗琪罗各创作一幅反映佛罗伦萨人民反抗巴比伦人入侵的大型壁画，准备从其中选择一幅永久地存放在佛罗伦萨宫廷。当时米开朗琪罗初出茅庐，而达·芬奇已经是享有盛名的大画家，他知道论画功自己和达·芬奇有一定的差距，因此决意在作品的内涵上下工夫，要有所超越。米开朗琪罗查阅大量资料，还亲临当年的战场遗址启发灵感，其创作内涵终于形成。他的这幅壁画并没有直接表现残酷的战争场面，而是以叙事化手法描述了一个情景：一群正在河畔洗澡嬉戏的佛罗伦萨士兵，猛然听到了军号声，知道敌人已经来袭，于是纷纷从河里跑上岸，迅速穿上军装，拿起武器准备战斗。壁画中虽然没有战场上的勇猛厮杀，却有士兵听到号令即将投入战斗的那股英勇无畏的精神气概。作品的深层内涵是——表现佛罗伦萨人民既渴望和平、又不畏惧战争的恢弘历史。相反，达·芬奇画的那幅壁画过分直白地描述了战争场面，激烈而残酷的杀戮使人面部狰狞，仿佛所有人都陷于绝望中。显然年轻的米开朗琪罗棋高一着。虽然他在绘画的功力上、色彩的运用上不及老练的达·芬奇，但却在深层次的内涵表述上击败了达·芬奇，从而一举成名。这幅画也成为宫廷永久藏品。

一部艺术作品只有体现出创作的内涵，才能在真正意义上成为具有思想性的艺术杰作，这是艺术创作所追求的目标。黑格尔在所著《美学》中指出，一件艺术品，只是在技巧方面十分完美，并不能说它就是完美的艺术品，它依旧是不完善的、有缺陷的。完美的艺术，是理念和表现（内容与形式）的结合，不仅有理念，而且表现理念的形象也是真实的、完美的，包含了这两者才是最高明的艺术品。① 在艺术创作中，技巧是表现的手段，内容是创作的根本，而内涵是创作的核心。技巧作为一种形式要服从于内容的需要，服务于内涵的表达，内容与内涵决定艺术技巧的运用及发挥，三者协调才是激发艺术表现力的根本所在。

① 〔德〕黑格尔. 美学〔M〕. 燕晓冬，编译. 北京：人民日报出版社，2006：23.

当代文艺创作的观念受到现代社会思潮和现代科技主义的影响，现实主义和理想主义、精英文化与市场文化发生着激烈碰撞，由此引发对于艺术内涵的理解也各有不同。因此，艺术创作上对于内涵的表述往往采用双重标准，既尊重艺术，又要迎合社会观念与市场取向。比如美国好莱坞影片，看似属商业性质，可隐藏的内涵却是倡导美国精神。不论是战争题材、生活题材还是科幻题材等都潜藏着一种美国式的理想主义价值观，使影片的内涵具有针对性，并通过商业化渠道向全球输出、渗透。

中国文化源远流长，文学艺术发展遵循、承载"文以载道"的思想精髓，讲究艺术创作的内涵要通过内在因素来影响外部变化。这一点在中国传统文化的表现形式戏曲、诗歌、绘画、音乐中均有所体现，其中蕴含着丰富的民族情感与生活态度。总之，一部艺术作品缺少了"内涵"就无从谈艺术表现力，即使表现形式上再有个性也难成经典。艺术作品的内涵决定艺术创作的初始动力与成品质量，是使艺术作品成为经典之作不可或缺的精神象征。

二、艺术的审美途径

文化修养决定艺术审美能力，提高艺术审美能力会促进文化修养，二者相辅相成。艺术审美，指的是针对某一文学艺术作品带有目的性和一定评价标准的观赏与阐释，如看戏剧、看电影、欣赏绘画、聆听音乐等都属于艺术审美活动。从学理角度分析，艺术审美是审视艺术作品的独特魅力，包括剖析外在的形式与内在的意图。艺术表现形式丰富，不同的类型有不同的观念和不同的审美方式。虽然类型不同，但由于在审视、判断艺术作品的标准上存在着共性的艺术规律与形态特征，因此在艺术美的鉴赏方面也有着异曲同工之处。比如，绘画的视觉色彩与音乐的听觉色彩之间的感应；建筑艺术对于音乐、绘画风格产生的影响；中国诗词歌赋对音乐及绘画产生的作用；而戏剧、电影由于本身的综合性艺术特征更不必说。总之，不同类型艺术之间存在着相互影响、相互借鉴的关系。

1. 艺术审美活动

艺术审美活动分为三个层面，即观看（聆听）、欣赏、评论。

（1）观看（聆听）：没有主动性、针对性，因此不需要太费脑筋进行理性思考。作品中表述的情境没有与接受者形成感性关联。由于接受者对艺术作品的印象不深刻，所以不会特意对艺术作品进行理解，其兴趣也会随着观看（聆听）的结束瞬间消失。这是人们对一般艺术作品非刻意去接受的过程。

（2）欣赏：指有针对性地观看（聆听）某一艺术作品，主动理解作品内涵，与作品的内容发生情感互动。作品中所表现的欢乐与悲伤符合个人的情感需求，与个人的价值观形成关联，由此会进行主观剖析、阐释，希望与别人共享。

（3）评论：评论就是通过社会传播渠道或平台阐述个人对艺术作品的深入解读，希望引起他人关注。文艺评论也称为文艺批评，属于艺术活动范畴，指的是对艺术作品及人物、现象等的客观评价，并落实在一种体裁上。在评价中，对艺术作品的理解不能完全出于主观意愿，要照顾到社会背景、文化、道德、法律及艺术创作规律等客观因素。因此，审美的高级层面是评论，评论人需具有一定的文化素养、专业素养和相关的社会学、传播学等学科基础。

以上三个审美层面，相互作用，依次递进。欣赏过程的情感互动一定是以观看（聆听）为审美途径的，而评论必须建立在观看（聆听）与欣赏基础之上才会引发深层次的思考。

2. 艺术与现实的距离

在艺术作品的审美过程中，我们要注意这样一个问题，就是艺术和现实是有距离的。我国美学家朱光潜说："艺术的美与实际人生是有距离的，要体现出事物本身的美，须把它摆放在适当的距离之外去看。"[①] 艺术创作既要表现对现实生活的认识，又要把现实生活放在一个经得起审视的高度上，最有效的措施是对熟悉的事物进行陌生化处理。

其一，生活的距离。陌生化是艺术创作高于现实生活的途径，也是审视艺术美的先决条件；它将有助于人们对于生活的深度理解。艺术创作的内容多取自于现实生活，现实生活为一切艺术创作提供必需的素材。但是，现实生活并不一定都能成为艺术创作的对象，艺术创作需要捕捉具有一定代表性的典型化内容，来进行加工，使之上升为艺术作品。即便是采用现实主义形式，直观再

① 朱光潜. 谈美[M]. 桂林：广西师范大学出版社，2006：7.

现生活，或抽象地概括现实，那也是对人们熟悉的生活加以陌生化的一种艺术表现手法。

其二，情感的距离。艺术是表现情感的，但从艺术的审美角度讲，虽然"艺术都是要表现情感的，但只有情感不一定就是艺术"①。所以艺术情感和现实情感也有一定的距离。现实生活中的情感是普通人生活的元素，而艺术创作是升华了的，是高于现实的一种活动，它需要把普通人的情感通过艺术进行升华，其目的是培养审美者价值观，对人们的兴趣爱好及人生感悟、职业操守、家庭生活产生积极的作用。

其三，审视的距离。艺术审视既要考虑到艺术作品高于现实的魅力，又要考虑到创作者的个性与风格与创作期间的历史背景、社会现象等，这样才会缩小艺术与现实在人们心里的鸿沟。关于对艺术的评价，要结合自身的知识结构、兴趣爱好，鼓励以自己的视角理解艺术的含义，不应随波逐流。因为对于艺术作品的评价没有、也不会有一个统一的尺度。每个人对艺术作品的感受是不一样的，艺术作品的魅力在于引发争鸣，缺少了争鸣就失去了艺术固有的魅力与想象力。

3. 艺术与商业化

由于现代社会的多元化，关于艺术的属性又出现了新的取向，一些艺术作品很难在艺术与非艺术之间截然划出一道界限。比如，一只精美的杯子，把它作为观赏品摆放起来，就是一件艺术品；用它来喝水，它又是一个盛水的容器；当它出售时，就是商品。这取决于需要者的目的、角度和参照系。又比如，一幅名画在艺术家眼里和商人眼里是不一样的，前者看的是艺术价值，后者看的是商业价值。因此，艺术作品往往在它的审美价值之外又具有了商业价值。

当前，我国的文化产业模式已经发生了很大变化，许多社会艺术门类，包括传统的与新兴的，都具有了一定的商业化属性。文学艺术创作需要在市场中寻找自己的位置，一些文化事业领域开始向企业化转制，用市场杠杆盘活自己，社会文化建设与产业结构调整显现出了一定成效。虽然社会文化活动出现了空前的兴盛与繁荣景象，但是在推进文化产业的市场化进程中，也必须要保护好民族艺术的独立属性、经典艺术的传统与继承、新兴艺术的核心价值与创新等，使其免受过度商业化影响。否则，大力发展文化产业模式也许就是一把双刃剑。

① 朱光潜. 谈美[M]. 桂林：广西师范大学出版社，2006：11.

第四节　文艺的主流价值观

一、文艺的价值取向

人们常说艺术是无国界的，这是指对艺术作品的鉴赏是没有国界的。但艺术创作者是有国别的，创作观念是有国界的，意识形态是有国界的。艺术家的思想意识、作品内涵必将在艺术作品中体现出来。在艺术史的书写进程中，这样的例子比比皆是。

当年贝多芬创作第三交响曲"英雄"本应是题献给拿破仑的，以赞颂法国新兴资产阶级大革命。但由于拿破仑称帝，在统治形态上复辟了封建王朝，因此贝多芬愤而弃之，改成为无名英雄所作。第二次世界大战期间，德国纳粹野蛮轰炸了西班牙小镇格尔尼卡，而当时著名现代派绘画大师毕加索正居住于此，他亲眼见证了这种野蛮行径，愤而画出力作《格尔尼卡》。这幅画以立体主义、超现实主义风格，表现了痛苦、受难和兽性。画面右边有一个妇女举手从着火的房屋上掉下，另一个妇女冲向画中心；左边是一个母亲与一个死去的孩子，地上还有一个手握一把剑的战士尸体，剑旁是一朵生长的鲜花；画的中央是一匹被长矛刺杀的马。这幅画描绘了遭受德军轰炸后的格尔尼卡小镇的惨状。当德军盖世太保头目询问这是谁画的时，毕加索不客气地说："这是你们的杰作！"布莱希特是一位卓越的戏剧艺术家，他曾接受了马克思列宁主义思想，因此在他的戏剧中积极灵活地运用了唯物辩证法，推崇或宣扬艺术和意识形态结合。他的《伽利略传》《高加索灰阑记》等戏剧，无不体现了他关注政治的意图。

冷战期间，由于意识形态不同形成了东西方两大对立阵营，双方在文学艺术宣传上都表现出了极端的政治倾向，甚至一些善意的创作动机都被赋予了阶级属性。著名的平克·弗洛伊德乐队演唱的摇滚音乐《血腥暴力墙》（*The Wall*），在德意志民主共和国与德意志联邦共和国分裂期间代表了西方意识形态，高亢的呐喊触动了东部德意志民主共和国年轻人的西化观念，加速推倒了

横跨柏林的那堵冷战之墙。意大利著名导演安东尼奥尼在 20 世纪 70 年代曾来中国拍了一部关于中国的纪录片，因片中一些画面被视为有损中国人形象，在当时被称为"反华作品"，掀起了批判狂潮。

意识形态下的一些文学艺术作品，对其的评价也是阶段性的，只要它具备一定的艺术价值、美学价值，随着社会的发展和时间的变迁，终将显示出它的魅力，转化为艺术经典。像存放在国家博物馆的一些"文革"期间著名画家创作的革命领袖大型宣传油画，以及现代京剧《沙家浜》《红灯记》《智取威虎山》等、现代舞剧《红色娘子军》等，如今都转化为经典艺术作品。

二、我国主流文艺观的构建

当代中国，文学艺术创作已经有了广阔的空间，思维观念不再受到禁锢。但我国主流文艺观仍是民族传统文化与意识形态需求相结合的社会主义文艺观。虽然主流文艺观带有明显的意识形态性，但关于对"艺术美"的追求和艺术表现生活及表现人性的主张，都遵循了艺术规律。社会主义文艺观认为，文艺要通过塑造形象反映真实、自然的社会生活，通过真实的生活表现社会现象，艺术来自生活而高于生活，文艺创作者的思想感情释放要深入生活，与意识形态的需求相融合。

我国社会主义文艺观的建构，以毛泽东 1942 年 5 月《毛泽东在延安文艺座谈会上的讲话》（以下简称《讲话》）精神作为思想指导基础。多少年来，《讲话》精神一直作为我国文艺发展的重要方针政策，为中国文艺路线、文艺创作和文艺理论的形成与实践指明了基本方向。

改革开放以来，我国的社会生活、社会观念有了新的变化，文学艺术表现形式丰富多彩，创作水平也不断提高。在肯定《讲话》精神对文艺创作指导作用的同时，也应看到《讲话》精神的局限性，因为《讲话》精神所主张的文艺阶级性、政治倾向性符合的是特定历史时期的意识形态需求，而就今天的社会发展、社会现实状况来说，仅凭《讲话》精神，难以适应现代社会的需求。从现实视角分析，《讲话》精神缺少对"人性的情感诉求"和"人性的命运"的关注，而这些恰恰是文艺作品"艺术来自于生活"最需要体现的内容。因此，《讲话》精神如今也在与时俱进，其思想内涵不断丰富，以适应社会经济的快

速发展，适应社会环境的不断变化，适应多元化的艺术表现方式，推动弘扬民族文化，在倡导主流文艺价值观上依然能起到主导性作用。"中国梦"是我国新一届领导集体倡导的宏伟发展目标。"中国梦"意味着一个伟大民族的复兴梦，是全体中国人建设强盛国家、人民幸福安康的梦想。围绕"中国梦"的文学艺术创作，应发挥弘扬主旋律、增强民族意识、表现现实生活、表现真实情感诉求、倡导主流文化思想的正能量，这是《讲话》精神的新思路与新发展，是新时期社会主义核心价值观的体现。

三、主流文艺观的内容与形式

我国社会经济发展已今非昔比，社会稳定，文化繁荣。就艺术创作而言，不论形式如何表现，追求社会价值、艺术价值、审美价值的目标不会降低标准。一些优秀的"主旋律"作品呈现出思想精深、艺术精湛、制作精良的经典风范，不仅取得良好的社会反响，还表现出不俗的市场竞争能力，经济收益颇丰。

就新时期的文艺创作内容而言，文学艺术作品的内容要通过形象塑造反映社会生活。形象不应是孤立的，它是社会存在的真实观念、真实情感和真实生活的写照，是用来反映内容的。好的内容之所以能感染人、震撼人，是因为经过了生活与情感的真实洗礼。社会生活与人的情感诉求是文艺创作的核心，是动力与源泉。文学艺术作品应在现实的社会生活中不断寻找、挖掘、创造典型人物、典型故事和典型环境中的具体形象，反映一段时间的社会观念及社会生活。

就新时期的文艺创作表现形式而言，应集合古今中外优秀的传统文艺观念，使之与现代思维、现代手段相结合，从而在表现形式上呈现出一种国际化趋势。形式虽然服务于内容，但如果运用不恰当，会对内容起到破坏作用。在文学艺术创作上，是形式大于内容还是内容大于形式，不同的艺术类型与创作观念会形成不同的解读。不过，但凡一个优秀的艺术作品，形式和内容的关系一定处理得恰到好处，协调统一。当前，是一个展示个性的时代，标新立异的文学艺术作品比比皆是。也有一些文艺创作者崇尚形式至上，有意识脱离主流形态，力求通过一些独特的表现形式引起人们关注。其实这也是创作者的思想感情的流露，是创作者以自己独立视角思考社会百态、思考人性哲理的体现，无可厚

非。文艺创作有主流与非主流之分，即便非主流作品也是一定时间内、一定社会意识形态的反映。

第五节　艺术的表现类型

艺术，通常分为"静"的艺术和"动"的艺术两大类。在格罗塞的《艺术的起源》一书中，菲赫纳（Fechner）对此曾下过很精确的定义："前一类的艺术是经过静态去求快乐的，另一类的艺术是经过动态或转变的形式去求快感的；所以在前者是借着静物的变形或结合来完成艺术家的目的，而后者是用身体的运动和时间的变迁来完成艺术家的目的。"① 静与动是艺术的本源，是艺术生命的象征，它孕育了文学艺术以丰富多彩的种类来表现人与自然的关系。关于文学艺术的表现类型，古今中外划分的种类繁多，数不胜数。按照艺术的表现特征和专业化的艺术门类归属，可大致分为表演艺术、造型艺术、语言艺术和综合艺术四大板块。

一、表 演 艺 术

表演艺术是指带有"动态"特征的艺术，它在特定的时间范围内，通过某种单一化的表演方式，直接表达艺术化的内容、艺术化的情感和艺术化的审美。它主要包括音乐、舞蹈两大门类，还有诸如杂技、魔术、曲艺及各种民间单一化的表演形式。

音乐是艺术门类中极富情感表达的艺术形式，也是带有表演性质的听觉艺术。音乐作为表演艺术，其自身的体系相当复杂，而且形态各异。传统的音乐表现形式分两类，一个是声乐，一个是器乐。声乐，是人通过对自身声音的修饰，用演唱方式表达情感。声乐在形态上分为男声、女声、童声，在表演上又分独唱、重唱、合唱等。器乐，是人通过手中的乐器来演奏音乐，它的表演类

① 〔德〕格罗塞. 艺术的起源［M］. 蔡慕晖，译. 北京：商务印书馆，2008：40.

型更为复杂，在形式上有西洋交响音乐、民族管弦音乐、室内音乐等，还有独奏、重奏、协奏、合奏等。在形态上有古典音乐、浪漫音乐、表现音乐、现代音乐、流行音乐等。如果再针对每一类型具体区分会更加复杂。

舞蹈是人通过肢体动作表达情感、传递信息的一种表演艺术。舞蹈作为最直接表述情感的一种方式，与音乐一样具有复杂的体系。舞蹈艺术的特征主要有两大元素：一种为内元素，为舞者的肢体动作与造型，也称为肢体语言；另一种为外元素，要借助于音乐或节奏来完成它的表演。舞蹈的表演类型有独舞、双人舞、三人舞、群舞；其形态主要分民间舞、古典舞、宫廷舞、国标舞、芭蕾舞、现代舞、当代舞等。

二、造 型 艺 术

造型艺术指的是带有"静态"特征的艺术，是通过对某种材料进行固化的造型，来表达创作者风格迥异的艺术观念，运用古典主义、现实主义或表现主义等创作手法来实现视觉上的审美。造型艺术主要包括绘画、雕塑、建筑三大门类，还有代表世界各国文化的数不尽的民族、民间工艺品等。

绘画是通过构图、造型、线条、色彩等表现手段，在纸板、木板、纺织品或其他平面上绘制可见形象的艺术。以我国艺术理论为基础，可把绘画分为西方绘画和东方绘画。西方绘画以素描为基础，以油画为代表。古典主义绘画注重写实，采用透视技法来突出立体视觉，而表现主义绘画追求现代技法，采用抽象方式表述。以中国画为代表的东方绘画，内蕴深厚的传统哲理，写实具有工笔神韵，写意则具有气韵传神。

雕塑是雕刻与塑造的统称，是最具代表性的造型艺术。由于雕塑的造型具有寓意性，常常会给观者带来遐想，因此被誉为"凝固的音乐"。雕塑要通过选择一种可用于雕刻的自然材料进行创造，如黏土、油泥、木、石等，或选择一种可加工的金属材料进行创造，如金、银、铜、铁等。雕塑摆放的位置不同，光线不同，材料不同，都会为造型带来不同视觉的艺术效果，所以雕塑又称为"视觉艺术"或"触觉艺术"。雕塑按类型可分为浮雕和圆雕，按摆放地可分为室内雕塑和室外雕塑，按创作用途可分为永久性雕塑和纪念性雕塑。

建筑艺术是建立在室外空间，带有实用和使用性质的、具有表现特征的

立体艺术。不是所有的建筑都属于建筑艺术，建筑艺术必须通过艺术化设计，来呈现一种与自然环境、人文环境相符合的构想，其中包含社会观念、人文精神、历史文化、现代时尚、经济基础、宗教信仰等文化内涵。建筑艺术要通过建筑群体的组织及建筑物的形体、平面布置、立体形式、内外空间组织结构来实施艺术造型。建筑艺术往往还要借助于其他艺术表现形式、其他艺术理念进行创意，突出视觉艺术形象，突出艺术风格。建筑艺术能反映出一个国家、一个民族的文化传统，是人文观念的体现，通过造型在视觉上为人们提供美的感受。

三、语 言 艺 术

语言艺术指的是运用语言文字进行形象塑造，或通过有声语言表述生活及情感的艺术。它包含古今中外文学的多种形式及带有文学色彩的有声语言。

文学是以语言文字作为媒介手段，塑造形象，反映多姿多彩的现实生活，展现人们的情感的艺术形式。文学还以多种形式发挥其多方面的社会作用。应该说，文学是构建人们精神世界及思想基础的条件。文学在现代社会的运用当中，表现形式丰富多彩，如小说、诗歌、散文、杂文、剧本、评论等。

文学化的有声语言是指把具有文学特点的作品，经过人的声音的艺术化处理，完成二度创作，是以有声语言表述文学作品中的人物形象、故事情节、情感诉求的艺术，如诗歌散文吟诵、小说演播、评书、演讲及各类广播电视文艺节目的主持等。

四、综 合 艺 术

综合艺术指的是把多种艺术元素集约在一起进行融合创作的艺术形式。在这种艺术形式里既有表演艺术，又有造型艺术，还有语言艺术。把多种艺术元素融在一起，通过塑造形象，来构建一种叙事、一种情境、一种情感，是综合艺术固有的特征。在世界艺术史上，综合艺术经过实践、完善与发展，逐渐形成以戏剧、电影为代表门类的艺术形式。如今，电视艺术（电视文艺）也以综

合艺术的表现方式,构建起了自己的艺术形式,包括电视剧、电视综艺节目、电视艺术片等。

戏剧是以舞台表演形式出现的,属于舞台艺术。戏剧这种通过演员直接面对观众来表演故事的形式在古希腊时期就出现在了特定的表演场地中,是最早形成的综合艺术类型。到如今,它是利用文学、音乐、美术、灯光、表演、服装、化妆、道具等多种艺术元素来共同塑造舞台艺术形象的一门综合艺术。戏剧总体上可分为三种:以语言叙事表演故事的称为话剧;以歌声叙事表演故事的称为歌剧;以舞蹈叙事表演故事的称为舞剧。东西方许多国家都有民族传统舞台演出形式,如中国的戏曲、日本的传统歌舞伎、印度的古典戏剧等。中国的戏曲、印度的梵剧、古希腊悲喜剧被称为世界三大古典戏剧。

戏剧是一种受时间和空间严格限制的艺术,矛盾冲突是它的基本要素。戏剧要在有限的时空范围内,通过情节的安排、矛盾冲突的组合、语言的运用、具体的舞台形象,激起现场观众强烈的情感反应。戏剧的许多艺术创作手法给后来的电影、电视剧的创作奠定了基础,如戏剧冲突、假定性、戏剧悬念、戏剧情节、时空交错等成为叙事的条件,还有诸如编剧、导演、演员、灯光、音乐、音响等成为创作实施的条件。

电影是艺术和技术融合的结晶,是一门综合艺术。它吸收了戏剧、文学、绘画、音乐、舞蹈、摄影等艺术中的元素,是一种以视觉形象为主,时空兼备、声画结合的综合艺术。

电影具有独立的艺术特征。第一,它是通过演员表演来塑造人物形象、反映现实生活与历史事件的叙事艺术。第二,它是通过运用摄影技术、录音技术、灯光技术等进行制作完成的。第三,它通过剧本创作、导演执导、演员表演、镜头拍摄、后期剪辑等完成艺术创作过程。第四,它具有开放的时间与空间关系,并在一个设定的时间内完成故事情节。

电视剧与电影一样,也是包含了诸多艺术表现元素的综合艺术。由于电影已经是成熟的艺术形态,电视剧从电影中吸取了大量营养,把综合艺术元素更加充分地利用起来,使电视剧从最初小心翼翼地照搬其他艺术的表现形式,逐渐形成自己独立的艺术风格。作为一门新的叙事艺术,电视剧是我国电视文艺中内容最丰富、题材最广泛、产业模式最成熟的艺术类型。

电视文艺作为综合艺术,会随着社会发展不断变化,会迅速及时更新艺术观念,运用最先进的技术手段打造最新颖的电视节目。

本章介绍的文艺创作基本原理是在传统理论基础上融合了新的视角、新的思维以及新的读解方式，为文艺创作者积累一些必要的艺术观念。我们不能忽略文学艺术的思想源头，这些观念是指导理论学习的基础，也是指导实践的航标。

本章思考与练习

1. 为什么说文艺创作要反映社会生活？
2. 艺术境界的内涵是什么？
3. 怎样理解艺术作品的张力？
4. 艺术的表现类型有哪些？

第二章

电视文艺

🎥 **学习目标**

了解文艺与电视的融合，掌握电视文艺的表现形式。

了解我国电视文艺的发展进程与重要节点。

掌握我国电视文艺传播的特征。

掌握电视文艺创作的基本要素。

第一节　电视文艺的形成与表现形式

一、电视文艺的形成

　　电视文艺是一门新兴的艺术，也是体现了电视传播特色的艺术。我国传统文学艺术形式多样，内容丰富，在电视出现之初就以不同的方式迅速成为电视节目的主要内容。在我国电视文艺的发展进程中，文学艺术融入电视传播的过程基本呈现为三种方式：一是文学艺术经典在电视中独立播出，成为电视起步阶段缺少节目源时的内容补充；二是运用电视技术手段，对文学艺术作品进行加工、改编、创作，形成以电视为主导的电视化艺术；三是以文学艺术成熟的

理论基础、创作理念，指导电视艺术创新，不断推出新颖独特的电视作品，逐渐形成独立的艺术风格，最终构建了电视文艺形态。

简而言之，电视文艺是电视与文艺结合并不断发展而形成的，是以传统文学艺术作为基础，借助先进的电视技术形成的一种新型艺术样式。它以画面为主导，以视听兼备为传播特征，为观众带来娱乐与审美的享受。这种由电视传播理念派生出来的新型艺术追求广泛性，以大众化为依托，雅俗共赏，种类繁多，如电视综艺晚会与电视综艺娱乐节目、电视剧、电视艺术片、音乐电视、电视文学、电视戏曲、电视舞蹈及丰富多彩的电视文艺栏目等。

电视文艺的形成依赖于传统文学艺术丰富的表现形式和成熟的理论基础，并在此基础上不断发展壮大。电视与文艺，一个是科学技术进步的产物，一个是人文思想的高度概括，它们的结合开创了社会文化传播的新形态。电视文艺的形成基础来自于传统文学艺术，所以它的理论脉络不能脱离文学艺术而存在。电视文艺的传播理念就延续了我国传统文学艺术思想，认为电视文艺依然是通过塑造形象反映社会生活，表达作者思想情感的一种社会意识形态。这个观点既体现了电视文艺强大的社会影响力，又概括了电视文艺的意识形态倾向。

电视，是20世纪初电子技术革命的产物。20世纪50年代以后，这种声画俱全的传播方式逐渐成为全世界普及最广、传播手段最先进的大众媒介。观众通过电视了解世界，接受信息，感受生活，放松心情，电视成为人们精神生活不可或缺的一部分。

我国是在1958年5月1日有了第一家电视台——北京电视台（中央电视台前身），但限于当时的社会发展水平，电视机仍是一个陌生的概念，更谈不上进入寻常百姓家庭，因此电视台的节目对普通民众无法产生影响。

20世纪70年代末，电视机开始进入平常家庭，我国才在真正意义上进入电视时代。文艺节目在电视整体编排和播出中占有最大比例，样式各异的文艺节目不但活跃了人们的精神生活，还对社会发展、人的观念变化及各项文化事业的繁荣起到了重要作用，文学、音乐、舞蹈、戏曲、戏剧、电影等都可以通过电视画面呈现出来。这些文学艺术的表现形式经过不断发展的电子技术手段的加工、融合、创造，形成了电视化的文学艺术新形态，形成了以电视传播为依托，具有独立特征的、新兴的艺术门类——电视文艺。

如果从1958年开始算起，中国电视文艺已经走过了五十多年的历程，与社会发展变化息息相关，从最初的"小心照搬"传统文艺，到融合、形成、确立

自己独特的艺术风格与地位。尤其是改革开放以来，中国电视文艺发展迅猛，从 20 世纪 80 年代兴起的以电视剧、春节联欢晚会为代表的电视文艺类型，到 90 年代以综艺节目为代表的丰富多彩的电视文艺栏目及音乐电视、电视艺术片、电视诗歌散文等，极大拓展了我国电视文艺多样化的表现形式。20 世纪 90 年代中后期，电视文艺开始向精品化发展，向栏目化发展，向频道化发展，电视文艺节目注重风格独特性，增加娱乐元素，栏目包装彰显个性，各类文艺节目争奇斗艳。

当下，电视文艺又呈现出一种新的多元化趋势。人文精神与社会流行观念发生激烈碰撞，信息传播对电视文艺影响至深；传统的电视文艺受到了信息技术、新媒体技术的挑战；电视文艺作品的创作观念、制作水准正在趋同国际潮流；大量的综艺娱乐节目极力追求收视率，引导文化消费；各电视台的文艺节目开始注重成本核算，关注市场，加强创新。各级电视媒体为适应环境、迎接挑战，不断整合，加强实力，以应对日益激烈的竞争局面。

我们也应该看到，收视率正在挑战电视媒体底线。为追求收视率和经济效益，一些电视节目出现了过度娱乐化、同质化现象，影响了观众的收看兴趣。而一些具有文化内涵的电视节目的表现空间不断受到压制，一些曾经的经典节目甚至因为收视率偏低开始退出电视屏幕。这一直是电视业界及学界在关注和研究的问题。

在电视文艺不断融入国际化潮流的同时，尊重传统文化，坚持弘扬本民族文化，依然是我国电视文艺发展与传播的基础。只有这样，才能形成有中国特色的、符合国际化趋势的本土化电视文艺形态，才能使具有中国特色的电视文化逐渐成熟，走向世界。

二、电视文艺的表现形式

电视文艺属于动态发展的艺术，它的表现形式是随着实践的深入与创新而不断得到认识的。电视文艺的表现形式种类繁多，但并没有形成统一的分类标准，业界只是基于实践经验约定俗成地予以命名，并按照节目的艺术属性、节目的艺术特征与节目的传播功能进行大致的形式区分。

1. 电视综合文艺晚会

电视综合文艺晚会，也称为电视综艺晚会，是电视文艺中最具独特性的表现形式。电视综艺晚会具有极强的表演特点，是舞台表演艺术（包括演播厅的表演区域）与电视技术结合的电视文艺样式。电视综合文艺晚会的"综合性"主要体现在两个方面。一是艺术元素的综合。它遵循电视节目制作规律，将文学、音乐、美术、灯光、舞蹈、戏剧等多种艺术元素综合性地融为一体。二是节目内容的综合，它由多种不同的节目类型组成，如歌曲、舞蹈、戏曲、小品、杂技、相声、曲艺、脱口秀等，并以一个统一的主题设计、艺术风格为主线，呈现丰富多彩的综合表演内容，通过电视画面的切换直接反映在电视屏幕上。电视综艺晚会是我国在 20 世纪 80 年代发展成型的具有代表性的大型综艺节目，集主题性、艺术性、娱乐性、商品性为一体，成为电视文艺发展进程中最具标志性的代表形式之一。以中央电视台为例，《春节联欢晚会》《元宵晚会》《中秋晚会》《国庆文艺晚会》《中华情》等都具有一定的社会影响力。

2. 电视剧

电视剧，顾名思义是在电视中播出的演剧形式。它是以戏剧艺术为基础，以电影创作模式为手段，根据电视传播特点，采用电视技术制作完成，并在电视中播出的剧情类艺术作品。电视剧通过电视画面讲述故事，让观众从中感受人世间喜怒哀乐、悲欢离合与世事沧桑。它是最容易触动观众心灵，带来收视热情的电视文艺形态之一。电视剧是继戏剧、电影之后又一综合性质的演剧艺术，在电视文艺中占有举足轻重的地位。一部优秀的电视剧往往会带来社会效益与经济效益的双丰收。电视剧的制作具有独立性，民营资本投资占有很大比例，且实行制作与播出分离的市场化运作模式，极大促进了影视文化产业的发展。我国电视剧从 20 世纪 80 年代开始起步，经过几十年的努力，从最初的单本剧，到现在已经形成连续剧、系列剧、情景喜剧、纪实剧、栏目剧等多种类型。我国已成为世界上的电视剧生产大国。在每年两万多集的电视剧生产中，各类题材丰富多彩，经典剧目层出不穷，活跃在我国电视屏幕上，为电视观众的业余生活带去无可替代的精神享受。

3. 电视文艺栏目

电视栏目是电视传播的固有模式，大部分电视节目的内容都是通过栏目方

式进行传播的。电视文艺栏目，是由主持人在一个相对固定的时间内主持，通过电视传播展示文学艺术的多种表现形式，为电视观众提供一定审美内容的电视文艺形式。电视文艺栏目编排中，常以赏析文学艺术精品、访谈文学艺术界人物、提供文学艺术交流信息、介绍文学艺术创作活动为主要内容。电视文艺栏目可以按照文学艺术的具体门类来区分，比如音乐类、舞蹈类、文学类、影视戏剧类、戏曲类、艺术综合类等。中央电视台的《中国文艺》《文化视点》《艺术人生》《音乐传奇》《今乐坛》《舞蹈世界》《戏曲风采》《名段欣赏》《百家讲坛》《中国电影报道》《影视同期声》等都是比较有专业化特点的电视文艺栏目。

4. 电视艺术片

关于电视艺术片的界定比较有争议。一种观点认为电视艺术片就是运用电视技术拍摄的具有一定唯美画面的湖光山色影像，而另一种观点认为，电视艺术片主要作用体现在对民间文化的挖掘上，纪实拍摄与影像艺术结合才符合艺术片的宗旨。第一种观点认为电视艺术片以摄影艺术为依托，讲究色彩的运用及镜头的运动，体现对于自然与人文的解读；第二种观点认为电视艺术片以纪录片为依托，是对纪录片进行艺术升华，属于跨界样式。总之，电视艺术片，是汲取了多种艺术精华，运用电视化的制作方式，从独特的视听艺术角度，对社会生活、历史文化、人文环境或文学、音乐、戏曲、舞蹈等艺术的专门素材进行加工创作，使之成为一种具有保留价值、传播价值的电视艺术作品。

电视艺术片的风格多样，写意的、写实的、抒情的、抽象的、纪录的，还有一些属于多种观念、多种手法综合在一起，难于区分风格取向的影像艺术作品。因此，电视艺术片涵盖的类型非常广泛，包括电视风光风情片、音乐歌舞片、文艺专题片、文化纪实片、历史文献片、电视短片、音乐电视等。

电视艺术片在电视传播中是制作标准、制作难度、制作投入最高的类型，是电视艺术创作实践的代表。电视艺术片的创作水平标志着电视媒体的综合实力。

5. 电视综艺节目与电视娱乐节目

电视综艺节目，全称为电视综合文艺节目，是集欣赏、艺术、娱乐等特征

为一体的电视文艺形式。在理论上，它也包括电视综艺晚会，但更倾向于指20世纪90年代初兴起的以《综艺大观》《正大综艺》为代表的电视综艺栏目。到了20世纪90年代中后期，电视媒体为满足观众的娱乐需求，以电视综艺节目为基础，又派生出一种以"综艺"为基调，形态自由，参与性强，突出时尚元素和游戏功能的节目形式，称为电视娱乐节目。

电视娱乐节目虽然出现，但它长期以来被排除于电视文艺之外，没有找到归属，这是因为娱乐节目的制作方式带有游戏性、随意性、标新立异性，似乎与传统的电视文艺背道而驰。另外，电视娱乐节目由于节目中个性化的语言表达、狂欢式的现场娱乐氛围，也难以在电视文艺中确立其艺术标准。其实这些都是传统文艺观念所导致的偏见。电视本身是提供文化活动的载体，娱乐节目不论是在国外，还是在国内，都是体现电视功能的重要形式。在今天，任何一家电视媒体都不敢忽视娱乐节目的作用，电视媒体所获取的巨大经济效益可能大部分都来自电视娱乐节目。近些年，我国电视娱乐节目也有了长足发展，节目中的娱乐元素积极健康，主持人与嘉宾大方得体，演艺内容种类繁多，表演风格独特，其定位应属于大众文化形态下的电视娱乐节目。

电视娱乐节目是"时尚潮流"派生出来的，它由主持人、嘉宾、观众三位一体进行游戏项目与各类表演的互动。电视娱乐节目是电视综艺节目的变异，它加强了综艺节目的娱乐元素，使节目现场的娱乐气氛更加浓郁，情绪更加饱满。它突出主持人的个性化，弱化了文艺表演的专业性，加强了大众性与参与性。电视娱乐节目中的主持人与嘉宾语言强调轻松随意，把握火候，平等交流，不受拘束。电视娱乐节目只要内容健康，应是通俗文艺最有活力的表现形式之一。电视娱乐节目类型丰富多样，风格各异，有选秀、表演秀、脱口秀等等。电视娱乐节目深受电视观众喜欢，是电视媒体收视率的增长点，是电视消费文化的典型代表，是电视媒介经济效益增长的主打项目。

近年来，涌现出一大批观众喜闻乐见、积极健康的电视娱乐节目，丰富了电视屏幕，为百姓生活增添了乐趣，如《星光大道》（央视）、《快乐大本营》（湖南卫视）、《天天向上》（湖南卫视）、《中国达人秀》（东方卫视）、《梦想新搭档》（央视）、《歌声嘹亮》（央视）、《非常6＋1》（央视）、《中国好声音》（浙江卫视）、《中国好歌曲》（央视）、《向幸福出发》（央视）、《我是歌手》（湖南卫视）、《中国梦想秀》（东方卫视）等。

第二节　电视文艺的发展概况

我国电视文艺已经走过了五十多年的历程，自 1958 年 5 月 1 日北京电视台（中央电视台前身）开播起，文艺节目就作为重要的播出内容搭建起了电视播出的"时间舞台"。在当时的短短两个小时播出中，除了 30 分钟的新闻节目编排外，传统文艺节目如诗朗诵、歌曲、舞蹈等占据了大部分播出时间。虽然在当时的中国几乎没有真正意义上的电视观众，封闭的信息渠道使老百姓也不知电视为何物，但这一天在中国电视史上是里程碑式的一天。同时，大量的文艺节目播出，也预示着其作为我国广大人民群众喜闻乐见的娱乐形式，将在电视的发展进程中大显身手。事实证明，电视文艺的发展势头正是推动我国电视传播观念演变及电视技术进步的动力。

从 1958 年到 1965 年，我国电视发展基本处于一种形式主义状态，虽然一些省市也相继效仿北京电视台成立了实验性质的地方台，但由于受西方技术封锁，不论是电视制作技术还是电视传播技术都是非常落后的，再加上普通百姓家庭缺少电视接受设备（电视机），电视节目难以形成传播效应。因此，在我国电视发展的初期，电视传播无法发挥应有的社会作用。

但是，北京电视台依然在一间只有 60 平方米的演播室中尝试着进行电视与传统文艺的融合工作。比如，它直播了第一部电视演播剧（当时称为电视小戏）《一口菜饼子》。这原本是一个短篇小说，被改编成剧本，通过姐弟二人围绕一块甜糕展开的矛盾冲突，反映了当时社会的舆论导向和新旧社会对比、忆苦思甜的教育作用。这个剧本先是由广播电台创作出广播剧，继而电视台又进行了电视演播剧的现场制作、多机位切换尝试，并取得了成功。这也是一个里程碑，开创了我国电视文艺重要形态之一的电视剧的制作先河。

这个时期，由于电视传播的影响力有限，投入小，文艺节目播出基本依靠相对独立的传统文艺表演，电视与文艺的融合只停留在理论探讨上。由于北京电视台一家独大，它的每一次播出与转播活动，都开创了中国电视事业史上的第一次，如第一次的剧场实况转播、第一次的国庆室外文艺活动和焰火转播、第一次在演播厅进行综合联欢会的录制等等，这些都是电视与传统文艺形式早

期融合的初步尝试。

"文化大革命"期间，社会各项事业处于停滞状态，刚刚起步的电视事业也遭受到严重的破坏，广播电视都停播了各种文艺节目。不过，此时受国际电视技术快速发展的大环境影响，我国电视也进入了彩色播出时代。1973年4月14日，北京电视台正式播出彩色电视节目。彩色录像技术的普及，使电视与文艺融合发生了革命性的变化，电视工作者有了更丰富的艺术表现手段。遗憾的是，当时的政治环境使电视节目过于单一，制约着电视工作者的创作。另外，当时中国还没有能力让电视机进入千家万户。即使在1975年以后，由上海电视机厂生产的9寸凯歌牌电视机进入了中国普通百姓家，也只是黑白成像电视机，彩色电视还停留在老百姓的概念中。当时出现两个有趣的现象，一个是老百姓踊跃购买专业厂家生产的电视放大片，摆在电视机前面扩大电视画面，另一个是老百姓纷纷购买彩色滤片，贴在黑白成像的显像管上，固化画面色彩。这都反映出百姓对电视节目的喜爱及对彩色电视技术的渴望。

从电视发展史来看，中国电视创建于1958年，但对于中国电视观众来讲，对电视的认知起步是在1976年"文化大革命"结束后。这时，国产电视机和东欧国家生产的电视机开始进入我国平常百姓家庭，电视传播真正意义上有了电视观众这个特定的受众群体，电视新闻节目与文艺节目开始有了一定的社会影响。从1976年开始，全国30个省、市、自治区纷纷筹建了地方电视台，北京电视台也于1978年5月1日改名为中央电视台，英文缩写为CCTV。

1976年以后，我国的社会政治环境发生了巨大变化，全国各地文艺舞台呈现出前所未有的活跃，许多"文化大革命"期间遭受磨难的老艺术家重新登台，大批优秀的戏剧、音乐、歌舞、曲艺、杂技艺术重新回到舞台上，并通过电视录制成为电视文艺节目，为电视播出提供大量的节目源，电视与文艺的融合开始产生了一定的社会效应。电视文艺通过画面给观众带来全新的审美感受，尤其北京电视台（中央电视台前身）的几次大型文艺晚会转播，引起了全国观众的强烈反响。在1976年12月21日《诗刊》社主办的大型诗歌朗诵音乐会的电视实况转播中，一些遭受"文革"迫害的艺术家登上舞台，纵情歌颂粉碎"四人帮"的伟大胜利，缅怀老一辈无产阶级革命家的丰功伟绩。著名歌唱家郭兰英满怀深情地演唱了陕北民歌《绣金匾》，当她饱含热泪、声音哽咽、一字一句地唱到"三绣周总理，人民的好总理"时，现场报以长时间激动的掌声。电视画面中的真实场景及现场互动的情绪也影响着电视机前的观众，令电

视观众无不为之动容。电视传播的魅力、影响力在这台大型的文艺晚会中第一次得以显现，中国电视发展的现实意义真正地体现出来。

我国电视真正意义上的起步应是 20 世纪 80 年代初期，这个时期，电视机逐渐进入了中国普通百姓家庭，人们开始真正了解电视、收看电视、喜爱电视，形成电视在家庭生活中不可缺少的观念。只有当普通百姓生活条件改善，电视机得到普及，电视作为新兴的传播媒体才能逐渐显露出"强势媒体"的潜质，大众文化才能丰富多彩，电视与文艺才能真正融合在一起。在电视与文学艺术多年融合的过程中，有成功、有失败，有喜悦、有迷茫，最终确立了电视文艺形态，并作为一种新兴艺术与其他艺术门类并驾齐驱。电视文艺作为新兴的艺术门类，也为传统文学艺术开辟了新的传播与发展渠道，以自身的传播优势大力推动了各项文艺事业的蓬勃发展。

自 20 世纪 80 年代以来，在电视文艺形态逐步确立的过程中，起关键作用的是电视剧、春节联欢晚会、电视综艺节目及电视文艺频道的出现。

一、独具特色的电视剧艺术

1978 年 5 月 22 日播出的《三家亲》是我国第一部真正意义上的电视剧，它奠定了我国电视剧的艺术形态。这是一部单本电视剧，其拍摄方式与技巧来自电影，表演方式近于戏剧。20 世纪 80 年代开始，电视剧创作出现良好的发展势头，单本剧、连续剧相继出现。20 世纪 80 年代中期，《新星》《四世同堂》等剧出现，尤其当古典名著《红楼梦》《西游记》《三国演义》被拍成电视剧后，我国电视剧艺术风格基本形成。其特征是：在表演上，选择戏剧艺术与电影艺术的中间路线，即在戏剧的艺术性表演与电影的纪实性表演之间寻求平衡；在制作上，借鉴戏剧与电影的诸多艺术元素，并按照电视的传播规律与对画面、声音的要求，采用电视技术，制作成一种新的综合艺术形态。自 20 世纪 80 年代以来形成的电视剧艺术特征符合我国电视观众的审美情趣。

20 世纪 90 年代初，电视剧《渴望》《编辑部的故事》出现，使我国电视剧创作题材开始关注现实生活，关注普通人命运，关注凡人小事。20 世纪 90 年代末，历史剧、戏说剧铺天盖地，一时间电视剧题材同质化现象颇为严重。于是在 2002 年，国家广电总局出台电视剧题材规划管理规定，对题材实施申报制

度，从行政上治理电视剧题材混乱现象。2006 年，为推进电视剧创作的社会产业化模式，又取消题材申报，电视剧呈现良好的市场化发展趋势。社会现实题材、家庭伦理题材、现代都市题材、历史题材、主旋律题材、青春励志题材等多种类型电视剧的不断推出，使我国成为世界最大的电视剧生产国。

我国电视剧走到今天，已经拥有相对专业化的创作经验和理论积累，拥有鲜明的艺术风格。电视剧的制播分离模式已经构建起多类型、多渠道、多层次的产业链条。艺术精湛、制作精良的经典剧目不断涌现，活跃在电视荧屏上，为电视观众带去愉悦的精神享受。电视剧的产业化营销模式、庞大的制作体系和成熟的市场竞争机制，为电视剧的全面繁荣创造了良好的外部环境。

二、成为"新年俗"的电视春节联欢晚会

20 世纪 80 年代初正是电视进入中国寻常百姓家庭的年代，看电视的方式往往是街坊邻里或家庭成员围坐一起，评头论足，犹如开放的小剧场。中央电视台正是看准了电视为百姓家庭带来的变化，希望除夕之夜组织一台大型节目，以表演、团拜、茶话会形式向全国人民拜年，为百姓家庭带来欢乐。所以，当 1982 年的除夕之夜央视推出第一届"春节联欢晚会"时，立刻引起了轰动。从 1982 年起，除夕之夜由于有了"春晚"而发生了改变，"春晚"成为除夕之夜百姓家庭的一道不可缺少的"欢乐大餐"，看"春晚"成为一种新的年俗，历届"春晚"也成为记录中国改革开放后社会、生活、观念、时尚变迁的影像志。

应该说，央视"春晚"逐渐改变了除夕之夜的民俗习惯，将一种新的、统一的、时尚的年俗融入人们的观念中。"春晚"虽然以民族传统文化为支点，强调对民风民俗的保护，但实际上它有力地冲击了传统"过年"的自然状态。

中央电视台每年大年三十都推出一台国家"春晚"的大戏，而各地电视台也相继出台地方"春晚"。"春晚"犹如暴风骤雨般猛烈地席卷着中国大地，一时间成为各级电视台展示地域特色、比拼经济实力的大舞台。这种势头一直到 2000 年后才冷静下来。目前，各地电视台的"春晚"都依据需求，量力而行。

央视"春晚"是电视综合文艺的集中体现，是典型的大型综合文艺晚会。一台"春晚"中的表演形式多达十几种，包括音乐、舞蹈、相声、小品、戏曲、曲艺、杂技、魔术等，还以各种文艺表演的形式反映社会风貌、典型事迹、

典型人物，为传统文艺表演提供广阔的表现空间。每年央视"春晚"后的一些经典节目、流行语言、歌曲、舞蹈都成为全国电视观众茶余饭后的快乐回味。

"春晚"的艺术特征体现在其大型的舞台化表演场地、艺术化的视觉空间、众多明星的倾力表演、气氛热烈的观众互动、多位具有文艺气质的主持人的语言风格等。这些无不体现出"春晚"作为电视与文艺融合的代表，对电视文艺的形成起到了举足轻重的作用，奠定了我国电视文艺的风格，推动了电视文艺的发展，而且对其他电视文艺节目的创新也产生积极影响。

三、电视综艺节目的源起

早在 1979 年 1 月，中央电视台就开办了《外国文艺》专栏，介绍外国的各种优秀文艺节目，这是中国第一个具有明确栏目意识的电视文艺节目。节目内容展现国外风俗民情，介绍外国的优秀文艺作品，并且给观众提供一些相关的文艺信息，令观众大开眼界。后来央视的《文艺天地》逐渐开始在节目欣赏中加入嘉宾访谈内容，使形式更加活泼。1990 年，中央电视台首次推出了两档重量级电视综艺栏目《综艺大观》和《正大综艺》。这是中国电视综艺节目真正成型的开始，其最大的特点是主持人在节目中起到了主导作用，主持人的身份得到了认可，主持人的风格与节目相互融合，并获得了成功。央视的这两档电视综艺栏目推动了中国电视综艺节目的发展进程，各地电视台也纷纷效仿推出类似栏目，像《万家灯火》《娱乐进万家》《夜色阑珊》等等，多达几十档，一时间全国掀起了电视综艺收视热潮。

四、分众形式的电视文艺频道问世

20 世纪 90 年代中后期，中国电视文艺进入了相对成熟的阶段，这一时期的电视文艺节目大都实现了栏目化。电视节目栏目化的结果是使电视节目在一个频道中固定播出时间，固定播出时长，极大地方便了受众的收视，规范了传播方式。但是，由于电视频道的数量不断增加，开办的电视栏目也越来越多，而且出现重复严重等现象，电视栏目化后的新问题凸显出来。为了便于管理，电

视台各个频道开始对电视栏目进行分类整合，并根据栏目的类型取向进行收视的分众引导，促使同类型栏目能在同一个频道中播出，电视频道专业化变革开始显现出来。

1996 年 1 月 1 日，中央电视台电影频道正式开播；与电影频道同时开播的，还有中央电视台文艺频道（2000 年 12 月 18 日更名为综艺频道）、电视剧频道；2001 年 7 月 9 日，中央电视台戏曲频道开播；2004 年 3 月 29 日，中央电视台音乐频道播出。专业化文艺频道的设立是电视文艺节目和栏目发展的必然趋势，专业频道的发展也使得栏目的数量与质量大幅度提高。由于观众的可选择范围增大，频道之间、栏目之间的竞争日益激烈，从而带动了全国电视频道更广泛的专业化改革。一些省级电视台的文艺专业频道的设立，使文艺栏目的分工更加明确，布局更加合理，满足了观众收看形式多样、内容独特的文艺节目的要求。

20 世纪 90 年代中后期设立的电视文艺专业化频道，都提出了各自的栏目定位，如电影频道以宣传电影、培养电影观众、传播影视文化为频道定位；综艺频道的定位则是以播出音乐、歌舞节目为主的专业频道；电视剧频道的定位是以优秀电视剧为主要播出内容的专业频道；戏曲频道的定位是传承中国传统戏曲艺术，弘扬中国古老文化；音乐频道的定位是在欣赏性的基础上加大普及音乐知识的力度，引导和提高国民音乐素质和欣赏水平，为电视观众搭建一个了解、欣赏、认知音乐的平台。

1996 年第一个文艺专业化频道"电影频道"设立之日，标志着电视文艺已经进入到"分众时代"。电视文艺频道的专业化使其中的电视栏目能够迎合、满足一部分喜爱某类文艺节目观众的收视需求，使文艺栏目的类型分工更加明确，布局更加合理，节目形式多样，内容更具独特性。

五、电视娱乐节目的兴起

2000 年以后，电视行业越来越注重经济效益，注重节目的商品属性，开始试行"制播分离模式""企业管理模式"等改革措施，目的是加快推进电视行业产业化进程。电视文艺是产业化运作最为突出的类型。2000 年 2 月在北京工人体育馆举办的《同一首歌——相逢 2000 大型演唱会》开创了中国电

视文艺第一个具有品牌效应的独立制作、独立运行的商业性节目，成为电视文艺进行产业创新的成功典范。《同一首歌》的商业化运作成功，为后来的大型电视文艺节目走向市场奠定了良好的基础。《同一首歌》还根据各地市场的需求，走进校园、工厂、企业、革命老区，走进数十个省市，并多方面开发附属产品，赢得了巨大的经济回报，创造了社会效益与经济效益的双丰收。

　　《同一首歌》的成功运作，使电视行业看到了电视娱乐节目的商品效应。2000 年以后，国外及我国港台地区各类综艺娱乐节目样式、制作手法、营销策略掀起了输入内地的热潮，以湖南电视台为首的省级卫视开始全力打造电视娱乐平台，与中央电视台形成不同风格、不同策略的节目取向，呈现出地方台与中央台在打造电视娱乐节目上的观念差异。湖南电视台在电视娱乐上具有开放的观念和大胆创新的勇气，将卫视综合频道的主题定为"快乐中国"，以独特的娱乐节目席卷全国。继《玫瑰之约》和《快乐大本营》成为电视娱乐王牌节目后，2005 年开始，"真人秀"类的娱乐节目《超级女声》创造了收视率的神话。湖南卫视秉持"快乐中国"的核心理念，率先提出全力打造"最具活力的中国电视娱乐品牌"，这也是国内所有电视媒体中，对自身品牌进行清晰定位与形象树立的第一家。经过十几年的经营，湖南卫视进入到了频道运营和品牌高速发展的黄金期，节目创新与研发团队不断推出新的栏目。如《天天向上》以其幽默风趣的男性主持群体、倡导中华礼仪的积极健康主题和自成一体的节目风格相互融合，迅速地掀起一种新颖的娱乐脱口秀热潮。2010 年 1 月 15 日，江苏卫视全力推出的婚恋交友真人秀节目《非诚勿扰》开播，以其准确的节目定位和市场化的节目营销方式，再加上节目主持人幽默机智的语言风格，引发了新一轮的收视狂潮。

　　2013 年浙江卫视《中国好声音》第一季播出以后，刮起了歌曲选秀节目的时尚风。湖南卫视《我是歌手》是继《中国好声音》之后又一精彩力作。它与《中国好声音》不同的是，"好声音"是默默无闻的业余歌手之间的竞技，而《我是歌手》是大众熟悉的明星歌手之间的竞技，这更增加了观众的收看兴趣，而明星歌手成熟的音乐表现力也深深地感染了电视观众。

　　我国电视娱乐节目曾经历一段茫然期，某些地方电视台由于对娱乐节目的元素把握不够准确，甚至出现了低俗化现象。经过十几年的探索与发展，我国电视娱乐节目逐渐地走上正轨，一些成功的案例已经显现出电视娱乐节目的魅力所在。

第三节　电视文化现象与传播方式

我国电视文艺传播肩负着文化传承与发展的责任，成为独特、独立的文化现象，主要体现在三个方面，即主流文化、大众文化与精英文化。三种文化内容在电视传播中相互影响，相互作用，相互交织，构成了具有中国特色的电视文艺形态。

一、主 流 文 化

主流文化，是国家传统文化与意识形态相结合形成的一种文化，是表达社会观念与民族情感的基础，也是促进社会发展和人们思想观念积极向上的精神动力。一般来说，国家都要在传统文化基础之上形成自己的主流文化。传统文化具有民族性与历史性，是国家、民族精神的重要源头。

我国有着悠久、灿烂的传统文化，它承载着民族的灵魂，是中华民族的根基。电视文艺作为民族文化传播的重要方式，在传播的理念上注重弘扬优秀传统文化并与国家意识形态相融合，构建了我国电视传播中的主流文化形态。一些坚守舆论导向、弘扬文化传统、倡导正确价值观的电视文艺作品就被赋予了"主旋律"色彩。"主旋律"作品不但为国家意识形态服务，同时也承载着传统文化的发扬与光大的责任。电视主流文化还呼唤对民族文化遗产的保护，对现存的、发现的或即将消失的民族民间文化进行保护、拯救与传承。

文学艺术的魅力在于以其独特的方式解读人生，传播生活的意义，提供艺术审美情趣以及精神娱乐。电视文艺以它广泛的影响力，引导着人们价值观的取向，会对人们的审美、社会生活乃至深层心理结构产生影响。电视文艺体现主流文化不提倡过于苛刻呆板，与观众产生距离，而应以寓教于乐的方式潜移默化。比如中央电视台《春节联欢晚会》，每一年都会涌现出一些具有特定传播含义的音乐、歌舞及小品等节目，这些作品积极、乐观，追求美

好，符合时代精神又有现实意义，广大民众喜闻乐见，广为流传。这些作品对主流文化的传播，对现实生活中"美"的高度提炼，满足了特定环境下受众的精神生活的需求。再如，电视剧有着最为广泛的观众群体，像《亮剑》《潜伏》《闯关东》《士兵突击》等都是具有很好社会效应的主旋律题材电视剧。《亮剑》中的李云龙由一个"草莽英雄"式的个性化人物，成长为军队的优秀将领。李云龙这个典型形象有着桀骜不驯的性格，作战勇猛，善于计谋，即使面对再强大的敌人，也敢于面对，毅然亮剑，战胜敌人。英雄主义精神始终贯穿在剧情的主题思想中。电视剧《潜伏》，剧情复杂，悬念迭起，人物形象侧重群像的描绘。在国共两党斗争激烈的艰苦年代，以坚定的信仰战胜个人的私心杂念，是敌后工作者面对的重要问题。剧情紧紧抓住革命事业与个人情感的矛盾主线展开。主人公余则成被相爱的人引入革命道路，潜伏在敌人内部进行谍报工作。在这个没有硝烟的战场，爱、恨、情、仇交织在一起，上演出一场惊心动魄的敌我斗争。余则成这个革命者形象被塑造得有血有肉，深受观众的喜欢。电视剧《闯关东》和《士兵突击》是2006年的两部大戏，剧中朱开山与许三多这两个不同时代、不同背景的人物形象却同时在电视观众中引起反响。抛开剧情的比较，当代电视观众从他们身上看到了中国人吃苦耐劳、诚实守信的美德，这种中华民族的传统美德正是我们应该要继承的。这些属于主流文化现象的电视剧以通俗化和大众化的表现形式，把人们对于生活的认识展现出来，那些历史影像和充满传奇色彩、充满人情味的人物形象，给人们以正确的"三观"引导。主流文化作为电视文艺传播的主线，贯穿于整个电视传播形态中，融入不同类型、不同风格的节目中，具有思想精深、艺术精湛、制作精良等优良品质与典型特征。

　　受当今全球化信息互联的影响，我国传统文化面临严重挑战，外来的物质主义、消费文化影响着当代年轻人的价值取向。因此，弘扬民族精神，传承传统文化，已成为国家发展战略的重要目标。目前，在我国电视文艺中，主流文化传播的基本策略是以民族精神、传统文化为基础，吸收优秀的外来文化与其相融合，形成适应国情需要、适应国际化潮流的，与时俱进的新的"本土化"形态。这种电视文艺传播的"本土化"形态符合我国电视观众的审美情趣，符合对我国优秀传统文化的传承与保护的要求，符合世界多元文化汇聚的趋势，可获得世界范围的传播与接受。

二、大 众 文 化

大众文化是消费文化与通俗文化的集中反映，它趋于市场经济范畴，带有商业属性。任何一个国家的文化繁荣，首先体现在大众文化层面上。所谓大众文化就是老百姓喜欢并愿意通过消费而获得审美和娱乐的文化现象。因此，大众文化中有极强的市场性、竞争性和商业性。

我国的电视文艺承载着深厚的传统文化背景，凝聚着中华民族对世界、对生活的认知和感受，实践着民族的精神追求和行为准则，因此，我国电视媒体提供的大众化娱乐从原则上有别于西方电视娱乐不受束缚的游戏式狂欢，必须按照中国人的审美与接受能力，在不违背意识形态的前提下开展电视娱乐活动，兼顾市场效益与社会效益。高质量的大众文化类电视节目不仅能使电视观众获得愉悦心情，而且能让观众在愉悦中感受道德观念与社会时尚文化。像央视的《星光大道》《开心词典》，湖南卫视的《天天向上》《快乐大本营》，浙江卫视的《中国好声音》等，既获得全国电视观众的口碑，又获得极高的物质回报。

传播大众文化的电视文艺应该被不同文化层次、不同消费水平的社会群体认同与接受，其水准也直接反映国民的整体素养与文明程度。电视提供的文艺娱乐节目必须遵循市场规律，满足电视观众的娱乐需求。一方面要体现通俗性、娱乐性，不能曲高和寡、孤芳自赏，要迎合不同层面的观众口味；另一方面，大众文化的通俗性是有底线的，决不能带有庸俗低级趣味，通俗但绝不低俗。再有，代表大众文化的电视节目也要结合节目类型潜移默化地提升电视观众的欣赏层次，引导电视文化的消费取向，提升国民素养。忽略了这一点，就缺失了电视媒介的社会责任与义务。

三、精 英 文 化

精英文化是知识阶层对于文学艺术创作的审美与精神理念，是带有前沿性质的社会生活现象。精英文化具有先导性，它往往起到提升主流文化与大众文

化层次的作用。精英文化主要反映在社会文学艺术层面上，具有高雅的表现形式、高层次的审美情趣，能够启迪智慧、陶冶情操。

精英文化在电视传播中占有很重要的地位，一些倡导人文思想、传统精神、时尚理念的节目，代表着电视媒介的高层次。如央视的《对话》栏目，是经济界精英讨论现实社会存在的问题与经济环境；《探索与发现》栏目，把科普知识故事化，提升了电视传播的品位。中央电视台纪录频道的推出，增加了电视文化的厚度，在知识群体的收视中享有很高的声誉。

精英文化在电视传播中往往与主流文化的题材观念、大众文化的市场观念融合在一起。它们之间并不矛盾。如在全国精神文明建设"五个一"工程奖评奖中，在电视"星光奖"与"飞天奖"评奖中，都涌现出大量优秀的电视文艺作品。这些优秀作品的创作标准是思想精深、艺术精湛、制作精良。一些主旋律题材的电视作品不但体现出了高超的艺术品质，还有较强的思想性，最难得的是还具有上佳的市场表现，深受不同层次电视观众的喜爱。像电视文化纪实节目《回家》、电视纪录片《故宫》、电视舞蹈《千手观音》、大型音乐舞蹈史诗《复兴之路》等，都是既叫好又叫座的优秀作品。这些作品既体现出主旋律，又有市场竞争优势，还体现出精英文化的品质。

带有精英文化特征的优秀电视节目，有着引导电视观众审美取向与提升大众文化素养的作用，是最具代表性、最具艺术性、最具文化品位的电视文艺作品，是电视媒体创作水平与综合实力的最好体现。

在当今文化发展多元化的时代背景下，我国的电视文化传播方式也在悄然发生变化，主流文化、大众文化、精英文化相互交融。这反映出通过多年的发展，电视观众的文化艺术审美取向、审美标准有了提升，也有利于电视文艺朝着内容精深、艺术精湛、制作精良并有良好市场表现的方向发展。在电视文艺作品的创作上，以精英文化视角、主流文化内涵，大众文化表现来完善、创新电视文艺观念，提升民族文化素养，将使我国电视文化的整体质量向着更高层次迈进。

第四节　电视文艺创作要素

一、视　听　要　素

电视节目都是由画面和声音组合起来进行传播的。电视文艺节目对于画面和声音的要求高于一般性电视节目，需赋予其艺术思维、艺术手法等。了解电视画面与声音的视听要素，掌控电视节目的制作技术，是电视文艺创作者必备的条件。

1. 电视画面

在电视节目播出过程中，画面是动态的，由不断变化的景物、环境、人物等组成，让观看者按照画面的动态逻辑关系接受图像所传递的信息。如果对画面进行分解，就会发现每幅画面的内容都有它想要传达的含义。比如，有强调整体环境的画面，有交代人物形象的画面，有强烈突出某一具体事物的画面，还有主观心理的隐喻性画面，等等。画面的"景别"一词是从电影拍摄手法中移植过来的。景别，就是被摄物体在一个有约束的画框中出现时的不同变化，通过变化引导观看者了解事物的发展。景别是利用摄像机镜头与被摄物体距离的变化，或摄像机镜头的推拉变焦而形成的，分为远景、全景、中景、近景、特写。景别的划分并没有严格的限制，也没有绝对统一的标准，在创作过程中，也不必一成不变，只要导演认为能合理表达含义的，就是合理的景别。但有一点是有规律的，就是景别的变化代表画面的逻辑关系，是循序渐进交代事物的最有效方式。电视文艺创作者要熟练掌握景别的运用、摄像机镜头的调动，以及人物的造型、灯光的设计、画面的组接等视听语言艺术特性。

2. 电视声音

电视声音与电视画面同等重要，是构成视听艺术的另一部分。电视声音包

括音乐音响和有声语言。音乐音响是电视文艺创作过程中使用最频繁、运用最考究的重要元素，它起到了烘托画面气氛、增强画面节奏、参与画面叙事等作用。音乐音响赋予电视画面空间感，没有音乐音响的电视节目是不可想象的。有声语言，指的是电视传播中人际交流的语言，包括主持人的主持语言、播音员的播报语言、谈话类节目中的语言交流、各类电视文艺节目的配音演播及电视剧中的人物对白等等。

在电视文艺节目的创作中，有声语言的运用分为两种状态，一种是自然状态，一种是艺术状态。自然状态的语言是不经修饰的真实声音，如电视播音，各类文艺、娱乐节目主持，现场嘉宾语言，画面中的真人语言交流等。艺术状态的语言，是经过声音修饰或用于塑造艺术形象的有声语言，包括文艺节目中的演播、朗读，电视艺术片配音，各类电视剧中的人物对白、旁白与独白等。

二、选　题　要　素

选题，是文艺创作的前提，是优秀作品的生命之源。选题是艺术创作者在产生创作灵感时，通过多种渠道收集信息、普遍分析、集中选择而确定的一个将要具体实施的题材或意向。

一般来讲，艺术创作者的优秀创作成果都会来自一个优秀的选题。一个好的选题不一定能成为一个好的作品，但一个好的作品一定有一个精心雕琢的好选题。寻找优质选题并不是一件容易的事。选题的好坏是能否激发电视艺术创作者的创作热情和创作动力的关键因素。

选题是创作的前提与基础。选题的好坏影响着电视文艺作品的成败。

那么，什么是好的选题？如何才能寻找到一个有创作价值的电视文艺选题呢？

1. 新闻性

新闻是时效性的代名词。新闻首先体现在"新"上，也就是说，新鲜的事物才具备新闻价值。作为电视工作者要具备发现、捕捉新鲜热点的敏锐视角和职业能力。新闻视角为电视文艺创作提供了一个很好的概念，就是"新"的事

物才是人们感兴趣的事情，"新"的事物才有可能产生社会效益。如果"新"的事物符合电视文艺创作要求，就要尽可能把它深入论证为选题，或许这就是具有创作价值的好选题。

2. 真实性

真实的生活是电视传播获取选题信息最有效的途径。电视与其他传统媒介相比，更鲜活地接近生活，尤其电视文艺所反映的真实生活，其情感的感染力是其他媒介所不具备的。2008 年 5 月 21 日的四川汶川大地震，瞬间夺走了数万人的生命，全国人民沉浸在悲痛之中。人们通过电视画面看到了震后的凄惨和一幕幕救灾中感人的真实画面。它们交织在一起，牵动着每一个人的情感，人们为之感动，为之流泪。这时，一首催人泪下的小诗《孩子，请抓住妈妈的手》迅速在网上流传。这首朦胧诗以想象空间营造一种意念性的叙事，结合亲人生死离别的真实情感，催人泪下。这首诗能引起轰动的原因就是来自于真实情景；诗意虽然朦胧，但反映的情感是真实的，是能让人为之动容的真实。许多电视赈灾主题文艺节目都捕捉到了这个选题，只要一吟诵，观者立即为之动容。这个例子说明，在艺术创作中，优秀题材大都来自于真实生活。

把真实的素材运用在电视文艺创作中，是一种新的尝试——遵循客观记录原则，采用艺术手法描摹生活，捕捉生活情境，传达人之真情。多年的电视文艺实践证明，这种新的电视画面语境在创作中能够成功，源自于现实真实与艺术真实之间对比的张力。

电视文艺所反映的真实内容应来自于现实生活，在生活中采撷，在生活中提炼。生活是真实的，真实就是力量。真实的生活经过人的情感洗礼，是文艺作品感染人和震撼人的源泉。电视文艺创作的选题开发应把视角锁定生活，深入生活，挖掘生活中的真实元素，进行加工、创造。

3. 艺术性

客观真实是挖掘选题的宗旨，但电视文艺需要将生活升华为艺术创作，艺术是电视文艺的审美需求。以艺术观念、艺术手法为真实内容服务，并通过真实内容来追求艺术效果，这是电视文艺创作过程中，判断一个选题是否具备深入开发可行性的标准。

对生活中的细节进行提炼，进行艺术化的再创作，能使选题更具社会现实

意义。北京电影学院国际影视作品展有一个微电影《冠军》，该片选题针对的是老年人的情感世界。作品内容表现了曾经荣获过世界冠军的两位老人，经常在一起回忆过去的辉煌，可现实生活却让他们倍感孤寂。片子的情节并没有太大的戏剧冲突，平静而简单，但这似乎更突出了老人的孤独感。无疑，这个选题反映了社会问题，用影像方式呼吁社会对老年人的关注。由此可见，好的选题不一定非得轰轰烈烈，一些被人们忽视的社会现象也许就是有价值的选题，只要通过影视艺术手段加以创作，就有可能引起人们的深度思考。

电视文艺创作与新闻纪实的区别是，新闻是客观真实地记录自然发生的事件，而电视文艺创作允许追求符合艺术创作规律的主观真实——对客观发生的真实通过主观视角加以营造，形成一种假定真实，注重叙事艺术，注重叙事中的情感体验。这种戏剧化的表现手段深受影视艺术创作者的青睐与推崇。

三、形 象 要 素

形象，是一切文艺创作的基本要素。文艺创作就是通过塑造形象，反映丰富多彩的社会生活。尤其电视文艺，以视听结合的形式表现形象，更好地满足了观众的感官需求。电视文艺是大众化的传播艺术，塑造典型形象，挖掘典型人物，关注典型事物，对电视文艺创作具有重要意义。

1. 电视形象

电视文艺中的电视形象主要有两个方面：一个是具体形象，一个是艺术形象。具体形象，主要是指在电视传播中出现的没有进行艺术修饰的真人、真事，如文艺专题片中的真实人物、电视艺术片中的现实人物、各类电视文艺节目中出现的被采访嘉宾等。艺术形象，是电视文艺固有的形象，它是经过修饰、加工、创作并带有表演性质的人物形象，如电视剧中的人物塑造、各类电视文艺节目中的演员表演、经过形象修饰的电视播音员、各类节目主持人等。电视文艺中的具体形象与艺术形象均代表电视传播的形象。电视文艺就是要通过塑造鲜明而生动的电视形象来表现社会生活以及人与人之间的情感，形象塑造的好与坏对电视文艺作品质量产生直接影响。

2. 塑造典型

电视文艺中的典型塑造，指的是在总体的社会环境中，寻找具有代表性的事物或人物进行艺术加工。典型反映的是一个层面的具有代表性的人或事。塑造典型具有现实意义，有利于社会发展，促进社会和谐。典型的塑造，是在普遍的社会生活中提炼精华，寻找平凡中不平凡的人和事，力争影响广泛、意义深远、观众喜欢，让观众通过对典型人物和事物的了解，实现对现实生活的深度认识。

塑造典型的意义还在于，它符合文艺创作的规律。典型是普遍性中的代表，它不但具备真实状态，还会以点带面，产生教化作用。正因为它是典型化的，这种真实状态会更加鲜明，更加感染人。对真实生活中的典型事物进行艺术加工，用艺术的思维、艺术的手法使其升华，在满足观众感官认知的同时，也会使典型的塑造达到一个审美高度。

本章思考与练习

1. 电视文艺的表现形式有哪几种？
2. 分析主流文化在电视传播中的作用。
3. 结合实例分析电视文艺创作的选题要素。

电视文学及其创作

了解从文学电视到电视文学的发展过程。

掌握电视文学节目的类型。

掌握电视诗歌散文的创作风格。

了解电视诗歌散文的创作过程。

第一节　电视文学的形成及类型

20世纪80年代初我国出现了电视文学节目样式，并经历了一个从"文学电视"到"电视文学"的发展变化与观念认识过程。文学电视，指的是文学作品（诗歌、散文、小说）通过电视画面进行赏析播出的电视文艺节目样式；电视文学，是指运用影视语言特性、影视制作手段专门为电视播出而改编、加工、创作文学作品的相对独立的电视艺术片样式，包括电视小说、电视诗歌、电视散文、电视报告文学等。电视文学还另有一种广义的解释，即不但包括电视文学节目，还包括具有文学特征的电视节目文本、电视文艺晚会稿本、电视新闻稿件、电视剧剧本以及电视文学出版物等。

电视文学是文学与影像的结合体，是文学走进电视、与电视相融合而形成的经典文艺节目。

一、电视文学的形成

20 世纪 80 年代初，电视机刚刚进入中国普通百姓家庭，播出的节目类型比较单一，播出时间也相对较短，可百姓对电视这种改变生活方式的新事物异常热情，几乎是每播出一个受欢迎的电视节目，就会形成众口交赞的效应。此时，电视事业并不成熟，电视节目资源匮乏，无法满足百姓的热情期待，电视工作者为此非常着急，基于当时的社会现状及相对封闭的媒介环境，不断尝试着自主创新电视节目类型。这其中有成功，也有失败，但不论怎样，这些经验给后来的电视节目创新发展留下了宝贵的财富。

文学是率先与电视结合的艺术形式之一。当时受广播电台相对成熟的文学节目影响，中央电视台少儿节目部尝试着制作了一套《文学宝库》专题节目。这套节目共分 10 集，内容选自青少年熟知、喜欢的名篇名著，包括鲁迅的《故乡》《孔乙己》、安徒生的《卖火柴的小女孩》等。江苏电视台也编创了一些经典文学与电视结合的新节目，如小说电视《最后一片叶子》《小巷通向大街》《看不见的珍藏》、诗歌电视《零点归来》《古诗三首》、报告文学电视《生·爱·死》《大路岁月》、散文电视《街声》《女儿的责问》《荷塘月色》，文学艺术片《梦故乡》《明月是故乡》等。这一时期文学电视的创作主要是选择经典文学原作进行赏析，特别注重语言吟诵的韵味，画面相对简单，不过，在当时的技术条件下，已尽了最大努力去再现作品的想象空间。

20 世纪 80 年代初期，正是改革开放之初，人们的精神生活开始发生变化，传统文学由于受到"文革"重创，正在逐渐恢复元气。此时，电视作为新生事物，仿佛成为人们依赖的精神家园，一些经历过坎坷并对未来充满期待的年轻人，渴望在电视中找到慰藉，释放心灵。江苏电视台开创的《文学与欣赏》节目，正是通过文学的精神世界，与年轻人的思想情感产生共鸣。此后，众多电视台纷纷效法，成立电视文学组，开创电视文学栏目。一时间，除电视剧外，文学节目成为最受电视观众喜欢的节目。

20 世纪 90 年代中期，我国电视传播有了巨大变化，新节目、新栏目、新频道不断出现，电视节目开始全天候播出，娱乐内容丰富多彩。电视文学节目受到冲击，播出类型与播出时间开始萎缩，原有的一些电视文学样式逐渐消失。

如电视小说，本身就不具备优势，再加上受电视剧影响，显得微不足道。虽然受到了娱乐大潮的冲击，但电视文学这种艺术形态已经形成，它作为阳春白雪式的高雅节目类型，代表着电视传播的品位，人们对运用电视文学增强国民文化素养的期待越来越强烈。

正因如此，1993年，上海东方电视台举办了"全国电视散文大赛"，电视散文的电视化形态及审美方式被广泛接受。1994年，中国广播电视学会电视艺术委员会召开了"电视散文观摩研讨会"，学界、理论界开始着重关注电视文学节目，对节目类型进行深入研究，多篇学术论文发表在相关学刊。1995年，山东青岛电视台开设了《人生TV》，辽宁电视台开设了《三原色》，浙江电视台开设了《文学工作室》。这批文学栏目的出现，使电视文学节目走出传统束缚，选题面向社会现实生活。大量真实、感人的文学节目融声、画、文为一体，开启了电视文学的新时代。

1998年，中央电视台《地方文艺》栏目首次举办"全国电视诗歌散文展播"活动，并隆重推出《电视诗歌散文》栏目。"全国电视诗歌散文展播"活动在全国形成广泛影响，展播持续多年。

《电视诗歌散文》栏目的开办，引领了电视文学向电视艺术高标准的创作方向迈进。《电视诗歌散文》栏目面向社会开放，联合国内一百多家电视台和社会影视机构进行各类选题的拍摄制作，使电视诗歌散文创作进入了一个高潮期。为此，中国广播电视学会电视艺术委员会也专门成立"中国电视文学研究中心"等专业研究机构进行理论与实践研究。从1998年到2010年的十几年中，中央电视台坚持开办《电视诗歌散文》栏目，独家创作几百部作品，把电视诗歌散文的艺术审美推到一个空前的高度，电视高雅节目的这片"芳草地"被呵护得春意盎然、生机勃勃。新闻媒体对电视诗歌散文的文化意义与社会价值也给予高度评价。《人民日报》曾评价："电视散文，我们现在的生活总要有这样一片天地才好，因为其中有着别样的风光。"《中国青年报》曾经刊文："作为人类最传统的艺术形式的诗歌、散文与最现代的传播媒介电视的结合，也许成为一种必然。它让人们在荧屏上再次亲近久违的诗歌、散文。"《新民晚报》曾刊文："看电视散文犹如在丰盛酒筵后品到一杯香茗，清纯、淡雅，心境顿觉一新。"

《电视诗歌散文》栏目开办十几年中，无数爱好文学的观众以书信形式向栏目倾诉自己的感受，一些观众曾动情地说："每次节目播完，我总感觉到有一

种无形的力量吸引着我，使我不能离开电视机前，而在座位上回味着那感人的点点滴滴"，"每次看《电视诗歌散文》节目都会有一种直达心底的感动，映幻出或是对生活的热爱，或是对童年往事的向往"。

二、电视文学节目的类型

电视文学节目从诞生之日起就按传统文学的表现形式进行类型的划分，一般分为电视小说、电视诗歌、电视散文、电视报告文学等。

1. 电视小说

电视小说以小说作为创作的主体，以说书人的口述情节作为叙事结构，通过画面的情景再现，营造小说内容所需要的环境空间。电视小说注重人物心理描写，属于没有人物对白的剧情片。电视小说由于受到电视剧的影响，加之小说只能尊重原作，不能有效改编，电视化优势不明显，还是仅适合于广播艺术，因而逐渐退出了电视文学节目的范畴。

不过，以电视小说为基础，又孕育出了两种新的节目类型。一类是以《百家讲坛》为代表的新文学节目，其节目特点更加注重"讲"的成分，主讲人用现代思维、现代语境讲述人们熟知的传统历史故事，电视画面常常配合空镜头及动漫形式，观众非常喜欢。另一种类型是现实题材的电视故事，说书人变成主持人，以"讲述"为主线，配合纪实性画面，情节设计成具有戏剧性的矛盾冲突，配合悬念技巧，以此增加看点，吸引观众，如中央电视台的《法治在线》《今日说法》、江西电视台的《传奇故事》、辽宁电视台的《王刚讲故事》、吉林电视台的《牛群冒号》等。此类型节目的题材多为社会热点或奇闻异事，有一段时期是电视热播节目之一。

2. 电视诗歌

电视诗歌是一种极为抒情的电视文学节目，是诗的艺术与电视艺术结合，共同抒发情感的新型节目。电视诗歌营造的是"美"的意境，通过朗读者抑扬顿挫、声情并茂的吟诵，加上画面营造的环境氛围，达到一种情景交融、虚实相生的艺术境界。

诗，是诗人内心情感的真实流露。电视诗歌的创作要深入解读诗歌本身固有的内涵，了解诗人的内心世界，以最大限度挖掘想象空间，准确把握诗化影像的艺术品质。由于诗的语言是跳跃的，因此画面语言一般放弃叙事逻辑，采用朦胧的抽象手法渲染环境，注重画面色彩、光线运用，诗歌吟诵与画面对比，凸显艺术张力。这种电视化的文学艺术作品仿佛展开的一幅画卷，诗在画中，画中有诗。如电视诗歌《双桅船》（根据著名女诗人舒婷的同名诗创作），画面没有直白表现渐渐远去的船影，而是采用近景固定镜头展现岸边的一个目送远行的女人，丝丝微风下，手中的丝巾不停地抖动，透出了不安的内心世界。这种意境表述超越了诗歌的深层次含义，是诗歌与电视结合的一种"影像美学"境界。

3. 电视散文

散文往往不受形式束缚，不受结构限制，但注重语言描述，注重内容逻辑，因此说散文"形散神聚"。散文包括叙事散文、抒情散文、杂文、游记等种类，是古今中外文学家钟爱的一种文学创作方式，优秀的散文作品数不胜数。

散文题材多数来自社会生活，是对生活中的人或事以及自然风光的感悟。散文常常以第一人称展开叙述，以富有文采的语言表达对事物的思考。由于其自身特点，散文特别适合与影像艺术融合。电视散文是电视文学节目中最具特色、表现最突出的类型。

电视散文，是选用优秀的、适于电视表现的散文作品，通过电视技术手段进行艺术加工、创作，从而形成画面、音乐音响、吟诵三位一体的艺术作品。电视散文保留散文的韵味，在散文的内涵中挖掘出可供视觉展现的环境意境与人物形象，构建散文表述的意象空间。电视散文的声音部分由散文吟诵、音乐旋律、环境音响构成；画面部分由山水风光、人物虚拟造型、环境色彩等构成。

4. 电视报告文学

报告文学以纪实手法表现发生的真人真事，反映社会生活中的典型事迹与典型形象，是新闻深度报道的重要形式。优秀的报告文学作品能唤起人们对所发生事件的关注，起到鼓舞人、感染人的作用。

电视报告文学，是报告文学的电视化，是结合报告文学的内容，以视觉化手段进行再现，以强化文学、新闻、电视三位一体的立体化传播。电视报告文学以报告文学为基础进行加工、创作，选题主要为重要的社会现象或典型人物，以配合大型的新闻宣传。

第二节　电视文学的艺术特征

文学是艺术的基本形式，它以语言文字作为媒介手段，塑造人物形象，反映多姿多彩的现实生活，表现人的情感。文学有着构建人们的精神世界及思想基础的作用。

一、文学的本源特征

文学的含义在中国古代和现代有不同的解释。先秦时期，文学指的是哲学、历史等著作，当时的诗歌不在文学行列。这期间是中国产生哲学思想的重要时期，对后来的文学发展影响巨大。两汉时期，把有文采的、富有艺术特点的文字作品称为"文"或"文章"，把论述形式的著作称为"学"或"文学"。到了魏晋南北朝时期，把文章、文字统称为"文学"，把著作另称为"经学""史学""玄学"等。唐宋时期是我国文学艺术形式发展比较快的时期，尤其是诗歌，以其独特的艺术魅力占有重要地位，与当时以著作称为文学的形态区分明显。"五四"新文化运动后，所有带有艺术特点的文字作品和带有思想性的理论著作、文章均称为文学作品，包括诗歌、散文、小说、戏剧、评论等。

文学以文字呈现人的情感世界，反映社会生活。先秦时期的诗歌，就已经有了"诗言志"的说法。孔子说诗歌可以起到"兴、观、群、怨"的社会作用，这充分概括了文学作为语言艺术，是人们表达思想情感的有效途径。中国第一部诗歌总集《诗经》以"风""雅""颂"三大部分反映了当时的社会现象与不同阶层人们的生活，尤其在"风"中，多是各地的歌谣，抒发劳动人民对统治阶级的不满情绪。

由唐至清的一千多年间，人们对文学的许多特征有了深入的认识，而艺术化的表现方式更增加了文学的魅力。唐诗宋词的诗情画意，即为传统美学的"意境"，是文学艺术创作的主观情感与客观的景象结合产生的境界。元代杂剧与明清传奇使故事的脉络更加跌宕起伏。尤其是小说、戏剧等样式的出现，使人们开始对"叙事"有了深刻的理解。"五四"新文化运动后，对文学性质、特征的认知进入到了一个新的阶段，为当代文学艺术表现方式奠定了基础。

在西方，文学艺术的观念变革与中国大体相近，就文学的本源讲有广义、狭义之分。广义，指用语言文字记录人类思想的有社会意义的一切作品，与中国各个历史时期的著作有相同含义。狭义，指语言艺术，尤其指文艺复兴后的戏剧诗体文学。只是在近代，特别是在 18 世纪以后，"诗的艺术"作为专指语言艺术的术语被广泛使用。

文学和艺术、政治、法律、哲学、道德、宗教等一样都属于社会意识形态，属于一定经济基础之上的上层建筑，受到经济基础的决定与制约，随经济基础的变化而变化。它们之间相互作用，相互影响。比如哲学，作为一定意义上的世界观对文学活动进行指导，而文学不但反映一定的哲学思想，还对世界观的形成给予积极的作用。

文学虽然与其他艺术形式一样，均以形象思维把握世界，但由于它是以语言文字塑造形象的媒介手段，又决定了它与其他艺术表现形式的不同之处。不同之处主要体现在物质可感性与观念的抽象性。如绘画的色彩与造型、雕刻的立体材料、音乐的声音、舞蹈的肢体行为、戏剧的表演、电影的视觉效果等，这些艺术样式中的艺术形象具有直接的物质可感性。而文学中的艺术形象是抽象的观念形象。文学通过文字引发思维活动，读者通过文字理解它的情节和内涵，从而激发、唤起相似的生活经验和体验，在头脑中形成作者所描绘的内容。文学形象的间接性、观念性、想象性，不如其他艺术形式直接可感、鲜活确定，但由于语言是思维的间接反映，文学在把握生活的本质规律、分析评价生活、提出重大社会问题、表现深刻的思想认识方面，往往胜过其他艺术。

中国现代通常把文学分为诗歌、散文、小说、戏剧四类。在西方，有人把文学分为诗歌和散文两种基本类型；也有以文学所反映的对象和内容、塑造形象的方法为标准，把文学分为叙事、抒情、戏剧三大类的。不管什么体裁与种类的文学作品，都有一个共性，即都是反映社会生活、表现作家思想感情的语言艺术。

二、电视文学的艺术特征

电视文学是电视视听艺术与文学的融合。文学的基本特性和电视的基本特性既矛盾又相互补充。电视是具有时效性的，以反映社会现实事物为主，而文学需要长期体验，深入思考；电视创作属于集体行为，符合社会传播规律，文学创作是创作者个人表达思想情感；电视是普及性极强、雅俗共赏的大众文化媒介，文学是曲高和寡的精英文化代表。从电视文学节目表现来看，电视与文学两者的结合恰巧形成一种互补，相互补充彼此的缺失。

1. 情景交融

电视与文学的结合，是把文学作品转化为电视艺术，把文字的抽象表述转变为具象的画面与声音表述。虽然这是一种审美形式的转变，但文学的特征还是最大限度地保留了下来——即语言的美感与结构保留了下来。电视化的文学节目基本还是以文学内涵作为基础，电视创作者要做的是，用电视技术手段、电视化思维方式加工、升华文学作品，把对文学作品的感悟用独特的声画形式表现出来，让观众在满足视听享受的同时，还能体会到文学原有的魅力。如从唐代诗人李白的《静夜思》中，可以感受诗歌的意象空间与电视艺术融合的方式。

> 床前明月光，
> 疑是地上霜。
> 举头望明月，
> 低头思故乡。

诗句本身就形成了画面，虽然没有交代人物，但蕴藏了生动的人物形象。电视画面就要生动地塑造、还原这个形象。这首诗的前两句写的是景，交代了环境；后两句写的是情，表达了游子思乡的个人情感。整首诗具有极强的画面空间感，情景交融，非常适合于镜头的艺术塑造。

再来分析一下戴望舒的《雨巷》第一段。

> 撑着油纸伞，独自
>
> 彷徨在悠长，悠长
>
> 又寂寥的雨巷，
>
> 我希望逢着
>
> 一个丁香一样地
>
> 结着愁怨的姑娘。

诗中的画面或许可以这样表述：小巷，是一种长长的、曲折蜿蜒的古老小街，大多在江南。巷子里居住着不同类型的人，有许许多多动人的故事，有说不尽的风情与缠绵。江南的微风细雨缠缠绵绵，撒向那幽静的小巷，朦朦胧胧，充满诗意。

在电视镜头的艺术再现中，必须要营造出诗中所呈现的环境氛围，这是写景。而令人动情的是在这寂寥、细雨蒙蒙的小巷里出现的那位撑着油纸伞的姑娘，她是诗中寄托情感的对象。可采用固定镜头方式，展示撑油纸伞的姑娘婀娜的背影，营造梦幻一般的意境，令人充满遐想。

诗是情感的艺术，电视诗歌的画面自然是以直观的视觉效果渲染情感气氛。要表现这首诗的浪漫与忧伤，在创作上，一方面需要强调诗歌吟诵的韵味，另一方面是雨中小巷幽静环境的营造要与彷徨、惆怅、忧伤的情感相吻合。情景交融、诗情画意的意境，是电视文学的鲜明个性。

2. 意象主义途径

电视文学是把文学的观念形态变为具象形态，通过视觉和听觉体现出来，让文学具有直接的物质可感性。这一点符合文学发展进程中的意象主义思潮对文学创作的解读。

意象主义源于英语单词 image（形象），是现代英美诗歌中的一个流派，产生于第一次世界大战前夕，创始人是英国哲学家、批评家、诗人休姆（T. E. Humle）。其观点是要求直接表现主客观事物，删除一切无助于"表现"的词汇。意象主义的产生主要是出于反对后期浪漫主义诗歌在内容上含混抒情、因循守旧，在形式上追求华丽、虚无缥缈的主张。为了打破这种局面，意象主义崇尚用鲜明的意象引起联想，表达瞬间的直觉和思想。他们常常在舞台上把诗歌表述的抽象内容设计成舞台情景，把诗的表演与舞台情景结合起来，让人们直观地感受诗的艺术。

意象主义的理论基础是法国唯心主义哲学家帕格森的直觉主义，他的《笑之研究》是在西方颇有影响的一部著作，"直觉主义"是其中的观点。他认为艺术不是现实的反映，而是"心灵状态的表现"，艺术家无须观察生活，只需用"真诚"直觉地把握生命就可以了，也就是说唯有直觉才能察知事物的"独特性"。艺术家为了刻画事物的独特性，必须使用直觉的手段来"创造意象"。正因如此，休姆从直觉主义出发，对直觉主义进行延伸，得出意象主义的结论：艺术＝直觉＝意象，艺术家的任务就是通过直觉捕捉生活中的意象。

电视的视觉画面能够将文学艺术以最简明、最大众化的方式呈现出来。电视文学正是以电视为载体，传播有关文学的内容与主张。

第三节　电视诗歌散文的创作

一、电视诗歌散文的创作风格

从 20 世纪 80 年代江苏电视台创办《文学与欣赏》栏目起，电视诗歌散文就奠定了自己独特的、带有"韵味"的艺术风格。2000 年以后，电视文学节目受到电视娱乐化的冲击，地方电视文学节目逐渐淡出荧屏，以中央电视台为龙头制作的电视文学节目《电视诗歌散文》依然坚守这片热土，不断变化风格，运用新颖的创作手法，选题内容也有了极大拓展。节目在表现形式上有专题性、叙事性、社会现实性等不同类型。纵观多年发展，电视诗歌散文的创作基本形成三种主流风格，即经典风格、叙事风格、影像风格。

1. 经典风格与其存在的问题

20 世纪 80 年代，电视诗歌散文创作之初的本意是选择经典文学作品进行电视化加工，尝试着把人们熟悉的、优秀的文学作品转变成电视节目，供观众赏析。经典风格在当时的情况下确实受到广大文学爱好者的喜爱，像朱自清的散文《荷塘月色》《背影》、叶圣陶的散文《苏州园林》等。但是，播出时间一

长，观众出现了审美疲劳，因为多数作品都是名篇，在观众心目中的印象极其深刻，转换成电视作品后，画面的再现无法与观众心目中的想象吻合。这个问题是由诸多因素造成的。其一，当时的创作观念是以文学作品为主，画面为辅，画面剪辑难以完成逻辑关系。其二，音乐音响手法单一，无法与画面相互呼应。其三，电视诗歌散文多选自名人名篇，节目把创作重心完全放在艺术化的朗读吟诵上，而画面单调，难以与诗歌散文吟诵的情感融为一体。总之，经典风格，是文学作品在电视中的简单再现，创作者对画面的艺术性认识不够。这期间也不乏优秀的电视文学作品，它们是电视编导精心打磨、不断加深艺术认识的结果。

2. 叙事风格的艺术特征

1993 年，上海东方电视台举办了"全国电视散文大赛"，出现了一些反映社会现实生活的电视诗歌散文作品，尤其是出现一些专门为电视而创作的诗歌散文，有写景的，有写情的，故事化、叙事技巧等逐渐体现出来。这些电视文学的画面不再作为语言的辅助，而是作为叙事的主要手段，甚至音乐、音响都参与到叙事中。文学作品与电视艺术的结合趋于成熟，诗歌散文的电视化形态、风格及审美方式被广泛接受。1994 年，中国广播电视学会电视艺术委员会召开了"电视散文观摩研讨会"，理论界开始关注、研究电视诗歌散文节目，对后来电视诗歌散文节目的发展起到一定的指导作用。

叙事风格的创作注重作品的叙事情节，注重情感，注重镜头质量，注重表演，注重画面剪辑的逻辑关系；音乐、音响作为表现手段直接参与叙事，而不是单纯作为背景效果；文字语言的吟诵常常与画面进行互补。如果需要展现一种静态时空，画面表现足够把人们带入环境中；而语言吟诵需要烘托情感时，音乐、音响可配合画面完成情景交融，虚实相生，构建文学作品的意象空间。像电视散文《朋友》《我爹我娘》《母亲的照片》《朵朵》《记忆中的一位少女》等都是感人至深的作品。这些作品关注现实社会生活，故事元素真实、真切、真挚，在运用出色的影视叙事技巧进行二度创作后，就在艺术上有了新的突破。

通过叙事技巧的运用，电视诗歌散文真正构建了画面、音乐音响、作品吟诵三位一体的艺术特征。

3. 影像风格的手法

影像风格主要是指运用镜头技法，强调画面的运动性，突出画面的艺术感，

或强化写实感。这种风格来自于电影制作技法。文学语言虽然作为创作主体，但并不占有主导地位。影像风格的诗歌散文作品必须原创，内容以现实题材居多，结构精炼，语言质朴，现场感强，甚至片中还可能出现纪实画面、纪实声音。在制作手法上，强调镜头运动与调度，注重写实与写意结合，画面色彩对比强烈。由北京电影学院学生创作的电视散文《毕业了》就类似这种风格，片子讲述的是即将毕业离校的大学生怀着对艺术的美好追求和梦想来面对即将到来的现实人生。采用影视镜头调动技巧，具有运动感。片中写实与写意并存，暗喻着现实与梦想的距离。《毕业了》曾每年推出一部学生作品，连续几年在央视《电视诗歌散文》栏目中播出，受到好评。

影像风格无疑使电视诗歌散文的创作更趋近电视艺术思维，提升了电视艺术的魅力和电视艺术的审美标准，引导了电视观众的欣赏情趣。

二、电视诗歌散文的创作过程

电视诗歌散文的创作是一个比较复杂的过程，尤其要做好创作前期的准备工作，精心策划选题，选题的好坏决定着电视诗歌散文创作的整体艺术质量。

1. 诗歌散文的前期选择与创作

创作电视诗歌散文首先要寻找或创作一篇符合电视艺术加工要求的作品。

（1）名篇名作的选择。可选择观众比较熟知的作品，尤其是有意境、有画面感及想象空间的作品。这样的作品容易令观众产生兴趣，愿意通过电视艺术再次感受经典文学的魅力。但需要注意的是，这样的作品虽好，但创作起来并不容易，因为，名篇诗歌散文观众熟知，如果电视艺术加工创作的功力不足，很难实现符合观众理想的想象空间。所以一旦选择名篇名作，要加强对诗歌散文作品的深度理解，尤其是结合时代背景，理解作者个性、作品风格及蕴藏在作品中的深层内涵。要深入研究寻找文学作品的细节，并思考如何通过电视画面和音乐音响准确加以表达和诠释。

（2）现实题材的挖掘。现实题材的作品大多是近年发表的，或者是直接为电视文学节目创作的。这种题材来自真实生活，有人物、有情感、有故事，反映现实生活的苦辣酸甜和人间真情。现实题材为电视诗歌散文提供丰富的二度

创作空间，尤其一些优秀作品本身就具有感人至深的叙事情节和情感能量，通过电视艺术加工，会更加吸引观众。中央电视台《电视诗歌散文》栏目的后期作品大多是选择现实题材，如电视散文《心灵的震撼》《生命的赞歌》《荒原眷恋·可可西里》，电视诗歌《春之歌》等。

（3）影像化的编辑写作。影像诗歌散文是电视文学的一种体裁，是一种综合写作类型。这类作品的创作者一般是影视专业人员或电视文学编辑，他们懂得视听语言，写作时头脑中有画面的立体形象。在写作时，重视镜头技法，详细阐述画面设计。该用语言时，画面进行辅助；该用画面时，语言绝不重复；该用音乐音响烘托时，整体效果要和谐完整。影像化编辑写作的特点是：文学语言、画面、音乐音响之间的衔接、布局具有整体性和均衡性，是在创作时作为整体去思考的内容。影像诗歌散文的编辑写作方式打破了文学创作的固有结构，直接进入立体化的加工与创作。

2. 诗歌散文的演播

诗歌散文的吟诵是电视诗歌散文创作的第一要素，电视诗歌散文播读的韵味使文学作品具有了表演性，拓展了文学作品的听觉空间。电视诗歌散文的演播者要具备文艺作品的演播能力，有优质的声音条件及艺术化、情感化的演播技巧，有深厚的文学修养和领悟力。

电视诗歌散文作品的语言演播要先期录制，目的是让所有创作人员感受文学作品的听觉魅力，为下一步的视觉创作提供艺术灵感。

3. 确立分镜头文本

电视诗歌散文的分镜头文本是画面创作的前期准备。这个工作最好由导演亲自完成，因为导演是整体作品的设计者和艺术风格的把握者，亲自完成分镜头能更好地执导现场与掌控艺术风格。电视诗歌散文的分镜头要充分尊重文学作品原作表达的思想内涵，要协调好语言吟诵、音乐音响与画面之间的关系，让三者之间的衔接富有逻辑性；要充分设计镜头的调度，合理使用特技；要设计重点拍摄场地，选定片中人物的饰演人选。

4. 组织实施画面拍摄

电视诗歌散文的画面拍摄不同于纪实性节目，画面必须追求艺术性，因此

应尽可能配备性能较高的拍摄设备，及拍摄所需的特技设备。拍摄前期，摄制组需做好拍摄计划，联系好外景与内景拍摄场地，组织到场嘉宾与参演人员，做好表演者的事前指导工作。

电视诗歌散文的取景拍摄，要丰富镜头调度，实拍时尽可能采用多角度和组合式的景别处理。画面唯美是电视诗歌散文所追求的艺术效果。

5. 音乐音响选择与配乐

音乐、音响是电视诗歌散文的组成部分，在创作中承担各自的任务。音乐烘托情绪，参与转接；音响则增加空间感。好的配乐会使画面更具有冲击力，而诗歌散文的吟诵在音乐的衬托下也会增添听觉美感。

（1）音乐素材的选择。音乐素材的选择不能过于单调，要根据文学作品的不同情景、不同情绪选择不同风格的音乐素材。音乐语言是丰富的，有激情澎湃的旋律，有轻盈流畅的旋律；有快乐的、忧伤的，也有励志的，等等。在形式上有管弦乐，有器乐独奏；有民族的，也有西洋的；有传统的，还有现代的，等等。音乐素材的选择空间之大是一般人无法想象的。电视诗歌散文的配乐虽然提倡运用丰富的音乐素材，但一定要围绕文学作品的风格、画面的要求合理选用，切不可毫无目的、毫无理性地任意搭配。

在电视诗歌散文中，音乐的使用不仅能起到烘托画面和配合吟诵的作用，还可参与叙事，增加想象空间。

（2）音响素材的选择。如果说电视诗歌散文具有强烈的立体空间感，那就主要是音响的加入产生的艺术效果。音响效果指的是把高保真的环境音效素材，如海的波涛声，潺潺的溪水声，风、雨、雷、电的声响，鸟的啼鸣及各种拟音效果，加入到作品需要的地方。这样就极大丰富了画面的立体空间，使电视诗歌散文的艺术性更加显露出来。这是影视的制作手法与文学结合的完美体现。

6. 后期制作

后期制作指的是把录制好的画面、录制好的声音及编配好的音乐音响，通过数字技术编辑系统进行剪辑与合成。这项工作环节极具创造性。在剪辑与合成时，只要影像及音乐音响素材丰富，很有可能激发新的艺术灵感，增强作品的艺术感染力。俗话说"三分拍，七分剪"，后期制作可以成为打造精品、把作品推向新的艺术高度的重要阶段。

三、央视《电视诗歌散文》栏目的记忆

中央电视台《电视诗歌散文》栏目开办于 1998 年，止于 2010 年。十几年的时间里，《电视诗歌散文》栏目像一朵引人瞩目的奇葩，绽放在中国电视文艺的百花园中，又像划过夜空的一颗耀眼的星，令人惊叹、向往又无奈。作为电视文艺的一种重要表现形式，《电视诗歌散文》栏目坚守电视文学家园，努力创新，在娱乐至上的电视传播环境里奋力突围，为适应不断变化的审美需求，一直努力到最后一刻。虽然《电视诗歌散文》栏目已如流星坠落，但这个栏目留下了太多的记忆。太多经典的电视艺术作品，成为具有保留价值的影像文化素材。最重要的是《电视诗歌散文》创建了一种电视艺术形态，这种形态不但延续下来，而且还融入了电视文艺多种节目的创新中。

当年，在电视媒体市场观念的变化中，娱乐节目成为提高收视率的生力军，遍布各个电视频道，电视文学节目逐渐在省级电视台消失。只有中央电视台《电视诗歌散文》栏目还在奋力地维护这片电视艺术的净土。栏目组针对电视观念的变化，不断对《电视诗歌散文》进行改版，无论在形式还是内容上，每年都力争有一个新的变化，用新的面孔来面对广大电视观众。在 20 世纪 90 年代的《名家名言》系列节目得到观众认可之后，又推出了《中外抒情诗歌欣赏》系列。这个子栏目采用名诗、名曲相结合和演播室朗诵的方式，让观众在亲切、温馨的氛围中享受诗的真情和韵律。在《中国古诗词欣赏》系列中，以欣赏中国古典诗词为主，选择观众耳熟能详的诗词，用诗词和国画相结合的方式，充分利用电视高科技制作手段，开展奇妙的三维画面设计，以"诗中有画，画中有诗"的艺术效果，为观众营造出古朴、淡雅的意境。2003 年，《电视诗歌散文》栏目在制作观念上又有了大的变化，走出了"孤芳自赏"，把新的宗旨定为：让文学更加贴近观众。推出的《文学也轻松》板块在强调艺术性和欣赏性的基础上，在知识性、趣味性、参与性上大大向前迈进了一步。

央视《电视诗歌散文》作品的创作注重表现我国特有的自然风光与风土人情，通过文学的方式，把自然风光与人文景观结合起来，再用电视艺术进行加工创作，用镜头艺术展现视觉的艺术空间。如《世界自然文化遗产·中国》系列、《名家名作》系列、《古代名人》与《当代名家》系列、《魂系泸沽湖》系

列、《井冈山》系列、《China·景德镇·瓷器》系列、《皖风·皖韵》系列、《马背日记》系列、《阿里札记》系列、《2005毕业了》系列、《城之眼·中国名湖》系列、《荒原眷恋》系列、《丽江印象》系列、《问路世界屋脊》系列、《不能忘记的长征》系列等，都产生了良好的社会效应。由于采用主题与系列结合，精品与新作捆绑的策略，栏目呈集约化、规模化发展，追求文学语言和电视语言的完美结合。

《电视诗歌散文》的创作队伍也向外拓展，采用制播相对分离方式，提高了节目质量，增加了节目源。如邀请国内专业作家和广播电视、电影专业院校的优秀学生参与创作与制作，与社会影视文化公司、地方电视台合作，提供作品播出等，为《电视诗歌散文》的发展提供了更广阔的空间。

《电视诗歌散文》自1998年起开始有大量的优秀节目荣获全国最高奖项，如曾连续五届（1998—2002）蝉联全国电视文艺"星光奖"优秀栏目奖，囊括第15、16、17届全国电视文艺"星光奖"电视文学类节目一、二、三等奖全部奖项。栏目包装获第15届全国电视文艺"星光奖"形象广告一等奖和音乐单项奖。三部作品获中国电视"金鹰奖"文学类节目最佳作品奖、最佳样式奖。曾在2000年被评为"中央电视台30个优秀栏目"之一，2006年又获"2006年全国优秀电视文化（文艺）栏目"称号。

下面是选自中央电视台《电视诗歌散文》栏目的几段介绍语，可对诗歌散文的实践创作提供参考。

我们创作电视诗歌散文，是因为生活中的真善美可以直接呈现给观众，从而为观众营造一个电视化的诗意空间。所以，电视诗歌散文的有所为，便是通过诗意的空间让观众以理性的自觉和情感的波动去体恤生命、体恤自然、体恤世界。

电视诗歌散文的意义恰恰是对大众偶像的疏离。电视诗歌散文要展示的正是个体对人生的独立思考和觉悟。我们给予观众的不是大众偶像的参照系，不是浮在生活表层的灯红酒绿和光怪陆离，而是大自然生生不息的参照。而这个参照没有比清风明月、远山近水更有说服力了。

我们不能因为电视诗歌散文这种艺术形式的清新淡雅，容易招致曲高和寡、孤芳自赏之议，而拼命地想把它组装成万吨巨轮。美不代表不深刻和没有思想，"悠然见南山"也是境界。每一种艺术形式都有自己的有所为和有所不为，如果把电视诗歌散文比喻成"舴艋舟"，那就无须承载万吨巨轮的量。李清照的

"闻说双溪春尚好，也拟泛轻舟。只恐双溪舴艋舟，载不动、许多愁"有诗意，如果用"万吨巨轮"则没有诗意。所以，我们尊重电视诗歌散文的艺术特性：有所不为才能有所为。

本章思考与练习

1. 电视文学的类型有哪些？
2. 从电视与文学的融合谈电视文学的艺术特征。
3. 举例分析电视诗歌散文的创作风格。

第四章

电视艺术片的类型与创作

学习目标

掌握电视风光风情片的两种风格取向。

了解电视风光风情片的资源挖掘与影像制作。

了解电视音乐舞蹈片的艺术特征,掌握其创作类型与创作方法。

掌握电视历史文献片的艺术特征。

电视艺术片是一种新的视听艺术形态。电视艺术片分为多种类型,如表现自然风光与风土人情的、以音乐与舞蹈为元素的、以历史人文为背景的等。我国有无限秀丽的自然景观和丰富的民族民间文化遗产,是电视艺术片创作最好的潜在资源。

第一节　电视风光风情片

电视风光风情片是电视艺术片的一个类型,它具有两个显著特征:一是在形式上,运用影像艺术与技术的一切手段,对自然环境着力进行表现;二是在内容上,要挖掘、反映自然环境下人的生活状态,以及民族风情、民间轶事和原生态现象。由于这类型片子突出文化内涵与影像艺术的结合,在创作上有一定的难度,具有挑战性,而作品的质量也能体现出创作者的艺术功力和文化素养,目前,能把握创作质量,进行重点投入,并在专门频道与栏目播出此类型作品的,都是综合实力较强的电视媒体。

一、电视风光风情片的两种风格

在电视风光风情片的创作上，有两种风格供选择，一种是纪实风格的风光风情片，另一种是艺术风格的风光风情片。

1. 纪实风格的风光风情片

纪实风格的风光风情片也可理解为纪录片，它需要通过摄像机的镜头艺术化地摄取自然风貌，也需要客观真实地记录生活原貌，原生态地呈现出自然环境下的风土人情。就是说"风光"是艺术性的，"风情"是纪实性的。二者融汇，是纪实风格电视风光风情片应体现出的艺术特点。

值得注意的是，虽然纪实风格的风光风情片具有鲜明的艺术特征，但在创作的侧重点上必须坚守"风情"为主、"风光"为辅的原则。因此，在创作之初，应把创作的重心放在对某一地域民风民俗、生活状态的实质性挖掘上，之后，再围绕这一地域人们赖以生存的自然环境，运用影像艺术手段把自然风貌呈现出来。由于"风情"是主要创作对象，对自然风光并不需要故意营造特殊的唯美效果。但如果在拍摄期间能够自然地调动、合理地运用影像艺术手段，使"风光"符合对"风情"的解读，可更完美地达到创作目的。大型电视专题纪录片《美丽中国》和《舌尖上的中国》所呈现的民风民俗与大自然风光的融洽关系，就是典型范例。

2. 艺术风格的风光风情片

艺术风格的风光风情片运用一切电视技术手段，以艺术的构思、艺术的手法，表现自然现象与人文景观。它要艺术化地表达思想内涵，反映社会生活，抒发创作者的主观感情。艺术风格的风光风情片的创作动机往往首先来自对某一自然风光的兴趣，之后才是探寻生活在这一地区人们的民风民俗。所以，艺术风格的风光风情片的创作动机与纪实风格的风光风情片的创作动机恰好相反，它是坚守"风光"为主、"风情"为辅的创作原则。也就是说，它首先要选择唯美的自然景色，之后才考虑对这一地域风土人情的挖掘。它要突出影像的艺术个性，不论是自然风貌，还是民风民俗，都要强化这一要点，给人以视觉冲

击。所以，艺术风格的风光风情片要体现鲜明的艺术效果，需调动尽可能多的表现手段，对现实中的自然景观、风土人情进行艺术化概括、提炼、加工、创作，在画面中营造"美"的形象。目前，中央电视台各频道在整点前后播出的一些省、市的地域性公益宣传短片，就有此类型片的鲜明特征。

不过，由于现代影像制作技术的高速发展，特别是运用三维技术进行情景再现，使艺术风格和纪实风格的电视风光风情片呈现了多元化状态。在创作上，这两种风格已不再注重具体区分。比如艺术风格的风光风情片在运用影像艺术手法表现的同时，也可有效地采用纪实手法，把纪实效果与艺术效果融合在一起。而在主要呈现生活真实的纪实风格的风光风情片中，艺术思维与制作手法的运用，也会为片子的视觉效果带来冲击力。由此可见，两者并不矛盾，只要内容丰富，具有一定审美价值，符合电视创作规律，究竟属于什么风格并不重要。重要的是能充分发挥影像艺术特点，创作出艺术精品，提升电视观众的整体素养与鉴赏水平。

二、电视风光风情片的资源挖掘

1. 情景融合的资源

中国地域辽阔，自然景色壮观奇异。从南国热带海岛的阳光沙滩，到北国风光的森林雪原，从青藏高原的蓝天云海，到三山五岳的俊秀奇幽，从辽阔草原的无垠草莽，到江南水乡的和风细雨、小桥流水人家……十几个地域板块的自然与人文景观，构成一幅幅美不胜收的画卷。而在如此美丽的景色中，民风民俗也丰富多彩，各具特色，有着浓厚的生活情趣。就是在同一个地域里也常常会有"十里不同风，百里不同俗"的现象。取之不尽的自然景致与人文素材，为电视艺术工作者提供了丰盛的创作资源，而这些资源也恰恰最适合运用影像艺术来表现。

（1）自然与人文。大自然是人类赖以生存的基础，不但为人类提供了丰富的物质资源，也为人类提供了思想与灵感。人们常常借助于自然抒发情怀，大自然也经由人的思想情感被赋予极生动的生命力。在电视风光风情片中，大自然属于外在的"美"，人的生活与情感则是内在的"美"。外在美离不开内在

美，在创作上二者应和谐统一。如果风光风情片一味地强调大自然的外在视觉美感，而忽略了人的生活与情感，就会失去创作的灵魂。

民风民俗是人民生活的表象，表象的背后蕴含着丰富的文化内涵、人类智慧。以海南省为例，碧海蓝天，椰林沙滩，风光旖旎，而最有特色的应属当地的民风民俗，包括服饰、传说、民歌，苗族古风舞、黎族椰壳舞、竹竿舞以及海岛物产等。这些都是当地人在自然环境中形成的生活状态，是这块地域固有的、内在的自然与人文的融汇。对于这些蕴含着深刻内涵的自然与人文景观，电视艺术的表述方法是，运用一定的电视技术手段，营造精美的画面语言，在艺术化展现自然景观的同时，映衬出浓郁的风土人情，把人的情感，尤其是创作者的主观感悟融入到自然景物当中。

创作者的主观情感在艺术片中体现是非常必要的，它会使作品产生独立的性格。比如在电视风光风情片《雾凇吉林》中，人们正感受北国冬季奇观"雾凇"那美轮美奂、令人若临瑶池的形象时，画面忽然变暗，表达创作者对奇妙的景致产生的忧虑，忧虑自然环境遭到破坏，忧虑打破环境与人类共存的和谐。个性化的表达方式表现出了创作者为保护生态而努力的善良意愿。

（2）情与景。"空山新雨后，天气晚来秋。明月松间照，清泉石上流。"这是唐代诗人王维所作《山居秋暝》中的诗句。在诗句中可以明显感受到山林雨后、秋意凉爽，月光倾洒林间，山泉轻击石流的自然景象。这几句把风光风情片中"景"的视觉效果提供出来，而接下来的诗句则把写"情"的人文景象也勾绘出来："竹喧归浣女，莲动下渔舟。"河边洗衣归来的姑娘，欢笑着穿过竹林；荷叶摇动，一只打渔的小船摇曳而出，顺水行来。这首诗把"风光"与"风情"形象地交融在一起，为我们如何创作、把握电视风光风情片的画面语境提供了一个非常好的思维方法。

情与景的呼应与和谐是我国传统艺术的重要表现形式。近代美学家王国维有一句名言："能写真景物、真感情者，谓之有境界。否则谓之无境界。"他明确使用"意境"一词，把"写景则沁人心脾，写情则在人耳目，叙事则如其口出"，即景、情、事的逼真生动，视为叙事的"意境"。电视风光风情片无疑要使作品中"情"和"景"汇为一体，要展现出具有鲜明特色的自然景观、民风民俗，要通过它们揭示地域、民族、地区的精神和品格。

早年的电视艺术片《西藏的诱惑》开创了电视风光风情片的先河。从片子的结构上可以看出，作者试图以三代僧侣虔诚朝圣的崇高精神为内涵，以四位

艺术家在西藏潜心探寻为主线，表现对这片土地的神往与崇敬。片子的画面并没有刻意渲染西藏的神秘色彩，而是以人与自然和谐的视角，展现这片土地的文化与信仰，强调地域性的特色与人的情感诉求。

在电视艺术片《走西口》中，绣花鞋代表着民间文化传统，也是昔日青年男女的爱情象征，它以"情"的内蕴构成了片中的写意画面。对如今现代化的城市景象、现代人的生活方式，片子则采用了写实的手法。写意和写实的对比，构建起跨越时空的情感交流。在艺术片《溯》的创作中，也采用了写实与写意相结合的手法，如用兵马俑的具体形象来表现中华民族的根源，用国画等写意形象来展现中国传统文化的传承。在电视艺术片《好大的风》中，当人们唱到"嗨哟，嗨哟，劳动就是干活"的时候，画面上出现的是一望无垠的黄土地，用空镜头代替了劳动的现实场面，使画面更具有意象性，从而达到了情景交融的目的。电视音画史诗《草原颂》里，有蔚蓝故乡的天籁之音、苍天大地的灵动对话，以写意的手法描绘了马背民族的沧桑历史和精神品质；用震撼心灵的视听体验，赞美了草原的辽阔与壮美，歌颂了草原人民的纯洁心灵和博大胸怀，具有很强的借景抒情的效果。

只有当自然景观与人的情感相融合时，情景交融的艺术境界才能实现，作品才能富有生命力。独特的生活现象闪烁着人的智慧与情感光芒，这是电视风光风情片挖掘自然与人文资源的艺术魅力所在。

2. 文化价值

人类自古以来受自然环境的影响形成了不同地域的不同文化现象，以及不同民族的不同风俗和形态迥异的生活方式，像婚丧嫁娶、衣冠服饰、节日庆典、烹调饮食等等都各具特色。当前，原生态的生活现象随着社会的现代化进程不断消失，保护和拯救非物质文化遗产，留下一些有价值的影像资料，是电视媒体应尽的义务。那些人们熟知或陌生的生活现象、习俗、民间手艺、原生态艺术等，将通过电视传播引起社会的广泛关注，在媒介的影响力下，引起相关部门重视，从而对一些有价值的非物质文化遗产实施保护措施。

以视听方式艺术化地呈现事物，是电视传播的显著特征之一。电视风光风情片就是以一种专门形式来传播自然景观、风土人情的，具有一定的文化含义。观众在获得视听审美的同时也会对不同民族、不同地域人们的生活方式有进一步的了解和认知，节目潜移默化地完成了电视传播的教育目的。尤其是那些濒

临消失的人文景观和文化现象，会唤起民众的关注与保护意识。十集大型电视艺术片《江南》给渐渐远去的江南文化留下了一抹韵味无穷的剪影——江南是一种追忆，一种缅怀，一种文化的反思和扬弃。电视艺术片《烟雨浪石》，从整体策划、文学统筹、歌曲创作、剧情脚本的编写、实地摄像、场景表演直至后期特效剪辑，都让观众见证了自然景观下满目疮痍的浪石古文化，给人们留下许多感触。创作者运用镜头的陈述，激起更多人对中国古文化的保护和重视。还有像《喜事》《太阳钟》等电视艺术作品，都反映了一些将要消失的民间传统文化现象，给人留下了深刻思考的空间。

　　电视风光风情片的选题挖掘和艺术特征本身就具有现实意义和文化价值。像大型电视风光风情片《徐霞客游记》，以徐霞客一生前后 16 次出游所经过的路线为脉络，选取其日记、书信中有过确切记载的一些名城名镇、名山大川、名胜古迹、古刹名洞、民俗风情作为主要拍摄内容，用生动的语言、意象性的镜头，再现徐霞客笔下的旖旎风情，用影像去追寻徐霞客当年的足迹。同时片中还融入古今自然风光与人文环境变迁的对照，以及名城名镇的历史变迁及其文化内涵。这部作品的知识含量相当丰富，可谓是一本实用教科书。电视艺术片《苏园六纪》是 20 世纪 80 年代电视媒体第一次大规模、系统化地从人文艺术角度反映苏州园林的历史与文化，是一部具有保留价值的典型电视艺术作品。

　　还有一些风光风情片作品体现了娱乐与时尚，使观众在寓教于乐中感受不同地域的生活情趣。早期比较有代表性的电视风光风情片《椰风海韵》，就以歌手演唱与自然景观融在一起，用歌声展现海岛风土人情。片中每一个景观都配有一首歌曲，如"天涯海角"的暮色，风光旖旎的海滩，富有传奇色彩的"鹿回头"，还有黎族的椰壳舞、苗族的古风舞以及海南岛的物产和资源等。这一切都以轻松而又愉快的方式表现出来，让观众随着一首首歌曲去欣赏"椰风海韵"的自然文化景致。

　　由于多数电视风光风情片以介绍自然、历史、地理、风土人情为内容，因此带有旅游信息的传播效应，观众会通过电视画面轻松获取旅游信息，甚至完成一种视觉旅行。比如东方卫视曾经的《城市节奏》栏目是专门拍摄风光风情片的，有一期介绍的是桂林风光风情，比较有特点。该片以美丽的桂林风光为背景，中间穿插许多中外游客在古镇阳朔旅游所发生的趣味性小故事，使片子的结构充满活力。尤其片中的抛绣球活动场面，女主持人穿上壮族服饰，打扮成刘三姐模样，与一群壮族青年在阳朔的世外桃源、大榕树、月亮山等景区抛

绣球，令人倍感亲切。片中还重点介绍了遇龙河竹排漂流、金宝河鸬鹚捕鱼、蝴蝶泉攀岩、月亮山自行车旅游、福利镇徒步游与野营、西街品尝啤酒鱼、菩萨岩体验浴泥澡等自然景观与人文景观的游玩信息，有效地提升了桂林旅游的国际形象。再以《椰风海韵》为例，片中传播了一系列关于海南岛的特产信息，如：海南岛是中国第二大海岛，当地物产丰盛，有椰子树、橡胶树、芭蕉、茶花、菠萝、胡椒、咖啡等南方特产，还有一些像菠萝的芯不可以食用、割胶的时候不能太深也不能太浅的知识等。不仅发挥了视听艺术的魅力，更是注入了细致的人文情感和信息，使电视艺术片的文化信息传播功能更大程度上得以实现。

2008 年北京奥运会期间，电视媒体制作了大量的电视艺术宣传片，在向世人展示北京人文景观的同时，也展现北京悠久的历史、文化魅力及中国人的热情好客。为了实现借景抒情的目的，往往在富有民族特色的音乐歌舞中间以民族风情、自然景观，以及有代表性的传统手工艺画面，吸引国外观众对中国文化产生兴趣。

电视艺术片有时直接录制具有一定文化价值的舞台表演，使之以影像资料方式进行保留。像大型电视音乐舞蹈史诗《复兴之路》是进入 21 世纪后最有代表性的电视文化作品之一，震撼人心的舞台效果是最大的亮点。舞台利用了众多声、光、电的立体效果，使观众有身临其境的感觉。《复兴之路》通过视听形象，向世人传递这样一个信息：坚韧不拔、百折不挠的中华民族终于傲立于东方，实现了强国的梦想。其舞台艺术手段丰富，使历史时空的跨度更加广阔，史诗般再现了中国近现代历史的演变历程。

三、电视风光风情片的影像制作

1. 自然风光的拍摄

电视风光风情片的风光素材主要是由镜头拍摄的，如何拍出自然风貌的内在"神韵"是创作的重点。首先，要调动一切镜头表现手段，抓住自然风貌内在特征，强化视觉的美感或视觉的冲击力。如《林都伊春》是一部典型的电视风光艺术作品，它在展现伊春自然景观的时候，镜头始终表现出一种宁静而从容的气度；一幅幅扑面而来的充满美感的画面，仿佛将人们带出了

凡尘，走向林都的忧郁和纯净。电视风光风情片在摄取自然风光素材的过程中，要做好事前的现场采景工作，对拍摄的时间、地点、角度、光线，包括使用特技拍摄的环境等，作详细勘查；要根据创作文本，由导演亲自构思拍摄分镜头本，在实际拍摄中要体现分镜头本的设计安排。其次，镜头组合不能单调，尤其角度要经常变化，横向与纵向拍摄幅度要大，给予合理的"造境"效果，并根据环境需要考虑是否采用特技设备拍摄。在后期制作过程中，根据情节要求合理、有效使用编辑软件的色彩效果、三维动画效果来完成景物所需的艺术特效，营造画面的意境，突出自然风光的神韵。

2. 风土人情的拍摄

电视风光风情片另一个拍摄重点就是对风土人情的捕捉，既要展现出那些具有鲜明特色或鲜为人知的民风民俗，又需要通过它们揭示地域、民族、生活的精神风貌。在拍摄前期，首先要大量搜集资料、现场调研，挖掘寻找有特点的民风民俗线索作为片子主线，要针对选题主旨，研讨开发民俗文化的内涵等。其次，做好片子的结构设计，突出主题，拍摄重点的制定应以真实为基础，以艺术创作需求为准则，必要时可进行现场摆拍设计、人物群体选择或适当使用演员表演等。最后，在拍摄过程中，要使生活现象与自然景观相互呼应，营造自然状态下的情景交融。

电视风光风情片的内容必须要有浓郁的风土人情、民风民俗、生活情趣，它是艺术表现的一种升华，是人文精神的重要体现。

3. 后期剪辑步骤

电视风光风情片的画面素材拍摄完成后，将进入后期剪辑。后期工作要严格按照文本要求，有步骤地展开。第一步，对有效的素材进行初剪。初剪在选择镜头时要大面积选择可用的素材，不要漏掉拍摄期间有趣味的一些细节，要标明特点、出处。第二步，对所选择的素材进行逻辑关系分析，去掉不需要的素材，突出重点、要点，设定作品时间长度。第三步，为细剪过程，要对每一个画面作艺术上的要求，抓住画面的宏观效果，补充微观细节，使画面有生命力。第四步，进行特技制作，对需要后期特技处理的画面进行艺术加工，如色彩、动作、三维动画形式和情景再现等，但不宜过多。

4. 剪辑节奏

电视作品在视觉上要注意把握观看者的心理，因为人的注意力是有起伏的，对事物的关注不能长时间停留，影视作品尤其应重视这一心理特征，通过不同的对比、矛盾冲突等手法强化观众的注意。在片子的节奏剪辑上，应正确处理快、慢、缓、急等节奏之间的衔接关系。

在剪辑过程中，还要正确把握好"外节奏"和"内节奏"的关系，要与欣赏者的心理接受形成一致。

"外节奏"即画面节奏，体现在画面的视觉效果上。要根据作品的内涵处理好快与慢、静与动之间的关系。如自然景观的俯视与仰视镜头的处理方式上，俯视的剪辑节奏要尽量快，有自然运动的生命力，而仰视的剪辑节奏要慢，突出挺拔险峻的视觉效果。在处理人物细节或特写画面时，尽量采用慢节奏，以突出需要表达的内容。在风光风情片的创作上，往往会采用一些特殊的画面，如定格镜头、图片资料等，这些属于画面静态效果，在剪辑的处理上可采用前景静态、背景运动的手法，或采用静与动直接衔接的手法。

"内节奏"即剪辑者的心理节奏，体现在片子中的冲突、变化上。它需要剪辑者充分了解作品的整体内涵与需要表述的中心思想，对素材的取舍、重点、要点进行心理规划。尤其是要从观赏者的角度换位思考，跳出主观思维，达到主观与客观融合。"内节奏"往往对"外节奏"产生影响，是剪辑环节中最重要的因素。

5. 音乐音响配置

一部优秀的作品不单单在视觉效果上有好的表现，对声音也有同等的要求。风光风情片的音乐音响配置直接关系到作品的整体艺术品质，是使画面立体化的重要环节。

（1）音乐编配要与作品所反映的自然景观、人文景观的风格尽量统一。比如，反映西北的风光风情片的音乐要多采用西北民间民族音乐，像"信天游""秦腔"等素材就比较适合，这样才能使听觉心理形象与画面视觉形象融为一体。我国不同地域、不同民族都有不同风格的音乐素材，非常丰富。

（2）音乐编配使用的素材要丰富多样。在风光风情片的音乐使用上，素材不能单一化，要针对不同的视觉效果采用不同的音乐素材，如雄伟严肃的、轻松愉快的、浪漫抒情的、舒缓宁静的等等。再有，是采用西洋音乐，还是民族

音乐，也需考虑。

（3）音乐的段落编配要体现出旋律的完整性。音乐的体裁、旋律、调式丰富多彩，在编配使用上要善于抓住音乐旋律的主要部分，截取素材的每一段落、每一乐句都要完整，即"从曲调的主音开始到主音结束"，这样音乐才能配合影像有开始或结束感。

（4）音响配置要合情合理。音响既有虚拟的，又有真实的。风光风情片音响配置能提高作品的艺术性，使作品立体。音响配置有三种选择，一是室内拟音，在录音室通过不同的特制工具模拟自然声音，录制合成如风声、雷声、潮声等自然或人为的音响素材。二是真实采录，通过录音设备在自然环境中录制需要使用的各种音响素材。三是音响素材库，音响素材库主要是来自正式出版或网络的音响资料，包括自然环境声音、真实生活场景与真实事件声响等各式各类素材。

6. 有声语言配置

风光风情片还需配置文稿解说。根据作品风格，可选择男播音员或女播音员，或采用男女混播方式。一般情况下，艺术风格的风光风情片可选择声音成熟或有抒情特点的播音风格；纪实风格的风光风情片可选择声音自然、讲述型的播音风格。有一点必须强调的是，一般来说风光风情片不是完全依靠镜头语言来表现内容，它需要用解说进行结构串联，因此，有声语言的解说是非常重要的，是此类作品叙事的关键环节。

第二节 电视音乐舞蹈片

一、电视音乐舞蹈片的艺术特征

"情动于中而形于言，言之不足，故嗟叹之，嗟叹之不足，故咏歌之，咏歌之不足，不知手之舞之，足之蹈之也。"汉代《毛诗序》中的这段论述，是对

诗、歌、舞艺术源起的简练、形象、生动的阐释。音乐与舞蹈是人类情感的重要表达方式；音乐与舞蹈是表现生活的，给人们的精神世界增添了许多色彩；音乐与舞蹈无疑也是电视传播，尤其是电视艺术创作绝佳的题材选择，极具艺术表现力。

目前，在电视传播中，音乐舞蹈已被各种文艺节目广泛应用，其中，电视音乐舞蹈片则属于独立性的艺术片种。它是运用一定的电视技术和艺术手段，对多姿多彩的民族民间音乐舞蹈和与之相关联的风土人情进行加工创作，把民族民间音乐舞蹈艺术形式和人们对美好生活的渴望通过电视进行传播，为广大观众提供愉悦的美的感受。

电视音乐舞蹈片与一般意义上的电视音乐舞蹈节目有所不同，它走出了演播室和舞台的有限空间，把音乐和舞蹈艺术带到自然环境中，带到现实生活中，带到原生态的场景中，营造真实与虚拟的时空关系。它不再是单纯的歌曲演唱和舞蹈表演，也不再是简单的音乐和舞蹈的组合，而是围绕一个设定好的选题，用影像艺术把所需的音乐舞蹈内容统一起来，与自然环境、真实生活进行对接。它摆脱了单一的音乐舞蹈节目的传播功能，用艺术思维和先进的电视技术手段加工、创作，使其成为电视艺术精品。我国的电视音乐舞蹈片不乏精品，像音乐片《龙脊之歌》《在那遥远的地方》《走西口》《百年留声》《好大的风》《红莓花儿开》《黄土情》《太阳之子》等，舞蹈艺术片《梦》《扇舞丹青》《雀之灵》《苗族舞蹈——人与山水的旋转》《桃源寻梦》等，歌舞艺术片《黄河神韵》《草原颂》等，都是比较优秀的电视音乐舞蹈片。

中国音乐舞蹈有着东方艺术的独特魅力，是中国传统文化的体现。中国民族音乐舞蹈形式大多来自民间的民风民俗，是在生活中孕育的艺术元素。各个地域不同的民族、不同的习俗、不同的自然环境，造就了不同特点、不同风格的民间音乐歌舞。像东北平原，自然资源丰富，地貌平整，具有代表性的民俗秧歌，扭动与步伐欢快急促，舞者面带笑容，表情满足；西北高原，自然资源贫瘠，地势起伏，代表性的民歌粗犷豪放，歌舞步伐为大跳摆动，面带企盼，表情严肃；江浙一带气候湿润炎热，歌舞细腻，动作较小，柔和妩媚；再有像云贵高原，自然环境复杂、山高水长，民风民俗多样，因此歌舞形式颇丰，具有美感，与自然浑然一体。这些依赖自然风貌而形成的民族民间音乐歌舞为电视艺术创作提供无数的资源。

电视音乐舞蹈片一般是对原始素材来源采用艺术化手段表达，把原生态升华到艺术层面，让观众通过电视画面能够感受民族民间音乐舞蹈的艺术魅力。对原生态要进行艺术加工、艺术升华，这是音乐歌舞片自身的艺术特性决定的。

二、电视音乐舞蹈片的创作类型与素材解析

1. 电视歌舞片

电视歌舞片是把歌曲和舞蹈融合起来的一种类型。我国民族民间音乐舞蹈中很多本身就带有载歌载舞的特点，一些少数民族更是把歌声和舞蹈合为一体，边唱边跳，歌声带动着舞姿，欢快无比。歌声本身就有抽象的情感联想，如果再加上运动的舞姿，这种联想就变成了一种感染。电视歌舞片就是要通过歌舞合一的表现形式，艺术化地再现一个带有主题的内容，为电视观众带来直接的快乐。电视歌舞片的创作内涵有两点尤为重要，一是艺术化地呈现音乐歌舞，二是把这些音乐歌舞素材统一起来，赋予主题。

电视歌舞片《黄河神韵》是一部经典的范例。黄河，是中华民族的象征，是中华文明的发祥地，被誉为"母亲河"。人们提起黄河时总会想到这些元素。电视歌舞片《黄河神韵》的主题就是通过黄河文化孕育的音乐歌舞形式，表现不屈不挠的中华民族精神。《黄河神韵》为了凸显这种宏大的民族精神，在原生态的音乐歌舞风格基础上加强艺术化处理，从而升华主题思想。其中有一个场面颇为震撼：在黄河壶口瀑布，河水激流汹涌，岸边几百黄河儿女身穿民族服饰，以传统民间歌舞形式，整齐地舞动彩棒击打红色腰鼓。色彩鲜艳、场面恢弘的民族歌舞与汹涌奔流不息的黄河进行画面叠化，以夸张的艺术手法表现了一种崛起的民族精神。

《海兰江畔的笑声》是一部反映生活在长白山下海兰江畔的朝鲜族人民歌舞特色的电视歌舞片。朝鲜族是一个能歌善舞的民族，每当农闲时节，男人敲响咚咚的长鼓，女人流畅地弹起伽倻琴，人们围在一起，随着富有朝鲜族鲜明特色的音乐节奏，摆动双臂，迈开轻盈的步伐，边歌边舞，一派欢歌笑语的景象。这样的场景在电视歌舞片中重复出现，并运用了前实后虚的创作手法。前实，是民风民俗的真景实拍；后虚，是从实景转换为虚拟场景的、专业化的歌

舞艺术表演场景。"前实后虚"令观众既了解到了朝鲜族的民风民俗原生态，也充分欣赏到了朝鲜族的歌舞艺术。

在我国的三月份，一些少数民族地区节日众多。电视歌舞片《三月放歌》就是通过少数民族不同节日的民俗歌舞，艺术化地呈现民族民间音乐歌舞的"美"。如广西壮族"三月三"盛大的"歌圩"，盛装的青年男女对歌终日，有情歌对唱（从查问对方开始，一直到两人惜别为止）、有盘歌（对答知识方面的内容），并伴有民俗性的舞蹈动作。在贵州报京寨的侗族、苗族生活地区，"三月三"这天，以礼炮为号，人们汇合到寨子中心的芦笙场坝上，围成一圈又一圈，数百人同唱同跳"踩鼓舞"，民俗风情极为浓厚。"三月三"也是黎族的传统节日，黎族民众在这天聚集河边，唱起欢歌，跳起酒令舞。还有白族"三月街"的对歌、跳舞、射箭、赛马等活动，都具有浓郁的民族特色。在电视歌舞片中，这些情节既有真实场景的纪实画面，又有经过艺术加工的专业歌舞画面；既体现了原生态，又有高于现实生活的艺术审美。作品的民俗风情有了鲜明的升华，营造了"艺术美"的境界。

2. 电视音乐片

电视音乐片，是围绕着一个以音乐作品、音乐故事或音乐人物为主的选题内容，采用影像纪录方式进行叙事的电视艺术作品。多年来，我国电视媒体创作的电视音乐片多数是以反映民族民间音乐为主要题材的，因为民族音乐本身具有鲜明的地域特色，适合于影视艺术的表现。例如，中国西部地区民族众多，历史文化悠久，充满传奇的土地孕育了各具特色的民族民间艺术，文学艺术作品数不胜数。王洛宾——人们熟知的一位具有传奇色彩的音乐家，早年置身于西部，创作改编了几百首脍炙人口、具有浓厚地域特色的歌曲，像《花儿与少年》《达坂城的姑娘》《半个月亮爬上来》《在那遥远的地方》等等。这些歌曲的采集与编创，记录了王洛宾的人生坎坷经历与情感寄托。

歌曲《在那遥远的地方》据说隐含着王洛宾青年时代与藏族姑娘卓玛的一段浪漫故事。1941年春天的青海湖畔，中国电影创始人之一的郑君里在那里拍一部电影，其中有一个场景是由年轻的王洛宾和一位藏族姑娘卓玛一块儿饰演。在拍摄的过程中，两个年轻人互生爱慕之情。可是，由于不同的民族习俗等因素，两个年轻人不能走到一起。在拍摄结束分别的夜晚，王洛宾心情惆怅地徜

徉在静谧的青海湖畔，不断回头眷恋地张望卓玛的帐房，那种情感瞬间化作音乐的旋律，轻轻地唱起来——

> 在那遥远的地方
>
> 有位好姑娘
>
> 人们走过她的帐房
>
> 都要回头留恋地张望
>
> 我愿做一只小羊
>
> 跟在她身旁
>
> 愿她每天拿着皮鞭
>
> 不断轻轻地打在我身上

这首歌曲的问世充满浪漫色彩。这个故事既有真实的一面又有虚构的一面，既有丰富的地域特色，又有浓郁的人文色彩，表现了西部的风情与戏剧化的人物经历。这样的选题会激发电视艺术创作者的灵感，可在影像世界独特的现实与虚构时空关系中完成一次艺术上的升华。

音乐艺术片用音乐形式来叙事与抒情，用音乐的独特魅力来感染、激励观众的心灵，让观众有一种身临其境的感觉，从中感悟生活，体味世间沧桑。

电视音乐片《图瓦老人》的创作就是采用民间音乐题材讲述来自心灵的远古回音。在中国西部新疆喀纳斯湖畔的一个部落，有一种民间乐器叫"楚吾尔"，形状与"箫"相似，也是吹奏形式的。遗憾的是，由于没有后人继承这个千百年来形成的民族传统，这种乐器即将失传或消失。《图瓦老人》的主人公是这个部落中最后一位会吹"楚吾尔"的老人。片中，这位满面沧桑的老人与部落的情境画面，和着"楚吾尔"空灵的声音，贯穿始终，似乎在诉说音乐与天地之间的关系，构成了视觉和听觉上的强烈冲击力。电视音乐片《图瓦老人》的题材具有一定的文化内涵，它以影像艺术关注我国少数民族的文化遗产保护与传承这一深邃主题。对濒临消失的民族民间文化的保护、挖掘，是电视传播与电视艺术工作者应承担的责任与义务，也是电视音乐片创作中具有文化价值的好选题。

民族民间音乐是电视艺术创作的上佳素材，这种原生态的音乐本身来自民间生活，其中不乏动人的传说与故事。这些传说与故事之所以脍炙人口或成为传世佳话，就是因为在真实生活中提炼出来后又汇聚在一个"情"字上——以情感人，以情动人。《龙脊之歌》是一部纯音乐题材的多集电视音乐片，用多

首岭南客家山歌串联而成。在创作风格上，采用写实和写意相结合的手法进行影像叙事。客家山歌，曲调高亢、自然、清纯、甜美。淳朴的客家人生活在山里，劳作在山里，形成人与自然的和谐相处。美妙动听的客家山歌被誉为是大山深处的传世绝响，在中国的民歌系列中受到赞誉，形成"清泉山韵，荡谷回音"式的独特风格。《龙脊之歌》中的民歌并不是纯原生态形式的，而是以原生态为基础进而艺术升华，再现客家的风俗文化。比如在第一集中，创作者运用了在实地环境中采制的男高腔《这山望到那山高》，之后再混入女高腔《这山望到那山高》以及男高腔《一把芝麻撒上天》等音乐元素，使听觉空间得到补充，把观众带入真实环境状态下的音乐情感中。

音乐语言是通过声音传递情感的，往往表现得比较抽象。电视音乐片中抽象的音乐语言会由具象的画面语言所阐释，音乐并不作为一个独立的因素而存在。音乐与视觉相互呼应，相互烘托，共同渲染出艺术的魅力。

音乐是电视音乐片的创作基础，在选材时要尽量依靠音乐表现力与艺术感染力比较丰富的作品。电视音乐片的画面语言应该是形象的、唯美的，这样才能引发观众的感情共鸣。在《龙脊之歌》中，当歌中唱到"一山头里望到哇，山路介路遥遥哇"的时候，画面中就出现了客家人赖以生存的罗霄山的自然风光与生活劳动场景的不断闪回，音乐和画面有机地结合起来。

《白茶恋曲》是以"正安白茶"为主题的电视音乐片。正安白茶生长于贵州北部著名的白茶之乡——正安县，当地纯净秀美的生态环境孕育了白茶的清溢醇香，自西汉流传至今的尹珍文化更赋予了白茶上善若水、至境为白的灵韵之气。为什么以茶叶为题的宣传片采用音乐片形式呢？因为在制定选题时，当地"白茶恋歌"的民俗给创作者留下深刻印象，最终确定以音乐为表现形式，以当地的"茶"文化为表现内容。"白茶恋歌"始终贯穿于整部片子中，与当地的风土人情融在一起。"白茶恋歌"既是当地少数民族青年们传递爱意的依依恋曲，也是表现正安白茶与世人之间绵延千年的款款深情的恋曲。在《白茶恋曲》片中，白茶恋歌作为主题音乐不断与自然景观、人文景观相互呼应，为色彩斑斓的画面增添了空间感。正安的天楼山美景、芙蓉江的灵山秀水、高山茶园的青绿浮云、正安古镇的历史文化遗迹，以及苗族、仡佬族等少数民族朴实的风土人情，都因音乐而更富于感染力。

还有一些典型的电视音乐片往往对历史传说、轶事、典故进行虚拟再现。例如《梅花三弄》是我国著名的古曲，单从乐曲的名字上解读，恐怕难以获得

一个理想的具体形象。但如果在电视音乐片中采用再现手法，把《梅花三弄》的传说、典故挖掘出来，形成一个叙事，营造一个假定真实空间，片子的艺术效果会极大增强。相关传说是这样的：王羲之的儿子王徽之对笛子演奏家桓伊崇拜已久，一直没有机会当面聆听。一次乘船赴京师，巧遇桓伊，于是求奏一曲。桓伊不认得王徽之，但也久仰其名，就抄笛吹奏了《梅花三弄》。乐曲完毕，王徽之还在音乐中陶醉，缓过神来，发现桓伊已经一言不发远去。后来，唐代音乐家颜师古把这首笛曲改编成了古琴曲，由于主调旋律出现三次，称为"三弄"。这个典故以虚拟表演的方式出现在电视音乐片中，能加深人们对古曲《梅花三弄》的理解。

电视音乐片要以音乐为主体，以风情、传说、轶事、典故素材为辅助，画面与声音有机结合，相互补充、交融，使内容更丰满，更富有艺术创造力。

3. 电视舞蹈片

舞蹈是人类最古老的艺术形式，它是人的肢体有组织、有律动、有造型的表演，是人类表达思想感情最直接的一种方式。人类的生活离不开"美"，而舞蹈的"美"是人类固有的肢体展示，是人类最自然的一种情感体验。

以舞蹈为创作题材的电视片，可称为电视舞蹈片，它用影像艺术来表现舞蹈的动作与内涵。电视舞蹈片的特点是使舞蹈作为表演艺术走出舞台，到真实的自然环境中，或进入电视虚拟技术设计的场景中，其舞蹈艺术的综合性远远高于舞蹈的舞台表演特性。电视舞蹈片中的舞蹈是创作的基础，所选用的舞蹈类型常常是民族民间舞蹈，或具有肢体语言深度、有统一主题和统一思想的现当代舞蹈。

民族民间舞，来自于社会生活，受民俗文化制约。它即兴表演性强，是老百姓在长期的自然生活状态下的情感表述。以民族民间舞为内容的电视舞蹈片，在创作上要尽可能把表演放在自然环境中，要体现出自然环境与舞蹈之间的灵动关系。这些体现民风民俗的舞蹈在片中可得到艺术的表现和对于内涵的深度解读，通过电视传播民族民间文化。在电视舞蹈片的创作上要把舞蹈与文化结合起来，把舞蹈语言与生活结合起来，把传说、轶事、典故挖掘出来，寻找舞蹈的叙事根源。举一个选题例子，唐代诗人杜甫有一首诗，题为《观公孙大娘弟子舞剑器行》，以诗赞叹这个舞蹈的艺术表现。"剑器舞"是来自唐代民间的一种女子身着武行服饰，空手表演的舞蹈。据说，杜甫小的时候常常看到一位叫公孙大娘的女子表演这个舞蹈，印象极为深刻。这个舞蹈之所以吸引人，是

因为表演者为女性，能体现出力量与柔美结合的独特魅力，而且是民间流行的表演形式。唐代是中国文化盛世时期，社会文化呈现多元化形态，由女子在大庭广众之下进行舞蹈表演，在其他朝代是难以想象的，而在唐代却引起了武行装束的潮流，许多女子因看到这个舞蹈而效仿武行穿着，足以见出唐代的社会繁荣。司空图的《剑器》诗里说"楼下公孙昔擅场，空教女子爱军装"，可见当时社会的时尚潮流非同一般。杜甫的诗是在五十年后写的，因为他又看到公孙大娘弟子李十二娘舞《剑器》，非常激动，于是赋诗一首。

这个实例提示我们，在电视舞蹈片的创作中，一些构思可能会把舞蹈表演升华为一种精神，而历史传说、轶事却成为创作的核心内容，欣赏者将通过这些故事，对舞蹈表演产生兴趣，加深对舞蹈艺术的认识。电视舞蹈片和舞台表演的舞蹈区别在于——不同的审美目标决定了不同的表现方式，从而引发观众对舞蹈艺术内涵产生不同的解读。

电视舞蹈片也常常把自然界与舞台的不同空间关系结合在一起。如电视舞蹈片《梦》，由六组舞蹈组成，在六组舞蹈中自然时空和舞台时空相互交替转换，从舞台聚光灯下的有限空间，切换到大自然广阔的空间中，抽象与现实完美地结合在一起，以此寄寓舞蹈的主题——梦想与现实。在片中，舞蹈伴着蔚蓝的大海、金色的树林、干涸的黄土地、无垠的沙漠……场景相互叠化，舞者也随着大自然场景的变化来变动舞姿，变动装束，与自然环境相统一。

电视舞蹈片不仅仅是对舞者的拍摄和把舞台的时空转换到现实时空，更应通过这种时空转换，用画面语言对舞蹈蕴藏的深层含义进行阐释。如电视舞蹈片《桃源寻梦》，表现的是梅花盛开，舞蹈肢体表达的梅花造型和舞者服饰的梅花图案，体现出对"梅花"的象征。为强化梅花的性格，电视画面从碧波荡漾背景中摇曳的朵朵梅花，瞬间叠化出漫天大雪，毛主席的《咏梅》词慢慢出现在画面上。于是，多重画面交织，在舞蹈的引领下，强调了梅花的品质。《桃源寻梦》取自诗人陶渊明作品《桃花源记》的意境，电视舞蹈片充分利用了这个艺术元素，调动时空关系，增强传统文化与现代文明的交融。多种艺术形式被运用到这个作品当中，使得舞蹈艺术的情感内涵更加丰富。

电视舞蹈片也有一种是完全写意类型的，运用数字虚拟技术，运用多种光线与色彩，营造一种虚拟空间。为加强舞蹈艺术的写意成分，让舞者置身于这个虚拟的空间进行表演，展示肢体语言的美感，突出舞蹈艺术的美学特征。观众在观看时，既领略了舞蹈艺术的肢体语言魅力，又体会了影像艺术独有的想

象空间和主题。电视舞蹈片《扇舞丹青》就具有这类特点。它以电视虚拟技术营造了中国水墨画背景空间，舞蹈者在富有传统意境的空间中进行表演。这个电视舞蹈片之所以选择中国水墨元素的虚拟背景，是与《扇舞》本身的民族性、文化性、美学特征分不开的。这类舞蹈艺术片中，舞蹈作为欣赏的主要对象，在虚拟背景下，观众既能欣赏到中国传统舞蹈的"拧、倾、圆、曲"的外化动作，还能通过景别的细节，领略到中国传统舞蹈柔韧含蓄、刚劲有力的舞姿变化所蕴含的内在神韵。《扇舞丹青》十分准确地把握住了中国古典文化内涵，运用电视虚拟技术，将中国古典舞蹈、绘画和音乐融为一体，营造了一个情景交融、虚实相生的艺术境界。

写意式的电视舞蹈片创作，对于舞蹈作品选择尤为重要。那种"以形传神，以神领形"的舞蹈动作细节，会通过电视画面的景别变化表现出来，从而完成对舞蹈的艺术化赏析。

第三节 电视历史文献片

电视历史文献片创作的基础是历史记载与文献资料。从历史文献学的研究角度分析，文献是历史的佐证，要通过文献对一切有历史价值的事物、人物进行综合分析，以科学的态度确定其存在的客观性、历史意义与历史贡献。电视媒介是大众文化传播形态，其对历史的解读不属于学术考证，而是以影像方式让历史文献的记载具有形象性和叙事性。电视历史文献片生动、通俗，具有普及历史文化知识和教育的意义。

电视历史文献片与历史文献学研究的区别在于，后者注重学术上的贡献，它具有一定的深度，重视科学态度，而电视历史文献片要遵循大众化、通俗化原则，以史实为基础框架，对历史进行多重文化脉络的解读。文化解读的含义在于用现代人的视角审视历史，注重对历史事件与历史人物的叙事挖掘，探求历史真实中的文化内涵。文化解读将通过影像艺术进行升华，对文字记录、文献考证等素材进行形象化处理，通过画面呈现出来。一些特定的历史环境还借助于"情景再现"这一影视艺术手法，以"假定性"还原历史，为电视观众呈现影像化的历史。

一、电视历史文献片的艺术特征

电视历史文献片是一种纪录片与艺术片相结合的新形态。"新"体现在创作理念上，还体现在制作手段上。它运用影像技术与新媒体技术，对历史进行形象化展示，对一些画面进行数字化的艺术加工，还原历史场景，使画面具有丰富的想象空间。这种将历史、文化及影视艺术、新媒体技术相结合的形式符合电视传播特点，是电视艺术中的新型纪录片样式。目前，历史文献片已形成独立的影像艺术风格和独立的创作过程。

1. 影像化的历史文献

电视历史文献片既然是以影像方式从文化角度解读历史，那它必然遵循电视的传播规律——可视性。

近些年，随着数字技术的迅猛发展，人们的视听接受观念发生了变化，对电视画面的清晰度、声音的质感等提出了更高要求。这对创作者来说是一种考验。那么，观众喜欢怎样的历史文献题材作品呢？由于受电视通俗文化的大环境影响，历史题材电视作品不论是电视剧，还是电视纪录片，还是电视历史文献片，均改变了以往只注重固有史实，内容枯燥，缺少形象性的特点，加大突出戏剧性，大量挖掘与史实相关的故事元素，以影像特色强化内容。电视历史文献片必然不是对历史事件的研究，它是传播历史文化现象，它需要在真实的历史事件中加入鲜活的、人性化的情节，以增强片子的矛盾与冲突，吸引电视观众。

历史文献与虚拟再现结合的方式符合当代人的审美情趣。大型电视历史文献片《故宫》就是一个典型的范例。《故宫》在尊重整体历史真实的基础上，以叙事手法讲述明代迁都北京与筹建故宫的整个历史过程。为避免文献所带来的枯燥，片子采用大量剧情式的"情景再现"，相对还原了历史的想象空间。在《故宫》的全景影像上，采用三维数字技术，虚拟了历史条件下故宫的宏伟建筑，极大增强了观赏性。影像化、叙事化，令观者可以轻松感受历史文化的魅力，加深了对事件的印象。而《故宫》所承载的传播信息与历史知识的功能丝毫没有改变。《故宫》在保留整体历史真实的基础上，用影像的真、假、虚、实结合，拓展了电视历史文献片的创作空间。

以类似《故宫》的影像手法拍摄电视历史文献片已经成为创作的主流，它突出了电视艺术功能，增加了电视观众对历史文献的兴趣。这种创作方式源于制作技术的迅猛发展。如早在 1979 年，中央电视台与日本 NHK 电视台曾经合拍一部《丝绸之路》，这部作品以纪实报道形式，沿顺时针从古丝绸之路的起点一直延伸到欧亚大陆。限于当时的技术条件，影像只能局限于客观纪实拍摄，很多具有传奇色彩的故事难以呈现。时隔 26 年后的 2005 年，中央电视台与日本 NHK 再度携手，重走丝绸古道，拍摄了一部突出影像艺术特征的大型历史文献片《新丝绸之路》。《新丝绸之路》没有单纯延续重走路线，而是加入了考古新发现，并确定十几处重点进行史料的深度挖掘。在每一处的挖掘基础之上都形成了独立的叙事章节，并采用情景重现方式，增强时间与空间感。由此，历史人物形象栩栩如生，情节不再枯燥。如第一集《生与死的楼兰》中，沉寂几千年的干尸，被称为"小河公主"的楼兰美女奇迹般地用影像复原，在引发人们好奇之余，"楼兰"的传奇故事也深深地吸引了电视观众。古丝绸之路是中国乃至世界文明的发祥地，《新丝绸之路》就是围绕这一核心内容，以影像叙事方式分集展开。我们可看一下每一集的故事性标题：《生与死的楼兰》《吐鲁番的记忆》《草原石头祭》《一个人的龟兹》《和田寻宝》《敦煌生命》《青海之路》《探访黑水城》《十字路口上的喀什》《永远的长安》。这些独立成章的单元，每一集都有故事，每一集都有看点，影像艺术的潜能也充分挖掘出来，令电视观众耳目一新。

电视历史文献片是普及历史知识、实施教育的有效途径。由中共中央组织部、中央文献研究室、中央党史研究室、中央电视台联合摄制的大型历史文献片《信仰》，展现了中国共产党 90 多年的发展历程，讲述各个历史时期优秀共产党员坚定革命信念的故事。这部片子着重刻画人物，其中每一位优秀共产党员的人生经历都具有一定的传奇色彩，是故事化的重要元素。而为展现他们的风采，在故事的基础上又融入了戏剧艺术手法，如情节关系、矛盾冲突、环境空间以及栩栩如生的人物形象，为他们的故事赋予感情色彩。这部片子不仅展现了共产党员坚定的革命信仰，也展现了革命者对待亲情、友情、爱情的有血有肉的真挚情感，令人印象深刻。

历史文献片拓宽了历史文献的传播领域，普及了历史文化知识，增加了电视传播的叙事类型，成为电视传播中重要的一部分。

2. 情景再现的虚拟空间

电视历史文献片往往运用虚拟的"情景再现"手法，这是影像艺术的代表性特征之一。情景再现，指通过虚拟表演、影视剧资料运用及三维技术设计等方式呈现画面环境空间，还原文字资料无法呈现的相关背景。情景再现虽不是真实的历史情境，但能产生视觉冲击，给观众留下深刻印象。

比如《故宫》，明代修建时故宫的原型是什么样的，历史资料只能留下文字记载或图形记载。该片通过大量的三维技术来还原当时的故宫，虽然不是真实的，但能让人们通过虚拟形式感受当时的情境，使片子的整体视觉形象丰富起来。在英国广播公司制作的文献片《金字塔》中，通过三维技术设计环境空间来虚拟还原金字塔建设的历史与传说故事，以虚拟的人物为主线，以虚构与非虚构相结合，通过三维技术的情景再现把修建金字塔的神秘过程展现在世人面前。

情境再现还具有演剧特点。《故宫》第一集就运用了演剧形式。在有具体人物但无具体面部表情的人物塑造中，通过全景式的表演，结合旁白讲述筹建故宫时的历史环境，营造了许多戏剧化的矛盾冲突，使情节充满看点。这种通过影像艺术再现历史的方式，使历史不枯燥。

当前，演剧形式的情景再现在历史文献题材作品中的运用比较常见。有的强调还原真实场景，但虚化角色的具体形象，只给出背影、侧影、全景等；有的则完全设计为剧情式的情境再现，突出人物的具体形象，与历史电视剧相似。中央电视台制作的大型演剧式纪录片《玄奘之路》就是典型的具体形象再现型。《玄奘之路》讲述唐代高僧玄奘西行取经的传奇故事，整部片子以演剧形式来塑造人物具体形象，并通过大量的场景复原及三维技术，使环境空间与塑造的人物形象相结合，把玄奘的人物特征、内心活动刻画得淋漓尽致。这部作品的风格更趋于历史文献故事，情节起伏，悬念重重，以戏剧性的手法虚拟地还原了历史文献及想象真实。

不过，情境再现在历史文献片中的运用还应得当，要尊重历史文献的严谨，否则就会违背纪录片的相对客观性原则。

3. 现代观念的历史解读

（1）重新审视历史

电视历史文献片如果仅仅是重述历史，就和看教科书以及文献资料没有区

别。它应在回顾历史的基础上，用艺术的手段和现代人的视角，重新审视历史，这样才能消除观众与历史之间的距离感，使观众深切地感受历史带给人们的情怀，潜移默化地传播文化知识。大型电视历史文献片《新丝绸之路》中包括访谈、纪实拍摄、历史遗迹空镜头、自然风光空镜头、静物拍摄、史料图片拍摄、真实再现等手法，使沉寂的历史活了起来。从现实的角度，用现代人的审美，诠释古丝绸之路那些人们熟知的风土人情和传说中的人文轶事。在影像方面，古丝绸之路已经消失的建筑、考古发现，尤其是楼兰文化的往日恢弘等，都得以实现视觉呈现。《新丝绸之路》成功之处就是以鲜活的影像艺术、多元化的表现元素、现代的历史观念，展现古代横跨欧亚最繁荣的丝绸之路，见证商业文化的兴衰过程，呈现丰富的历史文化遗产。

（2）传播主题思想

电视历史文献片的创作目的，一般都是形象反映社会生活和历史事件，传播优秀思想和健康积极的正能量。优秀电视历史文献片的主题思想无不是以"以情感人"为核心。由中共中央文献研究室、中共江苏省委和中央电视台联合摄制的大型电视文献艺术片《独领风骚——诗人毛泽东》，以"诗人毛泽东"为视角，通过毛泽东的诗词来领略他一生的性格魅力、情感世界和文学造诣。片子用意味无穷的解说、音画交融的视听空间，回顾了毛泽东伟大的一生，尤其是他那浪漫的诗情，令人记忆深刻。这部历史文献片可以称得上选题独特，不同凡响。

再如《百年恩来》，是为纪念周恩来同志100周年诞辰而拍摄的大型电视文献片。片子采用文献与艺术形式相结合的方法，突出表现周总理高尚的情操、突出的人格魅力和他对祖国对人民的赤诚之心。片中采访了三百多位当事人，挖掘了大量珍贵的影视资料和文献档案，现场拍摄遍及周恩来生前战斗、工作、生活过的地方。

近些年，在我国电视历史文献片创作上，反映近代革命史的题材较为突出。一方面是因为近代革命的历史事件和人物有着教育人、感染人和激发人们积极向上的精神意义，另一方面是因为近代革命史中的人物离现实较近，一些珍贵影像资料能得以运用。《长征——生命的歌》（中央电视台等）、《让历史告诉未来》（中央电视台）、《人民必胜》（中央电视台）、《共产党宣言》（中央电视台）、《新中国从这里诞生》（中央电视台）、《红旗飘飘——党史上的今天》（北京市委宣传部）、《风雨钟山》（江苏省委宣传部）、《春秋五十度》（新华社

内蒙古分社、中央电视台合拍)、《世纪中国》（中央电视台)、《百年中国》
(中央电视台)、《铁的新四军》（江苏电视台）等，还有纪念性的《血沃中原》
《永恒的记忆》《百年恩来》《杨开慧》《诗人毛泽东》《苦难辉煌》《黄埔军校》
等，这些优秀的革命史题材的历史文献片体现出强烈的教育意义，并以其思想
精深、艺术精湛、制作精良，代表了我国电视艺术创作的高水准。

二、电视历史文献片的创作

电视历史文献片中的"文献"是指历史资料，包括文字资料、物品资料、
图像资料、有声资料、影像资料等，这些资料是电视历史文献片创作不可缺少
的素材。电视历史文献片的创作既要真实地再现历史，又要把握好艺术上的尺度，
做到文献和艺术之间的合理结合。

1. 语言描述是主体

电视历史文献片即使文献资料再丰富，毕竟是零碎的，无法形成整体的逻
辑关系，因此，它必须建立一种结构，通过文字语言进行串联，把散碎的文献、
资料、情境再现等连接起来，形成整体叙事。所以说，语言描述是电视历史文
献片的主体，是搭建结构的框架。

（1）详细解读历史文献

选题一旦确定，就要对历史文献进行深度研究，这是创作的先决条件。
在文献分析中，注意文献的亮点，尤其是具有故事元素的文献资料要作为写
作的重要部分。对于一些难以把握的文献资料，要请专家学者阐释，避免出
现误区。

（2）做好结构设计

电视历史文献片的语言创作不同于其他类型片的创作，它需要用大量的文
字语言进行细节阐述。语言的布局决定片子的结构。如开篇部分的呈现方式，
段落的处理，高潮的烘托，结尾的处理等，都要通过文字语言的前期创作进行
细化。另外，语言的结构设计还对叙事的逻辑产生重要作用，因为电视历史文
献片不是通过影像或演剧叙事的，而是通过文字语言叙事的，语言的结构决定
拍摄的框架，影像是辅助语言来呈现的。

（3）突出重点

电视历史文献片是讲究叙事技巧的。在叙事中，要抓住文献的重点部分，必须要体现的地方可以进行故事化处理，为重点部分的情节增加戏剧性的矛盾与冲突，使人物个性特征得以最大限度体现出来。还要在文字语言的呈现上做到精到、精致，繁简适当、错落有致、形象生动。

（4）影像化的语言风格

影像化的语言风格就是语言通俗易懂，并具有画面感。影像传播不同于文字传播，它是即时性的，随时间流逝而线性向前，因此语言要简练通俗，句子不要过长，避免使用生僻字或学术性语言，即使引经据典也要使用普及性强的案例，让人听得懂，能够瞬间明白。

写作影像化语言时还要对影像艺术的特点进行了解。影像的最大特点是画面的呈现，画面是写实的，其中包含许多信息细节，如环境细节、人物细节、物品细节等等，而文字再做这方面的细节描述，就可能与画面重叠，显得烦琐凌乱。因此，在写作文字语言时，头脑中要有画面感，该用文字表达时就用文字，该用画面呈现时要交给画面，语言不要去重复，这样才能使语言和画面相互补充，融为一体。

2. 影像再现是客体

电视是视听艺术，画面是传递信息的主要途径。电视历史文献片在创作上以语言描述为主体，影像再现为客体，但因为电视传播的特点，电视历史文献片的影像呈现依然是创作的重点，要以最大努力提供历史人物或事物的视觉形象。

电视历史文献片的影像呈现手法多样，如情景再现法、特技还原法、空镜时空转换法、影视剧画面截取法、历史图片静态法等。

（1）剧情式再现

剧情式影像有这样几个类型。一是根据历史文献的故事化需要，采用演剧手法。这种手法与影视剧拍摄类似，环境、人物进入假定真实，只是没有演员对白。由于情景是服务于语言描述的，因此，画面注重环境空间，大全景、全景、中景运用较多；人物近景、特写等具体行为或心理描述较少。

二是根据讲述需要，截取影视剧相关场景的影像资料。这种方式适合片中需要的大型场面，如激烈的大型战斗场面等。这种手法的运用节省假定性演剧

的拍摄成本，而且截取的大多是优秀的历史剧片段，场面具有极强的真实感。有一点必须强调，电视历史文献片截取素材属于引用文献，必须在屏幕上标明引用资料的出处。

三是根据剧情需要对一些重要物品进行情景再现，就是在叙事中对需要表现的历史文物进行空间还原，并采用特写方式拍摄，以戏剧化的伏笔手法，增强叙事的表现力。

（2）空镜头式再现

应该说，空镜头是电视历史文献片最为常用的手法。历史文献片空镜头的拍摄要与情节相关联，比如历史上的许多遗迹至今都得以完好保存，或许一些消失的历史遗迹也有遗址标记及资料记载，这些为空镜取景提供了丰富的素材。空镜头一定要表现真实场景，让接受者见景思人，见物思情，以真实的空间感还原想象中的历史情境。

（3）三维技术再现

三维特技是当前影视艺术中比较流行的一种手法，它通过电脑软件，以虚拟方式表现空间。电视历史文献片许多大型场面都靠三维技术完成，甚至有的作品通篇运用三维技术，如英国广播公司制作的《金字塔》，就是通过三维技术制作的影像，讲述古埃及人筹建金字塔的宏伟历程。随着科学技术的不断发展，三维技术也不断变化，从最初的动画式场景，到目前的逼真影像，未来电视特技的发展不可限量。运用电脑特技还能修补历史影像资料由于年代久远产生衰减，还原历史影像，达到以假乱真的视觉效果。

三维技术运用使历史文献的呈现多了一个理想的视觉再现手段，丰富了创作手法。但三维技术的运用要恰到好处，如果乱用或运用过于频繁，也会造成失真感，不利于历史文献片的客观真实性。

（4）文献实物再现

电视历史文献片是以史实为基础的，文献资料是叙事的依据，所以通过影像方式对真实、珍贵的文献资料进行翻拍，是非常必要的程序，包括文字、手记、书籍、图片等。这些历史文献资料是体现历史文献片内容真实性的重要资源。

在翻拍文献资料时，要进行背景设计，如黑背景、色彩背景、人物背景等。在拍摄时要加强艺术性手段的运用，如光圈的变化、镜头的运动、景别距离等等。

3. 文献资料是核心

电视历史文献片在表现形式上以语言描述为主体，影像再现为客体，但决定主客体关系的核心是历史文献资料。历史文献是此类型片创作的基础，它对采用何种影像表现形式产生作用，如古代历史题材文献片，其文献以文字性的记载为主，缺少具体形象，因而如何以文献为线索挖掘文献以外的故事，为内容增添活力，是创作研究的重点。而近代历史题材文献片可能存在大量的具体形象，如图片素材、影像素材、实物等，可供挖掘与查找，所以，近代历史题材的文献片应根据获取到的实物来讲述历史故事，从而更具有真实性和可感性。

电视历史文献片创作前期要高度重视对历史文献资料的收集、整理、挖掘、分析及相关研究工作，这是创作之基。历史文献片创作应体现一定的社会文化态度，传承历史文化，弘扬民族精神。历史文献片不仅要客观呈现历史，还要尊重历史，尊重历史人物，要对历史文化的发展负责任。关于历史文献的选题研讨是创作者前期最重要的工作。

（1）确立选题

当前我国电视历史文献片的选题范围主要是重要时期的历史事件与人物。古代历史时期的选题一般是用现代观念重新解读历史，增加趣味性，增强看点。而近代革命史题材的作品选题一般是结合意识形态需要，或是纪念活动需要，其选题谨慎，风格严肃，体现价值观，教育性强。所以，选题的视角决定创作的形式与风格。

（2）寻找相关文献

选题确立初期，相关文献资料也许不健全，这就需要运用图书馆、档案馆等进行查阅收集，尤其对与选题相关的重点文献资料要进行深入研究，挖掘创作亮点。

（3）组织专家研讨

电视工作者必然不是研究历史的专家，对一些重要历史事件或缺少文献依据的传闻轶事难以进行客观、准确的把握。要聘请历史专家、学者做顾问，定期开研讨会，把创作的难点、疑点提出来，请专家学者解读。

（4）编制创作重点

历史文献资料越丰富，创作的条件越成熟。编制创作重点就是设计历史文献片的主体结构。历史文献片不可能像书籍一样长篇累牍，它需要在众多文献

中挖掘重点内容，突出主要事物，或寻找事物发展的转折点，作为创作的主要内容。如何编制创作重点？其一，人们熟知的重要史实可作为编创重点。其二，大多数文献都记载的内容可设为重点。其三，在文献研究中有新的发现，可作为创作重点。其四，带有故事化内容的，可作为重点。

4. 人物访问是依据

人物访问是电视历史文献片必不可少的。多数历史文献片中都要聘请嘉宾，包括专家、学者，或相关人士、知情者等人物，进行出镜访谈，或口述历史。历史文献片不同于其他类型片，它要增加可信度，因此嘉宾往往成为关于片中叙事的权威发言者，由他们对片中出现的观点、现象、事件、人物进行评论，这是片子整体结构的重要组成部分。访谈者出镜口述历史与影像内容交替出现，配合影像内容起到解释、烘托或转场等重要作用。相关专家学者及相关人士的口述也会使片子增加许多悬念色彩和看点。

5. 寻找故事看点

电视历史文献片挖掘寻找历史故事，人们熟知的历史事件，如果又出现新的、鲜为人知的情节，人们会更感兴趣。历史文献片中的故事元素首先要尊重史实，其次，在史实的基础上，通过文献分析、专家访问等提供的信息，在史实的基础上运用影视叙事技巧，使故事变得更加生动。

故事就是看点，故事就是片子的魅力，故事将帮助历史文献片完成从历史学视野到大众文化传播的转变。在历史文献片的创作中，善于寻找故事，把握故事，开发故事，讲述故事，是作品成功的法宝。

▶️ 本章思考与练习

1. 举例说明电视风光风情片的两种风格取向。
2. 谈谈电视音乐片与电视舞蹈片的特点。
3. 电视历史文献片的艺术特征有哪些？
4. 怎样理解电视历史文献片创作的主体、客体与核心？

第五章

电视短片的类型与创作

电视短片是影视艺术当中一种相对独立的形式，它常常在某些特定的电视栏目中出现，其中，有纪实性的纪录短片样式，有剧情化的故事短片样式。不论哪一种，在表现形式上一般是 30 分钟左右或 15 分钟左右叙事完整的、具有现实题材特征的作品，人们习惯把它称之为电视短片。电视短片形式尤其受到高校影视专业学生的青睐，是学习影视创作、锻炼实践能力的最佳途径。目前，电视短片的传播平台已经拓展成全媒体方式，电视、电脑网络、手机等都可播出。尤其是故事短片的制作，还复制了电影模式，甚至被称为"微电影"。

电视短片的社会关注度不断增强，社会参与面也不断扩大，因此在创作上已不再局限于电视媒体，而是成为社会各文化领域、高等院校甚至是民间团体与个人的一种大众化的微观影像活动，创作者可以用主观视角自由摄制出反映不同生活状态与生活情趣的作品。

第一节　电视纪录短片的特征与创作

电视纪录短片被誉为"社会微观影像"，它以影像方式观照社会现象，传

递信息，使接受者对社会现象萌发深刻思考。因此，电视纪录短片的创作一直是近距离聚焦社会现实问题、热点问题和不同群体真实生活的。

一、电视纪录短片的特征

电视的记录手法是从电影纪录片中借鉴的。电影纪录片大师弗拉哈迪（1884—1951）的《北方的纳努克》整整用了 16 个月时间真实记录生活在加拿大最北部的爱斯基摩人的生活状态，让人感到新奇而震撼，引导了后来的纪录片创作。其实这种电影记录手法更适合于电视，因为通过电视画面反映社会生活，其快捷准确，是其他传播方式所难以企及的。西方发达国家的电视媒体早已把这种电影形态的产物最大限度地运用在电视传播中，不但有独立的电视纪录片，甚至开设专业化的电视纪录频道。应该说，在电影纪录片衰落时期，是电视拯救了纪录片，它完全继承了这种影像纪实手法，把视觉真实推向大众，受到电视观众关注。在中国，1993 年中央电视台开办《东方时空》，其中推出一个"讲述老百姓自己的故事"的《生活空间》子栏目，用镜头真实记录生活中的凡人小事。这个在当时出现的节目直接继承了纪录片的语境特征和价值体系，按照电视的传播规律，固定了播出时间、播出时长，这种具有连续性和稳定性的播出形式被称之为——纪实栏目。受之影响，中国各家电视媒体纷纷进入用镜头讲述真实社会生活的电视化纪录影像时代。

目前，在电视纪录片类型上有长篇纪录片，分集播出；有大型独立纪录片，集中特定时间播出；还有就是运行在固定栏目下，相对独立、短小的电视纪录短片。

电视纪录短片涉及的题材非常广泛，可以说大千世界的自然景观、人文景观、新闻热点及无数的社会生活片段都可以通过镜头记录下来。所以，从当前电视纪录短片的定位上看，它具有新闻纪实特点、电影制作技法和电视传播形态，是由电视摄像技术和电视编辑技术制作完成，时间在 15 分钟到 30 分钟的电视影像作品。

电视纪录短片首先体现一个"短"字，它强调在一段有限的时间内展现一些值得人深思与回味的现象。因此，纪录短片一定要简洁、精炼，主题思想明确，镜头技法不需复杂，叙事不能拖沓。纪录短片虽短小精悍，但内容

却意味深长，即所谓小题材，大视野。"短"应该是一个提示，是一种标准，要求细节刻画必须精到、准确，努力使影像富有意蕴。正如俄罗斯导演安德烈·康查洛夫斯基在《每个人心中的电影院》中所阐述的："短，比长有更高的要求。"

如果说"短"是一种样式，一种标准，"近"则是电视纪录短片创作活动的基础。"近"，是指纪录短片的创作要接近拍摄对象，离现实近，离生活近，离人的情感近。"近"才能触摸真实，才能感动自己，才能感染别人。或者说，纪录短片离现实越近，越有真实感，越有亲和力，越有感染力。瑞士导演克里斯蒂恩·弗莱在拍摄纪录片《战地摄影师》的片头中引用了伟大摄影师罗伯·卡帕的名言："如果你拍得不够好，是因为你走得不够近。"

电视纪录短片在反映社会客观事物上与电视新闻纪实片有共性，但差异也显而易见。电视新闻纪实片原则上面对社会现实问题要客观公正，讲事实，不持有个人立场，避免导向性；而电视纪录短片在面对社会现实问题时一方面要体现客观事物的真实性，另一方面要以主观视角审视客观事物，表达创作者个人看待问题的角度，尤其要运用影视艺术手段增强其表现力。因此，电视纪录短片的创作理念可理解为——主观中的客观纪录。

二、电视纪录短片的选题视角

1. 社会现实视角

人不能脱离社会而独立存在，每个人都是社会一分子，然而现实社会在为人们提供物质生活和精神生活的同时，也存在巨大的差异与矛盾。如不同的社会阶层、不同的生存状态、不同信仰与观念、贫富的差距、成功与失败等问题，都是现实社会的差异性体现。现实社会往往和个人的理想、信念存在着一定的距离。但是，社会现实也会使理想和信念更加具体，更加有针对性。电视纪录短片就是采用影像方式关注现实社会问题，记录社会发展过程中的真实状况，其中的"微观影像世界"也许就是一面镜子，让人们看到不同环境、不同群体的生活态度，认识和理解多元社会存在的深层次问题。

（1）关注焦点

焦点问题带有极强的时效性，它是一定时期社会现象的焦点，如环境问题、物价问题、社会福利问题及社会重大事件、重要活动等。这些问题关系到每一个人的切身利益，人们也需要通过一些信息来深度了解它们。从电视传播角度讲，这些焦点问题给纪录短片的题材创作提供了一个广阔的空间——关注现实问题，用镜头摄取人们希望了解的真实状况。例如 20 世纪 90 年代末，我国城市中的"国企改制""下岗""再就业"是社会热词，是人们关注的焦点，是重要的社会民生问题。2003 年由青年导演王冰拍摄完成的纪录片《铁西区》就是通过展现沈阳市铁西区老工业基地的没落转型、下岗职工的生存现状，来反映我国经济体制转型过程中出现的社会矛盾。

重要的社会活动也是需要关注的焦点问题。虽然纪录短片不能像其他大型电视传播形式那样锁定大题材和大制作，但是以点带面、以小见大，更能体现一种真实。如 2008 年北京奥运会期间，纪录短片作品《两个人的奥林匹克》和《居委会圣火》就没有采用大全景模式，而是把视线锁定当时社会全力宣传奥运的大环境下的一个小题材，以老百姓的真实生活及其支持北京奥运会的具体行动，折射出"奥运"在当时普通中国人心中的分量。

焦点问题是特定时间内的社会现象与事件，它会在一定时间内凝聚人气，紧扣心弦，也可能随着时间流逝逐渐淡出人们的视野。不过，既然是焦点，它即便暂时消失，有时又会引发新的关注。比如近些年，农民进城务工现象就是社会持续关注的焦点之一。农民工对城市的贡献体现在哪里，社会又是以什么样的态度回馈他们，这些现实问题一直是社会争论的话题。电视纪录短片《吃铁的人》就记录了南方一个城市里几万农民工的生活和生存状态。片中农民工的工作是拆解这个地方的大量废旧钢铁，并回收处理。这种工作又脏又累而且有危险，当地没人愿意干，但是农民工承揽了下来，以这样的方式融入了城市生活。他们是一个不被重视的群体。他们也有家庭，孩子需要上学，需要住处，需要享有与城里人一样的生活，然而处处都是困难。这个片子揭示了社会快速发展进程中人与人之间的关系以及环境污染与人类生存的尖锐矛盾。

焦点问题有时隐藏在平静的社会环境里，表现得并不突出，但如果捕捉准确，挖掘出来却能引发社会效应。如 2008 年 5 月 12 日汶川的那场大地震给国人留下难以磨灭的悲痛记忆，当灾后很长一段时间人们从恐惧的阴影中走出来的时候，一系列新的问题又突现出来。其中，最突出的是灾后重建家园的人们

虽然开始了新的生活，但感情世界却难以平复，一些人在失去亲人的痛苦中长久不能自拔，导致了悲观厌世、结束生命的痛心事件。这时候纪录片《都江堰的母亲》及时问世，这部感人至深的作品记录了汶川地震一年之后，那些失去孩子的母亲的情感世界，从侧面反映了大难过后人们无法平复的内心痛苦，呼吁社会关怀。

（2）发现典型

社会普遍存在的现实问题并不全是具有代表性的，要善于在普遍性的问题中寻找具有典型意义的题材。作品《失落的老剧场》，是由东北师范大学传媒学院学生拍摄的纪录短片，片中的老剧场坐落在长春市繁华的大马路中段，是20 世纪 50 年代到 80 年代中期演出京剧、评剧最为集中的场地。这里出现过经典的剧目和优秀的表演艺术家，以及如醉如痴的几代戏迷。可如今，在高楼大厦的映衬下，曾经辉煌一时的剧场是那样的老旧、破落、空旷，仿佛含着干枯的泪水诉说着它的孤独。是什么原因造成了这种现象？优秀剧目哪里去了？表演艺术家哪里去了？戏迷哪里去了？片子带着这样的疑问走访了社会各界人士，不少人对当年的情景怀念不已，对当前传统文化的衰微痛心疾首。片子的内涵不在于对一个老剧场衰落过程的剖析，而是通过这种现象反映整个社会对于传统文化的忽视及反思。中共十七届六中全会、十八届三中全会都明确提出大力推进文化产业发展，加大力度保护民族文化遗产，而这样的老剧场是否有望重振往日辉煌呢？

《上学难》是纪录短片的选题作品。[①] 在吉林省辽源市西保安村前有一条"大河"，说是大河，其实就是一条不到 10 米宽的排水道，而对岸不到 500 米就是西保安村小学。村里的孩子上学必须趟过这条小河，去学校和回家，裤子总是湿湿的，而河水上涨时就很危险了。因此，村民们用三颗树干绑在一起，搭建了一个简易小桥。可孩子走在上面还是颤巍巍的，已经有好几个孩子出现落水事件。没有办法，村民只好背着孩子每天往返过河，有的村民干脆不让孩子上学了。这个问题已有记者的报道，现在可能解决了。但是，这个选题却具有现实意义。在创作上可采用对比手法，用影像交错方式呈现出大城市的孩子们在阳光充沛的教室上课，这里的孩子却因这条"大河"的困扰无法上学，而在中国像这样的乡村、这样的情况、这样的学校还有不少。这个选题的现实意义

① 选题作品：为教学创作研讨作品，一些选题并没有成片，只作为案例进行分析。

在于要通过这个真实事例，呼吁社会尽快缩小城乡差别，让所有的孩子都享有同等的权利。

《安全的守护者》也是纪录短片选题作品。高铁，作为现代化的交通工具，把城市之间的距离拉近，不但为人们的出行带来方便，也活跃了地方经济发展。然而，温州的高铁事件给全国人民带来极大的震动，让人们不免对它的安全性产生怀疑。

我们也许不知道，当深夜没有列车运行时，"高铁养护队"这样一个群体就开始上班了。他们对铁轨安全进行作业排查，直到天蒙蒙亮才下班。有时遇到天气不好，每位作业人员要步行几公里进行排查。这个选题作品最具表现力的地方应是：清晨，疲惫的养护人员坐在大巴上返回驻地，这一路是他们睡得最香的时候！摄像镜头记录养护人员在车上的酣睡时，我们可曾想到，工作一夜的他们睡得舒服吗？从他们熟睡的神态上，我们可以看到一种自信，这种自信带给我们的是一种安全感。高铁已成为中国人不可缺少的交通工具，高铁的速度也成为中国经济发展的代名词。这个典型题材的意义是，维护高铁安全运行的养护人员工作很艰辛，也很重要，因为他们承载着生命的责任。我们应该知道他们，应该了解他们，他们是高铁安全的守护神。

2. 真实生活视角

以生活视角关注社会，反映了创作者对社会的深度思考。电视纪录短片秉承用镜头记录社会生活的手法，以生活中非虚构的影像片段反映社会存在的问题。

电视纪录短片的选题视角不同于商业性的电影或电视剧，它需要在一段相对短的时间内表现一个不太复杂的情节，而且还要求内容能感染人，能震撼人，能抚慰人，或能愉悦人。要想做到这些要求，选题来源一定是以社会存在的真实性为基础的，是经过社会生活及人的情感检验的，具备与接受者心理产生互动的内外因素。

纪录短片选题作品《打铁匠》反映了一位质朴的铁匠师傅真实生活的片段。在某个现代化城市的郊区，有一座铁匠房，房子上小烟囱冒出的缕缕黑烟与远眺的城市风光形成极大反差。打铁匠刘师傅已人到中年，他在这简陋的小铁匠铺子里度过了十三个春秋。说到打铁手艺，刘师傅兴致勃勃，他说打铁要看火候，是不是好的工艺，全在这里。但从他的眼神中还是能感觉到对未来生

计的忧虑。他说，打铁生意不好干了，现在铁质的生活和农用器具都是机械制造的，手工作坊已经基本没有活儿干。他担心自己的手艺会失传，可又无可奈何。在他失落的眼神中瞬间又闪现出一丝光芒：他说要坚持把铁匠铺开下去，坚守手工打铁工艺的最后时刻。

现代工业化社会已经很少能看到手工作坊，尤其在城市更为少见。这个选题是真实生活视角，刘师傅有许多动人故事可挖掘。这个小小的打铁铺，是铁匠师傅生活的全部，他的信念也在于此。也许，这个小小的铁匠铺会随着现代社会的发展很快消失。然而，在将要消失的前夕，存在就是一种美好，是一道亮丽的风景线。

前文曾提到过电视短片《冠军》，是爱沙尼亚电影学院的一部学生作品，以社会老年人生活为题材。片子反映的是曾经荣获过世界冠军的两位孤寂老人，经常回忆起辉煌的过去，并对当下的生活充满了茫然。这个选题无疑是用影像艺术的形式呈现真实，呼吁社会对老年人生活的关注，情真意切。所以，一些被人们忽视的社会生活现象也许是最有价值的选题，通过影像艺术手法加以创作，会唤起人们对生活的热爱。

真实生活视角赋予了电视纪录短片独特的叙事方式，一种完全不同于新闻式讲故事的方式。生活视角的魅力满足了受众的视听需求，体现在所取原始素材的内容直接来自人物的现实生活，拍摄真人、真事、真实状态，不允许虚构扮演。在情节需要时采用新闻现场采访方式，记录客观环境，记录客观世界里发生的真实故事。

3. 情感视角

人的情感诉求是文学艺术创作永恒的主题。优秀的文学艺术作品无不是在人与人之间的情感上着力的。电视纪录短片以情感为创作视角，可以通过生活中人与人的情感碰撞来触及人们的心灵。

纪录短片选题作品《离别有感》讲的是 2013 年春节过后，微博上最火、最感人的是一位吉林小伙子华泽林和他的几幅"回家过年"的漫画。这个漫画里的故事是：儿子在北京工作一年多，春节回家过年了。返回北京的前一晚，他和爸爸、妈妈在家里一起吃返程离别前的一顿饭。饭吃得很沉闷，也没有味道。爸妈深情地看着儿子，儿子瞥见偷偷抹泪的父亲，慌忙转过身去。父亲说："明天就走了，真有点舍不得啊！"母亲无奈地安慰父亲："孩子在家待着不会有出

息，还是走吧！"夜里，母亲给他整理行李，嘴里不厌其烦地叮嘱着带上这个、带上那个……反反复复装了五六遍箱子还是不满意。天还没亮，爸妈起早送儿子上车。儿子流泪的眼睛不敢看爸妈，他知道，爸妈会一直看着车远去的。儿子默默地说："爸妈，放心吧，孩子已经长大！我会带着你们的期待，在他乡为梦想拼搏！"

每个人看到微博中的漫画都深受感动，尤其是有同样经历的人更是触景生情。跟帖的微博铺天盖地，述说与亲人离别的伤感。这就是亲情的力量，是真实的，能触动人的心灵。电视纪录短片的创作取材于生活中的真实情感并能引发社会环境的共鸣，就能产生极佳的选题。

《母亲推出的博士生》也是纪录短片选题作品。2006 年，吉林大学一位残疾博士生郑明在他的博客中写下："每天的上楼是我和妈妈的一个难题——已经记不得多少次从楼梯上滚下，已记不得多少次在楼梯上喘息和叹气，我们只记得一点——光明在等着我，我不能停……"

1993 年，郑明意外残疾，胸部以下失去知觉。从此，坚强的妈妈用轮椅推着他上学，背着他进教室上课。2003 年，郑明考入吉林大学计算机科学与技术学院，母亲毅然和他一块儿来到长春，坚持用轮椅推着他完成本科和研究生学习，直到 2010 年郑明又考取了博士研究生。妈妈说："有时真坚持不下去了。一次一次鼓励他加油，而自己常常一个人躲起来哭，不让儿子看到。"

儿子说："如果只是一个人走这条路，肯定会坚持不下去的。当我想放弃的时候，妈妈坚持着；而当妈妈疲惫时，自己又鼓励着妈妈。"

从亲情的角度讲，任何一位母亲可能都会为儿女付出全部的爱，哪怕是付出生命。但是，能放弃一切、持之以恒地坚持将近 20 年，用轮椅推着儿子从小学一直读到博士，这种坚强毅力和信念是震撼心灵的。这个选题具有典型性，母子二人的艰难生活常人难以想象，但母子俩做到了相互鼓励，相互支撑。这个选题不但展现了母爱的伟大，也揭示了儿子用努力学习、学业有成回报母亲的一片孝心。

在人们的情感世界里，有无数感人的故事，像一条奔流的长河。它会随着时光流逝一点点消失，但是，你有意去汲取一滴，它也许就会成为永恒。电视纪录短片的创作离开了情感诉求，就无法从心灵上感染观众。

4. 人文视角

应该说"人文"的概念很复杂，也很宽泛。人文，是人类社会历史发展进

程中形成的宝贵的物质财富和精神财富，是人类智慧的结晶，它包含如文学、艺术、科学、教育、宗教、法律等形态。"人文"还可理解为一个民族整体的生存状态。电视纪录短片之所以能够受到观众的欢迎和喜爱，除了题材内容反映现实生活外，还因为作品中往往涌动着感人的人文情结。

电视纪录短片创作的人文视角主要体现在两个方面。一是表达人在自然环境中的生活态度，体现出民族精神与审美取向。像纪录短片《沙与海》，采用两条平行线索，记录了广袤沙漠中的一户牧民和海岛上的一户渔民的不同环境、不同生活、不同态度，展现他们的世界观和人生观。这部纪录片通过比较，表达出这样一个理念——无论生活在沙漠中还是海洋边，无论是牧民还是渔民，人们不但要依赖大自然给予的资源生活，还要与大自然的现象进行搏斗和抗争。二是在选择特定的民间民俗文化题材时，要深入理解题材角度，挖掘内在的情感。我国幅员辽阔，历史悠久，不同地域、不同民族、不同民俗的生活各有特色，为电视艺术创作提供了丰富的资源。当这些资源成为艺术化影像时，会具有观赏价值与审美价值。

电视纪录短片创作者常常会对具有民间民俗文化特色的小题材情有独钟，通过短片来反映一些原生态的生活情趣。这些完整的小型影像作品，具有很好的文献价值和保留价值。比如像山东菏泽市电视台拍摄的电视纪录短片《菏泽小吃情结》，就蕴含着厚重的人文底蕴和浓浓的风土人情。菏泽，古称曹州，历史悠久，文化灿烂，而作为文化范畴之一的菏泽小吃，反映的是当地人们对传统悠久的饮食文化独有的依恋情感。《菏泽小吃情结》展示的不仅仅是各种小吃，更是浓郁的鲁西南民俗及悠久的历史文化。像这样民族民间文化题材的纪录短片非常多见，其特点是：形式小，内涵深，价值大。

三、电视纪录短片的创作要素

电视纪录短片是以镜头真实记录形式完成影像的，而影像的构思又离不开叙事技巧。优秀纪录短片之所以吸引人，就是善于运用叙事技巧，善于利用真实事件中的重要情节与矛盾冲突。电视纪录短片受制于时间，故事讲得好与坏，关键取决于选题带有的故事元素。那么，什么样的选题带有故事元素呢？其实，故事元素是在选题中提炼的，顺着故事元素线索，才能逐渐完善整体的创作构思。

1. 把选题故事化

故事元素是什么？是选题中的真实事件本身固有的内容。事件本身不能称其为故事，但可以认为是故事元素。如果顺着故事元素的思路又不断挖掘一系列相关的事件，故事就形成了，故事的叙事结构也就建立起来了。因此，一个真实事件要拍成纪录片，就应先挖掘它的一系列相关情节，增强戏剧性，作故事化处理，这样才能通过影像手段把故事讲好，讲明白。

2. 把故事人物化

人物是故事的核心。任何故事都是人的生活缩影，人物是故事中起决定作用的要素，没有人物就没有故事。在创作中，故事结构确定下来之后，应开始着手对片中的人物进行深度分析，使现实中的人物在画面中也具有鲜活的形象特点。电视纪录短片是用镜头讲故事的，而镜头的摄录重点就是人物，通过人物展示故事的来龙去脉。因此，纪录短片要善于聚焦人物形象、性格及行为举止，用镜头观照不同人物特征，把真实的人物性格表达得清晰准确。电视纪录短片的人物形象是故事的核心，其他要素都要围绕着这个核心展开。

3. 对情节作细致化处理

情节是故事的结构，是故事中矛盾与冲突的一系列组合。故事必须有时间关系、空间关系、人物关系，还要有戏剧性的矛盾与冲突，才能使人们对故事产生兴趣。

对故事情节作细化处理，是影视作品创作追求艺术质量的必然过程。一方面可通过画面反映所有需要表达的信息，另一方面在故事的讲述上，可通过镜头的运动与不同的景别来增强戏剧化成分，包括对矛盾冲突和悬念的设计。生活中一些不被人关注的小情节，也许会很有表现力，能丰富故事内涵，如人物的一个眼神，也许是内心世界的流露，下意识的一个动作，也许是性格的表现，一个物品的特写，也许是故事的悬念等。这些真实生活中的真实细节，只要用镜头捕捉到，都是珍贵的。虽然电视纪录短片记录真实生活，具有非虚构性，但细致化的情节同样能感染人。做好故事细节是影视作品创作的功力体现。

4. 对画面作风格化处理

画面的风格要根据题材来确定，要分析题材的类型、角度与传递的信息。像民间民俗文化题材、现实生活题材、宣传题材等，都会采用不同的画面风格。比如宣传类题材纪录短片所采用拍摄角度、摄像机运动、剪辑手段，与现实生活题材就会有所差别。前者可能注重画面运动与色彩，后者可能会注重画面的稳定与清淡；前者可能注重画面写意，后者可能注重画面写实。总之，要根据题材内涵来确定画面的总体风格。

第二节　电视故事短片的特征与创作

一、电视故事短片的特征

电视是通过声音和画面传递信息的，这种固有的传播方式，确立了影像叙事艺术的空间。一些有特点的短小故事和取自于社会生活的有代表性的人物或事件等，通过文学艺术手段加工，形成剧本，借助人物表演，形成独立的、短小的、具有演剧特色的影像作品，这种短小的影像作品经过电视播出，人们习惯称之为电视故事短片。

电视故事短片是具有戏剧特点、电影手法、电视形态，长度为 30 分钟左右的电视影像作品。戏剧特点，是指电视故事短片具有的人物、情节、矛盾与冲突等戏剧元素；电影手法，是指电视故事短片的艺术构思、剧本写作、镜头语言、表演方式、拍摄过程、后期剪辑等等是遵循电影创作模式的；电视形态，是指戏剧与电影创作模式被电视融合成新的艺术类型。电视故事短片一般采用数字技术制作，并通过电视传播，是电视艺术实践活动独特的表现方式。

电视故事短片与我国 20 世纪 70 年代末和 80 年代初的电视单本剧非常相似。我国电视剧创作是从单本剧开始的，时间长度为 40 分钟左右，故事情节在预定时间内完成。由于当时电视台还缺少电视剧创作经验，所以基本照搬了电

影的执导模式、叙事手法、表演特点及拍摄、剪辑制作技巧等。而且大部分主创人员都是电影工作者，只是在拍摄时采用电视摄录技术制作完成，其镜头语言调度、演员表演等都是电影化的，就像是在电视中播出的独立小电影。后来，单本剧变成了上、中、下集，如再延长故事情节，就必须靠连续剧了。由于电视和电影存在着差异，电视剧逐渐摆脱最初的电影框架，形成独立的电视化演剧艺术类型。电视剧艺术形成后，单本剧作为电视剧发展的初始阶段，完成了艺术使命，淡出了观众视野。但是，这种电视艺术样式并没有就此消失，而是另辟蹊径，逐渐融合在各种电视节目中，包括栏目下带有叙事情节的短剧、电视宣传片、电视广告及其他电视节目所需要的"情景再现"素材。电视故事短片的特点与功能基本显现出来。

从电视单本剧到电视故事短片，都与电影有关联，是电影元素孕育的成果。电影作为一门独立的影像叙事艺术，对电视剧的影响是间接的，即电视剧与电影存在较大的差异性，这种差异体现在：电影注重镜头语言，人物语言交流少，表演接近生活原态；而电视剧注重情节，人物语言交流多，表演上相对艺术化。但是，电影对电视故事短片的影响是直接的，电视故事短片无疑是最接近电影的艺术创作，它以电视的名义完全继承了电影艺术特色，以至于这种艺术形态的兴起，成为人们称之为的——"微电影"。

电视故事短片首先体现的是"短"，要求在有限的时间内用影像讲述一个相对完整的故事。"短"对时间有要求，一般是30分钟以内为最佳。其次，电视故事短片体现的是"故事"，是虚构或非虚构但进行了艺术加工的故事，是用镜头讲述的故事，是讲究情节与叙事技巧的故事，是由演员通过表演来塑造人物的故事。当前电视故事短片的制作多数采用数字技术完成，它的优点是成本低，技术指标可靠，并且拍摄灵活。也有的采用电影摄影机拍摄，电影质感突出，但投资成本较高。

在我国，电视故事短片作为一种独立影像的兴起，并不是电视媒体引发的现象，而是源自我国高校影视艺术专业为培养学生创作能力而开设的实践课程。这种课程大大激发了学生的创作热情，作品题材广泛，艺术水平不断提高，优秀作品层出不穷。电视媒体由此也开设专门栏目进行短片展映，并开设电视故事短片栏目。目前，电视故事短片或微电影的传播平台呈现多样化趋势，一个是电视媒体开辟专门栏目，另一个是影视网站的传播，还有手机视频形式的传播，再有就是少量的优秀作品在院线放映。

二、电视故事短片的类型

电视故事短片由于时间限制，它的选题基本都是短小题材，故事结构不宜复杂。这就要求针对短片选题特点，确定不同的创作形式与风格。电视故事短片按创作形式与风格可分为五种类型：情节冲突型、镜头语言型、隐喻型、纪实影像型、抽象实验型。

1. 情节冲突型

戏剧的内容是伴随着情节的矛盾与冲突向前发展的，这是戏剧艺术基本的叙事手段。由于电视故事短片时间有限，它不可能讲述一个篇幅较大、跌宕起伏的复杂故事。情节冲突型，就是在一个短小的故事片段中，通过行为、动作、语言的冲突，使片子情绪不断变化，增加人们的心理紧张度，让观者对剧情有一种期待感。

以色列特拉维夫电影学院作品《暗夜》是一个典型例子。片子开头先交代环境：三个以色列士兵开着一辆吉普车沿着巴以缓冲地带巡逻。在车上，三个人有说有笑，还哼唱着歌曲。随后，危险降临，汽车遭到炸弹袭击。一个全景式的爆炸镜头之后，片名《暗夜》出现，意寓故事开始。而镜头并没有中断，爆炸后的情景是，三个士兵一死、一伤、一平安。由于通信中断并迷路，受伤的士兵在同伴的搀扶下离开现场，来到巴勒斯坦人居住区，敲开了一户人家，用暴力占领了这个家庭。片子真正的情节冲突在这个有限的空间内激烈展开。这个家庭有夫妻二人，丈夫是个医生，妻子怀孕待产。当士兵冲进室内用枪指着夫妻二人时，双方是一种极端敌对关系。平静下来后，双方开始用语言交流，人性的情感开始复苏。此时，女人要临产，受伤士兵需要救护，双方开始相互帮助，剧情向着情感融合的方向倾斜，甚至双方还唱起了俄罗斯民歌，给人们一种祈望和平的憧憬，似乎战争的阴影不应强加给普通百姓。但是，必须承认，这个地区民族、宗教矛盾由来已久，在每个人头脑中根深蒂固。片子以现实主义表现手法，击毁了人们的期盼。由于语言交流出现障碍，悲剧发生——丈夫突然拾起地上的枪支，把枪口对准受伤的士兵，二人瞬间对射身亡。片子进入尾声，还是表现出人性的一面：夜幕下，剩下的那名士兵用床单拖着临产孕妇

把她送到一个诊所门口，敲门后离开。

整个片子情节线索单一，但冲突激烈，跌宕起伏，令人窒息。行为、动作、语言是这部片子的主要元素，镜头、画面剪辑随着情节起伏变化节奏，给人一种不安的感受。片子结尾令人深思，士兵对孕妇的最后救助暗示着战争虽然残酷，但人性尚存，对巴以和平的未来寄予希望。

2. 镜头语言型

镜头语言型，是用镜头讲故事，不需要过多的台词，讲究镜头之间的逻辑关系、镜头技巧、蒙太奇手段等。镜头语言型短片的环境、人物具有鲜明特征，象征性强烈。叙事较为简单，矛盾冲突弱，但片子的影像结构复杂，对比突出。使用镜头语言进行叙事一般都是成熟导演的常用技法，能表现出独特个性与艺术风格。在故事短片的镜头语言型例子中，比较有代表性的是西班牙著名导演维克多·艾里斯在世界著名导演短篇集"十分钟，年华老去"中拍摄的《生命线》。

《生命线》中只有几句台词，片子完全要观众通过对镜头语言的理解，感受创作者的意图。这个片子的时空关系紧凑，用黑白影像方式思考战争的残酷与生命的含义。

片子开头用一声婴儿的啼哭引出第一个镜头，表现了对生命的强烈渴望。婴儿在酣睡，可身上的被子出现一个阴湿的血点并逐渐扩大。这个画面埋下了一个伏笔，一个悬念。之后，一系列的长镜头，交代片中的人物与环境：这是一个庄园，一个大户人家，婴儿的母亲在酣睡，一位少年默默地在自己的手腕上画手表，一位老人在玩扑克牌，旁边的中年男人坐在椅子上酣睡；一位胖女人像是一位佣人，在厨房和面；房外一个人在干农活。这些静默的长镜头看似没有关联。片中另一个关键人物是一位年轻人，他目光呆滞，坐在草丛里无聊地重复一个动作。镜头拉开，可看到他的一条腿已经只剩下半截。此时画面中出现了一张报纸，上面的图片是三个德国纳粹士兵的合影，似乎与那个断腿青年人的经历有关，他一定是从战场上回来不久，经历过生与死的战斗。镜头暗示人们这不是一个和平时期，这里的安静与外界的战争形成对比。此刻，除了自然音响，仿佛空气都凝固了，安静得令人不安！

片中还穿插着环境镜头，如钟摆孤独的"嘀嗒、嘀嗒"声响、圣母雕像、墙壁上的照片、水滴、狗的酣睡、小猫的懒散等，采用固定镜头表现得非常细

腻，所有需要交代的情境都一一呈现。这个安静的庄园，似乎与外界隔离，稍微有点声响都可能惊动这里的一切。突然，有人喊了一声："宝宝出事了!"此刻，片头的情景重现，孩子啼哭和被上浸透血迹的悬念将被揭开。人们纷纷跑向婴儿的睡房，惊恐地看着孩子。原来，是刚出生不久的婴儿由于脐带出血浸透被子，人们松了一口气。母亲抱起婴儿轻轻地唱起古老的歌谣："生活美好，睡吧，我的宝贝，睡吧……"在宁静的空气中，母爱的歌声带来一种安慰。画面结尾又出现了那张有纳粹士兵合影的报纸，但被血迹慢慢浸透了。

整个片子没有刻意强调战争，也没有讲述战争的残酷，但是这种静默式的疏离效果，已经告诉人们，战争正在无形地摧毁这里的宁静，生命将在残酷的战争中消失。

其实这个作品也带有强烈的宗教色彩，表现的是对生命的一种救赎。导演维克多·艾里斯受法国导演罗伯特·布列松影响，擅长把疏离效果与精神世界的救赎思想结合起来，形成独特的影像风格。

3. 隐喻型

隐喻型作品的内容极具针对性，但在形式上又不直接表现，而是采用暗喻方式，把事物所指引向另一个相关联的、深层次的含义。这种类型是间接地使人们对现象产生思考，加强作品内容的深度。著名导演陈凯歌拍摄的短片《百花深处》堪称此类型的经典之作。

《百花深处》讲述的是搬家公司为一位行为举止疯癫、充满幻觉的冯先生"搬新家"，而冯先生的"旧家"则是被拆迁夷平了的北京老式胡同——被称为"百花深处"的地方。在冯先生的幻觉中，这个胡同还有四合院及屋中实物依然存在，他要求小心搬放。搬家公司人员无奈，这种无物且荒诞的搬家方式令人啼笑皆非。但是，观者会瞬间警醒，理解冯先生的疯癫，他不过是对老北京生活无比痴迷，面对所失去的一切是那样的无助。最后，他只能奔向那棵孤独的、能给他留下生活记忆的老槐树。作品试图在表现形式上通过疯疯癫癫的冯先生对老北京百姓生活的迷恋，让人联想到北京现代化改造与民间传统文化消失之间的矛盾。正如片中冯先生在搬家车里看到高楼大厦与改造后的平安大道时懵懂地问司机："这是哪儿啊?"司机意味深长地说："如今啊，老北京人才不认路呐!"

片中的冯先生被塑造成一个"疯癫"形象，其用意是暗喻真正的"疯癫"

者是某些不负责任地盲目开发与疯狂拆迁，致使民间传统文化不断流失的人。如此下去，今后或许真像片中呈现的那样，大家只能眼巴巴地望着老槐树，眼前浮现出"动漫"情境，在幻觉中感受老北京的传统建筑、风铃声和老街豆汁的吆喝声。

《百花深处》仅仅十分钟，通过一件荒诞的小事，展现了现代社会高速发展与传统文化之间的矛盾与思考。

4. 纪实影像型

纪实影像型故事短片与纪录短片是有区别的，二者视角相同，但表现手法不同。纪录短片要求客观记录真实，不能虚构，而纪实型故事短片的内容来自于真实事件，却由演员进行表演，在形式上还原真实情境，是虚拟的真实，在镜头使用上往往采用纪实摄影手法或新闻纪录手段，来营造影像现场感和情境的真实感。

《44 路公交车》是导演伍仕贤拍摄的一部带有纪实风格的故事短片。这部作品的选题来自于发生在我国某地一辆短途公共汽车上的真人真事：一辆公共汽车在乡间行驶途中，被歹徒拦截，抢劫了车上所有乘客钱物。而歹徒还没罢休，把公交车女司机强行拖下车强暴。这一切，车上所有乘客看在眼里，却无人敢站出来制止。被强暴的女司机由于愤恨乘客的冷漠，把车开下山谷，造成车毁人亡的惨烈悲剧。

这个事件是真实的，报道出来后引起社会的强烈反响与反思。但是，真实不能复现，创作者抓住了这个在社会上轰动一时的选题，用纪实性拍摄方式和纪实性表演方式还原了事件。由于带有影视创作性质，要把单一的事件转换成有情节的叙事结构，必须建立戏剧性的矛盾与冲突，于是，片中假定了中途先上车的一位调皮男青年，让他和女司机搭讪闲聊，以增强情节的叙事元素，并让他作为一条叙事线贯穿始终。就是这位调皮的男青年，看到女司机遭强暴时，勇敢地下车施救，但没有成功，反被歹徒刺伤。事后女司机拒绝他上车，男青年最初还不理解，当他再次搭车，看到前边发生的车毁人亡悲剧后，才明白女司机的用意。这个短片虽然采用了纪实手法，但由于叙事技巧的加入，不但还原了事件的表象，还增强了剧情效果。虚拟男青年的加入，使这个事件不再孤立，而且还呈现了对比：勇敢与怯懦、正义与邪恶、善良与丑陋。这个来自于真实事件改编的故事，让人们看到了社会缺失的伦理道德，令人深思。

5. 抽象实验型

抽象实验型故事短片，是一种非主流的类型，它采用常规难以理解的、特殊的表现形式呈现影像，带给观众一种视听与心理上的新体验。

抽象实验型的影像艺术作品强调自我感受和主观思维，一般不考虑观者感受，是自我观念的一种释放。可以说，真正的实验片类型很难把握，它看似以自我为中心的主观表达，其实是对艺术与社会、艺术与观念、艺术与心理、艺术与人性的深层次探究。它是艺术家脱离主流群体观念的一种独立思考，也许会在一定的范围内起到引领艺术观念的作用。因此，抽象实验型电视故事短片无论是选题还是拍摄，都有相当的难度，而这种短片面世后能经得起检验，取得共识，引起共鸣，才是体现实验性的关键所在。

三、电视故事短片的创作过程

1. 寻找选题

电视故事短片由于受自身短小的限制，应在一个相对局限的时间和空间内表现一个不太复杂的情节。因此题材视角不宜过大，但应注重寓意深刻。

如何寻找选题，属于创作者观念和角度的问题。这里提供挖掘现实题材选题的几种方法，以供参考。

（1）社会热点问题中的人和事可供挖掘

社会热点问题一定是引起人们普遍关注的事情，这类事情其中必有引起人们关注的因素，即事件与社会的关系。而这个"因素"就是选题的中心思想，它是一个作品的灵魂。有了"因素"，接下来就是寻找与热点问题相关的事例，并进行艺术化的加工与创作，使其能形成适合影视艺术表演的叙事结构。

（2）在典型性的人或事中寻找选题

典型并不一定是社会关注的热点，但它是社会现象的代表。典型的人或事中有固定的线索，并可能存在相对成熟的故事元素。

（3）观察生活中一些耐人寻味的细节，为选题提供灵感

生活，是最现实的空间，人们置身在这个现实空间里，许多生活的细节却

被忽略。作为创作者，就是要学会洞察生活中的一些可能引起人们兴趣的细节，为选题的挖掘提供灵感。

（4）关注自己感兴趣的领域

每个人都有自己喜欢的事物，它是你精神愉悦的动力。自己感兴趣的领域也是自己最熟悉的，在选题的把握上会有独到的见解。

（5）深入生活，融入情感

亲身体验、感悟生活，是寻找好选题的有效方式。年轻的创作者往往社会生活阅历不丰富，对生活缺少深刻认识，如果能经常身临其境去接近、体验不同形态的真实生活，会增强创作的欲望。社会实践是锤炼创作者思维的最好课堂，丰富的社会阅历是优秀创作者必备的条件。

生活为艺术创作提供养料，是创作的原动力，只有不断深入生活、感悟生活，融入自身的真实情感，才能在生活中找到真实的素材，艺术创作才能够提升到一定的高度。凡是有成就的艺术家及优秀的作品无不以深入生活、感悟生活为其成功之道。

2. 筹建制片组

影视艺术创作不是个人行为，是集体智慧的结晶。因此，在选题确定后要组建创作团队，来共同完成艺术创作。这个团队的专业名称就是制片组。制片组的不同岗位有不同分工。

制片人：负责全面工作与管理，包括人员协调、制订拍摄计划及财务掌控等。

剧本：文学创作者，负责剧本的创作及与剧情相关的文案等。

导演：执导创作的全部环节，是艺术质量把关者。所有参与创作的人员都要服从导演的艺术构想。导演还要在创作前期进行"导演阐述"及"分镜头"文本的制定。

摄影：影像艺术的记录者，通过镜头调度摄录现场情境。摄影师需服从导演的艺术构想。

灯光：光线的设计调控者。

美术：负责现场环境设置、场景布置、色彩等。

音乐音响：负责音乐与音响采集、录制与编配。

服化道：负责服装选择、演员化妆、道具设计。

剪辑：影像素材完成之后，根据素材的情况，与导演一同进行剪辑工作。俗话说，"三分拍，七分剪"，可想而知剪辑在一部影视艺术作品成型过程中所占的分量，许多优秀的影视作品都是与出色的剪辑分不开的。

3. 分镜头文本

分镜头文本是为了方便拍摄，在剧本的基础上，结合场景、人物及拍摄需要而制定的导演工作用本。可以根据拍摄需要打乱先后顺序，设计拍摄技法，并用镜头号来记录拍摄内容。后期的剪辑过程需按照镜头标号，结合剧情发展进行处理。

为方便拍摄和完成剧情构想，分镜头文本需由导演亲自制定。

分镜头文本的格式要求如下：

镜号	技法	画面	对白	音效	备注

4. 场景选择

电视故事短片的场景选择要符合"短"的特点，避免因场景繁多、复杂影响叙事思路。故事短片的场景选择与其他影视创作一样，包括内景和外景的选取。

内景的选取，一是要求环境空间尽量大些，以便机位调动，二是要查看内景电源状况，因为内景拍摄需补充室内光源，灯光照明要求较大电源流量，要确保拍摄安全。

外景的选取，要提前进行现场勘查，要根据一天的自然光线变化，制定符合情节需要的拍摄时间表。外景自然光线的变化能加强时间和空间感，如，清晨的冷色调色，夕阳的暖色调，上午、正午、下午的光线变化对拍摄物体及人物产生的影响等。另外，还要关注天气情况。一般来说，大型影视作品创作需到当地气象局查阅拍摄日期的天气情况，根据近五年拍摄日期的天气状况，判断当日天气变化，确定是否符合拍摄要求。

5. 现场调动

拍摄现场调动由导演总负责，包括演员表演、轴线制定、机位设置、人员

协调、灯光布局及道具配置等。

在拍摄前，导演需要与表演者进行交流，为表演者说戏，指导表演者的行为与动作，调动表演者塑造人物形象的情绪，为即将到来的实拍做好准备。

在拍摄前，导演需与摄影师进行场景拍摄交流，对镜头的运用、拍摄方式、景别变化等提出要求，听取摄影师的建议并协商达成一致，为实拍做好技术准备。之后，还要对灯光、道具及所有参与拍摄的相关人员提出指导意见，确保拍摄顺利进行。

导演在拍摄过程中需掌控现场局面，如演员的表演、拍摄方式、现场环境等没有达到预期效果，或有了新的变化、新的创意，可提出修正意见。所有工作人员需服从导演调度，确保导演独立的艺术构想能够实现。

本章思考与练习

1. 电视纪录短片的特征有哪些？
2. 为什么电视纪录短片创作要关注社会现实问题？
3. 电视故事短片的特征有哪些？
4. 电视故事短片的类型有哪些？

第六章

音乐与电视的融合及应用

📖 **学习目标**

了解音乐在电视传播中的重要作用。

了解中西方不同的音乐风格与审美取向。

掌握音乐在电视中的应用类型。

掌握音乐频道的类型与音乐节目的类型。

音乐是人类通过生活实践所获得的情感表述方式。音乐建立在人对声音的审美上，它具有自由、和谐、对称、完整、形象等特点。马克思说，"美是人的本质的对话，是自然人的对话"，音乐作为情感交流的方式，完全符合这种本质，音乐文化就是"美"的文化。

音乐是时间艺术，也是由声音组成的艺术。音乐，以其悦耳的音调、奇妙的组织、变化万千的运动，将一段有限的时间装扮得美妙动听。在这段时间里，聆听者的情感会随着音乐的旋律起伏，时而如在云端里升腾，时而如在大海的深处漫游；音色忽而明亮，仿佛黎明晨曦，又忽而暗淡，似夜幕来临。强与弱、长与短的精妙音符分割，如同繁星在浩瀚的宇宙中游弋。音乐带给人类的遐想及其情感魅力是无穷的。

音乐是开放的艺术，它既能启迪人的思想灵感，也能使人们的生活充满生机。因为音乐自身抽象性的特点，它能自然地与其他文学艺术形式融合，如与舞蹈、戏剧、电影、电视等艺术融合。音乐以它独特的魅力，极大地丰富、拓展了其他艺术的表现力。

音乐的抽象变化由这样四个元素构成：音高，音的高与低；音长，音的长与短；音强，音的强与弱；音色，音的特色与变化。这四个元素是音乐所具有

的基本属性。在这个基础上再进一步加深对音乐的认识：旋律，让高低长短不同的音运动起来；节奏，用节拍来规范运动的旋律，为旋律赋予生命；调式，以一个音为起点，有组织地排列起来；织体，为运动的旋律加上多音声部，使其丰富起来，充满立体感。音乐的情感就是通过这些要素表达出来，给欣赏者以心灵影响。

音乐是电视传播中应用最频繁、使用最广泛的艺术形式，从电视的栏目片头到背景音乐、专题片、广告、电视剧等等，都离不开音乐。所以，作为电视文艺创作者，尤其是电视编导，辨识、掌握音乐语言特性，合理使用音乐素材，是工作的重要前提。

第一节　西方音乐的风格

音乐的风格，在不同国家、不同地域、不同民族之间大有区别。但对于两种重要的音乐体系应有所了解，即西方音乐与中国音乐。这两种不同风格的音乐体系代表着中西方不同的文化，而中西方不同风格的音乐也是各类电视节目中运用最多、最广的音乐素材。

一、西方音乐的世界性观念

西方音乐在世界艺术领域占有重要地位，它的古典主义音乐、浪漫主义音乐、现代音乐包括流行音乐等，对各国文化发展都产生了影响，成为全世界的主流艺术。近百年来，人们对于西方音乐的接受，就像世界大部分国家认同西装领带一样，潜移默化地存在于人们的生活与观念中。

在我国普通中小学教育中，西方音乐并非陌生事物，西洋音乐知识是音乐课上的重要内容。还有一些孩子从小就进行钢琴、小提琴等西洋乐器的学习，知道莫扎特和贝多芬等世界著名音乐家和他们的作品。尤其是专业音乐院校和专业音乐团体中，主要的专业门类和表演曲目都来自西方音乐。在电视文艺节目中，西方音乐的表现形式占有很大比例，如交响音乐会、西洋歌剧、美声唱

法、钢琴演奏、器乐独奏、流行音乐会等等，通过电视传播为观众带来高雅艺术的享受。电视节目制作人在制作中所使用的标识音乐、栏目音乐、背景音乐、专题配乐等许多都来自于西方音乐风格的素材。

应该说，西方音乐的各种表现形式在我们的文化生活中无所不在，正应了那句名言"音乐是无国界的"。西方音乐作为世界性的优秀文化遗产，早已超越国界，被我们所接受。

二、西方音乐风格的嬗变

音乐在欧洲中世纪的宗教活动中起了重要作用，当时的音乐风格属于宗教式的，如"圣咏""弥撒""安魂"等。到了巴洛克时期，音乐逐渐摆脱宗教束缚，在创作上开始出现独立趋势。德国作曲家巴赫（1685—1750），是这个时期独立作曲家的代表。他的音乐虽然在风格上带有宗教性，但从声音运用到表现手段的创造力已经超出了当时的宗教意识范畴，因此受到教会的抱怨和极力排斥。巴赫的音乐在当时并没有得到推广与传播。在巴赫之后的浪漫主义音乐时期，德国作曲家门德尔松发现了巴赫留下的众多音乐手稿并开始研究，认为这是具有深度内涵、带有哲理性的音乐。许多人开始重新审视巴赫音乐，越来越觉得在巴赫简单的音乐织体中隐藏着无限广阔的空间，惊呼"这不是小溪，是大海"。所以，巴赫的巴洛克音乐风格在浪漫主义音乐时期才得以重见天日。巴赫的音乐复调性非常强烈，像是矛盾与和谐的对话。他的勃兰登堡协奏曲、钢琴平均律、小提琴奏鸣曲、大提琴组曲，至今也是音乐爱好者喜欢的音乐曲目。

巴赫的巴洛克音乐风格对后来的西方古典主义音乐产生很大影响。所谓的西方古典音乐其实并没有很久远的历史，它是指 18 世纪中叶至 19 世纪初这个时期在欧洲兴起的音乐风格。由于古典音乐风格兴起的中心在奥地利的维也纳，所以也称为维也纳古典乐派。兴起的原因，是这里聚集着和生活着欧洲大批古典乐派作曲家。"古典派"一词来自文学，本身含义还有"古典主义""古典风格"等。古典音乐时期，音乐开始脱离宗教观念，其风格为严谨的结构式，有音乐理性，多表现自然情感与心灵的平衡。古典派音乐在那个时期主要受西方上层社会青睐，音乐的绅士风度与古典哲学思想形成一定共识。这个时期的三位重要的代表人是海顿（1732—1809）、莫扎特（1756—1791）、贝多芬

（1770—1827）。海顿和莫扎特是严谨的古典乐派风格，尤其是莫扎特，他把古典主义音乐风格推向一个顶峰。莫扎特，奥地利作曲家，被誉为"音乐神童"，6岁作曲并登台演奏钢琴，36岁悲惨地离开人世，短短的一生写下大小作品400多部，流传的有近200部之多，令人不可思议。他的音乐风格快乐和谐，对生活充满美好向往，从不掺杂悲观，这与他的个人遭遇形成鲜明对比。莫扎特如同谜一样，至今还有许多人在研究他的音乐与人生。

据说，是莫扎特发现了贝多芬。在一次上流社会的酒会上，少年贝多芬现场作的助兴钢琴弹奏吸引了莫扎特的注意，莫扎特当众惊呼——"请你们注意这个孩子，他将来会用音乐震惊世界！"贝多芬早期作品遵循古典乐派风格，比较平稳。但贝多芬的性格与莫扎特不同，他有叛逆和斗争精神，这些都鲜明地反映在他的音乐中。贝多芬一生充满艰辛，以致身体遭受病魔折磨。他的后期作品受浪漫主义思潮影响，开始更加注重个人主观情感的抒发，对音乐表现形式进行大胆创新。第九交响曲运用庞大宏伟的乐章结构，加上合唱、重唱与独唱，显示出盛大的、胜利的"欢乐颂"场面。这个场面令当时的保守古典主义难以接受。古典音乐为后来的浪漫主义音乐结构奠定了基础。

19世纪上半叶，浪漫主义音乐思潮席卷欧洲，把浪漫主义思想推向艺术顶峰，影响一直持续到19世纪后半叶至20世纪初。浪漫主义音乐的主要特征是强调个人主观情感的释放，对音乐的结构进行开放处理，对大自然景物的表现越来越强烈，追求民族情感，追求音乐的叙事风格，对民间的故事进行加工创作等。浪漫主义音乐最重要的意义在于，对人性的探索和对美好生活的向往，开辟了一条通往人类最高精神境界的通道。多少年过去了，浪漫主义音乐依然作用于人的精神世界，给人们带来丰富的情感体验。浪漫主义音乐的主要代表人有舒伯特、舒曼、门德尔松、柏辽兹、肖邦、李斯特、韦伯等，同一时期出现的民族乐派代表人有格里格、斯美塔那、柴可夫斯基等。

19世纪至20世纪，欧洲还出现了一些非主流音乐风格，像有代表性的印象主义音乐是借鉴印象派绘画无主题的视觉形象的音乐。印象派绘画注重光色变化和瞬间的印象。法国印象派绘画大师莫奈的作品《日出·印象》，表现画家从一个窗口面对大海的瞬间主观视觉印象：晨雾中，天空呈现微红色，海水映出橙黄和淡紫色，水面漂浮着三只小船。远处雾气中，隐现着工场的烟囱和船上的桅杆。整幅画用色彩彰显色、光、和雾气的变化。此画风得到了法国作曲家德彪西（1862—1918）的青睐，并将东方音乐风格与之融合，用音乐表现作

曲家主观视角下的自然现象、人物、景观等印象，音乐有着如绘画一般的光色变化，给人一种朦胧的感受。印象主义音乐作为非主流形态一直在法国巴黎徘徊，直到最后一位印象主义音乐风格代表人梅西安在 1992 年去世而结束。梅西安与我国著名音乐家冼星海同师于巴黎音乐学院杜卡教授，而梅西安去世前的最后一位关门弟子为中国作曲家陈其钢（北京奥运会开幕式主题曲创作者）。这也许是西方印象主义音乐固有的东方情缘。印象主义绘画和印象主义音乐的艺术风格为电视艺术片的创作提供了视听想象空间。

印象主义风格音乐显然无法满足音乐表现人情感世界的需求，人们开始关注音乐的多元化趋势，奇怪的音乐风格开始出现，其刺耳的不协和音乐风格与传统的后期浪漫主义形成强烈反差。这些难以定性的音乐风格被视为——现代主义音乐。俄国作曲家斯特拉文斯基（1882—1971）1913 年在巴黎创作并上演的一部二幕芭蕾舞剧《春之祭》引起了轰动。剧情是古代人对大自然既崇敬又无奈，尤其是遇见自然灾害更是无助，因此寄托于神灵保佑，在每年的春天伊始，为祈求丰年祭天祭地。在祭礼上，要以一少女的牺牲祭拜神灵，众人跳着奇怪的原始乐舞，舞剧的音乐出现了难以忍受的噪音，光怪陆离的节奏使人心跳加速。观众开始激烈抗议，连座椅都抛到了舞台上，以致大批警察赶来维持秩序。这部舞剧的音乐《春之祭》后来独立成章，被认为是重要的现代音乐作品之一。

20 世纪 50 年代初期，第二次世界大战结束不久，世界出现了两极分化，两种意识形态对立，冷战势头出现。这一时期，西方各国的年轻人开始关注生活变化与生存状态。他们反对政治对立，向往美好；他们喜欢通俗式的表达，崇尚时尚和互动的音乐风格，以年轻人固有的方式缓解冷战带给他们的精神压力。这一时期的音乐风格，通俗上口，便于流行，常常令许多年轻人着迷。这就是流行音乐，是一种受年轻人喜欢的大众化音乐形式。它以歌曲演唱为主，最初的形式是摇滚音乐。摇滚音乐源于美国，由"节奏与蓝调"（Rhythm & Blues）和"乡村与西部"（Country & Western）两类风格融汇在一起。这种音乐风格被当时年轻人所推崇，他们借助这种音乐来反映面对社会矛盾与压抑情绪的一种思考，希望在心理上寻求释放与反抗。摇滚音乐并不都是震耳欲聋的，它的类型分重摇滚和轻摇滚：重摇滚，带有强烈的电子乐队轰鸣，主唱有高亢式的呐喊；轻摇滚，音乐层次鲜明，演唱的声音富有魅力。摇滚音乐作为西方流行音乐的代表，从约翰·列侬、埃尔维斯·普维斯利、邦·乔维、平

克·弗洛伊德到迈克尔·杰克逊等，都给人留下难以忘却的记忆。

20 世纪是科技开始发挥主导作用的世界，科学技术给所有文学艺术带来观念性的变化。在音乐的风格上，随着科技发展，电子音乐开始兴起。电子音乐是用电子技术获得各种音源，如用正弦波造成无泛音的所谓纯音，或用打击乐器、嘈杂乐器发出杂音；也用人声和具体音乐相结合，通过声音滤波器和反响设备，使之变形、变质、变量，再经其他电子设备和录音技术加以剪接处理，使之再生、复合，组成音乐作品。电子音乐随着电子科技的进步不断发展变化。如今科学技术已经进入数字时代，以电子音乐为基础的数字音乐成为影视艺术音乐制作的重要方式，大部分影视剧的音乐都采用了数字音乐，从而代替了传统的音乐录制方式。数字音乐也是当代通俗音乐、流行音乐制作的主流。

三、西方传统音乐的表现形式

西方传统音乐表现形式丰富多彩，从整体上一般划分为声乐与器乐两大类。

声乐是用人的自然声音演唱表达情感。最初人们只是运用嗓音歌唱，没有类型区分，后来随着音乐的专业化发展，这种运用声音演唱的方式有了艺术升华，称为声乐艺术。按照人的性别、年龄划分为男声、女声、童声，如男声独唱、女声独唱、童声独唱；按照音域分为高音、中音、低音，如女高音、男高音、女中音、男低音等；按照演唱类别分为独唱、重唱、齐唱、合唱；演唱方法上分为美声、民族、通俗。声乐艺术还被运用到古典戏剧当中，运用声乐唱腔与表演进行叙事，称为歌剧。

器乐是用乐器演奏的音乐。人类在劳动生活中不断发现能发出独特声音的物品，并摸索出能用手或口控制物品声音的技法，这就有了乐器。世界各国、各民族都有属于自己民族的乐器，多达几万种，这些乐器记录了各民族的历史文明。目前，世界各国广为接受的乐器主要是以西方西洋乐器家族为主的乐器种类，如属于键盘乐器的钢琴、手风琴、管风琴等，属于弦乐器的小提琴、中提琴、大提琴、低音提琴等，属于木管乐的长笛、单簧管、双簧管、大管等，属于铜管乐器的小号、圆号、长号、低音号等，属于打击乐器的定音鼓、大鼓、镲等。人们运用这些乐器演奏的乐曲统称为器乐，或器乐曲。

器乐曲是人类音乐艺术最为恢宏、最为复杂、最为激动人心的表现形式，

它把音乐艺术推向了登峰造极的高度。器乐曲的形式异常丰富，有采用西洋大型管弦乐家族群体演奏的交响乐、交响诗、管弦乐、协奏曲等，有采用西洋小型管弦乐家族演奏的室内乐、重奏、合奏等。采用西洋乐器中某一乐器独立演奏，称为器乐独奏。

第二节 中国音乐的风格

中华民族在几千年的历史长河中，创造了丰富的音乐文化。中国古典音乐曾经对周边地区的音乐产生了深远的影响，而近代中国音乐又在吸收外来音乐要素的过程中不断充实自身，发展形成了今天的"国乐"形态。

中国音乐是中国传统文化的重要表现形式之一，在很早的时候它的功能就已经凸现出来。首先，是教化功能。春秋末期，以孔子为代表的私学开始盛行，音乐教育占有重要位置。孔子提出，"兴于诗，立于礼，成于乐"，把"乐"视为对人进行教育、塑造完美人格的最后阶段。其次，是歌颂功能。春秋战国时期的音乐体系"雅乐"就是古代祭祖、祭天、朝贺等大典所用的音乐形式。再有，就是娱乐功能。隋唐时期出现的"燕乐"是宫廷宴饮、娱乐休闲所用的音乐形式，在民间也广为流行，民间称"俗乐"。

唐代是中国音乐发展比较成熟的阶段，尤其是宫廷歌舞使音乐与舞蹈艺术相结合，为中国后来的歌舞音乐形式奠定了基础。宋代的音乐以"浙派"为代表，明代以"江派"为代表，清代以"广陵派"等为代表，使中国传统音乐形式不断完善与传承。近代"五四"新文化运动后，中国音乐受到了西方音乐的影响，一些民族音乐改良家在中国音乐传统的基础上融入了西方的技法，拓展了中国民族音乐的表现力，由此"民族国乐"成为中国音乐艺术的代名词。

中国民族音乐有自己独特的音乐体系，它由"五声调式"也即是五个音构成。五声调式以纯五度的音程关系来排列，五个音的名称分别是：宫、商、角、徵、羽，按记谱方式音阶来读是1—2—3—5—6，由于缺少4和7的半音关系，与西方七音体系形成了不同的风格。由五个音所构成的调式是我国特有的调式体系，也称为民族五声调式。

五声调式广泛存在于中国古典音乐和民间音乐中，并且在这个基础上发展

出了中国民族调式的种种变化和完整的音乐理论体系，为中国民族音乐的发展打下基础。中国著名的古典乐曲有：《高山流水》《广陵散》《梅花三弄》《汉宫秋月》《霓裳羽衣曲》《平沙落雁》《月儿高春江花月夜》《渔舟唱晚》《十面埋伏》等，这些乐曲闪烁着中国音乐文化的璀璨光芒。

一、中国民族器乐

中国民族器乐是用中国民族乐器演奏的中国乐曲。中国民族乐器是世界文化遗产中的重要部分，它最早的乐器形成比西方乐器早上千年，如黄泥烧制的"埙"及出土的古琴、编钟等乐器，都足以证明中国音乐文化有着久远历史。有史料证明，中国古代乐器"笙、管、笛、萧"对后来西方中世纪的乐器形成也产生了影响。

中国乐器家族成员也非常丰富，主要有三大类。一是民族吹管乐器，主要有笙、管、笛、萧、唢呐等。二是民族拉弦乐器，主要有二胡、板胡、高胡、京胡、革胡等。三是民族打击乐器，主要有锣、鼓、叉等。

中国乐器演奏在近代受到了西方音乐的影响，中国器乐曲也突破了传统形式，不论在演奏乐队的编制上、乐器的演奏技法上，还是在器乐曲的曲式上，都进行了西化改良，形成新的民族本土化特色。所以，器乐曲的形式上有西方音乐的影子，包括民族管弦乐、民乐合奏、民乐重奏、民乐协奏、民乐独奏等。

但是，中国一些地区的民间民俗音乐依然保留鲜明的民族特色。比如"江南丝竹"流传于江、浙、沪一带，它的演奏形式是以丝弦乐器和竹管乐器相结合，主要乐器有二胡、琵琶、笛、笙等。"江南丝竹"曲调细腻、连贯，每件乐器在演奏中可在曲调基本音不变的基础上即兴加花装饰，音乐中透出一种灵气，传统曲目有《熏风曲》《欢乐歌》《三六》《云庆》《行街》《四合如意》等。

广东音乐流传于珠江三角洲一带，最早来自粤剧的过场音乐和用于烘托气氛表演用的小曲，后来受岭南文化环境的影响，逐渐形成具有广东特色的音乐形式。广东音乐是一种器乐合奏形式，节奏鲜明，欢快、自然、流畅，旋律通俗。在乐队的编制上突出高胡、扬琴、曲笛等特色乐器。著名的乐曲在全国流传，有《旱天雷》《连环扣》《双声恨》《雨打芭蕉》《平湖秋月》《步步高》等。

西安鼓乐也是我国比较有特色的吹打乐合奏，流传于陕西西安一带。西安鼓乐常于春节、夏收、冬闲以及各种集会、庙会等场合演奏。现在发展成两种演奏形式，一种在室内坐着演奏，称为"坐乐"，一种在行进中吹打演奏，称为"行乐"。西安鼓乐的曲调风格有宋词和元杂剧曲牌的元素以及秦腔曲牌等。

洞经音乐流行于云南汉族地区和丽江、楚雄等纳西族、彝族地区。所用乐器分文乐器和武乐器，文乐器其实就是琴、瑟、笙、胡琴、筝、箫、三弦、云锣等，武乐器是吹打乐器，有唢呐、锣、鼓、镲等。洞经音乐的乐队规模庞大，乐曲风格厚重，朴实典雅。

中国许多地方都有风格独特的民间音乐，一些音乐风格已经超出地域范围，在全国广为流行，像河北梆子、河南梆子、秦腔等，是各地民族音乐团体经常演奏的器乐曲，有些民间音乐经常被同类型风格的戏剧、电影、电视所采用。

二、中 国 民 歌

民歌来自民间歌谣，它没有具体创作者，是在老百姓口中传唱多年形成的。大多数民歌都表达的是老百姓对生活的感悟和劳动的态度。中国是民歌之国，由于幅员辽阔，民族众多，民歌种类多达上千种，而且具有很大的差异性，如东北平原的《月牙五更》、西北高原的《信天游》、云贵高原的《阿细跳月》、青藏高原的《花儿与少年》、巴蜀山区的《太阳出来喜洋洋》、黄河上游的《走西口》、长江下游的《茉莉花》、淮河流域的《凤阳花鼓》、岭南的《彩云追月》、湖南的《浏阳河》等。不同民族、不同地域、不同语言的民歌，共同构成中国民歌多元化的民间艺术形态。

中国民歌是中国民族民俗文化的一部分，它数量众多、浩如烟海，很难全面概括。但是，我们可以了解中国民歌的表现规律，因为不同地域、不同民族对于生活的态度与对美好的追求是有共性的。

中国民歌所表现的内容主要有劳动、生活、礼仪、爱情等几大类型。表现劳动的民歌，是人们在劳动中演唱的，能增强劳动干劲，增添劳动情趣。比如《劳动号子》就是在劳动中唱的歌，它直接配合劳动中的动作，节奏十分鲜明，把劳动的力量凝聚在一起，增强劳动干劲。增添劳动情趣一般体现为调节劳动情绪、表述劳动美好的抒情民歌，如采茶歌、草原牧歌等。表现生活的民歌，

主要是老百姓用自己的视角观察生活、认识生活，热爱生活，把生活中的一些习俗、情趣用民歌的方式唱出来，体现老百姓对幸福生活的一种向往与期盼。还有一种是表现礼仪的民歌，专门用于各种民间仪式和民间礼俗。中国是礼仪之邦，中国民间的礼仪形式大有不同，但它有一个共性就是"敬"字：敬长、敬上、敬天、敬地。因此，中国礼仪民歌有一种教化作用，演唱风格严肃古板，在不同的礼仪中采用不同的演唱方式。爱情是人类永恒的主题，表现爱情的民歌，是民歌中数量最多也是最动人的一种，称为"情歌"。情歌，在中国民间是青年男女表达感情的一种方式，还是一些地域、民族的青年人恋爱、择偶过程中不可缺少的交流方式。广西、云南、贵州等地的情歌对唱最有特色，而且还常常被艺术化地伴以浪漫的爱情故事。

三、中国民族音乐的传承

"只有民族的，才是世界的"。当年，伟大的作曲家冼星海在法国巴黎求学，冼星海的老师、巴黎音乐学院著名印象派作曲家杜卡教授对冼星海说过一段话："我不希望你成为法国的杜卡第二，你要在音乐创作上体现本民族的风格，发扬自己国家的音乐文化。"杜卡的话很有深意。音乐是国际的，也是由多种民族文化现象组成的，如果一个音乐创作者丢失本民族的东西，将失去他的创作根源。

1996 年在上海音乐学院，日本著名作曲家伊福部昭与我国著名作曲家、音乐教育家贺绿汀教授对话，其中谈到本民族音乐，伊福部昭说："我的作品就是受日本北海道民间音乐的影响。"贺绿汀说："好的音乐作品都是来源本民族音乐，现在有些先锋派作曲家宣称要用国际性音乐语言来写作，强调所谓'超民族''超国界'，这样的音乐是不能存在长久的，因为它离开了民族的土壤，没有根。"

这个"根"在音乐创作中就是民族音乐。民族民间音乐元素是作曲家创作之"源"，纵观世界著名作曲家的优秀作品，哪一部不是来自于本民族音乐这个"源"呢？柴可夫斯基的俄罗斯情结，勃拉姆斯的匈牙利舞风，斯美塔纳的捷克山河，格里格的北欧线条，现代梅西安的法国印象，杜朴兰的蓝调色彩等，都是民族音乐养料铸就他们创作的灵魂。

我国不同民族的风土人情、民间歌舞元素，为音乐家们提供了丰富的创作养料。如电影《冰山上的来客》《五朵金花》中人们熟知的主题音乐与插曲都是采用了民族音乐元素创作而成。西部歌曲大师王洛宾编创的许多流传于世的经典作品，曲风均来自于流行西部的少数民族曲调。电视剧《水浒》主题歌《好汉歌》，就是采用了故事发生地山东一带流行且容易上口的《锯大缸》曲调，所以在当时能迅速流行起来。

中国近些年有几位走向世界的音乐家，他们的成功没有一个离得开中国民族文化元素。凭借西方技法加中国民族文化元素，他们吸引、征服了外国听众。比如旅居法国的作曲家许舒亚的《古道叙事》，在创作取材上源于中国唐代大诗人李白的名篇《忆秦娥·箫声咽》，在乐器的运用上有笙、巴乌、古琴、琵琶等中国民族传统乐器，在创作曲调上采用中国戏曲风格，在创作技法上则运用西方流行的现代表现手段。这种中西合璧的艺术手法刻画出"西风残照，霸陵伤别"的悲壮意境。在著名女作曲家徐宜创作的《鼓吟》中，道家哲学思想的深度体现完全在于运用中国古代音乐的韵律。旅法作曲家陈其钢，他是法国印象主义音乐大师梅西安的最后一位学生，也是北京奥运会主题曲的作者。他在法国生活多年，但在音乐创作上一直坚持运用中国元素，如他的双簧管协奏曲《心醉神迷》，采用的是陕北民歌《三十里铺》作为旋律素材。著名作曲家谭盾在为电影《卧虎藏龙》创作音乐时，用大提琴演奏现代风格的带有中国戏曲元素的曲目，武打场面用中国的京剧板鼓掺杂着现代技法的混音，给人一种扑朔迷离的感受。

目前，在我国的电视传播中，大量西洋音乐的应用加快了电视西化步伐，民族音乐似乎只停留在形式的保护上。在代表电视传播形象的各种标志性音乐、栏目音乐、片头音乐上，几乎一律是西方音乐风格。大型自然与人文纪录片《美丽中国》在视觉上把中国的自然风光与风土人情拍得出神入化，音乐壮观优美，符合画面要求，但音乐创作却是由国外音乐家担任，虽然不断强化西方人观念中的中国音乐元素，仍似乎缺少我国民族民间音乐固有的原生态味道，这岂不是遗憾？中央电视台的频道宣传片配乐也采用的是西方人观念中的中国音乐元素，给人一种缺乏纯正民族音乐韵味之感。而"中国之声"广播电台的标志性音乐就突出了中国文化元素，采用著名古曲《梅花三弄》主题动机进行变奏，音乐旋律大气悠远，既体现民族文化的传承，又有自己独立的创新风格。重庆卫视宣传片片头曲采用巴蜀民歌《太阳出来喜洋洋》的曲调变奏也值得肯定。它们都反映出鲜明的民族特点。

随着我国国力不断提升，中国民族民间音乐已得到世界各国的广泛赞赏，每年在中国传统节日春节期间，维也纳金色大厅都会响起中国民族音乐的声音，世界各国通过电视传播开始了解、认识、喜欢中国民族音乐。我国在世界许多国家开设的孔子学院，就是在传播中国民族文化，其中学习中国音乐的课程是最受欢迎的。

中国民族音乐要走向世界，电视传播将发挥重要的作用。在当前我国电视传播中弘扬本民族音乐，坚持民族文化，是电视艺术工作者的责任与义务。

第三节　音乐在电视中的应用

音乐在电视传播中扮演了不可或缺的角色，很难想象没有音乐介入的电视传播是什么状态。音乐因其独特的艺术魅力，不但广泛地运用到各类电视节目当中，还与电视融合而形成新的艺术形式——音乐电视（MV）。目前，音乐在电视传播中主要有三种应用形式，即电视音乐、电视音乐节目和音乐电视。

电视音乐，是音乐在电视中的应用，它包括各类电视节目所需的标志性音乐、背景音乐、电视片配乐、广告音乐及电视剧音乐。

一、标志性音乐

标志性音乐是与电视频道标志性影像同步出现的音乐，是对频道起包装作用的音乐。标志性音乐还包括栏目开始时使用的片头音乐及栏目结束时使用的片尾音乐。

标志性音乐一般以 10 秒到 30 秒为宜，最多不超过两分钟。标志性音乐要符合频道或栏目宗旨，按画面要求进行配置。任何一个电视频道或栏目都不能忽略形象包装，宣传片是包装的重要组部分，是电视媒体的实力象征，承载着频道或栏目的定位、传播的范围、传播的风格和传播的内容。因此，在音乐使用上，音乐的风格、情绪要符合画面需要，实现视觉与听觉的统一。

中央电视台文艺频道的频道宣传片，片长 1 分 15 秒，片子内容为古典风格的独舞"天女散花"，并且演奏着各种乐器。音乐配置采用抒情的中国音乐元

素，从节奏和情绪上掌控着画面的视觉效果，最后画面呈现 CCTV-3 的字样。这个标志性音乐构思新颖、独特，把画面的"天女散花"与民族乐器融在一起，彰显出文艺频道的特色与美感，让观众仿佛进入了一个具有中国民族特色的艺术殿堂。

中央电视台为老年人开设的栏目《夕阳红》，反映老年人老有所养、老有所为、老有所乐等晚年生活的方方面面，是深受老年观众喜爱的电视栏目。这个栏目的内容丰富多彩，这些内容要以主题的形式体现在栏目的片头中。《夕阳红》栏目片头制作精良，声画并茂，一开始就深深吸引了观众：一抹红霞映照大地，景色绚丽璀璨，几位老人在舞剑，老爷爷和小孙子在玩耍，美丽的画面映入观众的眼帘，耐人寻味，与此同时那首熟悉的《夕阳红》主题歌响起，声声入耳，拨动观众的心弦。

中央电视台《新闻联播》栏目片头标志性音乐是非常成功的，它采用单一旋律，简洁明了，又不失大气。音乐在短短的 8 秒钟内形成一个完整的乐句，朗朗上口，具有很强的标志性作用。《新闻联播》片头几次改版，画面不断变化，唯独片头音乐一直没有改变，因为它已经在观众的心中成为了一种特定的符号，具有了鲜明的标志性色彩。

标志性音乐配置可采用原创音乐或截取音乐素材的形式。聘请作曲家专门量身定做音乐，这样的标志性音乐从创作初始就符合内容要求，也可避免版权纠纷。音乐素材截取，是指在现成的各种音乐素材中，选择一段最具特色或符合表现内容的音乐进行配置。音乐素材的截取需要注意的是，在截取的段落上，必须体现出音乐旋律、乐句的完整性。

二、背 景 音 乐

背景音乐是用于烘托节目气氛，或为画面作衬托时使用的音乐。这种音乐的选择不会涉及太复杂的编辑技巧，它与画面是并行的关系，主要是突出画面的视听效果。背景音乐选择时，音乐的风格、情绪要与节目气氛相互协调，如谈话节目的背景音乐要尽量采用抒情的，而娱乐节目的背景音乐要欢快诙谐等。背景音乐在电视节目的使用上往往可分为有意识背景音乐和无意识背景音乐两种方式。

有意识背景音乐，是指音乐素材的选择必须要起到配合、烘托节目气氛的作用，如央视《艺术人生》栏目，有钢琴手现场根据节目情绪即兴演奏，很好地把节目主持人、现场嘉宾、电视观众带入话题的情感当中。还有一些栏目采用后期配置背景音乐的方式，对节目的气氛有意识地加以烘托。目前很多谈话节目都采用这种有意识配乐方式。

无意识背景音乐，是指使用的音乐并不承担渲染情绪的责任，而是作为画面衬托与画面平行出现。音乐的声音相对较弱，有一种远距离、若隐若现的感觉。如中央电视台的天气预报节目，在节目末尾字幕滚动播出时配置的音乐就属此类。无意识背景音乐的使用是电视传播中十分常见的方式，任何节目都可能需要它。

三、电视片配乐

电视片配乐是很复杂并且专业性、艺术性很强的一项工作。承担电视片配乐的人员需具备一定的影视语言和音乐艺术素养。电视片的配乐不是简单地进行背景烘托，而应以音乐语言的独立特性参与电视片的内容，与画面共同营造视听效果。电视片配乐涉及片子类型非常广泛，有纪录片、艺术片、文献片、专题片、叙事短片等，配乐技巧从时政性到艺术性、从叙事性到纪实性，都各具特色，对音乐素材的使用各有区别。

当前电视媒体上最常见的是时政类电视片和艺术类电视片。时政类电视片属于新闻性质，常采用的是纪录片及专题形式，带有主题思想性与舆论导向性。此类片子在创作上有两种风格，一种是纪实性的，即普通人物、普通事件，另一种是宣传式的，即典型人物、典型事件。

纪实性电视片由于采用平视式描述，在配乐时，音乐素材使用上不要过多、过于复杂，要点到为止。音乐不强化主题思想，多采用心理描述类与环境描述类的音乐，作为辅助手段呈现。此类型片子音乐配置过多、过频将喧宾夺主，会适得其反。

时政宣传式电视片具有典型化特点，在风格上具有文学性，语言多为抒情歌颂式。在配乐的素材选用上多用恢宏大气或抒情性较强的旋律，并要求确定一条主题旋律素材，在片子的段落交替中或重点环节中出现，以强化、突出时

政宣传的主题作用。时政宣传式电视片的配乐比较复杂，音乐使用量比较大。此类型片中音乐发挥着重要作用，它不仅仅要增强气氛，与内容紧密结合，还是强化开场、烘托主题、段落转场、补充叙事、完成结尾等的重要手段。2011年，纪念中国共产党建党90周年的一系列专题片中的音乐配乐给人留下深刻印象，厚重的音乐情绪表现历史的沧桑，悲痛的音乐情绪悼念先烈，悲愤的音乐情绪鞭挞仇敌，欢乐的音乐情绪庆祝胜利。这些音乐素材的使用必须符合时代，不可与时代错位。对于电视片中的人物，要求分清人物的性别、身份，从人物的外在形象和内在气质入手，以刻画形象为目的选取音乐素材。

宣传式电视片的配乐需准备大量音乐素材，类型也要丰富多样，而且事前应根据片子文本要求详细做好配乐文案，所选音乐素材提前标明。

艺术类电视片配乐则要强调音乐的民族性、地域性、欣赏性，要强调音乐的抒情优美，又需在必要时运用音乐的起伏变化来渲染气氛，烘托空间环境。片中的自然风光如大江大河的惊涛骇浪、疾风骤雨的瞬息万变、山峰山峦的高耸陡峭等，都需要音乐的冲击力辅助表现。因此，艺术类电视片的配乐要避免追求舒展而成平淡，要体现出音乐丰富的表现力。

四、广 告 音 乐

市场经济推动了广告业的发展，在所有广告行业中，电视广告独占鳌头，它受众最广，最形象生动，经济效益最显著。庞大的市场份额催生了电视广告业的蓬勃发展。黄金时段的电视广告费用每秒钟都数以万计。

电视广告需要音乐辅助，广告音乐是实现广告表现力的一个重要手段。

电视广告是综合艺术，它讲究选题创意、色彩造型、画面连续流畅，广告词和音乐音响又要新颖独特，便于记忆。而这一切都集中在几秒到几十秒的时间里。电视广告虽小，但五脏俱全，拍一个30秒的广告并不是很简单的工程。广告音乐包括音响，在广告中起到了非常重要的作用，它与画面、广告词相互协调配合，形成不可分割的整体。

在广告创意初期，应该同时考虑音乐音响和画面。一首成功的广告音乐，能使人耳熟能详，达到广告推介营销的目的。娃哈哈矿泉水广告片的音乐配置仅用三个音符，咪（娃）、嗦（哈）、多（哈），短小生动，容易上口，便于记

忆，是广告配乐的经典。必胜客的广告词"Pizza and More"配上优美的旋律，成功地让产品的形象深入人心。再如肯德基的广告音乐"有了肯德基，生活好滋味"同样让人耳熟能详，产品形象深入人心。应该注意的是，广告音乐的配置应尽量采用原创素材，原创素材创意空间比较大。

五、电视剧音乐

电视剧音乐创作是一项比较复杂的工程，它继承了电影音乐创作的特点，根据情节需要，与画面共同完成叙事过程。

电视剧音乐创作是由作曲家承担的，通常是拍摄之前音乐已经进入创作阶段。作曲家熟读剧本，对剧情、人物，包括矛盾冲突、悬念、人物形象、性格和结局等因素进行深入理解，在确立整体音乐风格后方可动笔，创作符合剧本要求的、相对独立的段落式音乐素材来加入剧情、表现人物。

音乐在电视剧中占有非常重要的地位，一部好的电视剧，其音乐创作也功不可没。20世纪90年代初，长篇电视连续剧《渴望》的热播如火如荼，剧中主题曲《好人一生平安》更是大街小巷不绝于耳，成为通俗歌曲的经典之作。这首歌曲的影响甚至已经高于电视剧自身，至今还在传唱。之后的十几年时间里，电视剧创作尝到了主题歌曲创作的甜头，那就是在电视剧播出后，由于主题歌曲的"热唱"，可独立发行音像制品，带来可观的经济效益，所以，制片者在电视剧音乐创作上都加大了主题歌曲的打造力度，许多耳熟能详、众口传唱的优秀歌曲都来自电视剧。

近些年，电视剧主题曲的经济效益现象已经退去，电视剧不再盲目设置主题曲，而是根据剧情需要，注重音乐内涵，注重音乐语言与戏剧的关系。音乐越来越成为电视剧叙事不可或缺的一部分，优秀的音乐创作使电视剧整体艺术质量得到升华。像电视剧《玉观音》《士兵突击》《亮剑》《闯关东》等，虽然没有传唱的歌曲，也没有让人牢记的音乐旋律，但这些剧中的音乐，其生命力量已经与剧情交融在一起，情节中有音乐，音乐中有情节，音乐与画面共同推动了剧情的发展。

电视剧音乐创作属于分段式创作，要创作许许多多大小不等、长短不一的音乐段落。它们既有独立性，又有连贯性。独立性，是因为音乐要强化情节，

或是突出人物性格，需要不同特点、不同风格的音乐表现手段。连贯性，是因为音乐要符合电视剧的叙事主题，在风格上形成统一，尤其要确立主题音乐的地位，一些音乐段落也要运用主题音乐的变奏，确保主题的连贯。

1. 主题音乐

每部电视剧的音乐创作，都要根据剧情设定主题音乐。主题音乐是整部剧的主线，在特定情况下配合剧情，烘托气氛。主题音乐也是剧中音乐形象的代表，经常变换音色与调式，辅助塑造人物形象或完成时空关系转换。

2. 插段音乐

插段音乐是电视剧中不可缺少的音乐素材，它起到补充视觉形象、烘托情节环境、增强人物心理活动及完成时空转换等作用。插段音乐是影视剧中使用最为频繁的音乐素材，使电视剧的环境空间具有立体感。

3. 插曲

插曲包括主题歌、剧中插曲、片尾曲。主题歌一般是电视剧中的重要音乐形式，出现在每集电视剧的开始或片尾结束部分。主题歌以音乐形象讲述剧中故事，是对剧情的高度概括。主题歌常常以独立作品的形式在社会中广为传唱。剧中插曲往往会在剧情高潮部分出现，代表着电视剧的核心情节。片尾曲是电视剧结束时演奏的歌曲，通常配合电视剧剧情的画面剪辑及字幕，增强观众继续观看的欲望。主题歌出现在片尾时则取代片尾曲。

4. 音乐蒙太奇

音乐蒙太奇，是当今影视界一种新的创作手法，它与画面蒙太奇相互交替，往往在镜头没有组接的情况下采用音乐进行时空转换。电影《和你在一起》是一个很成功的范例。

电影《和你在一起》是陈凯歌导演在 2002 年拍摄的一部剧情与音乐有关联的电影。由于叙述的是一个音乐故事，因此在画面蒙太奇的运用之外又多了一个新的手法，即用音乐情节来进行叙事组接，即"音乐蒙太奇"。

自幼学琴的刘小春去北京参加小提琴比赛，同行的父亲刘成说服桀骜不驯的江老师收小春为徒，从而展开了小春与父亲、小春与江老师、小春与莉莉、

小春与余教授所发生的一系列带有感情色彩的故事。其中，贯穿在叙事中的"音乐蒙太奇"采用了两条线索，一条是民族音乐线索，一条是西洋古典音乐线索。民族音乐，常常以清淡的琵琶单音，出现在刘小春与父亲进行感情沟通时，应该说是代表着亲情与乡情的父子俩的主题音乐。如影片开始，镜头推近，刘小春望着江南水乡水路繁忙的情景，这个主题音乐动机就开始出现了。在小春后来的遭遇中，一独处，这个主题音乐动机就伴随而出。刘小春演奏的小提琴音乐并不属于他自己，淳朴的琵琶旋律才仿佛述说这个孩子的命运。

我们再看另一条线。《和你在一起》影片中的古典音乐线索的音乐蒙太奇手法是，对刘小春演奏的小提琴乐曲进行组接，如代表莉莉的是小提琴曲《沉思》，小春演奏这首乐曲时，目光流露出朦胧的初恋喜悦；属于江老师的是小提琴曲《流浪者》的性格；柴可夫斯基 D 大调小提琴协奏曲属于余教授，表示小春的艺术生命在这里才能得到升华。整个片子中民族音乐、西洋音乐相互碰撞、交融，剧情中的矛盾在音乐蒙太奇中得到激化和解决。

画面蒙太奇强调视觉，音乐蒙太奇强调听觉，两者组接最佳之处有两个情节。一个是小春与江老师擦乐谱时，几段不同音乐交替出现，小春真正地感受到音乐的意义及江老师的感情。另一个是小春为寻找父亲放弃了比赛，在火车站演奏柴可夫斯基 D 大调小提琴协奏曲，音乐持续，而画面不断闪回：当年父亲如何捡到一个孩子、含辛茹苦地抚养、想尽办法让孩子学琴，与此时正缺少刘小春比赛的现场相互交织。音乐蒙太奇的方式在改变空间与时间关系，把音乐情感融化在剧情中，用音乐把整个剧情推向高潮。

情节是戏剧艺术的必要构成元素。在《和你在一起》片中，画面依然是叙事的主导，而音乐虽为手段却具有独立性。它不但参与了情节，还成为了情节，与画面蒙太奇共同作用，突出了影片的艺术张力。

第四节　音乐频道与音乐节目

以音乐播出为主的电视频道目前有两种类型，一种是专门播出流行音乐的音乐电视频道，另一种是以多种音乐类型综合播出的电视音乐频道。音乐电视频道和电视音乐频道是两个不同的频道概念。

一、音乐电视频道

音乐电视频道为具有商业属性的流行音乐提供了一个传播平台。由于频道播出的流行音乐（歌曲）要以影像方式呈现，因此就出现了流行音乐单曲影像艺术片制作模式——音乐电视（MV）。音乐电视以影像艺术方式把流行歌曲中要表达的内容、情感、形象呈现出来，是音乐与影像结合、艺术观念与电视技术结合的新艺术形态。

从20世纪60年代到80年代初，流行音乐在西方是靠发行唱片和广播电台、电视台的一些介绍音乐的节目来传播的。在20世纪80年代初的美国，音乐电影非常流行，用流行音乐的形式表现电影的情节，其中有许多歌曲与画面结合在一起。这种带有影像表演的歌曲被单独提出来，在电视中播出后，更受欢迎。电影《美国舞男》的主题曲 *Call Me* 就是在电视中大受欢迎的一首音乐电影主题曲，连续6周获得流行音乐排行榜冠军。当时的美国音乐电影主要是娱乐风格的，没有什么社会深层次的含义，电影中的演员也常常聘请流行音乐歌手担当。但是，一个来自英国的平克·弗洛伊德乐队却超乎寻常，他们推出了一个意蕴深刻的实验大片《血腥暴力墙》（*The Wall*），在社会上引起了轰动效应。这是乐队贝斯手罗杰·华特斯写出自己三十多年来生活的自传性影片，以亲身体验的主观视角看待社会，表现了如丧失亲情、学校教育失败、现实生活与社会的矛盾等方面的内容。他们用音乐反抗，他们无法向社会妥协，想跨越这道憎恨的"墙"。这部以影像解释摇滚音乐的大片横空出世，引领了年轻人用音乐对社会存在的问题进行关注，一时间成为一种社会文化主流。

音乐电影的影像模式引起了电视的重视。1981年的8月，一个24小时专门播出流行音乐影像单曲的独立形式的电视频道在美国出现，这个频道被人们冠以专业名称——音乐电视频道（Music Television，简称MTV）。这个专业的音乐频道与唱片公司合作，促销单曲，提升歌手的知名度，为流行音乐开辟了一个传播平台。此后，每当歌手推出新作时，总会拍摄一部音乐电视（MV）供观众欣赏。迈克尔·杰克逊的成名作《恐怖之夜》引领了好莱坞大片似的影像单曲制作模式，为流行音乐带来了空前繁荣。音乐电视频道成就了无数从普通歌手

到巨星的音乐梦想，像麦当娜、约翰·埃尔顿、玛利亚·凯莉、辛妮·欧康诺、席琳·迪翁等，都受益于此。在 20 世纪 80 年代西方国家的年轻人家中，MTV 是最受欢迎的电视频道，MTV 成为时尚的代名词。

音乐电视频道从 20 世纪 80 年代初在美国出现后迅速风靡世界各地，并形成一个联盟体，这个联盟体包括 MTV 美国频道、MTV 欧洲频道、MTV 拉美频道、MTV 亚洲频道以及 MTV 法国频道、MTV 德国频道、MTV 英国频道、MTV 巴西频道等。在亚洲音乐电视发展最早的国家是韩国和日本，他们都有属于自己的音乐电视频道，具有国际标准的 MTV 使这两个国家的流行音乐受益不浅，对中国内地的流行音乐都产生了影响。

中国内地对音乐电视的接触是在 20 世纪 90 年代初，并在很大程度上受到了我国港台地区音乐电视的影响。我国香港和台湾地区娱乐行业兴盛，电影、电视、流行音乐很早就市场化。但由于受地域狭小和文化环境的局限，几个门类的娱乐行业往往融合一起，即电影演员红了可能会涉足电视和歌坛，而歌坛的歌手红了也可能会涉足电影电视业等。因此，港台出现了很多影视歌三栖明星。由于这种产业模式，港台音乐电视频道的 MV 经常是截取某一位明星在影视剧中的表演进行剪辑。这种音乐电视既简单，又经济，还具有叙事性；既推出了歌曲，也宣传了影视，还包装了明星，一举三得。其实，西方的音乐电视已经建立了专业化模式：以摇滚音乐为代表的流行音乐形态，其音乐电视本身的传播意图是完全独立的，歌手具有一定的演唱实力，很少涉足影视表演。而音乐电视在港台则与影视融合在一起，变成了剪辑式的剧情主题曲。这种音乐电视配合影视剧一同播出，在内地风靡一时。内地电视观众在 20 世纪 90 年代熟悉的港台明星许多是以这种形式出现的。此时，内地电视媒体开始接受音乐电视制作模式，把音乐电视作为一种宣传片的类型，许多主流意识形态的歌曲被拍成影像作品在电视中播出，歌颂改革开放后各项事业欣欣向荣和人民生活发生的巨大变化。

目前，我国内地还没有真正意义上的音乐电视频道，其原因主要有两个：一是这些年流行音乐没有形成多元化发展，一些表现形式受到制约；二是缺少商业化电视媒体，流行音乐的产业环境不发达，市场体系没有形成有效机制。但内地能收看到来自香港和台湾地区的专业 MTV 国际联盟音乐电视频道，世界各国及我国港台地区与内地的音乐电视作品都在此播出。

二、电视音乐频道

电视音乐频道不受音乐类型限制，设有多种栏目。电视音乐频道以播出优秀的音乐作品为宗旨，包括民族音乐、民歌、西洋交响音乐，包括器乐、声乐、歌剧及各种风格的通俗音乐、流行音乐等。频道中，不但有欣赏类、访谈类节目，有音乐会，还有大众参与类节目。应该说，综合性音乐频道在电视传媒中为音乐爱好者提供了一个欣赏各种类型音乐的视听空间。

我国除了中央电视台音乐频道，像北京、上海等音乐生活比较丰富的地方也开设有此类频道。电视音乐频道呈现的是多栏目形态。以中央电视台音乐频道为例，频道以"享受音乐，感悟人生"为宗旨，以音乐欣赏性的节目为基础，普及音乐知识，传播文化，引导和提高国民音乐素质和欣赏水平，为电视观众搭建起一个了解、欣赏、认知音乐的平台。

中央电视台音乐频道综合性的栏目布局是符合中国电视观众审美特点的。它的综合性一方面体现在音乐类型的综合上，如包括西洋交响音乐、民族器乐、民歌、通俗音乐等各种音乐类型，另一方面体现在栏目内容的综合上，如有欣赏性栏目《CCTV 音乐厅》《经典》《民歌中国》《影视留声机》《世界音乐广场》《风华国乐》《星光舞台》等，这些栏目包括实况音乐会转播、中外歌曲、中外乐曲等内容，有普及性栏目《音乐告诉你》《感受交响乐》《音乐故事》等，普及性栏目主要是普及音乐知识，讲述音乐历史与轶事，提高电视观众的审美水平，还有专题谈话类栏目《音乐人生》，把著名音乐家或在音乐领域取得成就的青年艺术家、青年歌手等请进演播室，通过主持人的访问，让他们讲述他们的成功经历及对生活的感悟，用音乐情感与电视观众进行心灵沟通。中央电视台音乐频道2011年还开设了群众参与性节目《歌声与微笑》，并为少年儿童开设了学习音乐与素质教育结合的互动式栏目《快乐琴童》。

中央电视台音乐频道自2004年开播至今，一直是国内规模最大、最具综合性的电视专业频道，为广大音乐爱好者提供了各种情趣高雅的电视节目。

三、电视音乐节目

电视音乐节目，是音乐的多种形式借助电视传播的平台，经过电视技术的加工、再创作，形成符合电视传播特点的视听艺术样式。电视音乐节目能为音乐艺术的发展和音乐爱好者的欣赏提供广阔空间，许许多多演奏家、歌唱家、著名歌手、音乐创作人等都是通过电视音乐节目为广大电视观众所熟知和喜爱的。

1. 电视歌曲节目

电视歌曲节目在电视中一般有这样几种表现形式：舞台表演形式、演唱会形式、歌曲艺术片（MV）形式。

（1）舞台表演形式，一般是在电视台演播厅录制的，由歌唱演员直接演唱，或为营造现场气氛加上舞蹈表演作为衬托，俗称"歌伴舞"。这样的形式常常出现在各类晚会、音乐专题栏目中和各种演唱类型的音乐会中。

（2）演唱会形式，是指演播厅以外的流行歌曲专场表演。它的舞台及声、光、电设计要注重现场效果，有时难以符合电视录制要求。所以，电视现场录制工程复杂，必须寻找能满足电视需要的条件，如机位布置、灯光色彩、音响效果、画面切换、后期特技等等。

（3）歌曲艺术片形式，是运用影视技术手段，以音乐语言（包括歌词）为抒情表意方式，以画面语言为表现形态，结合音乐旋律与镜头的运动，把相对抽象的听觉艺术转化成相对具象的视觉艺术，是一种能给欣赏者带来美感的、视听结合的电视艺术片种。它是歌曲影像艺术，是把舞台搬到了自然环境中，演唱者既是歌者又是表演者，画面内容根据歌曲内容进行设计。

2. 电视器乐节目

电视器乐节目分为演播厅录制的小型器乐节目和专业音乐厅录制的现场音乐会。小型器乐节目的录制并不复杂，与其他节目的制作基本相同，只是要求演奏者按照导演的意图进行表演。比较复杂的是在专业的音乐场地录制的大型音乐会，它需要导演不仅具有专业的音乐知识，还应具备对现场进行机位调度、画面切换、声音调试的相应能力。

中央电视台从 1994 年开始派节目制作组赴奥地利维也纳金色大厅转播新年音乐会盛况，自此，每年新年中央电视台派节目制作组赴奥地利转播已成惯例，并分别在央视和维也纳金色大厅设有演播现场进行连线。每年奥地利广播公司为新年音乐会进行的现场录制，是电视音乐会制作的经典范例，是可供电视音乐节目导演、电视转播工程人员和专业院校学习的具有实用价值的素材。

3. 电视专题音乐节目

电视专题音乐节目，是指以音乐为主要表现手段，以音乐活动、人物、作品为题材，围绕着一个特定的主题，以特定的形式，通过电视画面表达音乐带给人们的情感和艺术享受的电视音乐节目。电视专题音乐节目的类型分为音乐歌舞、音乐综合、专题欣赏、专题访问等。

（1）音乐歌舞专题节目，是围绕着一个设定好的主题，把与主题内容相关的歌曲、舞蹈编选出来，通过主持人的解说词，把歌曲、舞蹈表演有机串联起来。电视音乐歌舞专题节目常见的形式有两种，一种是纯舞台形式的，需要直播或录播一次完成，另一种是剪辑形式的，节目来源只要符合主题需要，不受环境局限。

（2）音乐综合类专题节目，是指围绕一个特定的主题进行的大型音乐表演，其中包括大型管弦乐、大型合唱、独唱、器乐独奏等多种音乐形式。音乐综合类专题节目采用的是一种大型舞台形式的电视制作模式。

（3）音乐专题欣赏节目，是指围绕着一种音乐表现形态或某位音乐创作者的作品进行的音乐作品欣赏与评析，如交响音乐作品赏析、歌剧赏析、民族器乐赏析、民歌赏析、现代音乐作品赏析等。音乐专题欣赏节目一般以高雅音乐为对象，是能为电视观众提供艺术审美享受的电视音乐节目。

（4）电视音乐专题访问节目，是电视谈话节目的一种，主要针对音乐界人物、活动、作品展开现场话题交流。电视音乐专题访问是由主持人现场掌控话题、嘉宾互动及影像素材相结合的制作模式。

4. 电视音乐综艺节目

近些年，电视娱乐节目的兴起对传统的电视文艺形成很大的冲击，一些传统电视文艺节目开始在不失传统的基础上加大力度融入娱乐元素，满足电视观众的娱乐需求。这是电视传播观念的一次转变。电视音乐综艺节目，指的是在音乐节

目中增加外延式的综合性看点，增加多种娱乐元素，增加表演者的形象打造，增加节目互动，增加市场化运作模式等，使原本简单的音乐节目形成电视综合化传播形态，在社会上引起一定的反响，提高收视率。这样的音乐节目，既展现了音乐固有的艺术魅力，也为电视观众带来愉悦心情。电视音乐综艺节目本身也存在几种不同类型，如电视歌会栏目、电视歌手比赛、电视音乐秀等。

（1）电视歌会栏目

电视歌会栏目是在电视演播厅以外的大型场地实施录制的带有演唱会性质的大型电视音乐节目。这种歌会式电视节目依托电视栏目，固定播出时间，固定制作方式，但每次都选择在不同地点。电视歌会要现场营造声、光、电的宏大气氛，演唱人员阵容强大，观众与歌星进行互动，像中央电视台名噪一时的《同一首歌》《中华情》《欢乐中国行》都属此类栏目。

（2）电视歌手比赛

我国电视观众熟知的电视歌手比赛节目应是中央电视台每两年举办一次的《CCTV青年歌手电视大奖赛》。这是从1984年开始举办的电视音乐节目，在当时电视传播比较单一化的时期，青年歌手大赛就是一场电视盛会，人们期待着在大赛上涌现出来的青年歌手。目前已成名的歌唱家、歌手，许多都是从青年歌手大赛上走出来的，如阎维文、宋祖英、刘欢、那英等。央视的青年歌手大赛属于我国电视媒体最早创办的音乐综艺节目，它属于特别节目，每两年一届，节目风格具有雅俗共赏的气质。央视青年歌手大赛传统上分为三大唱法，即美声、民族和通俗，为增加现场气氛，采用电视直播方式。多年来，青歌赛也不断创新。在内容上增加民间原生态唱法，意在弘扬民族文化、保护民族文化遗产。形式上，增加知识问答，烘托现场紧张感和悬念。大赛还开设第二现场，设置专家点评，点评专家以幽默的语言风格，缓解现场紧张气氛，并增加娱乐元素。青歌赛对弘扬民族文化，普及音乐知识，发现推出歌坛新人起到了重要作用，为我国的音乐事业发展做出了贡献。无法回避的是，青歌赛虽然具有权威性，但随着电视节目制作观念的变化，新潮、时尚、个性节目越来越受年轻人喜欢，青歌赛的命运令人担忧，若不全新改版适应时代，也许就会淡出人们的视野。

（3）电视音乐秀节目

"电视秀"显然是来自西方的舶来品，是一种大众互动、现场表演、电视"造星"的娱乐节目。音乐秀，是以歌曲演唱为形式、以比赛为规则、以娱乐

为目标的电视音乐节目。这种娱乐形式在我国地方电视台接受得比较快，尤其自 2004 年后，一些电视音乐秀节目风靡全国，形成全民娱乐互动的局面。像湖南卫视的《超级女声》曾掀起我国电视娱乐高潮，首次在中国内地以一档电视节目的方式推出歌坛明星，使许多年轻人的音乐梦想通过电视媒介得以展现。自电视音乐秀节目《超级女声》引起轰动并产生效应后，一些电视媒体相继跟进，节目质量参差不齐，充斥着荧屏。久而久之电视观众开始产生审美疲劳，一些节目不得不结束，草草收场。一直到 2011 年 7 月，浙江卫视播出《中国好声音》，再次火爆全国。《中国好声音》是一档引进于荷兰的电视娱乐节目，这个节目在许多国家电视媒体中都有不俗的表现。我们且不谈它的运作方式，单说它的推出，确实为中国电视娱乐的低迷期注入了强心剂，使电视观众了解、感受到了真正意义上电视音乐秀节目的魅力。好声音的评价标准只有一个，就是动听的声音。它去掉了以往电视选秀节目的现场噱头，由四位导师背对舞台盲选，凭借真实的音乐感受选择自己喜欢的声音。

　　《中国好声音》虽然是一档娱乐节目，但雅而不俗。它的成功，是音乐的魅力与现代时尚的完美结合，它让电视观众在音乐中体验愉悦的心情，它的成功为我国电视音乐节目的观念转型提供了一个很好的借鉴。

本章思考与练习

1. 举例说明音乐在电视中的各种应用。
2. 分析说明"音乐蒙太奇"的作用。
3. 谈谈音乐电视频道与电视音乐频道的不同含义。

第七章

舞蹈与电视的融合及表现

📹 **学习目标**

掌握舞蹈的艺术特征。

掌握舞蹈的主要类型及其特点。

掌握电视舞蹈的类型及其审美特征。

舞蹈，是表演艺术，也是造型艺术，更是人们用行为动作抒发感情、表达意图，从简单到复杂，再到表现"美"的一门肢体语言艺术。美国现代舞蹈先驱伊莎多拉·邓肯把舞蹈艺术视为"载着光明的圣洁之花"。她说："舞蹈，应该成为光明和纯洁的美好化身。它应该纯洁而又坚强，使人不得不说，我们看到的是灵魂在舞动，一个展露在光明里的、无比纯洁的灵魂。我们喜欢看到它这样舞动。我们通过舞蹈家的身体，充分感受到了运动、光明和欢乐。通过这人体的传导，大自然的运动也波及了我们自身，在我们自身内部活动着。"[1]

第一节　舞蹈艺术概说

舞蹈是所有艺术门类中出现最早的。有人说舞蹈源于民间劳动，也有人认为舞蹈源于远古的宗教仪式。人类在最初的生产劳作时，一定会自然而然地形

[1]　〔美〕伊莎多拉·邓肯. 邓肯谈艺录 [M]. 张本楠，译. 长沙：湖南大学出版社，2009.

成一些规律性的动作。比如用手有节奏地"咣、咣"敲打物品，或用脚有节奏地踩踏土地，或舞动手中的器物。久而久之，动作就会出现新意，不断丰富，人类最原始的舞蹈形态就逐渐形成了。因此可以认为，舞蹈是在民间劳动中产生的，是具有人文性的历史文化现象。

舞蹈源于远古宗教仪式在史料上也有很多记载。人类在远古时期，由于长期的群体生活和集体活动，逐渐产生了对某种事物的精神寄托，比如对图腾的崇拜。这种精神寄托慢慢演变成用祭祀的方式进行祭拜活动，由祭祀人主持，祭祀人会有强烈的肢体动作，被视为神灵的附体。祭祀动作在舞蹈艺术的形成中起了重要作用，有史料证实原始的祭拜活动形成了我国古代最早的"原始乐舞"。如原始乐舞《云门》，是黄帝时期的祭祀舞，据考证这部乐舞当时是用来祭天的，相传黄帝氏族以"云"作为神灵。《咸池》是尧帝时期的祭祀舞，"咸池"是古代神话中的地名，据说这部乐舞要在每年二月播种季节表演，是人们用来祭祀地神的。《韶》是舜帝时期的祭祀舞，据说有盛大的祭祀礼仪场面，而且一直流传。孔子非常喜欢《韶》，认为这个乐舞尽善尽美，内容与形式达到了完美统一。原始乐舞经过漫长的历史时期，也逐渐发生变化，从祭天、祭地、祭神到对现实生活中的帝王将相进行歌颂。像《大夏》是夏代歌颂大禹治水功绩的乐舞，《大武》是歌颂武王伐纣的乐舞，等等。到了西周统治时期，以上几个具有史诗性质的乐舞受到了特别重视，加上一些诸侯国的小型乐舞《羽舞》《黄舞》《干舞》《人舞》等不断汇合，形成了诗、乐、舞一体化的宫廷"雅乐"体系。"雅乐"是一种歌颂性质的表演，被用于各种大场面中，在中国古代备受推崇。原始乐舞是中国早期舞蹈的雏形，也是世界舞蹈艺术形成与发展的重要部分。

到了封建社会时期，皇公贵族生活奢侈，音乐舞蹈成为宫廷的娱乐活动。历代宫廷内设有专门管理收集乐舞的机构如乐府、太常寺、梨园等，训练和培养宫廷乐舞演员。唐玄宗和南唐李后主等皇帝还亲自参加编制乐舞。东方其他国家如印度、日本、朝鲜等，同样也有专供皇室享用的乐舞和舞伎。

在欧洲，古希腊、古罗马时期宫廷舞蹈也很兴盛，他们特别崇尚舞蹈的造型，认为舞蹈是神灵的附体，这在后来的许多西方历史文献中都得以体现。欧洲中世纪时期，娱乐性质的舞蹈被教会禁止，认为是淫欲的根源，是不道德的。但各国民间特有的风土人情、生活乐趣自由发展，逐渐形成了许多自然的表达方式，民间舞蹈就是流传最广泛的方式之一，如吉卜赛舞、波兰民间舞蹈、匈

牙利民间舞蹈、西班牙民间舞蹈等就独立于宗教之外而发展起来。这些舞蹈都具有鲜明的民族特点和个性化的舞蹈风格。欧洲的宫廷舞蹈直到文艺复兴以后才重新恢复。

芭蕾舞是从欧洲宫廷舞蹈发展而来的。它初期是宫廷的娱乐活动，用立起的足尖移动步伐，伸展肢体。后来人们逐渐对这种活动进行推广，制定出一整套技术规范、舞姿轻盈的舞蹈表演动作。由于芭蕾舞流传广泛，还被舞蹈家运用在叙事中，用舞蹈表演故事，把舞蹈搬进剧场表演，形成了芭蕾舞剧。芭蕾舞成为后来的舞蹈之王。20世纪初，由于受现代艺术潮流的影响，西方兴起了现代舞。这种舞蹈样式最初是受浪漫主义思潮影响产生的，后来又在现代主义思想的影响下产生出许多新的舞蹈流派。现代舞的艺术倾向是反对传统的艺术观念，提倡创新、自由，并建立了一套属于自己的表演体系和理论体系。现代舞在德国、美国、英国、日本等国家较为流行。

在中国，民族民间舞蹈是民族文化的象征，展现了各民族人民不同的生活情趣。中国民族民间舞对舞蹈艺术的发展起到重要作用。如当代舞，就是以民族民间舞为基础，融入古典舞、现代舞等元素，成为现今中国舞蹈多元化形态的代表。

舞蹈既是属于舞台的高雅艺术，也是属于现实生活的大众艺术，更以婀娜多姿的姿态融入电视传播中。电视化的景别、造型、灯光、色彩、镜头运动，使舞蹈进入了一个视觉艺术的全新领域。

第二节　舞蹈的艺术特征与主要类型

一、舞蹈的艺术特征

舞蹈通过奔放舒展、刚柔并济的优美动作，传达深刻的情感内涵，塑造特定的人物形象。舞蹈的艺术特征体现在舞蹈的造型、舞蹈的表情、舞蹈的动作、舞蹈的节奏、舞蹈的表演形式等方面。

1. 造型之美

舞蹈既是一门表演艺术，也是一门独具特色的动态造型艺术，它兼具时间和空间的双重性。以舞蹈为手段的人物造型是一种动态表演，它需要在规定的时间和空间内完成特定的艺术形象。舞蹈的造型不是孤立存在的，还要借助于音乐、舞台、化妆、服饰等来共同营造视觉效果。"静若雕像，动若飞鸿"，说的正是舞蹈的"造型之美"的特征。舞蹈的造型之美体现在以艺术化的动作模仿生活中的人、物、事等。如云南地区的民间舞蹈《雀之灵》是舞蹈家杨丽萍的经典之作，她所刻画的孔雀造型婀娜多姿、惟妙惟肖。她用细长的手臂模仿孔雀的颈项、头冠，造型逼真，气韵灵动，令观者如醉如痴。西方芭蕾舞《天鹅湖》中的天鹅造型也是通过人的肢体动作刻画天鹅高傲的身姿和优美舒展的动作。舞蹈的艺术魅力正在于以肢体语言塑造鲜活的、具有生命力的艺术形象。

2. 表情之意

情感赋予舞蹈以生命力。舞蹈对现实生活的自然情感状态进行加工创造，艺术化地塑造人物喜、怒、哀、乐等内心世界，并通过夸张的动作和面部表情营造出视觉效果。

舞蹈中的情感必须倚重肢体语言加以表现，如愤怒时要拍案而起，兴奋时要手舞足蹈，悲伤时要捶胸顿足，激昂时要高举拳头，痛苦时要满地打滚……这些情感表达方式是在生活中提炼的，因此人们最能领会其中含义。

3. 动作之韵

动作，是舞蹈最基本的表现手段。舞蹈动作源于对自然生活的观察、总结与模仿、升华。舞蹈动作被誉为是动作的艺术，是展现美的手段。舞蹈动作是从模仿到表现、从写实到写意、从具象到抽象的演进和升华，是传达情感、表现情节的方式。如宫廷舞的典雅动作，表现了当时上层社会的礼仪；古典舞的舒展动作，表现了传统文化的意象；现代舞的自由动作，表现极为抽象的写意特征；民族舞的随性动作，表现了丰富多彩的民族民间生活原貌等。舞蹈动作的千变万化，能刻画出鲜明的艺术形象。舞蹈《千手观音》是近些年少有的优秀作品，以奇妙的手势、雕塑式的造型，使"千手千眼的观世音菩萨"艺术化

地呈现在舞台上，令人啧啧称奇。当代群舞《进城》是现实题材的原创舞蹈，也是叙事舞蹈，表现了农民工进城后的种种遭遇，以及融入现代城市生活的苦辣酸甜，内容颇为感人。《进城》舞蹈的抽象动作是对舞蹈艺术传统美学的挑战，是与当代社会息息相关的一种现代美学观念的体现，它的独特魅力体现为肢体动作的视觉构图与内容的叙事关系，呈现出当今社会二元化观念的艺术张力。

4. 节奏之魂

节奏，是人对时间的一种知觉反应。舞蹈从起源开始就与节奏相结合。舞蹈因有节奏才有了生命，才有了空间感。节奏不仅仅赋予舞蹈生命力，还赋予舞蹈艺术风格。节奏具有独特性，它给舞蹈增添了风格取向，如中国的朝鲜族舞蹈、维吾尔族舞蹈、蒙古族舞蹈都有鲜明的民族节奏特点。欧洲各国舞蹈的节奏元素也表明了不同的民族特色，如玛祖卡、塔兰泰拉、佛朗明哥舞、斗牛舞等都具有强烈的民族节奏特点。舞蹈需要在一定的节奏规范下进行动作组合，或激情、或抒情、或急促、或舒缓。舞蹈在节奏的控制下表现情感，是节奏赋予舞蹈以灵魂，使舞蹈成为一门有血有肉的艺术。

5. 表演之形

舞蹈的表演形式包括独舞、双人舞、三人舞、群舞四大类。

独舞：由一个人独立表演来完成一个主题的舞蹈。独舞是以独立身份直接抒发人物的思想感情和揭示人物的内心世界。

双人舞：由两个人表演来共同完成一个主题的舞蹈。双人舞的两个角色相互交流，舞蹈动作或统一，或交叉，或对立，以鲜明的动作来抒发人物的感情和展现人物的关系。

三人舞：由三个人合作表演来共同完成一个主题的舞蹈。三个人的舞蹈表现更加丰富，可根据舞蹈内容分为单一情绪表演、复合情绪表演以及人物之间的戏剧矛盾冲突表演三种不同的类别。

群舞：凡四人以上的舞蹈均可称为群舞。一般多为表现某种概括的情结或塑造群体的形象，通过舞蹈队形、画面的更迭、变化，和不同速度、不同力度、不同幅度的舞蹈动作、姿态、造型的发展，创造出深邃的意境，具有较强的艺术感染力。

二、舞蹈的种类

舞蹈艺术种类繁多，归纳起来主要有古典舞蹈、宫廷舞蹈、民间舞蹈、现代舞蹈、当代舞蹈、芭蕾舞、国际标准交谊舞、舞剧等。这些类型是舞蹈艺术中流传最广泛的，也是风格固化，容易被观众所接受的。

1. 古典舞蹈

古典舞蹈是在民族民间舞蹈的基础上形成的，经过历代专业舞蹈工作者提炼、整理、加工创造，并经过较长时期艺术实践的检验流传下来，被认为是具有一定典范意义和古典风格特点的舞蹈。世界上许多国家和民族都有各自独具风格的古典舞蹈。欧洲的古典舞蹈，一般泛指芭蕾舞。中国古典舞蹈强调"外师造化，中得心源"，就是对生活中的自然现象和生灵的模仿，如虎扑、狗闪、猫蹿、鸡步、蛇行、龙游、鹰展翅、鸟穿林、白鹤卧云、燕子掠水、孔雀开屏、喜鹊登梅、金鸡独立、鹞子翻身、倒施虎、风摆柳等。中国古典舞表演者需具备一定的舞蹈功力，如关节柔韧、身法的回旋与环旋、大跳的爆发力、旋转的重心、空翻的水平线。中国古典舞蹈男女舞者的造型动作也有所区别，如男跺泥、女斜探海等。

中国古典舞蹈有着独特的表演特征，主要体现在形、神、劲、律四个基本要素上。形，是人体的形态。中国古典舞蹈强调"拧、倾、圆、曲，仰、俯、翻、卷"的曲线美和"刚健挺拔、含蓄柔韧"的气质美。神，是神韵的概念，泛指内涵、神采、韵律、气质。劲，刚劲，即赋予外部动作以内在节奏和有层次、有对比的力度处理。律，包含动作中自身的律动和运动中依循的规律这两层含义。律动体现了中国古典舞的圆、游、变、幻之美，正是中国"舞律"的精奥之处。

中国古典舞蹈近些年涌现出众多优秀作品，如《家·梅表姐》《那片血色山冈》《说唱俑》《身与白云间》《逼上梁山》《乘风归去》《乡愁无边》《汉宫秋月》等。这些舞蹈基本都是运用古典题材及古典舞蹈形态、要素，并结合现代舞蹈技法和现代叙事手法完成的，具有观赏性与审美价值。

2. 宫廷舞蹈

在古代，舞蹈作为艺术形式更多地出现在宫廷。赵飞燕，是中国西汉时期的一位皇后，也可算是中国古代第一位宫廷舞蹈家。她曾为侍女，并被教习歌舞，据说，因"身轻若燕，能作掌上舞"，因此人称"赵飞燕"。

中国宫廷舞在唐代出现了一个鼎盛时期。丰富的舞蹈样式，诠释了当时国富民强的盛世。舞蹈作为一种艺术表现形式，在当时深受帝王喜爱，唐玄宗亲自改编创作了中国舞蹈史上著名的舞蹈《霓裳羽衣舞》。《霓裳羽衣舞》共三十六段，舞者身穿镶满珠玉等饰物的孔雀羽衣，淡色彩裙，披霞帔，头带"步摇冠"。据说，当时舞者是贵妃杨玉环。杨贵妃舞艺超群，能尽西域乐舞之妙，曾醉中舞《霓裳羽衣舞》。唐代文人墨客亦众口一词，认为能尽"霓裳羽衣舞"之妙者，当属杨妃。唐代诗人白居易于元和年间在宫廷内宴上目睹了当时的一幕演出盛况，后赋诗赞曰："飘然转旋回雪轻，嫣然纵送游龙惊，小垂手后柳无力，斜曳裾时云欲生。"《霓裳羽衣舞》从唐代一直流传下来，奠定了中国宫廷舞的表现形式与宫廷舞姿的美学样式。

西方17、18世纪后的宫廷舞蹈是上流社会以社交目的为主的娱乐形式，舞蹈成为达官贵人不可缺少的一种社交手段。在保有上流社会的礼仪、雅致的同时，宫廷舞也借鉴了当时民间舞蹈的多种形式，并进行加工、改造、定型，以适应宫廷中的社交需求。宫廷舞蹈是西方社交舞蹈的起源，是后来的国际标准交谊舞的基础。

3. 民族民间舞蹈

民间舞来自于社会生活，是老百姓自然生活状态下的情感表述。世界各国都有民间舞蹈。民间舞受民俗文化影响，即兴表演，但风格相对稳定，以自娱自乐为主要功能。西方的如塔兰泰拉（意大利）、佛朗明哥（西班牙）、波罗乃兹（波兰）、玛祖卡（波兰）、加沃特（法国）、波尔卡（捷克）、桑巴（巴西）、伦巴（古巴）、探戈（阿根廷）、迪斯科（美国黑人舞蹈）等都属于来自民间的舞蹈形态。

中国民间舞蹈形式多样化，许多动作都与生活习俗和劳动有关。如汉族的"挑水"动作——左过右、右过左的秧歌步；蒙古族的"提水"动作——架膀提肘；藏族的"背水"动作——坐胯倾胸；朝鲜族的"顶水"动作——昂首垫

步。还有像"轮指手花"——渔业生产中的拉网，"屈膝撅臀"——稻业生产中的舂米等。

近些年中国民间舞蹈不乏精品出现，像《赞哈》《牛角梳》《行者》《花儿为什么这样红》《书痴》《盘子舞》《吉祥树》《长调》《千红》等。

《云南映象》是一台将原创乡土歌舞与民族舞重新整合的、古朴而有新意的大型歌舞集锦。著名舞蹈家杨丽萍出任总编导及艺术总监，并亲自领衔主演。这部长达一百分钟的舞蹈充满了原生态的云南少数民族元素，大部分舞蹈演员是那些山寨里土生土长的村民，包括当时只有五岁的一个小姑娘。《云南映象》展现了许许多多鲜为人知的云南少数民族的传统艺术，如被誉为"神鼓"的版纳鼓，原汁原味的孔雀舞、火鸡舞、伞舞、打歌等，以及民族风土人情，杨丽萍个人优秀舞蹈作品《雀之灵》《火》《月光》《女儿国》也编入《云南映像》中，升华、展示了云南地区缤纷绚烂的民族民间文化。

4. 芭蕾舞

"芭蕾"起源于意大利，兴盛于法国，成熟于俄罗斯。"芭蕾"一词是法语"ballet"的音译，意为"跳"或"跳舞"。芭蕾舞有严格的动作规范和结构示意，女演员要穿上特制的足尖鞋，立起脚尖起舞。芭蕾舞由于被用于戏剧中，也属于综合性的舞台艺术。芭蕾舞最初是在意大利兴起的一种群众自娱或广场表演的舞蹈，17世纪传入法国后，成为宫廷喜爱的一种舞蹈。1661年，法国国王路易十四下令在巴黎创办了世界上第一所皇家舞蹈学校，确立了芭蕾的五个基本脚位和十二个手位，使芭蕾有了一套完整的动作体系。这些基本脚位及手法作为古典芭蕾动作基础一直沿用至今。19世纪，芭蕾舞在俄罗斯发展到了顶峰，芭蕾舞剧的叙事艺术完美呈现在人们面前。由著名舞蹈家、舞蹈编导彼季帕编舞、著名作曲家柴可夫斯基作曲的《天鹅湖》《睡美人》《胡桃夹子》等芭蕾舞剧在全世界引起热烈反响，时至今日艺术魅力依然不减。

5. 现代舞蹈

为摆脱浪漫主义文艺思潮，摆脱传统艺术形式的束缚，崇尚自然与创新，20世纪初在欧洲和美国形成了与古典芭蕾舞相对立的舞蹈学派，称为"当代舞蹈"及"现代派舞蹈"。美国女舞蹈家伊莎多拉·邓肯开创"自由舞蹈"，让自己的双脚摆脱芭蕾舞鞋的束缚，告别紧身衣，在舞台上以"肉体的动作必须发

展为灵魂的自然语言"为理想进行了大胆实践，以悠扬的乐曲为背景，再现古希腊、古罗马雕塑和绘画中的人体艺术神韵。邓肯创建了现代舞蹈形式，被誉为"现代舞蹈之母"。与邓肯同期的舞蹈家露丝·圣·丹尼斯也是美国现代舞的先驱，她广泛吸收了古代埃及、希腊、印度、泰国以及阿拉伯国家的舞蹈文化，创作了一种具有东方神秘色彩的宗教式的现代舞。她著名的作品《罗陀》，第一次演出就轰动了整个西方。

20世纪60年代以后，现代舞蹈呈现多元化格局，新先锋派、表现派、象征主义、心理派、抽象派、现代芭蕾都以相应的文化思潮为依托应运而生。

6. 当代舞蹈

当代舞蹈是近几年在我国兴起的一种新舞蹈形式。这种舞蹈以表现现实社会生活、艺术化地塑造形象为主。当代舞的艺术风格遵从表现内容和塑造人物的需要，不拘一格，借鉴和吸收了各舞蹈流派的各种风格、各种舞蹈表现元素和表现手段等。当代舞蹈常常带有主题思想性，内容有抒情的、叙事的、现实的等。当代舞极大地推动了中国舞蹈的发展，展示了中国舞蹈艺术的现代魅力。近几年当代舞蹈出现了许多优秀作品，像《雁过边关》《真爱伴我行》《让梦随云而去》《士兵兄弟》《童话里的女孩》《生死不离》《夺旗》《雪·梅兰》等。

7. 国际标准交谊舞

国际标准交谊舞作为一项高贵优雅的运动，不但可以帮助调适现代人忙碌的生活，让人舒展身心，并且有良好的社交功能。国际标准交谊舞简称国标舞，吸收了各国的民间舞蹈元素，是在宫廷舞和民间舞的基础上发展演变而成的。由于国标舞对舞姿、舞步要求非常严格，所以，只由一些专门舞者表演。由于普通人也喜欢这种舞蹈类型，就出现了要求相对较低、多数人能接受的交谊舞。交谊舞保持了国标舞各舞种的风格，但比较随意，洒脱自如。尽管如此，为体现各舞种的风格，交谊舞依然形成了自己的标准，成为艺术美与运动美相结合的舞种。

国际标准交谊舞是一种男女为伴的步行式双人舞，大体分两个类型和10个种类。摩登舞种类包括华尔兹、维也纳华尔兹、探戈、狐步和快步舞；拉丁舞种类包括伦巴、恰恰、桑巴、牛仔和斗牛舞。每个舞种均有各自的舞曲、舞步及风格。

8. 舞剧

舞剧是以舞蹈为艺术表现手段，综合音乐、美术、戏剧、文学等艺术形式，表现特定的戏剧内容，包括情节、人物、情感、心理和行为的舞台表演艺术。舞剧由于其综合性，在编舞形式上可采用多种舞蹈类型，如古典舞、民间舞、现代舞、宫廷舞等等；表演形式也多样化，可以有独舞、双人舞、三人舞、群舞等。俄罗斯传统芭蕾舞剧《天鹅湖》《睡美人》《胡桃夹子》闻名世界。中国舞剧艺术也令人瞩目，《红色娘子军》《白毛女》是中国芭蕾舞经典之作。近些年，中国民族舞剧也有许多新作颇有影响，如《红梅赞》《闪闪红星》《藏羚羊》《菊夫人》《野斑马》《玉鸟》《秘境之旅》《篱笆墙的影子》《情天恨海圆明园》等。对中国传统舞剧与现代视觉艺术元素加以融合及改良的优秀作品莫过于山西大型说唱舞剧《解放》。《解放》是著名导演张继钢的作品，以说、唱、舞为表演形式，以旧中国妇女"裹脚"为观照对象，以冲破封建礼教为核心价值。该剧以一对青年男女忠贞不渝的爱情为线索，讲述了一段凄楚动人、发人深省的故事。说唱舞剧《解放》剧情生动，场面宏大，给人以强烈的视听冲击力。

第三节　电视中的舞蹈

随着电视文艺节目类型的不断创新，各种传统文艺形式与电视技术手段不断融合，逐渐形成诸多电视艺术形态。舞蹈也一样。舞蹈的情感表达方式通过电视化手段改造，扩大了舞蹈的表现领域，让观众通过电视画面的镜头运动与景别变化解读舞蹈表演中富有感情色彩的细节，解读舞蹈回到自然与社会生活中的艺术魅力。

一、电视舞蹈的审美

电视舞蹈，是电视与舞蹈的结合，通过现代电视技术手段对舞蹈艺术进行加工、创作，使舞蹈突破原有的舞台限制，成为多类型、多用途、时空自由的

视听艺术形式，实现了情景交融、虚实相生的艺术境界。电视舞蹈的编舞往往能带来艺术构思上的更多挑战，也更能体现当代艺术语境中舞蹈作品所一直寻求的表达方式和呈现效果的突破。如《荷塘莲语》突出了编导对水面上荷花形态的新的诠释与表现；《追梦》题材上借用城市生活元素，突出年轻人多面化的个性空间。值得称赞的是大型舞蹈史诗《复兴之路》电视直播版，让人们从电视画面中感受到大型群体性舞蹈的贯穿始终，成为艺术表现和舞台构图的主要元素。这些舞蹈场面构思奇妙，形体语言单纯，造型新颖别致，服饰色彩绚丽，舞台构图富于变化且很有想象力，演员的表演情感极为专注投入。尤其是电视化艺术制作手段的运用，使《复兴之路》中的场面更具视觉冲击力和艺术感染力。

电视传播手段极有利于舞蹈编排形式的多样化和结构的叙事化。相比于传统舞台上的舞蹈艺术，电视舞蹈通过多景别切换、推拉摇移升降等运动镜头以及剪辑技巧，将舞蹈的表情、节奏、构图与造型等基本艺术要素加以强化与升华。其中最突出的传播效果就是用镜头语言对舞蹈演员表现力作深度挖掘。例如，舞蹈中除了运用远景、全景来表现造型美和肢体语言的完整性、动作的韵律感以外，还有大量中、近景和特写的使用，强化了演员的动作细节，尤其是通过面部表情特写，让观众可以近距离感受演员内心的情感体验。藏族舞蹈《阿姐鼓》的创编来源于一首歌曲，内容感人至深：妹妹儿时的记忆里，总是和姐姐一起玩耍，直到有一天姐姐消失了，妹妹在不断找寻姐姐的过程中慢慢长大，明白了耳聋的姐姐被世人视为不吉祥之人。当那面用姐姐的皮制成的鼓声响起时，妹妹在梦境中与姐姐相遇。这样的舞蹈叙事，特别适合电视化的艺术加工和二度创作，使电视舞蹈的内容表现维度产生变化。近些年像《千手观音》《俏夕阳》《剪纸姑娘》《梅》《龙腾虎跃》《醉鼓》等，都是电视舞蹈的优秀作品。

电视舞蹈对舞蹈本身的创新也起到推动作用，使舞蹈的表演形态呈现出多样化的特点。如舞蹈《进城》，40 名舞蹈演员塑造表演的原型是现实生活中各行各业的农民工，舞者的服装、道具、造型各不相同，表情、动作也因人而异。在舞蹈的表现手法上融合了西方现代舞蹈的即兴表演和流行的街舞，甚至还有富于地域风格的东北秧歌的动作细节，以及话剧舞台上的场面调度等，使得整个作品生动鲜活、贴近生活、贴近百姓。同时，舞蹈整体结构上巧妙采用了故事情节作为线索贯穿始终，用一对年轻夫妇刚进城打工这一事件，引出一些有

代表性的情节，将农民工生活的情感与经历讲述出来。像刚下火车进入新环境的陌生感，在城市中乘公车、数高楼，见到新鲜事物的兴奋、激动，以及遇到困难时的困惑与焦虑等。正是因为有了电视这种传播手段，舞蹈的各个细节才能在画面中得以充分体现，舞蹈有了这样自由的展现方式，欣赏起来更加明确清晰。

二、电视舞蹈类型

1. 电视舞蹈节目

电视舞蹈节目是以电视栏目为单位的，它固定时间、固定时长，有主持人主持和嘉宾参与，在规定的节目时间里，介绍舞蹈知识，赏析舞蹈作品，访谈舞蹈创作群体等。如中央电视台文艺频道《舞蹈世界》栏目重点介绍和宣传不同风格的舞蹈和经典作品。栏目主要采用互动形式，每期节目邀请几位舞蹈演员或舞蹈爱好者参加，选手以打擂的方式同场竞技，充分展示他们的舞蹈作品、舞蹈才能及艺术修养。《舞蹈世界》栏目宗旨是：给舞蹈爱好者希望、期待以及欣赏和展示才华的机会，给舞蹈专业人士惊喜和走进百姓生活氛围的交流表演平台。栏目的宣传语是：真情与精彩共存，舞蹈与梦想同在。

2. 电视舞蹈专题片

电视舞蹈专题片属于电视文艺专题片，与电视舞蹈艺术片也有异曲同工之处。以舞蹈为主的专题片，舞蹈自然是创作的基础，其题材类型有对舞蹈作品展开深度分析的，有对表演者或创作者作深度访问的，有探讨民风民俗舞蹈与现实生活或现代时尚之间联系的，等等。电视系列节目《舞影舞踪》就是以专题片的形式对舞蹈艺术的各个层面进行不同程度的剖析，深入挖掘并呈现舞蹈背后所蕴涵的文化。观众从中不仅能欣赏到传统的宫廷舞、优雅高贵的芭蕾舞，还能欣赏到轻松欢快的踢踏舞、热情似火的佛拉明戈舞，还有黑人舞、国际标准交谊舞等。观众可以通过《舞影舞踪》中展现的舞蹈艺术的盛宴看到生命的精彩。

3. 电视舞蹈综艺

电视舞蹈综艺是以舞蹈为表现形式的综艺娱乐节目。在节目中，主持人、嘉宾、现场观众互动，并用大量的娱乐元素吸引电视观众。《舞林大会》是由东方卫视和上海文广新闻传媒集团主办的由社会各界明星参与的大型综艺娱乐节目，也属于舞蹈真人秀节目。该节目的创意源自美国的《星随舞动》，以国际标准交谊舞作为节目的展示形式，邀请各类明星参与比赛表演，场面气氛热烈。《舞林大会》的出现使人们的眼前一亮，感受到国标舞的魅力。参与比赛的明星们对国标舞也充满了好奇和渴望，绚丽的综艺舞台和贵族式的舞蹈激发了他们的热情，从而全心投入表演。但电视舞蹈综艺由于特定的艺术形态约束，节目质量不好把握，目前在电视舞蹈节目中属于少数现象。

4. 电视歌舞

电视歌舞，是以歌舞合一的方式出现在各类电视文艺晚会的舞台上。有三种类型。第一种是时尚性比较强的歌伴舞形式，歌手演唱的同时，由舞蹈演员进行伴舞，或歌手直接参与舞蹈表演，形成歌舞合一的舞台动感气氛。第二种是电视歌舞晚会，晚会只有歌曲和舞蹈两种形式，每个节目单元以独立的歌曲演唱、独立的舞蹈表演或歌舞合一形式出现，如中央电视台每年大年初一推出的由文化部主办的大型文艺晚会就是一台典型的歌舞晚会。第三种是综艺晚会中的歌舞类节目，既有歌伴舞形式，又有独立的舞蹈节目。

5. 电视舞蹈大赛

电视舞蹈大赛是由电视媒体组织的，由专业或业余舞蹈演员进行表演，参与竞争、评奖的舞蹈赛事。电视舞蹈大赛以电视特别节目形式开展，需要在演播厅现场直播或录制播出。在电视演播厅的舞台上，舞蹈演员不单单是比赛者，同时也是节目的参与者。表演现场由主持人主持，现场评委打分，专家现场点评，以此增加节目的互动性、知识性和趣味性，同时营造现场的紧张氛围与悬念，吸引电视观众的收看热情。电视舞蹈大赛与其他舞蹈大赛不同的是，电视舞蹈大赛的比赛过程要符合电视节目的制作要求，它的现场环境、人员组合、音乐音响、灯光、舞美、服装、化妆等都必须按照电视节目制作的要求完成。

中央电视台"CCTV 电视舞蹈大赛"是全国规模最大、最权威的舞蹈盛事，

每届都有来自全国各地的五百多名舞坛新星汇聚一堂，尽显才华。他们用靓丽的身影、婀娜的舞姿、澎湃的激情，一展舞蹈艺术的无限魅力，使电视节目异彩纷呈。中央电视台电视舞蹈大赛以繁荣舞蹈艺术、丰富电视荧屏、推出新人新作为赛事宗旨，展示我国舞蹈事业的发展与成就。电视舞蹈大赛极大地普及推广了舞蹈文化，尤其是民族民间及原生态舞蹈，丰富了人们的娱乐生活。央视电视舞蹈大赛分专业组和业余组。在比赛中，专业组按照中国民族舞、当代舞、现代舞、芭蕾舞和国际标准舞等舞种进行比赛，业余组不分舞种，自由选择。各参赛选手的参赛内容由作品表演和综合素质考核两部分组成，根据专家评委现场打分，最终确定各种奖励的名次。大赛还设"演员奖"和"编导奖"两个类别的奖项。

中央电视台"电视舞蹈大赛"自创办以来，无论作品的内容还是选手的实力都一届比一届高，极大地推动了我国舞蹈事业的发展，拓展了舞蹈艺术的审美范畴。

▶▆ 本章思考与练习

1. 举例说明舞蹈的艺术特征与主要类型。

2. 电视舞蹈的审美体现在什么地方？

3. 电视舞蹈有哪些主要类型？

第八章

戏曲与电视的融合及表现

学习目标

了解戏曲的历史脉络。

掌握戏曲的主要类型与美学特征。

掌握电视戏曲的发展历程与节目类型。

思考戏曲作为非物质文化遗产的保护意义及举措。

戏曲，是中华民族绚丽的瑰宝，它记载了中华文明的发展历程，是中国艺术的代表。中国戏曲种类繁多，据不完全统计有三百多种，不同地域的戏曲各具特色。中国戏曲在两千多年的演变中，与民间民俗文化紧密相关，一直是最受老百姓欢迎的娱乐形式之一。它表达了普通百姓的喜怒哀乐以及对美好生活和善良人性的期待，或表现社会的种种矛盾冲突，宣泄人们对统治阶层的不满。在新文化运动期间，戏曲吸收了西方的戏剧模式进行改良，形成了中国特色的戏曲体系。中华人民共和国成立后，戏曲的性质有了本质变化，戏曲作为一门传统艺术，其表演者的社会地位得到了提高，从而激发了戏曲艺术家们的创作热情，优秀作品不断涌现，甚至一些民间地方戏曲种类在全国也有了广泛的影响。

当今多元文化大潮的冲击下，一些传统文化形式受到了严重忽视。像戏曲就逐渐失去了固有的广泛性，一些濒临消失的戏曲种类成为"非物质文化遗产"，不得不采取保护措施，以确保民族传统文化脉络的延续。

对传统文化的继承和发扬，是一个民族生存的基础。电视有着广泛的社会影响，是汇聚传统文化的平台，传统艺术的各类表现形式与电视融合，都得到了新的发展。电视与戏曲的融合就是以保护传统戏曲种类、继承弘扬民族文化

为责任，以电视传播的方式，为广大观众提供优秀的戏曲艺术种类以供欣赏，开创新的电视化戏曲艺术形式，推动传统戏曲艺术新的发展。

正因如此，一种全新的戏曲艺术概念——"电视戏曲"应运而生。电视戏曲，是运用电视演播技术、电视录制与编辑技术对传统戏曲进行电视化艺术加工、改编、创作，形成以传统戏曲内容为基础，以电视视听艺术为特征的戏曲欣赏形式。

第一节　戏曲的历史脉络与主要类型

世界上历史最悠久的戏剧，分别是古希腊的戏剧（悲剧和喜剧）、印度的梵剧和中国的戏曲。这三大戏剧对世界戏剧艺术的形成与发展起了重要作用。戏曲是中华民族发展进程中记录不同时期社会生活状态的"活"历史，是传统文化的代表。戏曲是以舞台戏剧形式，由人物饰演者通过人声唱腔和固化的程式行当来表演虚拟的故事，是富有情感和演剧特色的综合性艺术。

一、戏曲的历史脉络

戏曲在中国历史悠久，早在原始乐舞时期已有萌芽，后来在漫长的发展过程中，经过千百年的不断丰富与创新，逐渐形成比较完整的中国戏曲艺术体系。

1. 秦汉角抵戏、百戏

在先秦时期，祭祀歌舞、民间歌舞的表演形式有了进一步的分化，出现了"优"的概念。"优"是当时的一种娱乐表演形式，称为"优戏"。优戏主要由女艺人担当表演角色，称为"优人"。在优戏的表演中，还分了一些表演行当，如表演歌舞戏的艺人叫"倡优"，表演滑稽戏的艺人叫"俳优"，知名女艺人为"伶优"，等等。由此可见，先秦时期以雅乐为主体的祭祀歌舞形式，开始向娱乐方向转变。

到了秦汉时期，优戏的表现形式更加丰富，男人也加入表演行列，竞争式

扮相的角逐表演非常流行，形成了角抵戏。角抵戏只是一时的称谓，后来有了更加专业的称呼——百戏。

百戏，意为多种表演形式集合在一起。百戏混合了体力竞技、杂技、魔术、歌舞等形式，在表演中，这些形式独立且随意，又统一在一段相对封闭的时间里。百戏这种形式受上流社会喜欢，表演者常常在酒宴中进行娱乐表演。

秦汉时期的角抵戏、百戏是中国戏剧的初始阶段，一些戏剧故事元素已经显现出来。如角抵戏《东海黄公》，说的是秦朝末年间，有一个能施法术的人叫黄公，他要到东海去降服一只白虎，但到了白虎面前法术失灵，自己反被白虎吃掉。这个故事中有两个人来表演，都有扮相，黄公头裹红绸、身配赤金刀，白虎是人装成的虎型。表演中有人虎相斗、人被虎吃的固定情节。《东海黄公》有人物、情节、冲突、结局，显然已超越了角抵戏的角色角逐，而是带有戏剧性的表演，而且既有倡优的歌舞技艺，也有俳优的滑稽表演及其他综合因素。有戏剧史学家把《东海黄公》视为中国戏曲的早期雏形。

2. 唐代歌舞戏、弄参军

唐代经济、社会的繁荣为中国早期戏曲的发展提供了社会条件，那时出现的歌舞戏，是"歌舞"与"戏"的结合，表现的内容趋于社会化。比如，唐代流行一出"参军戏"，内容是说一名犯了罪的军官，原为参军（古时军队中的职衔）一职，本应判他获罪，但判官因他的才干而不忍，便差人用戏弄侮辱的方式惩罚他一番，故名"参军戏"。后来，"参军"一词失去了官职的含义，演化成固定模式的参军戏中的角色名称，而参军戏又称为"弄参军"。弄参军的表演形式是在滑稽的俳优基础上发展起来的，具有滑稽讽刺性质。弄参军由两个演员相互问答表演，并配有歌舞和乐器伴奏。这两个人物一个叫参军，一个叫苍鹘。参军比较愚笨迟钝，苍鹘比较伶俐机敏；苍鹘在戏中要戏弄参军，做出一系列滑稽举动。由于弄参军在唐代非常流行，各种版本相继出现，但结构与人物被固化，构成了戏曲早期的"行当"。许多研究戏曲的人认为，"参军"这个角色，就相当于后世戏曲中的净角，"苍鹘"相当于丑角。唐代诗人李商隐《娇儿》一诗中有"忽复学参军，按声唤苍鹘"之句，可见晚唐时期人们连做游戏等娱乐活动也懂得如何按既定的模式来模仿参军戏了。

3. 宋代勾栏瓦舍中的杂戏

宋代是中国戏曲发展比较快的时期。人群居住密集地区出现了商品经济萌

芽，买卖与娱乐生活联系起来，促进了市井文化兴起，因此，出现了"瓦舍"和"勾栏"。瓦舍和勾栏是宋代的娱乐集中场所，瓦舍指的是场地，勾栏是在这个场地里边的各个表演区。这里边既有打把势卖艺的，也有唱歌的、跳舞的、说书的，还有皮影等，其中最受欢迎的是杂戏。

宋代的杂戏在形式上有了长足进步，它除了歌舞表演形式，在表演故事方面出现了多人角色，结合唱词和肢体动作，掺杂着对话。戏曲在勾栏瓦舍这种环境中是最受欢迎的，它不断完善，从单纯的"戏"发展为与"曲"进行融合，丰富了表现形式。戏曲的概念在这期间初步形成。

宋代杂戏的出现标志着戏曲发展的重要阶段，而且南北各异，南方出现了"南戏"，北方出现了"金院本"。宋代南戏和金院本的形成与发展，构建了中国古典戏曲最初的完整形态。

4. 元代兴盛的杂剧

元代，是蒙古族入主中原时期。统治阶层实施民族分化政策，加深了社会矛盾，也削弱了中原传统汉文化儒家学说的影响。所以，在元朝蒙古族统治初期，社会结构复杂，矛盾突出。正因如此，中原的仁人志士、文人墨客见仕途无望，大量涌向瓦舍勾栏这样的娱乐场所，以他们的学识水平参与表演、参与创作，以戏剧化的内容表现出对社会的蔑视和抗争。所谓"儒生不幸文坛幸"，像瓦舍勾栏这样原本属于市井的娱乐场所，由于他们的介入，迎来了中国戏剧史上第一个黄金时代。元代的杂剧开始艺术化地展现出来，大量优秀的戏曲作品形成了创作体系。后人把元代的杂剧现象和作品系列称为元曲。

元杂剧是在宋代杂戏和金院本的基础上发展起来的，由于戏剧的内容关注社会现实，一些真实的典型故事被搬上了舞台。这些典型故事内容曲折，人物关系复杂，于是在故事的表演上出现了叙事结构、矛盾冲突、悬念和形象塑造等戏剧固有的元素，使传统的戏剧模式"诗、乐、舞"形式得以发展。叙事的出现增加了戏剧文学"诗"的创作难度，激发了一大批优秀剧作家的创作热情，创作出至今都令人啧啧称奇的戏剧作品。在元杂剧中"乐"的创作上，由于社会民族关系的多元化，从契丹、女真、蒙古等少数民族地区传来的歌曲，与汉族民间流行曲调相结合，形成了新的音乐风格。这些音乐曲调种类繁多，表现丰富，被大量运用到剧中，大大提高了元杂剧中的唱腔水平。在剧情表演动作"舞"上，随着剧中人物情感变化，加大了动作上言情状物的表现力，艺

术化地模仿生活与自然形态。

元杂剧的实践活动在中国戏剧史上掀开了史诗般的一页，当时的理论研究也出现了里程碑式的进展。元代钟嗣成完成的《录鬼簿》是历史上第一部为戏曲人物立传的专著。为什么称为"录鬼簿"呢？其实"鬼"，是"戏子"的代称。钟嗣成认为，有些人虽然活着，但也是"未死之鬼"，而一些有才华的剧作家与他们的优秀作品，犹如注入灵魂一般富有顽强的生命力，影响着人们的情感，是"不死之鬼"，即使逝去又是"虽死而不鬼者"，流芳人世。《录鬼簿》记载了元杂剧作家两百多人，其中著名的有八十多人。他们多数出身卑微，但学识高超，性格独立，关注现实，爱憎分明。《录鬼簿》还记载了元杂剧作品四百多种，其中著名的、流传下来的有两百多种。现在我们对元曲人物及作品脉络的了解基本来自《录鬼簿》中的记载。

关汉卿，元杂剧重要代表人物，他兴趣广泛，会吟诗，会弹琴，会唱曲，会跳舞，会打围，会棋艺等，还参与戏剧表演，可谓才艺双全。他一生创作杂剧有六十三本之多。关汉卿的一些作品对当时的社会现实状况进行严厉抨击，自诩"蒸不烂、煮不熟、捶不扁、炒不爆"的"铜豌豆"，表现出一个文人的独立性格、反抗精神。他的著名悲剧作品《窦娥冤》就是借助戏曲形式，对社会上官吏腐败、冤案遍地的丑恶现状进行抨击，对善良人的不幸遭遇和反抗精神予以同情和歌颂。

《窦娥冤》是关汉卿晚年的作品。这部剧整体结构完整，矛盾冲突强烈，人物性格鲜明，词曲朴实简练。剧情描写的是窦娥幼年时，因家境贫寒被卖给一户蔡姓人家做童养媳。婚后不久丈夫因病夭亡，窦娥和蔡婆婆相依为命。一天，蔡婆婆去向赛卢医索要欠自家的债务，却被赛卢医骗到城外企图谋财害命，恰巧张驴儿父子路经此地，救了蔡婆婆。张驴儿父子因此借住蔡家，并强迫窦娥和婆婆与他们父子结成夫妻，遭到了窦娥坚决拒绝。于是，张驴儿设阴谋要毒死蔡婆婆，不料反而毒死自己父亲。他转而诬陷窦娥，并告到官府。官府严刑逼供，窦娥被屈打成招，判为斩刑。行刑之时，窦娥许下三愿：一是刀过头落之后，一腔热血飞溅在斩台上的丈二白练上；二是六月降雪，掩埋她的尸体；三要当地大旱三年。后来，一一应验。三年后，窦娥的父亲窦天章任两淮提刑肃政廉访史，窦娥冤魂诉说冤情，冤案才得平反。

《窦娥冤》通过一个蒙受冤屈而死的良家妇女的满腔怨愤使自然界发生奇迹的故事，有力地抨击了官僚腐败，对正义得不到伸张提出了强烈控诉。情节

充满着悲剧的情感力量，震撼人心。

元杂剧流传至今，优秀的剧作家和剧目仍值得我们铭记。其中最为突出的就是关汉卿，他创作的《窦娥冤》《救风尘》到今天仍然为世人所称颂。还有像王实甫的《西厢记》、白朴的《梧桐雨》、马致远的《汉宫秋》、郑光祖的《倩女离魂》、纪君祥的《赵氏孤儿》等，至今仍脍炙人口。

5. 明清传奇剧

从形式上看，明清戏曲继承了元杂剧的模式，但加强了复杂的叙事情节，故事曲折离奇，富有传奇色彩，似乎有一种"非奇不传"之意，因此称为传奇剧。明清传奇剧题材涉猎广泛，主要的题材分为六种：一为忠孝，二为节义，三为仙佛，四为功名，五为豪侠，六为风情。题材化的传奇剧逐渐代替杂剧，成为戏曲舞台上的主角。明清传奇剧多采用当时最为流行的昆曲演唱，表演日趋成熟，人物形象塑造更加鲜活，情节更加引人入胜。

明清传奇剧的代表人物是明代剧作家汤显祖，由他创作的《牡丹亭》表现了青年男女杜丽娘和柳梦梅死生离合、荡气回肠的爱情故事，至今都是戏剧舞台的经典之作。汤显祖幼年受到良好教育，21 岁开始考科举，屡试不中，直到34 岁才考取了进士。汤显祖入仕后，官至礼部主事，但因一次上奏文书里有批评皇上失政之意，引起皇上不满，被降为知县。后来辞官回到故里，专心从事戏剧创作。

《牡丹亭》也称为《还魂记》，故事讲的是南宋时期，南安太守杜宝的女儿杜丽娘在梦中与一位书生柳梦梅相见，并产生爱慕之情。醒后，丽娘每日苦思，自画其像，最后终因忧郁而亡。三年后，丽娘梦中的柳梦梅至南安养病，无意中拾得了丽娘的自画像，也生了爱慕之情，每日对着"画"倾诉爱恋。一日，丽娘的魂魄显身与柳梦梅相见，之后，因爱的力量驱使，丽娘还阳，与柳梦梅结为夫妻。柳梦梅进京赶考得中状元，丽娘也得到册封。

这是一个典型的先悲而后喜的爱情传奇，剧情跌宕起伏，扣人心弦。艺术作品要想感染别人，首先要感染自己，据说，汤显祖在创作《牡丹亭》时，经常为剧中人物的命运掩卷长叹。有一天他突然失踪，家里人四处寻找，竟发现他躺在庭院的柴火堆上掩面痛哭。原来，他在写作《牡丹亭》中的一句唱词"赏春香还是旧罗裙"时，自己深受感动，竟臆想自己化身为春香，在祭奠杜丽娘时，感受物在人亡，触景生情，因而痛哭起来。把"死而复生"的浪漫主

义式的理想追求引入戏中，是明清传奇剧对以往传统杂剧的一种本质上的突破。

汤显祖除了《牡丹亭》外，还有《临川四梦》《邯郸记》《南柯记》《紫钗记》也流传广泛。明清传奇剧的代表还有高则诚的《琵琶记》、洪升的《长生殿》、孔尚任的《桃花扇》等。

6. 清代京腔与近代京剧

清代中期，戏曲艺术发展很快，各类地方剧种也有不同程度的显现。一些戏曲种类开始向文化中心北京聚拢，"四大徽班"进京，可以算作这一时期中国戏曲发展中最突出、最显著的成就。"四大徽班"进京，出现了京腔，全国各地名角汇聚北京。光绪年间著名画家沈蓉圃曾绘制了京腔、昆腔十三个著名艺人，被誉为"梨园十三绝"。画中这十三位艺人是程长庚、张胜奎、卢胜奎、杨月楼、谭鑫培、徐小香、梅巧玲、时小福、余紫云、郝兰田、刘赶三、朱莲芬、杨鸣玉。梨园十三绝对后世的京剧艺术发展影响很大，他们的传人也继承了京剧艺术，如梅兰芳就是梅巧玲的孙子，武生杨小楼是杨月楼之子等。

京剧在近代经过了表演艺术家梅兰芳的改良。他吸纳西方戏剧的表演模式，创建了中国戏曲独特的艺术形态。梅兰芳对京剧艺术的贡献是多方面的。首先突破了青衣只重唱功、不注重表演的观念，加大角色的戏剧表现；其次，在伴奏乐队的编制上，加进了一些色彩乐器；再有，在剧目的风格上推出了时装戏及古装戏，在剧中的服饰上，还打破了明代服装传统，设计了古装戏服等。这些变革，使京剧表现力更加丰富，突出了戏剧化的艺术特色。京剧作为中华民族最有代表性的戏曲种类，被誉为国粹。京剧的艺术模式对我国其他戏曲种类，不论在剧情创作上、结构上、表演上、服饰上，还是舞台艺术设计上，均产生了影响，加快了地方戏曲艺术的发展。

二、戏曲的种类

我国戏曲种类繁多，据说有三百多种。这些戏曲大多来自民间，存在于民间。中华人民共和国成立以后，我国戏曲有了新的发展，除了京剧以外，一些地方戏曲也出现了优秀作品，逐渐为全国熟知。在全国广为流传的主要有以下十大剧种。

1. 京剧

中国戏曲近百年来流派最多、人才最盛、影响最大、流传最广的当属京剧。京剧代表着中国戏曲艺术的最高层次和中国戏曲文化的整体水平，被誉为"国剧"。

京剧是以徽剧、汉剧作为基础的一种"皮黄戏"。乾隆五十五年，即公元1790年，为庆祝乾隆的八十寿辰，以高朗亭为首的徽班"三庆班"进京献艺，带来了与昆曲、高腔等截然不同的一种地方曲调——徽调，给京城观众以耳目一新之感。随后"四喜""春台""和春"各班也相继进京，形成了所谓"四大徽班"进京的局面。"四大徽班"在演出上各具特色，三庆班善演整本大戏，四喜班长于昆腔剧目，春台以童伶为主，和春武戏出众。

"徽班"在演出剧目的选择上多选择市民所熟悉和喜爱的如《三国演义》《杨家将》《水浒传》等历史故事，还编排了诸如《打渔杀家》《宇宙锋》等具有一定反封建意识的新剧目，迎合了人民的需要和时代的要求。唱词比较通俗易懂，唱腔朴实、高亢、爽朗，易于为城市的一般民众所接受。早期的"徽班"艺人大胆吸收昆曲、高腔、梆子等各剧种的优秀成果，在艺术方面进行革新和创造，逐渐形成了一种富于时代特色的"皮黄戏"——京剧。

"西皮"与"二黄"是京剧形成中的重要元素。京剧之所以称作"皮黄戏"，是因为它吸收了"西皮"与"二黄"曲调和唱腔的特点。"西皮"的特点是曲调活泼跳跃、刚劲有力，唱腔明朗轻快，适合于表现欢快、坚毅或是愤怒的情绪；"二黄"的特点是比较平和沉稳、深沉抒情，比较适合于表现哀思、忧伤、感叹等情绪。这两种调式构成京剧声腔系统的核心，因此，在京剧剧本中，我们经常可以看到"西皮""二黄"等词。

京剧自形成起就出现了许多的流派。一些有功力的表演者根据自身特长造就了鲜明的表演风格并得以传承，从而形成不同的表演流派，如梅派、荀派、尚派、程派等。

梅兰芳（1894—1961），京剧旦角演员。名澜，字畹华。原籍江苏泰州，生于北京。是一位享有国际盛誉并充满传奇色彩的京剧名家。以他为代表的中国戏曲表演艺术与苏联的斯坦尼斯拉夫斯基、德国的布莱希特的戏剧艺术，并称为"世界戏剧三大表演体系"。中国的京剧也因他走向了世界。其代表作品有《霸王别姬》《贵妃醉酒》《天女散花》《宇宙锋》《穆桂英挂帅》《游园惊梦》《断桥》等。

荀慧生（1900—1968），京剧旦角演员。字慧声，号留香，1925 年改名荀慧生。艺名白牡丹。在表演上以塑造天真活泼、善良热情的少女形象而著名。1952 年获第一届全国戏曲观摩演出大会老艺术家表演奖。一生共演出三百多出戏，功底深厚，吸收梆子唱腔、唱法和表演艺术，对京剧的传统技法有所发展，形成自己的艺术风格，世称"荀派"。代表作品有《红娘》《金玉奴》《霍小玉》《红楼二尤》等。

尚小云（1900—1976），京剧旦角演员。名德泉，字绮霞，河北人。他的嗓音高劲圆亮，行腔一气呵成，有穿云裂石之力，以演出侠肝义胆的妇女形象而著名。他坚持将传统和创新有机结合，大受观众欢迎。代表作品有《战金山》《昭君出塞》《雷峰塔》《卓文君》等。

程砚秋（1904—1958），京剧旦角演员。满族。初名程菊侬，继改艳秋，字玉霜。1932 年起更名砚秋，改字御霜。他讲究音韵，注重四声，根据自己的嗓音特点，以独树一帜的发声技巧，创造出一种深邃幽咽、曲折婉转、若断若续、抑扬顿挫的唱腔，形成独特的风格，世称"程派"。他的剧目大多反映旧社会下层妇女的悲惨命运，如《荒山泪》《窦娥冤》《锁麟囊》《青霜剑》等。

2. 评剧

评剧，清末在河北滦县一带的小曲儿"对口莲花落"基础上形成，先是在河北农村流行，后进入唐山，称"唐山落子"。20 世纪 20 年代左右流行于东北地区，出现了一批女演员。20 世纪 30 年代以后，评剧表演在京剧、河北梆子等剧种影响下日趋成熟，出现了白玉霜、喜彩莲、爱莲君等代表人物和流派。1950 年以后，《刘巧儿》《花为媒》《杨三姐告状》《秦香莲》等剧目在全国产生很大影响，出现新凤霞、小白玉霜、魏荣元等著名演员。现在评剧仍在河北、北京、东北一带流行。

3. 越剧

越剧，流行于浙江一带的地方剧种。别称绍兴文戏。它源出于浙江嵊县的唱书，1916 年左右进入上海，先以男演员为主，后变为以女演员为主。1938 年后，使用"越剧"这一名称。1942 年，以袁雪芬为首的越剧女演员对其表演与演唱进行了变革，吸收话剧、昆曲的表演艺术之长，形成柔婉细腻的表演风格。

有袁（雪芬）派、尹（桂芳）派、范（瑞娟）派、傅（全香）派、徐（玉兰）派等众多艺术流派。越剧剧目有《祥林嫂》《梁山伯与祝英台》《红楼梦》《五女拜寿》《西厢记》等。

4. 豫剧

豫剧，又称"河南梆子"，明代末期由传入河南的山陕梆子结合河南土语及民间曲调发展而成，现流行于河南、河北、山西、山东等省份。原有豫东调、豫西调、祥符调、沙河调四大派别，现以豫东、豫西调为主。出现过常香玉、陈素真、崔兰田、马金凤、阎立品等著名旦角演员。剧目有《穆桂英挂帅》《红娘》《花打朝》《对花枪》和现代戏《朝阳沟》等。

5. 黄梅戏

黄梅戏，起源于安徽的戏曲剧种，流行于安徽、江西及湖北地区。它的前身是黄梅地区的采茶调，清代中叶后形成民间小戏，称"黄梅调"，用安庆方言演唱。20 世纪 50 年代在表演艺术家严凤英等人的改革下，表演日趋成熟，发展成为安徽的地方大戏。著名剧目有《天仙配》《牛郎织女》《女驸马》等。

6. 昆曲

昆曲，又称"昆腔""昆剧"是一种古老的戏曲剧种。它源于江苏昆山，明中叶后开始盛行，当时的传奇戏多用昆曲演唱。主要流行于江苏、浙江、上海等省市，是形成京剧的重要剧种之一。昆曲的风格清丽柔婉、细腻抒情，表演载歌载舞、程式严谨，是中国古典戏曲的代表，清末之前都被称为"御用"文艺。

7. 秦腔

秦腔，陕西地方戏，也叫"陕西梆子"，是最早的梆子腔，约形成于明代中期。其表演粗犷质朴，唱腔高亢激越，其声如吼，善于表现悲剧情节。剧目有《蝴蝶杯》《游龟山》《三滴血》等。

8. 河北梆子

河北梆子，即流行于河北、北京一带的梆子戏，它源于山西、陕西交界处

的山陕梆子，经由山西传至河北，结合河北与北京方言而形成。它保持了梆子腔以梆击节的特点，唱腔高亢激越，善于表现悲剧情节。河北梆子著名剧目有《蝴蝶杯》《辕门斩子》《杜十娘》等。

9. 高腔

高腔，是一种戏曲声腔系统的总称。它原被称为"弋阳腔"或"弋腔"，因为它起源于江西弋阳。其特点是表演质朴，曲词通俗，唱腔高亢激越，一人唱而众人知，只用金鼓击节，没有管弦乐伴奏。自明代中叶后，它开始由江西向全国各地流布，并在各地形成不同风格的高腔，如川剧高腔、湘剧高腔、赣剧高腔等。

10. 晋剧

晋剧，又名"中路梆子"，系由山西、陕西交界处的山陕梆子发展至山西，结合山西语言特点而形成。现流行于山西中部及内蒙古、河北一带。它保持了梆子腔以梆击节的特点，音乐风格在高亢之余，也有柔婉细腻的一面。表演通俗质朴。著名剧目有《打金枝》《小宴》《卖画劈门》等。

第二节　戏曲艺术的美学特征

戏曲是舞台综合艺术，在古代就呈现出了"诗、乐、舞"三者的融合。诗，指其文学；乐，指其音乐伴奏；舞，指其表演。此外，还包括舞台美术、服装、化妆等辅助方面。这些艺术元素在戏曲中都为了实现一个目的，即以唱腔为特色来表演故事。王国维曾在他的《戏曲原考》中对戏曲的综合性做出了这样的定义："戏曲者，谓以歌舞演故事也。"他首次把中国以唱腔表演故事的戏剧称为戏曲，强调了戏曲在音乐性、舞蹈性、戏剧性上的统一。所以，戏曲是以声腔演员的表演为中心，把文学、音乐、舞蹈、美术、武术、杂技等融为一体的一种综合艺术形态。

一、戏曲的审美取向

中国戏曲艺术注重对"美"的追求，有着自己独立的表演体系，其中的表演形态、角色塑造、程式行当等都有明确的规范性，构建起中国传统戏曲的审美取向。

1. 四功五法

中国戏曲讲究"四功五法"。四功为唱功（唱腔）、念功（念白）、做功（表演）、打功（武打）。五法为手法、眼法、身法、发法、步法。在戏曲表演中，唱、念、做、打不能孤立分割地存在，必须有机地融为一个整体，体现出和谐之美。中国戏曲是以唱、念、做、打的综合表演为中心，富有"表现美"的戏剧形式。"五法"是戏曲表演的基本动作形态，一招一式都有规范，如关门、推窗、上马、登舟、上楼等，皆有固定的格式。"五法"使中国戏剧的舞台表演有了自由的环境空间，物化式的动作打破了戏剧的具象模式。

2. 行当

经过上百年的继承和发展，戏曲舞台上的各色人物依照性别和性格、年龄和气质等特点，被划分为四个基本类型，也就是我们通常所说的四大表演行当——生、旦、净、丑。每个行当又有一些细分，其表演程式、装扮、服饰都有各自的规范，十分讲究。

（1）生——是成年男性角色，依照年岁和气质又分为老生、武生、小生等。老生，又称须生，即中老年男子。小生，即青年男子。小生又分为文小生和武小生，文小生是书生，武小生是年轻将领。武生，分为长靠武生和短打武生。长靠武生是英勇善战的武将，短打武生是武艺高强的绿林好汉。

（2）旦——是女性角色的统称，包括青衣、花旦、武旦、老旦、彩旦等。青衣，侧重唱功的中青年女子，多为悲剧角色。花旦，侧重做功的中青年女子，多为喜剧角色。武旦，分为刀马旦和武旦，刀马旦指英勇善战的女将或女英雄，武旦多为神话中的女精灵。老旦，重唱功的老年女子。彩旦，又称丑旦，扮演喜剧或闹剧人物，如媒婆、丫环、仆人等。

（3）净——俗称"花脸"，京剧中脸谱就是由此行当而来的。因为满脸涂抹油彩，非常不净，反得其名为"净"。净，分为大花脸、二花脸和武花脸。大花脸，又称铜锤或黑头，以唱功为主，多为朝廷重臣。二花脸，又称架子花脸，以做功为主，多为豪爽之士。武花脸，又称武净，重武功，专攻武打翻摔。

（4）丑——鼻端涂白、滑稽可笑的喜剧角色。丑角念白通俗易懂，在剧中常常起到插科打诨、活跃气氛的作用。丑角又分文丑和武丑。

3. 脸谱程式

中国戏曲中的脸谱用来突出人物的性格特征，每个历史人物或某一种类型的人物都有一种大概的谱式，人物的忠奸、美丑、善恶、尊卑，大都能通过脸谱表现出来。

红色：耿直、忠义、威武、庄严，赤胆忠心，富有血性。

黑色：刚直、勇敢、公正，体现人物具有忠耿正直的高贵品格。

白色：阴险、毒辣、强权、专横，暗喻人物生性奸诈、手段狠毒。

紫色：象征智勇刚毅。

黄色：表示人物残暴。

金色与银色：多用于神佛、鬼怪，象征虚幻之感。

4. 动作程式

戏曲艺术的动作来源于对生活的观察和体验，它与其他戏剧样式不同的是，要对生活中的动作进行艺术化的提炼，使之节奏化、舞蹈化、规范化。如各行当的唱腔板式的安排、嬉笑怒骂的面部表情、开门关门的规范动作、上楼下楼的步伐节奏，以及骑马登舟、乘车坐轿等，都有一套完整的、相对固定的动作组合。以骑马的程式动作为例，是由扶鞍、执鞭、踩镫、上马、扬鞭等一系列的动作组成的。

5. 音乐程式

中国戏曲的音乐区别于其他音乐风格，被称为戏曲音乐。戏曲音乐主要表现在演员的唱腔和使用乐器的伴奏上。戏曲的唱腔，不同行当有各自固定的声音形象，如青衣唱腔优美动人，花脸的唱腔铿锵有力，丑角的唱腔诙谐幽默等，尤其是在伴奏乐器的衬托下，更是惟妙惟肖。乐器伴奏分为文场和武场。文场

的伴奏乐器多用京胡、京二胡、月琴、小弦、笛子、唢呐等，音乐清晰，曲调悠扬。武场的伴奏乐器主要用板鼓、大鼓、铙钹、堂鼓等打击乐器，节奏感鲜明，有板有眼。

二、戏曲的舞台虚拟特征

中国传统艺术都讲究追求"意境"，这是中国美学思想的一种标志。中国戏曲在这一美学传统下，形成了以舞台虚拟手段表现情节的艺术风格，它不是实中求虚，而是虚中求实。戏曲的虚拟讲究"三五步行遍天下，六七人百万雄兵""顷刻间千秋事业，方丈地万里江山""眨眼间数年光阴，寸炷香千秋万代"等，这些虚拟是中国戏曲最独特的表现形态，它突破了西方古典戏剧中类似"三一律"的实中求虚的局限，具体表现在以下三个方面。

1. 空间的虚拟

中国戏曲的舞台道具简单明了，除了一些特定的环境布景，最常用的道具就是一桌二椅，甚至有的基本上不用布景，讲究空间联想。如戏曲演员手拿马鞭，便是以鞭代马，观众可以想象舞台就是广阔的天地；戏曲演员手执"车旗"，就象征着推车而行；演员挥舞手中的"火旗"，就意寓大火熊熊，烈焰奔腾。这种舞台布景道具及空间的虚拟，激发观众无穷无尽的想象力，通过联想获得回味无穷的艺术感受。

2. 时间的虚拟

中国戏曲在表演过程中，不受叙事的时间限制，它的逻辑关系是虚拟的逻辑关系。在戏曲的表现中，根据剧情的需要，时间可以压缩或延伸，如一场情节中可以时间空间同步，也可转瞬若干年，空间也随着时间自由变换，把观众带入不同的情节。时间的延伸压缩和空间的自由转换，增加了戏曲艺术的感染力。

3. 表演的虚拟

中国戏曲表演讲究演员"虚中见实，假戏真做"，用虚拟的动作暗示舞台

并不存在的一些实物和情境。如表现八抬大轿，只需要抬轿的动作；上马扬鞭，只需要演员亮相动作即可；演员上楼和下楼，不需要楼梯的存在，只要做出上楼、下楼的动作就可以了。这种虚拟的表演带有舞蹈性，带有造型性，是中国戏曲独有的方式，也是最受百姓欢迎的表演方式，因为百姓在欣赏的同时完全可以理解这样的表演。

第三节　电视戏曲

电视戏曲，有两种含义，一种是传统舞台戏曲在电视中播出，另一种是结合戏曲的内容，采用电视艺术创作观念和电视技术制作手段完成的电视化戏曲形态。

舞台戏曲是传统戏曲固有的形式，它的魅力就在于以舞台的有限空间带给观众以艺术遐想。应该说，舞台戏曲是观众与戏曲之间的一种互动模式，没有这种模式就没有戏曲。所以，一般的电视戏曲节目还是在电视画面中保持了舞台戏曲的固有模式，尽量为观众营造这个舞台艺术的审美空间。但是电视中的舞台戏曲会通过镜头的变化，让观众加深体会一些细节，突出戏剧角色的心理、神态。

对戏曲内容进行加工创作的电视戏曲节目，有走出舞台角色表演的各类戏曲综艺，有突破戏曲舞台的时空局限，用舞台与实景结合的电视戏曲片，有集合传统精彩段落与现代时尚新作的电视戏曲晚会等。电视戏曲使传统的戏曲艺术朝向多元化发展，以电视传播的影响力，推动戏曲艺术的时代变革，使戏曲回归为人们喜闻乐见、雅俗共赏的大众文艺形态。

一、电视戏曲艺术之路

自从中国电视节目在 1958 年开播以后，戏曲就作为重要的电视节目内容在播出中占有一定的比例，一些著名表演艺术家的代表性戏曲剧目在剧场由电视直播。1958 年 6 月 26 日，作为中国第一家电视台的北京电视台（中央电视台前身）第一次在剧场进行舞台戏曲实况直播。这一时期的电视戏曲作品都是我国戏曲名角与他们的作品，有梅兰芳的《穆桂英挂帅》、尚小云的《双阳公主》、

荀慧生的《红娘》、马连良和张君秋的《三娘教子》、张君秋与叶盛兰以及杜近芳合作演出的《西厢记》、周信芳的《四进士》和著名的昆曲《十五贯》等。虽然那个时期几乎没有电视观众，但电视直播的戏曲名家表演的作品保留至今，是最有价值的戏曲文献和文化遗产。所以，电视对戏曲的贡献不单单是传播，更是对传统文化的保护。

我国20世纪50年代由于缺少电视录制技术，电视中的戏曲节目播出基本是通过现场直播的方式进行的。这一时期的电视节目无法改变舞台样式，完全依赖舞台的效果。到了60年代中期，有了录像技术，从而改变了完全依附舞台的局面，开始用电视制作的前期录制与后期剪辑的工作方式对戏曲进行电视化加工处理。经过后期精心制作，电视戏曲的整体艺术质量得到提高。1964年12月，北京电视台第一次使用专场录制技术录制了《朝阳沟》《红灯记》片段，经过后期剪辑，在1965年元旦晚会中播出。当时由于有了电视录制技术，还及时录制保护了一批京剧、越剧、晋剧、河北梆子等传统戏曲作品和片段，许多著名戏曲表演大师的作品成为珍贵资料。

"文革"期间，戏曲艺术遭到严重摧残，一些传统剧目被指是封建毒瘤，所谓"帝王将相才子佳人"一律不准在电视中播出。

20世纪70年代末、80年代初，文学艺术各类创作又回到繁荣轨道，传统戏曲重新出现在电视荧屏中，深受戏迷喜欢。电视戏曲节目有了新的变化，在推出一些新的专栏的同时，还出现了新类型。浙江电视台实景拍摄的《桃子风波》和上海电视台《孟丽君》作为最初的戏曲电视剧相继播出。戏曲电视剧是按照当时兴起的电视剧模式，对舞台戏曲进行剧情化改编的带有外景的电视化戏曲形态。全国各地电视台类型各异的戏曲栏目也相继涌现，尤其是20世纪90年代出现的"春节戏曲晚会"，使电视戏曲进入了一个脱离单纯戏剧表演的电视化艺术欣赏殿堂。戏曲晚会设置在大型演播厅中，舞美、灯光、音响全方位调动，充分运用电视制作技术手段。主持人介绍各个戏曲种类的优秀表演艺术家进行表演，使晚会内容丰富，观赏性也大大增强。

这一时期推出的电视戏曲节目形式新颖，既保留了实况直播和专场录像的形式，又呈现了形式多样、风格各异的作品。电视戏曲节目的内容分为两类，一类是欣赏性的，一类是专题性的。欣赏类戏曲节目，是指以观众欣赏为目的，把成型的戏曲剧目或片段放在一个相对固定的栏目中播出，包括实况直播、专场录像、综艺晚会中的戏曲节目、电视戏曲晚会、电视戏曲艺术片等等。而专

题性戏曲节目是对戏曲艺术家进行访问，以及对戏曲活动进行专题报道。

电视戏曲的一个重要发展是 2001 年 7 月 9 日中央电视台戏曲频道的正式开播。戏曲频道的出现，标志着电视戏曲进入了一个新的时期；戏曲频道的设立，使戏曲节目播出的时间大量增加，节目内容多姿多彩；戏曲频道对弘扬民族文化、保护戏曲文化遗产、为戏曲爱好者提供优秀的戏曲节目及推动戏曲专业创作有重要意义。

二、电视戏曲节目类型

1. 电视戏曲报道

电视戏曲报道是以戏曲信息、戏曲活动、戏曲人物等最新动态为内容进行报道的电视节目。随着我国文化产业的发展，全国各地文艺团体逐渐开始从事业化向企业化转制。戏曲，作为传统文化的保护重点，各地都在加大力度重点扶植。一些濒临消失的戏曲表演团体结合自身特色重新定位，以市场化模式对传统戏曲进行改良，增加表现类型，迎合现代观众的审美口味。因此，戏曲的繁荣有了新的转机，各地大量的戏曲信息、全新的剧目，戏曲界新星、戏曲交流活动等，都要通过电视戏曲报道传播出去。电视戏曲报道有丰富的信息，报道形式多样化，如有演播室报道，有现场采访报道，有专家观点连线，还要有观众互动反响等。

2. 电视戏曲赏析

电视戏曲赏析主要分为两种。一种是完全以戏曲内容欣赏为主的节目，它不需要太多的语言介绍，要体现戏曲内容的完整性，或是对某位表演艺术家的作品进行完整欣赏。像央视戏曲频道的《CCTV 空中剧院》《九州大戏台》《青春戏苑》《中国京剧音配像精粹》《精彩回放》等栏目就是以欣赏为目的的栏目。另一种是对戏曲的某类作品、某个地域品种或某位艺术家的表演一边欣赏一边评析的栏目。这是比较有深度的戏曲节目，需要进行评述，进行艺术鉴赏，以增加节目的知识性、趣味性和普及性。此类电视戏曲赏析一般由专业型的主持人主持，或由该领域的专家学者参与点评。像戏曲赏析节目《黄梅戏——声

腔艺术欣赏》《椰花——海南地方戏曲》等都是此类节目的代表作品。

3. 电视戏曲综艺

电视戏曲综艺节目是以戏曲内容为题材，用电视化手段打造的集欣赏性、艺术性、娱乐性于一体的综合性电视文艺节目。电视戏曲综艺节目是在演播室设置好舞美、灯光，请来主持人和各剧种优秀演员，进行表演和串联，而且运用电视手法，对戏曲音乐创作、节目现场编排进行整体构思，使现场节奏明快，戏曲观赏性大大增加。电视戏曲综艺包含以下这样一些节目类型。

（1）戏歌

顾名思义，是"戏曲"与"歌曲"的结合。通常是戏曲中的一些经典曲目经过创新、改造，与流行歌曲相结合而形成的一种新的带有戏曲调门的流行歌曲样式。如20世纪90年代的戏歌《前门情思大碗茶》就是京剧京腔调门的流行歌曲，广为传唱。网络流传的戏歌《黄梅戏》带有浓郁戏曲特色的唱腔，并融合进黄梅戏《女驸马》中的经典选段"为救李郎离家园"唱腔元素，体现了歌曲与戏曲之间的渊源关系和新时代的特色，令大众耳目一新。戏歌比一般的通俗歌曲更富地方色彩和民族风味，容易传唱，深受广大观众的喜欢，是历届央视春晚的主打节目之一。

（2）戏曲电视

音乐电视兴起之后，对戏曲的电视化产生影响。许多戏曲经典唱段，模仿音乐电视方式拍成独立的影像艺术作品。片中由戏曲表演艺术家重新演绎，突破舞台的时空局限，结合实景拍摄和电视化的艺术手法，通过变换机位、景别、光线、色彩，给观众以全新的视听体验。戏曲电视带有艺术片样式，吸引了广大戏曲爱好者。

（3）戏曲歌舞

综艺晚会中的戏曲歌舞，一般都经过了编导的二度创作，更适合节庆晚会的观赏要求和电视传播的特性。如2011年春节联欢晚会的《薪火相传梨园美》，将气势恢宏、美轮美奂的戏曲歌舞与戏曲名家经典唱段以及少儿戏曲表演结合起来，给观众留下了深刻的印象，受到广大电视观众的喜爱。

（4）戏曲小品

戏曲小品一直是观众喜闻乐见的戏曲节目样式，从早期的春晚戏曲小品《断桥》《孙二娘开店》《拷红》，到2001年由郭达、蔡明等联合主演的融合戏

曲元素的小品《红娘》，戏曲的元素加上其他艺术元素，再与电视技术手段结合，使电视观众在轻松愉快中过了一把戏瘾。

（5）戏曲经典演唱

在电视戏曲综艺节目中，为满足票友的需求，常常有专业表演者或票友登台演唱经典戏曲片段，这些经典片段有的是原汁原味来表现，有的是经过大胆改良、创新，把老段子唱出新感受，以获得不同凡响的艺术效果。

（6）戏迷竞赛游戏

近年来，随着越来越多的观众对中国传统戏曲的关注，越来越多的"戏迷"渴望能够登上戏曲的舞台，中央台和地方台都推出了一些竞赛类的戏曲节目，如中央电视台"全国京剧戏迷票友电视大赛"、河南电视台《梨园春》栏目的戏迷擂台赛，既满足了观众的欣赏需求，又普及了戏曲知识，并吸引观众全方位、多角度接触中国戏曲艺术。事实证明，这类节目在知识性、趣味性和观众参与性上取得了成功，在寓教于乐中弘扬了中国传统戏曲文化。

4. 电视戏曲专题片

电视戏曲专题片，是指按照一定戏曲题材规划制作的独立节目，是专门拍摄表现戏曲艺术、戏曲文化、戏曲掌故、戏曲艺术家生涯等内容的电视专题节目。电视戏曲专题片主要采用影像艺术手段对某一戏曲题材进行以历史文化为主线，以现代解读为中心的深度挖掘，使戏曲艺术与历史人文相结合，来体现戏曲的社会价值与审美价值。如中央电视台戏曲频道与河南省安阳市人民政府联合拍摄制作的大型戏曲文化专题片《中国豫剧》，以中国豫剧为主线，追溯历史，纵览古今，着力描摹与中国豫剧起源、沿革、繁荣、创新等密切相关的人物和史实。由中央电视台、张家港市人民政府和无锡市广电集团共同投资拍摄的大型戏曲专题片《长江戏话》，是一部记录长江流域戏曲文化的专题片。节目内容囊括了青海、云南、贵州、四川、湖南、重庆等十多个省市的近40个戏种，对这些戏种的古今演变、历史故事及生存现状进行了深入展示和探讨，对长江流域地方戏曲的保护和传承有非常重要的意义。

5. 戏曲电视剧

戏曲电视剧是对原舞台戏曲进行剧情改编，并通过电视技术进行实景拍摄的电视化演剧艺术。戏曲电视剧的艺术特征是：把舞台虚拟环境搬到了室外真

实的假定环境中；把舞台叙事转为电视剧叙事，增加戏剧性矛盾冲突；表演行为接近于现实，但"四功五法"依然体现，唱腔表演与舞台保持一致；剧中音乐有两种形式，一是唱腔伴奏音乐，与舞台基本相同，二是增加新创作的剧情音乐，起烘托作用，并把特色伴奏乐器加入其中。

戏曲电视剧创作虽然来自于电视剧模式，但其形态主要是受戏曲电影影响较深。戏曲电影在 20 世纪 50 年代就出现了，它是把一些著名的舞台戏曲搬到了银幕上，在戏曲风格不变的条件下，以真景实拍方式，使戏曲的时空关系发生变化，拓展了戏曲艺术的表现力。著名的戏曲电影有评剧《花为媒》、豫剧《朝阳沟》、黄梅戏《天仙配》、越剧《红楼梦》等。这些成功的戏曲电影给戏曲电视提供了大量可借鉴的创作方式。不同的是，戏曲电视剧是按照电视艺术规律、用电视技术手段拍摄完成的，是戏曲与电视结合的产物，是一种具有独特艺术性的新电视剧样式。

第一部戏曲电视剧诞生是在 1979 年，浙江电视台将越剧《桃子风波》改编为戏曲电视剧。同年，上海电视台也拍摄制作了越剧电视剧《孟丽君》。1980年，四川电视台拍摄了川剧电视剧《三百三》。此后的几年时间里，一大批形式各异的戏曲电视剧被创作出来。尤其是 20 世纪 90 年代，形成了一个戏曲电视剧创作的高峰，如 1990 年拍摄的戏曲电视剧《桃花扇》、1992 年拍摄的《孟丽君》、1995 年的《李师师与宋徽宗》、1995 年拍摄的《秋》、1998 年拍摄的《龙凤奇缘》等。这些戏曲电视剧的制作与播出，不仅得到戏曲迷们的喜爱，也吸引了那些原本对戏曲知之甚少的青少年观众，为弘扬民族文化作出了一定的贡献。

2001 年中央电视台戏曲频道开播后，曾设置《影视剧场》栏目，这个栏目是专门为戏曲电视剧开设的，使历年来全国各地电视台拍摄的数千部（集）戏曲电视剧有了一个重新展示的平台。

第四节　电视戏曲频道的文化传承

2001 年 7 月 9 日，中央电视台戏曲频道在 CCTV-11 开播，它是以弘扬和发展我国优秀戏曲艺术文化、满足戏迷审美要求为宗旨，全天不间断滚动播出的电视频道，是中国覆盖面最广、影响力最大的专业性戏曲频道。央视戏曲频道

的开播充分体现出我国对优秀民族文化遗产的保护。央视戏曲频道播出内容以欣赏性节目为主，汇集全国各地戏曲种类 200 多个，同时加强知识性、趣味性、参与性和服务性，强化戏曲艺术与中华民族深厚文化底蕴的渊源关系。在过去的时间里，中央电视台戏曲频道为广大电视观众奉献了一场场精彩纷呈的艺术盛宴，赢得了广大观众的一致赞誉和好评。

一、戏曲频道的栏目

2001 年中央电视台戏曲专业频道设立后，节目已经基本实现了栏目化，如《戏曲采风》作为日播的栏目，有众多小栏目，包括"剧院风云""梨园快递""戏曲地图""翰墨戏韵""戏曲长镜头""今日我上镜"等，是集新鲜戏闻、丰富资讯、深入报道于一体的新闻专题类综合栏目。这种"栏目化"的戏曲节目因其播出时间的固定，从而形成播出周期，方便观众养成收视习惯。

电视戏曲栏目有以下特点。其一，每个电视戏曲栏目有特定的名称、标志和内容范围，相对固定的模式使创作有了标准，利于吸引目标受众。其二，不同的电视戏曲栏目又有自身独特的个性。如《过把瘾》和《快乐戏园》两个栏目，虽然都是以普通观众的参与为主，但《快乐戏园》针对的是青少年观众，目标受众更加明确。其三，电视戏曲栏目中的节目最具大众性和观众参与性。因为播出时间和节目风格样式的相对固定，这种栏目式的节目能够最大限度地吸引观众的参与，容易得到观众的反馈，并进行相应的改进。

戏曲频道栏目可分为四大类。

1. 欣赏类

转播全国各地戏曲舞台上的名家名段表演，把丰富的剧种、多彩的剧目展现在广大电视观众面前，对历届春节戏曲晚会、新年京剧晚会、京剧演员大赛、京剧票友大赛、戏曲艺术片等的精彩片段进行回顾。这类的栏目包括《CCTV 空中剧院》《九州大戏台》《青春戏苑》《中国京剧音配像精粹》《精彩回放》等。

2. 普及类

向观众介绍戏曲历史和各种戏曲的知识，讲述古今戏曲史上发生的传奇故

事，引导观众更好地欣赏戏曲。尤其是少儿戏曲节目的播出，以娱乐为基础，通过趣味性的节目形态，让传统的戏曲艺术以一种全新的方式，陪伴中小学生快乐成长，也让更多的成年人通过孩子们天真烂漫的视角，发现戏曲艺术中独特的魅力，从而快乐地接受戏曲，爱上戏曲；激励孩子们在爱戏、学戏的过程中，让这古老而绚丽的艺术薪火相传，后继有人。这类栏目包括《跟我学》《快乐戏园》《名段欣赏》等。

3. 专题访谈类

介绍戏曲名家背后的故事，了解名家的从业道路和心路历程；带领观众探索戏曲欣赏类栏目的台前幕后；搜寻藏匿戏曲的大街小巷；深入剖析梨园里的新鲜人新鲜事，尽显爱戏者百态人生。这类栏目有《戏苑百家》《戏曲采风》等。

4. 观众参与类

以知识性、参与性、娱乐性为主，主要收视对象是广大的戏曲爱好者，现场参与以普通观众为主。节目宗旨是以轻松愉快的趣味答题、幽默爆笑的创意表演、紧张新颖的闯关游戏及各路跨界明星的鼎力加盟，融汇多种综艺益智方式，吸引年轻人全方位多角度接触中国戏曲艺术，发现戏曲的魅力，真正在寓教于乐中推广弘扬中国传统戏曲文化，如《梨园闯关我挂帅》《过把瘾》等。

二、戏曲频道的定位

中央电视台戏曲频道从 2001 年创办至今，坚守宗旨，在多元文化思潮复杂的时代里，坚持弘扬戏曲这一古老的文化艺术传统。在栏目的设置上，分工明确，布局合理，形式多样，内容独特，满足了不同戏曲爱好者的口味。但同时我们也应看到，在栏目间、频道间竞争日益激烈的环境中，戏曲频道由于文化传播的属性缘故，在竞争中不具有优势。不过，这并没有影响戏曲频道在打造传统文化展示传播平台的基础上，加大对戏曲的新型改良力度，加大以戏曲元素为主调的各类节目的推出力度，增强频道的活力。如戏曲综艺节目《一鸣惊人》就是 2013 年推出的一档不分剧种、不分年龄演唱的全新竞技类综艺娱乐节目；2014 年 4 月，戏曲频道还为小朋友搭建了一个展示小戏迷风采的舞台，录

制了"希望之星——少儿戏曲欢乐季",以寓教于乐的形式,培养孩子们对民族传统文化的热爱。为了提高收视率,戏曲频道还增设了一些多元化栏目,像播放一些经典影片,播出一些优秀的民族歌剧、民族舞剧等。最令人称奇的是每天18:05至19:10在《锦绣梨园》栏目之"一路欢笑"中把一些观众喜欢的经典小品汇聚起来集中播出,取得了非常好的收视效果。因为这个时段属于新闻节目时间,播出一些娱乐节目特别容易满足一部分观众的收视需求。这些表现是戏曲频道在发展过程中充分考虑自身优势与劣势后进行的重新定位。

新的戏曲频道定位是,既要弘扬民族优秀文化传统,又要把戏曲作为一种与时俱进的新文化形态进行传播。因此,应在保障传统经典的基础上,增加新型戏曲节目的娱乐元素,提高观众的参与度;围绕着戏曲历史发展中的传闻轶事和丰富多彩的民风民俗,打造各类故事化栏目,把传播内容从民族戏曲向民族戏剧、民族电影拓展延伸等。电视戏曲频道正倾力营造一个以戏曲艺术为代表的民族文化精神家园。

本章思考与练习

1. 谈谈元杂剧的历史贡献。
2. 结合实例谈谈戏曲中的"四功五法"与"行当"。
3. 戏曲的舞台虚拟特征是怎样体现的?
4. 说一说央视戏曲频道的现实意义。

电视综艺与电视娱乐

📷 **学习目标**

掌握电视综艺与电视娱乐的关系。

了解我国电视综艺的形成与发展。

掌握电视综艺晚会的审美与创作。

掌握电视娱乐节目的类型。

第一节　电视综艺与电视娱乐综述

一、电视综艺与电视娱乐的关系

电视综艺，全称为电视综合文艺，是 20 世纪 80 年代出现的集欣赏、艺术、娱乐等特征为一体并带有主题规范标准的电视文艺节目，它包括电视综合文艺晚会、电视行业文艺晚会和电视综艺栏目等。到了 20 世纪 90 年代中后期，随着社会时尚文化的兴起，电视传播为满足观众的娱乐需求，以及迎合电视媒体市场化竞争的趋势，电视综艺门类中又派生出一种以"综艺"为基调，形态自由，参与性强，突出时尚元素和游戏功能的娱乐形式，称之为电视娱乐节目。电视娱乐节目一出现就以强大的魅力吸引着观众，占据了电视收视率的半壁江山。

电视综艺与电视娱乐在传播理念上有着鲜明的共性，那就是，二者都具有演艺性质，都需要明星参与表演，都有现场观众互动，都有绚丽的舞台造型和激动人心的掌声，不论是阳春白雪式的文艺节目，还是全民狂欢式的娱乐游戏，目的都是一致的——给观众带来快乐。不能忽略的是，二者的内容都要符合大众化审美情趣，无论是高雅的，还是通俗的，都要让观众感到真诚、真挚，要尊重和不失信于观众。

传统的电视综艺和新型的电视娱乐虽然在传播理念上具有共性，在表现风格上还是有很大区别的。传统的电视综艺，是以各类综艺晚会形式为代表的，运用艺术化思维方式、艺术化制作手段，将多种不同门类、不同体裁的单个表演性节目综合起来，由主持人串联和演员表演的复合式结构的电视节目。电视娱乐，是运用时尚创意观念及市场运作机制，邀请各类明星或普通大众参与，主持人、明星、观众进行现场自由互动或即兴表演的电视节目。

二、电视综艺溯源

电视综艺最早出现在 20 世纪 40 年代的美国，是由广播明星进入电视开始的。广播综艺节目在当时的美国深受听众的喜欢，加上巨额广告收入，电视制作商难免心动。于是，在 1948 年，NBC（全美广播公司）和 CBS（哥伦比亚广播公司）的电视制作部为了吸引广告商家，开始尝试着各开办一档电视综艺节目。由于缺少节目主持人手，两家公司向广播明星伸出橄榄枝，吸引加盟，并网罗社会娱乐明星参与，将他们的各种表演引入电视节目中，于是，电视综艺的雏形就此形成。

NBC 推出的《明星剧场》是借助社会力量，把明星表演的各种节目不加改编地进行录制播出。一些节目制作现场甚至就在表演场地，如好莱坞、百老汇等地，观众在家里就可收看到现场表演。电视综艺节目的成功令演艺界大开眼界，没想到通过电视，表演者一夜间成为家喻户晓的明星，于是许多人纷纷前来参与。广告商乐此不疲地在节目中投入重金，播放大量广告，获得不菲的收益。电视综艺节目开办取得了不俗的社会效应，对后来美国电视业的繁荣起到了重要作用。

CBS 推出的《城中受欢迎的人》是电视栏目化综艺的初创，它固定了电视

制作演播场地，固定了播出时间，固定了节目主持人，并对社会演艺界明星表演的节目进行电视技术处理与剪辑式播出。CBS 的成功，引导了其他开办电视综艺节目的公司的运作流程，并逐渐成为电视综艺节目的制作模式。

两家广播公司的制作基地都在世界文化中心纽约，这里的节目资源非常丰富，远在好莱坞的电影行业也看好这个市场，纷纷涌入电视业，于是，美国的电视娱乐业瞬间成为世界时尚潮流中心，并开始对西方其他国家的电视媒体产生影响。可想而知，电视由于有了综艺节目，除了信息功能，又增添了娱乐功能，从而成为人们家庭生活中娱乐的工具，满足了不同层次、不同趣味电视观众的审美需求。庞大的电视收视群体、轰动的社会效应，促使美国电视产业的迅速增长。

美国电视综艺节目的运作特点是——以制作人负责制确保节目的独立性。这效法好莱坞电影独立制片人的运作模式，借鉴到广播电视业则称为节目制作人，是节目主任下辖的具体节目运行的管理人。制作人对一档电视综艺节目行使相对独立的管理权，从人员选拔、节目筹划、节目运行、节目营销、节目财政及经费使用等方面进行有效管理。

美国电视综艺节目的播出特点是——主持人在节目中起到主导作用。一档优秀的节目与主持人的风格个性所创造的人气是分不开的。因此，美国电视综艺节目鼓励主持人的个性化风格，倡导明星制，对主持人进行全面包装，创造人气，增加节目看点。主持人一旦成名，节目将形成与主持人个性风格相统一的节目编排模式。CBS 的第一档电视综艺节目《城中受欢迎的人》主持人埃德·沙利文（Ed Sullivan）就是位独具风格的综艺主持人。一般的综艺节目主持人往往以幽默的语言风格及声情并茂的行为举止博得观众喜爱，而沙利文则相反，主持节目时板着面孔，保持沉默与严肃态度，但沉着冷静的个性与智慧犀利的语言却似乎有一种神奇的魔力，以一种反作用力带来的奇妙效果疯狂吸引着电视观众。沙利文从 1948 年开始主持《城中受欢迎的人》，由于独特的主持风格深受电视观众欢迎，在 1955 年，该节目更名为《埃德·沙利文节目》，就以他的名字来命名，奠定了主持人在综艺节目中的主导地位，形成了以主持人为中心的节目制作机制。埃德·沙利文主持这档综艺节目长达 23 年之久，直到 1971 年，69 岁时才告别屏幕，被美国人誉为"把娱乐艺术带入每个美国家庭的电视综艺节目主持人之王"。

应该说埃德·沙利文引导了美国电视综艺节目的发展，也为电视综艺节目

的娱乐特征奠定了一个基本样式。随着美国电视综艺的兴起，英国、法国等欧洲国家纷纷效法。当时西方国家正处于电视作为新兴媒体风靡的时期，各类电视综艺节目的推出，引发了收视狂潮，极大地推动了西方电视业的快速发展。从 20 世纪 70 年代开始，亚洲的日本、韩国等国家及我国的香港、台湾地区也开始模仿美国的电视综艺样式。尤其是 20 世纪 80、90 年代，电视媒介不但获得了丰厚的经济效益，同时也带动了社会众多文化娱乐行业，带来了巨大的红利。

电视综艺是需要借助于社会力量来完成节目内容的，它是一个平台，与社会文化、娱乐等产业进行互动、融合，对电影、电视剧、戏剧演艺界、流行音乐、时尚文化等都有很好的促进作用。

三、我国内地电视综艺的形成及娱乐化发展

我国内地电视综艺应该说是从 20 世纪 80 年代初开始起步的。当时电视综艺的基础主要来自我国传统的文学艺术表现形式，是具有中国特色的电视综艺形态。

1. 电视综艺晚会的形成

中央电视台 1983 年推出的春节联欢晚会奠定了我国电视综艺晚会最初的形态与风格，并在此基础上不断变化与创新。

我国电视综艺晚会的雏形来自于传统的春节团拜形式的"茶话会"（春节期间，企事业单位举办的一种集体拜年活动）。在茶话会上，人们围坐在一起相互拜年，有水果糖茶，边吃边聊，畅想未来，气氛热烈。为了助兴，有人自告奋勇担任现场主持，有人踊跃为大家即兴表演节目，把团拜活动推向高潮。春节期间的茶话会具有一种祥和、热烈、欢庆的气氛，这种传统元素，在 1983 年的中央电视台第一届春节联欢晚会上得以尝试。晚会营造了一种气氛热烈的现场环境，主持人由人们熟悉的名演员担当，文艺界及社会各界代表相继表演各类文艺节目，通过电视把新春的祝福第一时间送进千家万户。传递欢乐、和谐、团聚、亲情的春节联欢晚会从此成为中国春节除夕之夜的一个主题标志、一个新年俗。在全世界，没有任何一档综艺晚会有如此高的收视率，如此大的魔力！

春晚在几十年的发展中，不论是形式还是内容都不断创新，但观众的关注度依然不减。央视春节联欢晚会的成功为我国电视综艺的特色化发展开创了一条积极健康的艺术之路，形成了独特的电视综艺晚会艺术审美标准，而且这种艺术标准在相当长的一段时间内对其他类型电视综艺节目也产生一定影响。

2. 电视综艺栏目的出现

电视综艺晚会是特定条件下的一种特别节目，不是常规播出的。再者，主题规范、艺术性强、缺少娱乐表现元素的综艺晚会如果像电视栏目一样常态化，观众是不喜欢的。于是，1990年中央电视台推出了两档电视综艺栏目《综艺大观》和《正大综艺》。这是中国电视综艺节目真正的起步，主持人在节目中起到了绝对的主导作用，获得巨大成功。

在这两档综艺节目推出前，中央电视台和各省级电视台（当时没有卫星台）还没有真正意义上的综艺，电视荧屏上节目类型十分单调，尤其缺少带有娱乐元素的节目。在这种情况下，中央电视台对当时的一档传统节目《文艺天地》进行改造，把娱乐元素融入节目中，并于1990年3月14日以全新的面貌推出了《综艺大观》，在全国引起反响，受到电视观众的热烈追捧。《综艺大观》保留了《文艺天地》的综合节目样式，集相声、小品、歌舞、杂技、魔术等各种文艺手段于一体，但全新的语言风格和新颖的主持人造型，为观众带来新奇的感受。先后参与主持的王刚、成方圆、倪萍、周涛、曹颖、沈冰等都在这档节目中一举成名。

1990年4月25日开播的《正大综艺》是中央电视台和泰国正大集团联合制作的，其运作方式属于引进版电视综艺节目。《正大综艺》分两部分，第一部分是"世界真奇妙"，由一男一女两位主持人搭档在演播现场主持，介绍世界各地风土人情、奇人异事，之后通过视频，由导游小姐（一位出镜主持人）带领大家进入现场环境，并提出竞猜问题。竞猜环节回到演播现场，由现场嘉宾作答。第二部分为"正大剧场"，每一期都播出一部国外经典影片。

《正大综艺》是当时中国内地收视率最高的电视节目。由于当时电视节目形态并不发达，《正大综艺》仿佛是一片绿洲，让电视观众眼前一亮，感受到了电视娱乐的魅力。这档节目不仅仅愉悦观众心情，还有丰富的地理知识、人文知识，寓教于乐地把世界变成了地球村。《正大综艺》宣传语"不看不知道，世界真奇妙"成为当时社会的一句流行语。优秀的节目主持人就此扬名国内，

如赵忠祥、杨澜、姜昆、许戈辉、袁鸣等，成为电视主持明星，美籍华人靳羽西作为出镜主持在中国内地更是家喻户晓。

两档电视综艺节目的成功，产生了几个方面的效应。其一，首次引进大量商业广告，甚至以正大集团为栏目冠名，获得社会效益与经济效益的双赢。其二，电视媒体开始感受到收视率带来的市场化竞争态势。其三，电视的娱乐功能开始被广大观众接受。其四，各级电视台受两档电视综艺节目影响，也掀起开办综艺栏目的风潮。

在今天来看，这两档综艺节目的内容显得传统和保守，主持人也并没有与节目风格浑然一体，但在当时的社会文化环境中，已经是很大的突破。受这两档节目成功的引导，全国各省级电视台纷纷开办类似栏目，像《万家灯火》《娱乐进万家》《夜色阑珊》等，足有几十档。这两档电视综艺栏目可以说对中国电视娱乐化进程起到了不可忽视的作用。

3. 电视娱乐的兴起

20世纪90年代中期，随着改革开放的深入，社会的物质生活与精神生活都发生了变化。与信息世界接轨，使人们的视野更加宽广，人们愈加感受到消费娱乐是生活中不可缺少的一部分。

这期间，电视领域出现两个重要的变革，影响了中国电视的格局和传播理念。一是完成了每个省一套节目的上星工作，省级台突破了地域限制，通过卫视覆盖全国，与央视众多频道共同编织了一个中国内地电视网。电视频道多了，观众选择多了，央视的一些传统节目的优势开始被打破，电视节目开始进入竞争态势。二是电视媒体开始引进境外电视节目模板，刺激了内地电视娱乐节目的自主研发进程。比如英国独立电视台研发的《谁想成为百万富翁》（*Who Wants to be a Millionaire*）有了央视版的《开心辞典》《幸运52》，英国BBC的益智类娱乐节目《最薄弱环节》（*The Weakest Link*）也登陆中国，并有了中国内地版的《汰弱留强·智者为王》和上海版的《财富大考场》等。《开心辞典》和《幸运52》的主持人造型、语言风格、现场设计基本移植国外模板，只是所涉及节目内容、游戏题目完全按照国人的需求进行了本土化改造。

从1996年开始，以湖南卫视为代表的省级台开始改造卫星综合频道，尝试着向特色化频道转变，重点突出娱乐功能，抢占亟待开发的市场。湖南卫视打出了娱乐立台的"快乐中国"定位模式，先后推出自创综艺娱乐栏目《玫瑰之

约》和《快乐大本营》，一举成功；海南台结合地域特点，突出旅游资源，推出"旅游卫视"频道定位；江苏台打造"情感频道"，着力推出情感访谈栏目；安徽台推出"电视剧频道"，针对电视剧播出加大购买力度，调研市场，精心选择观众喜欢的剧目。还有四川卫视定位"故事频道"、吉林台定位"幽默中国"等。总之，这一阶段，娱乐似乎成为中国省级卫星频道特色化的主流意识，通过改造，一些具有实力的省级电视媒体如湖南卫视、浙江卫视、江苏卫视等完成了华丽转身，开始引领中国电视综艺娱乐节目的时尚潮流。

众多省级卫视品尝到了娱乐节目带给他们的实实在在的社会效益与经济效益。这一时期的典型节目是湖南卫视的《快乐大本营》、北京电视台的《欢乐总动员》和江苏卫视的《非常周末》。《快乐大本营》和《欢乐总动员》掀起的"快乐旋风"和"欢乐热潮"，引发了全国电视媒介的一场"综艺革命"，促使综艺节目在传播观念上发生了变化。它打破传统的固化形式，向"明星＋游戏＋观众参与"模式转变。比如《快乐大本营》是以游戏为主，再加上歌舞、小品、相声和外景录像节目，同时请来众多明星，配合种类繁多的游戏，以及明星的一些小故事，来吸引观众的兴趣。目前，《快乐大本营》表现依然可圈可点，快乐家族主持团队充满朝气，成为目前我国内地存在时间最长的一档电视综艺娱乐品牌节目。

电视娱乐作为时尚文化的一部分，它依赖于开放的社会形态、多元的文化审美和成熟的市场环境。电视娱乐的前沿一直在西方媒体产业发达的国家。2005 年前后，当我国内地电视媒体的娱乐节目自主创新出现瓶颈的时候，各家电视台不约而同地把目光对准了以美国、英国为代表的电视娱乐，于是真人秀、脱口秀、选秀等新颖形式蜂拥而至，有直接购买版权的，有克隆模仿的，还有借鉴其形式进行本土化改造的。一些节目由于照搬了西方媒体的成功运作模式，取得了巨大的经济效益。典型的是湖南卫视 2005 年的《超级女声》，它的创意和运作模式源自美国当红的电视娱乐节目《美国偶像》。《超级女声》尝试性地在湖南本地运作一段时间后，开始向全国蔓延，以席卷之势掀起了电视选秀风，"海选"成为社会关注的热词，电视收视率不断攀高，大有电视娱乐一枝独秀之势。《超级女声》作为内地第一档大型"选秀式"娱乐节目，让人们看到了电视"一夜造星"的能量，获胜歌手一时间成为青少年疯狂追逐的偶像，令人惊叹不已。《超级女声》所带来的社会反响，使湖南卫视完成了强劲发展势头中的资本积累。

《超级女声》的轰动效应，也使其他省级卫视看到了借鉴外来经验成功的途径，一些颇有规模的电视娱乐节目不断推出，如东方卫视推出的《舞林大会》来自美国真人秀《星随舞动》，场面宏大的《中国达人秀》来自英国当红真人秀节目《英国达人》，浙江卫视推出的《我爱记歌词》来自美国游戏节目《合唱小蜜蜂》，还有湖南卫视的《挑战麦克风》、江苏卫视的《谁敢和我唱》等等，刮起了一阵电视娱乐模仿之风。

在十余年的时间里，我国电视娱乐的发展既有成功之处，也有教训。成功之处在于：电视娱乐走向产业化，获得巨大经济效益；强化了电视娱乐功能，给电视观众带来快乐；注重质量，形成品牌。由于观众审美水平不断提高，对娱乐节目也更加挑剔，只有优秀的电视娱乐节目会长期占据电视观众的收视。如脱口秀型的《天天向上》、真人秀型的《星光大道》、服务秀型的《非诚勿扰》、选秀型的《中国好声音》《我是歌手》等，其创意优质、内容优质、运作优质，把娱乐节目水准提升到一个新的高度，这个高度在某种情况下，可称之为是"娱乐艺术"的呈现。

教训也是深刻的。一是，由于盲目追求收视率，一些电视媒体推出的节目出现低俗之风，以"语不惊人死不休"的语言风格和拙劣做作的现场表现招揽观众。电视娱乐无疑是通俗文化，但通俗不等于低俗。某些节目的低俗之风使观众对电视传播功能产生质疑，也导致国家广电部门于 2011 年年末出台"限娱令"，采用行政手段对电视媒介的娱乐功能进行规范。二是，由于一些电视媒体的视野不开阔，自创能力不强，眼睛总是盯在热播电视节目上，进行二级或三级克隆、模仿、复制，造成了大量电视娱乐节目的同质化倾向。如 2013 年 7 月份，正是音乐选秀节目风起云涌之时，电视屏幕上的歌唱类选秀节目有浙江卫视《中国好声音》、湖南卫视《快乐男声》、东方卫视《中国梦想秀》、江西卫视《红歌会》、北京卫视《最美和声》、中央电视台《星光大道》等，多达十几个。2013 年 7 月 24 日，国家广电部门再度发声，将对歌唱类选拔节目出现的同质化现象进行实时调控，要求在调控期间，上星频道不再投入新制作此类节目，已经播出的节目要错时播出，力戒故意煽情作秀。电视节目同质化现象要靠行政干预来约束，并非上策，但若不如此，雷同节目的混乱局面一时间又无法控制。如此不良竞争，长久下去会影响电视媒介的理性发展。优秀的电视媒体应具备自身造血功能和创新能力，以及明晰的市场定位和节目掌控能力。电视媒体在这方面也确实在不断反思，不断寻找突破口。

第二节 电视综艺晚会的审美与创作

当前电视综艺娱乐虽然已经突破传统艺术形态，但并没有使传统综艺消失，新的电视娱乐形式反而促进了传统电视综艺的改良与新的发展。

电视综艺晚会，即电视综合文艺晚会，是以电视为传播平台，运用电视技术条件和电视艺术手段，将不同门类、不同体裁的单个表演性节目综合起来，并由主持人承上启下串联节目的复合型电视节目。电视综艺晚会在节目安排上要体现类型多样，因为之所以称其为"综艺"，是要求在节目中起码有三种以上不同类型的节目表演。像春节联欢晚会，表演类型多达十几种，如歌曲、舞蹈、小品、戏曲、曲艺、杂技、魔术等。

一、电视综艺晚会的审美

1. 舞台的假定性

舞台的假定性使得电视综艺晚会较之电视新闻、电视专题片、电视纪录片、电视剧具有独特性和优越性。在晚会中，演员声情并茂，尽兴表演，服饰和灯光舞美绚丽多彩，与日常生活所见所闻形成鲜明对比。舞台的假定性来自生活而高于生活，也就是说，当演员走上舞台，往那儿一站，就可以随心所欲地想象自己处在任何一个环境里，然后从容不迫地开始表演，而观众也会十分认同演员的艺术表现。

舞台的假定性是对现实生活的超越，是对现实生活的美的提升。电视综艺晚会的迷人魅力正在于激情飞扬，令人如醉如痴，所有的情感都可以得到酣畅淋漓的表达。

2. 电视化的演播环境

电视综艺晚会是电视技术与艺术的联姻，它是通过电视画面让观众欣赏艺

术，感受娱乐。这种艺术是在灯光舞美的设计中表现，是在摄像机的镜头下完成，是在话筒的收声下传递，是在服装、化妆、道具的衬托下展现。时空关系也是通过电视技术转换体现，最后由主控台切换画面并送进千家万户。这一系列的环节都是由电视技术完成的。因此，电视综艺晚会的所有准备条件、表演条件、造型条件均要符合电视技术要求。

3. 形式与内容的关系

一台电视综艺晚会，不论它的技术条件如何先进，也只是一种手段，是完成整台晚会的前提条件。而真正决定一台晚会的艺术性的是晚会的形式与内容。形式是晚会的结构与风格，内容是晚会的核心；内容决定形式，形式服务于内容。从电视综艺晚会的发展上看，表现形式不断创新，如主题化、风格化、结构化等；在内容上，各种文艺节目的优劣决定了晚会的成败。电视文艺晚会的发展也促进了多种文艺表现形式不断优化，表演水平不断提高，以满足电视观众越来越高的欣赏要求。

4. 文化品质

电视综艺晚会应该找到一种文化依托，使晚会不仅有热热闹闹的外在，更是有思想内容和文化意蕴的艺术创作；不再是多种节目简单地组合拼接，而是有文化主题贯通，气韵生动，浑然一体。值得一提的是湖北电视台、湖南电视台、江西电视台在 2001 年联合举办的中国江南三大名楼中秋电视晚会，晚会的舞台通过电视时空手段延伸到黄鹤楼、岳阳楼、滕王阁三大历史文化名楼，在同一轮明月下，仿佛是一次历史的重聚、文化的重聚、诗人的重聚，文化之魂和艺术之韵相得益彰，思想性、艺术性和观赏性实现了高度统一。文化品质体现一台电视综艺晚会的艺术风格，它是电视综艺晚会的灵魂，是电视综艺晚会审美的核心要素。

二、电视综艺晚会的结构类型

一台电视综艺晚会，要设定三种以上不同形式和内容的节目，接着就要考虑如何把这些不同形式、不同内容的单项节目通过结构设计组成一个有机的整

体。电视综艺晚会的类型很多，通常采用的结构主要包括以下几种。

1. 串联式结构

把多种没有相互关联的表演内容，用主持词承上启下地串联起来，形成一个完整的综合体。串联式结构是最常见的晚会形式，它注重串联布局，如开场形式、重点节目的位置设计、高潮、结尾特色等，使布局呈现"波浪起伏"状。央视春节联欢晚会采用的就是串联式结构。

2. 篇章式结构

篇章式结构又称为板块式结构，是围绕一个主题或中心思想，将全部节目用篇章形式分成几个部分，每一部分又围绕一个分主题展开。篇章式结构的篇章或板块之间形成自然的区分，对比强烈，内容丰富，重点强化主题的深度。

3. 时空组合式结构

时空组合式结构有两种表现形式。一种是历史时空组合，运用电视技术把不同时期、不同地点、不同时间、不同人物的事件通过一个相关联的主题组合起来，并借助电视画面来进行时间与空间的对接、传统与现代的对接，让人们在各种艺术表演中体验不同时期的历史文化魅力。另一种是现实时空组合，运用电视技术把同一时间、不同地点、不同人物通过一个相同的主题进行空间对接。这种结构的电视晚会常常采用主现场与分现场形式，通过画面切换、声音连线等技术手段，进行多重结构组合。必须在电视技术成熟的条件下才可完成这类电视晚会的整体布局。

三、电视综艺晚会的结构层次

1. 开场部分

综艺晚会的开场，最重要的任务就是营造气氛，调动观众情绪。通常晚会有热情开场和意境开场两种形式。热情开场的晚会场面宏大，歌舞欢快，色彩鲜艳，人数众多，有一种爆发的宏观气势。意境开场一般充满着创意观念与手

法，如一束追光、一首歌谣、一根蜡烛、一盏红灯或一组影像等等，为的是营造一种意境。意境开场其实是一个引子，当观众屏住气息时，可能更加激动人心的场面即将开始。电视综艺晚会最终的目的是突出主题，意境是用于突出主题的一种手法。

2. 主体部分

晚会主体部分是框架，起到稳定晚会总体结构的作用。它需要伏笔式的积累，不断推进晚会的情绪。主体部分的节目穿插与分配很重要，节目与节目之间的衔接既不能雷同又要考虑彼此之间的呼应关系。情绪热烈的节目之后，下一个节目的呈现要注意营造起伏，形成高低错落、急缓有致的特点。

3. 高潮部分

晚会中的高潮一般是指晚会中最精彩的节目，也称为压轴节目。不论是前边节目的铺垫，还是主持人的情绪酝酿，都要为高潮做好必要准备，从而把晚会的氛围推到顶点。

4. 结尾部分

一台好的晚会不能虎头蛇尾，结尾要与开场情绪相呼应，与晚会的主题相呼应，为晚会画上圆满的句号或感叹号。好的结尾应有让人意犹未尽的感受，给观众留下美好的回忆或深刻的印象。

四、电视综艺晚会的创作程序

创作一台晚会的程序，大致可以分为晚会筹划、职能安排、实施阶段等几个环节。

1. 晚会筹划

晚会的总体构思是由策划团队完成的。接受任务后，策划团队一是要领会上级主管或委托方的意图，确定晚会主题、晚会规模、节目形式及艺术风格。二是要弄清受众群是哪些人，演给谁看，分析了解观众对象是晚会成功的重要

因素。三是要确定晚会场地，比如是电视综合演播厅，还是露天场地，还是剧院场馆，因为晚会的舞美设计要根据演出环境拿出方案，节目也要根据环境来设计。另外还要掌握创作周期，调控制作经费，制定安全预案，组织现场观众等。以上这些都是晚会筹划期应考虑的主要内容。

2. 职能安排

制作机构要成立晚会的艺术编创团队，任命总导演，由总导演推荐撰稿人、节目统筹、节目编导、音乐编辑、灯光舞美设计、舞台监督、主持人、后勤保障等。

晚会总导演是一台晚会的艺术构想者和艺术创作的执行者。作为导演不但要有题材的敏感性和艺术上的感悟力，还要有超前的理念和审美意识；要具备决策力、想象力、表现力、协调力和社会公关能力。

撰稿人要把总导演的艺术构想用文字很好地表现出来，要有艺术的再创作能力。在撰稿落笔时，要有画面感，要有现场感，能准确传达节目与节目之间的衔接意图。

晚会节目统筹实际上就是晚会的执行导演，要负责晚会所有节目的落实、演员的挑选和晚会整体进度的把握。

晚会节目编导由若干人组成，他们分别负责各个单项节目的创作和排练，一直到节目表演成熟为止。

音乐编辑对于晚会来说是举足轻重的，要确保整台晚会音乐的统一性。音乐是整台晚会贯穿始终的重要因素。音乐风格要鲜明，要准确。

舞美设计要根据演出地点、晚会形式、节目需要设计不同的场景，给晚会营造一个良好的演出氛围。

灯光师要弄清是在什么样的环境下进行灯光布局，研究灯光色调如何与现场情绪相吻合。

舞台监督主要负责舞台上的调度和指挥。届时，所有的工种和部门都要服从舞台监督发出的指令。

一台晚会涉及的工作职能繁多复杂，总制片人要定时召集预备会、制片例会，制定演职人员走台、联排、彩排的具体时间等。其他还有服装设计、道具制作、音响效果、节目单设计等等，都要服从晚会的整体要求。虽然一台电视综艺晚会体现的是导演的艺术风格与审美取向，但它更是集体智慧共同创作的结晶。

3. 实施阶段

这个阶段是节目的排练阶段，也是最关键和工作量最大的阶段。这期间要确定节目的样式，制定晚会的时间表和节目流程表。这个时期里，整台晚会基本成形，可进入审查、走台、联排、彩排及演出程序。

审查，是由上级部门或委托方对节目进行审查并提出意见和要求。

走台，就是每个节目的表演者在舞台上确定表演位置，熟悉场内环境，找感觉，调试音响，对光线等。切记走台和排练要严格分开，争取把更多的时间留给舞蹈，其他节目走台即可。

联排，一般是在临近演出时，所有节目按顺序完整走一遍，尤其主持人应按节目顺序进行联排，通过联排检验晚会的整体结构链接是否存在问题。

彩排，一般在正式演出的前一天进行。所有演职人员、灯光舞美、服化道等所有环节全部到位，中间不能停顿，等同于正式演出。彩排结束后，要及时召开会议，查找问题，拿出最后解决方案，确保晚会正式播出的万无一失。

第三节　春节联欢晚会的艺术特征

春节联欢晚会是电视综艺晚会最重要的一种形式，简称"春晚"。"春晚"是由中央电视台创作并首次推出的。正是因为有了春节联欢晚会，才形成了具有中国特色的电视综艺文化的形式与风格。

春晚诞生于1983年，当时电视机正在中国老百姓家庭中成为新宠，虽然节目略显单调，但丝毫没有影响百姓的喜爱程度。1983年2月12日，大年三十，除夕，大多数中国城市的老百姓和往年不同，选择在家里收看中央电视台第一届春晚。外边鞭炮声声，室内其乐融融。家庭成员对春晚的每一个节目评头论足。当李谷一演唱的那首《乡恋》（电视片《三峡传说》主题曲）出现时，整台晚会的热情被推到高潮。午夜，春节联欢晚会的欢歌笑语声与外面的鞭炮声交织在一起，一种"新的年俗"——除夕夜家庭团聚看春晚，从此拉开了大幕，年年不休。

"春晚"的出现引导了中国电视综艺的风格取向，也成功地构建了中国电

视综艺晚会的形态。

中央电视台"春晚"至今走过了三十多年的历程。从最初的没有专业主持人的圆桌团拜，到开始注重灯光、舞美、服装、化妆、道具的电视演播厅艺术，再到对每一个节目的精心雕琢，以及运用新时期影像技术创造高科技视觉效果等，都体现出春节联欢晚会不断发展创新的艺术特征。

一、编创的艺术性

"春晚"是世界上最长的电视晚会之一，从除夕晚上八点开始，一直持续到凌晨零点以后，长达四个半小时。这么长的一台晚会如何能留得住观众，体现的是编创艺术的匠心独运。春晚的编创队伍阵容庞大，一般提前半年开始筹划。从整体宏观的主题、风格、结构、人员配备等策划，到局部中观的歌舞、语言、曲艺等表演大类的单元策划，再到单项节目微观的内容把握与取舍等筹划，都需要一个富于激情，睿智、创新的编创团队来完成。

编创是一台晚会成功的基础，是将歌舞、小品、相声、杂技、戏曲、曲艺等"综合"在一起，使其成为具欣赏性、娱乐性、情感性，老少皆宜，受众广泛的电视"大餐"。编创艺术要着重体现出创新意图，体现出审美意图，体现出叙事意图。

创新是每一台春晚的重中之重，包括在风格上创新，在节目内容上创新，在结构上创新。春晚的创新要尊重民族文化的核心价值，在此基础上与时俱进，融入多元文化。

审美方面要考虑社会的物质文化与精神文化的发展与人们的接受能力，要考虑到大多数观众的审美情趣，既要体现传统，又要突出时尚，避免脱离内容的视觉形式主义。

叙事，是人们接受信息的途径。春晚是一台大戏，宏观上，要组织好每个节目之间的衔接关系，讲究整体叙事技巧。春晚由于时间长，它需要叙事结构，这个结构一般呈"波浪起伏"状，用开场、中间穿插、高潮、结尾自然而然形成一个结构。在微观上，各个节目本身都包含着情感各异的故事元素，如小品、歌曲、舞蹈、相声、魔术等等，都是如此，好的故事元素是打动观众心灵的灵丹妙药。

二、表演的艺术性

春晚是表演艺术的舞台，演艺界无人不重视这个可让人一夜成名、展现自己艺术成就的舞台。春晚的节目无论是歌曲、舞蹈还是小品、相声，无疑是一段时间以来表演水平最高的节目。这个舞台上的竞争虽然有些残酷，准备也过于劳心劳力，但演员很少有怨言，都想把自己最好的表演艺术奉献给观众。春晚舞台上表演的一瞬间面对的是数亿观众，也是数亿观众在成就着一位优秀的演员。所以，这个表演的舞台太大了。著名小品演员赵本山曾连续多年活跃在春晚舞台，他的表演为全国人民带来了许多欢乐，他说："只要春晚舞台还需要我，我就会继续上春晚。"因为他知道，是春晚成就了赵本山，也成就了他的小品表演艺术风格。

春晚的表演艺术一方面体现在演职人员扎实的个人艺术功力上，另一方面体现在人物的形象塑造上。春晚是有主题的，要反映社会的发展与进步，一些作品带有一定的歌颂性或特定题材的表现含义。如歌曲《十五的月亮》歌颂的是驻守边陲、保卫祖国的当代军人；小品《火炬手》表现的是积极参与奥运宣传活动的农民群体；歌曲《常回家看看》表现的是父母期待与儿女团聚，弘扬了中国传统的孝道礼仪；舞蹈《进城》表现的是融入城市生活的农民工如何体现自身价值等。这样的作品内容在历届春晚中太多太多，作品中的鲜活形象，通过演员的表演，塑造得栩栩如生，给观众带来欢乐与启迪。

三、主持的艺术性

中央电视台春节联欢晚会在1983年到1989年期间并没有设置专业的主持人，这一时期的主持人主要由电影、戏剧、曲艺等行业中的著名演员来担当。第一届是马季、姜昆、王景愚、刘晓庆的文艺演出报幕式主持与相声语言固有的娱乐色彩主持的结合，1984年、1985年则有香港的陈思思及台湾的黄阿原、朱宛宜等明星加入内地演艺明星的主持阵营，再到李默然、孙道临、王刚等演播艺术家的主持，慢慢地形成了中国特色的综艺晚会主持艺术风格。这种风格

的基本形态是——文艺表情＋诗化语言＋声音魅力。从1990年开始，播音员赵忠祥独挑春晚主持大梁，央视开始进入以电视行业节目主持人来主持春晚的时期。三十多年来，央视春晚的主持人面孔一直是新老搭配，大致形成赵忠祥、倪萍时代（1991—2000），朱军、周涛时代（2011—2008），从2005年开始朱军、周涛的团队加入董卿、李咏，2009年周涛退出后，又进入朱军、董卿的黄金搭档时代。2013年春晚、2014年春晚依然是以他们为主体，并加入了毕福剑、李思思等的央视主持团队成员。

春晚的舞台是电视综艺晚会最大的一个舞台，是经验、艺术和激情展示的舞台。由于这个舞台的艺术性和巨大的社会影响力，对于每一届春晚的主持人选拔都是一项很重要的工作。关于春晚主持人能力，最重要的是"气场"。"气场"是主持人外在形象与内在形象的统一，是自然流露出来的一种自信，属于一种气质。春晚的舞台太大，明星太多，影响太广，要求太苛刻，因此能把握住这个舞台艺术分量的主持人少之又少。即使一名优秀的电视节目主持人，如果不具备强大的舞台"气场"，也很难压住这个台。

近些年电视观众对于春晚的满意度大大降低，一些人认为春晚模式已经固化，整体结构老套，节目内容缺少创新性；注重豪华舞台、豪华表演阵容，极度追求视觉上的美轮美奂，缺少真挚的情感，等等。正因如此，国家新闻出版广电总局2013年7月发出信息，对全国各地电视晚会豪华、攀比、浪费之风进行限制，并要求各级电视媒体认真贯彻落实五部委《关于制止豪华铺张、提倡节俭办晚会的通知》精神，要求开门办晚会，简约办晚会，邀请群众参与，压缩明星数量和费用，杜绝豪华之风。于是，央视2014年"春晚"筹划之初，为响应开门、简约、开放办春晚的举措，央视聘请了著名电影导演冯小刚任晚会总导演，组建了一个社会文艺界知名人士加盟的创作团队。借助社会力量开放办春晚是央视改革新的尝试，是一个非常好的创举。舞台大了，思路宽了，形式必然会发生变化。为此，央视还提出了2014年春晚的总体艺术思路：灯光舞美将采用最节约的技术，摒弃奢华包装，力求朴素大方等。不难看出，2014年春晚的表现确实较之以往有些突破，社会化艺术元素多了一些，语言风格相对自然。但是，由于央视春晚的"国家定制"特色，一些节目在审查时依然难以达到既赏心又悦目的标准，加之社会化的进入又引发了一些新的争议等，诸多问题都有待进一步改革。不过，可喜的是在政府简约务实态度引导下，我国电视文艺晚会的创作进入了一个新的阶段，开始逐渐去掉虚华的表面形式，提高

内在的艺术素养，创作重点真正放在艺术的求真和内容的求实上，把观众感受放在了第一位，与观众的情感产生共鸣。

第四节　电视娱乐节目

我国电视娱乐节目的风格形成主要包括三个方面。一是受 20 世纪 90 年代电视综艺栏目《综艺大观》与《正大综艺》影响，这是一种符合我国传统文化审美意识、带有规范标准的艺术化综艺风格；二是央视综艺节目有选择地接受西方国家经验，形成如《幸运 52》《开心辞典》一类的国际化娱乐节目风格；三是以湖南卫视为代表的省级台受我国港台地区电视娱乐风格影响，节目的包装、节目的内容呈现方式和主持人的行为举止等方面讲究时尚流行。受这三个方面的影响，又经过了十几年的发展，现在我国内地一些经典电视综艺娱乐节目已经形成了"本土化"特色的娱乐风格，像央视的《星光大道》、湖南卫视的《快乐大本营》《天天向上》、江苏卫视的《非常了得》等都体现出符合国人审美情趣的节目风格。

一、电视娱乐节目的类型

1. 电视娱乐节目之游戏

我国内地第一档收视率名列前茅的游戏类节目是 1998 年央视二套推出的《幸运 52》。这是一档在引进英国 BBC 制作的 *GO BINGO* 的基础上加以本土化改造的电视综艺娱乐节目样式。*GO BINGO* 在英国是一档纯粹的博彩节目，每天的奖金高达 2 万英镑。央视考虑到 *GO BINGO* 与国情不合，决定剥离其博彩性质，进行改造。改造后的《幸运 52》有机地将游戏活动与知识普及融为一体，充分调动现场观众的参与热情，获得了广大电视观众的喜爱和充分肯定。

游戏元素是电视娱乐的常用手段之一，它具有参与性、互动性特点。游戏中的主持人、嘉宾、观众三位一体共同完成一个个小项目，在节目中体验游戏

带来的欢乐。主持人是节目的串联者，也是游戏的组织者，需要具备机敏睿智、幽默诙谐的特点，能很好地掌控、协调现场气氛。而游戏嘉宾一般由演艺界明星或普通观众担任，由于他们对游戏规则的不熟悉，往往在行为和语言上会出现失误和笑料而引发观众的欢笑。游戏是电视娱乐节目相当具吸引力的环节，表演者和参与者融为一体，竞技、游戏的过程就是节目的内容，观众和参与者由此获得压力的释放和身心的愉悦，充分体现了电视在娱乐方面的社会性和大众化特征。益智类游戏节目的优势则在于观众在娱乐的过程中获取知识，在获取知识的过程中获得快乐，即实现"寓教于乐"的目的。

《幸运52》获得成功后，央视又推出了一档娱乐节目《开心辞典》。《开心辞典》是在引进英国版《谁想成为百万富翁》节目的基础上进行了本土化改造的，属于益智类游戏节目。益智类游戏节目以考察选手知识面和反应能力为主，现场采用已知抢答或未知猜测等游戏规则，内容广泛，题目丰富，自然科学、社会学科等都有所涉及。经过本土化改造的《开心辞典》让观众在寓教于乐中增长知识。

电视游戏类娱乐节目热潮的兴起应主要归因于节目自身形态的"创新"，体现在三个方面。首先，内容全面游戏化，较少教化色彩，较为纯粹的游戏娱乐使观众在放松的感受中观看。其次，明星的功能从表演展示转变为交流互动，人际传播与交流的介入提升了节目的亲和力。再次，主持人明星化，调动主持人积极性的同时聚拢了人气。

中国电视游戏类娱乐节目的自主研发开始于20世纪90年代中期湖南卫视的《快乐大本营》。以"快乐"为宗旨、以"游戏"为内容激发的高收视率，促使各地电视台在短时间内纷纷上马"游戏娱乐类"综艺节目，其中较为有人气的有：《欢乐总动员》（北京台）、《非常周末》（江苏卫视）、《开心100》（福建东南台）、《超级大赢家》（安徽卫视）等。这些节目在策划上具有明显的特征，即有明确的环节设置，制定了清晰的游戏规则，每一环节和节目总时长有严格的规定。在这样的大框架下，每期邀请明星作客，利用其名人效应和号召力增加节目卖点。节目主题紧跟社会潮流，或以邀请到的当红明星为主体展开，或以某一流行话题为切入点进行设计。参与游戏的人员加入了普通民众，与明星进行更近距离的互动配合。另外，文艺节目的表演环节得以保留，穿插在游戏环节之间，作为从一个游戏环节到另一个游戏环节的过渡。

2. 电视娱乐节目之脱口秀

脱口秀（Talk Show）是来自美国的一种电视娱乐形式。脱口秀的看点是主持人的语言风格，或幽默诙谐，机智灵活，或犀利尖刻，冷漠无情，或婉转动人，情真意切。美国是一个有着语言幽默传统的国家，语言幽默已纳入到其文化当中，在平常的生活中就比较常见。所以，美国的电视节目常常以主持人的语言风格表现来赢取观众的喜爱。中国总体上是一个传统、严谨、谦逊、讲究礼节的国度，语言交流中缺少幽默意识，因此，脱口秀节目形式来到中国以后，由于文化的差异性，开始时水土不服，尤其是西方幽默式的语言风格并没引起观众的欢迎。

1996 年央视开办一档新闻类谈话栏目《实话实说》，应属中国内地第一档具有脱口秀元素的栏目。主持人崔永元以机智幽默的语言风格，把百姓生活当中面对的问题揭示出来共同探讨。说实话，在多数中国人的传统观念当中是比较敏感的一个话题。在传统的观念中，说话要分对象、要分场合、要有技巧，实话中的一种"虚"成了文化现象。实话难以直接表达，实话要实说的意识前面立着一堵难以跨越的墙。《实话实说》栏目一出现，大家无不惊奇：居然有些言论是可以公开表达的，而且节目中的"实话"是那样有趣、那样解渴、那样带劲！每一期"实话"的题材选择得好，加上主持人反应机敏、语言幽默，以及恰到好处的话题转换，令现场嘉宾、电视观众在聆听严肃问题的轻松讨论的同时，开怀大笑，又无限回味。只可惜，《实话实说》作为新闻类节目没有延续下来，在经过几次主持人的更迭后，反响欠佳，2009年停播。其主要原因，一是对"实话"的选题不好把握，二是缺少游刃有余的节目主持人才。

中国内地当下最成功的一档脱口秀式娱乐节目当属湖南卫视主打栏目《天天向上》。2008 年 8 月，湖南卫视为了迎接北京奥运会推出了这档节目。节目由六个主持人组成一个团队阵容，以新颖的形式，把中国礼仪、公德知识、文学艺术、社会常识等展现出来。该节目的成功原因，一个是节目定位好，另一个是以汪涵、欧弟为代表的主持团队出色的语言表达能力，让节目"活跃"了起来。在某种意义上讲，《天天向上》是一个风向标式的节目，为我国电视娱乐节目的未来发展带来了有益的启示。

3. 电视娱乐节目之竞技

竞技，最初源自体育，是人们通过比赛方式决出高下的活动。竞技的目的是优胜劣汰，所以最具挑战性。后来竞技的形式延伸到各个领域，只要是现场通过技能、技巧或其他比赛形式评出名次的，从理论上讲都属于竞技活动。竞技被运用到电视中，更是吸引人，许多人们平时很少见到的竞技形式被电视娱乐节目采用，实现一种全民狂欢的目的。

电视综艺娱乐节目中的竞技，包括人们喜闻乐见的歌曲大赛、舞蹈大赛、生活技能大赛、特殊技能大赛等等，只要是能吸引电视观众的社会娱乐活动，都能在电视中进行竞技。竞技中重点突出娱乐元素——秀，以增加看点，增加悬念，目的是吸引电视观众。

真人秀是来自美国的电视综艺娱乐手段之一，是一种将真实与虚构融合在一起的节目形态，是对自愿参与者在规定情境中，为了预先给定的目的，按照特定的规则所进行的竞争行为的真实记录和艺术加工。

"真人秀"节目在西方国家相当有市场，分不同竞技类型，比如生活竞技、挑战极限竞技、选秀竞技等，像美国的《幸存者》、法国的《阁楼故事》这类挑战极限竞技节目都有着惊人的收视率和巨额广告收益。

在中国，引进"真人秀"模式后，有代表性的挑战极限竞技"真人秀"节目应是湖南卫视的《智勇大冲关》；生活竞技"真人秀"有代表性的是湖南卫视曾经制作的《变形记》和央视的《交换空间》等。由于挑战极限竞技和生活竞技需要采用纪录片制作手段，如果不是大投入、大制作、大场面的话，不容易产生轰动效应。因此，这类竞技节目在中国表现一般。而选秀竞技，如歌曲选秀、舞蹈选秀、特殊技能选秀等模式引进中国后，则很有市场。中央电视台的《梦想中国》，上海文广集团的《我型我秀》《加油！好男儿》，湖南卫视的《超级女声》等电视选秀节目开始陆续火爆荧屏。

尤其是湖南卫视，将《超级女声》推向全国，成为观众和传媒关注的焦点。2005 年，节目在原"长沙赛区"外，另外增加"武汉、南京、成都"三个赛区，节目发展成为一个全国性的歌手选秀活动。《超级女声》赛程分为"分唱区选拔"和"年度总决选"两个部分，2006 年在年度总决选前为了增加选秀悬念，又增加了复活赛的设置。

据央视索福瑞媒介调查公司对全国 31 座城市进行的收视调查，2005 年

《超级女声》的播出让湖南卫视的白天收视率从 0.5% 上升到 4.6%，市场占有率上升到 20%，最高为 49%。该节目播出时，同时段收视率仅次于中央电视台一套，排名全国第二。继《超级女声》后，东方卫视的《舞林大会》《中国达人秀》等选秀式电视娱乐节目也成为新的收视亮点。

受《超级女声》影响，2007 年年末，浙江卫视推出了一档全新的歌曲挑战式选秀节目《我爱记歌词》。这个节目借鉴自美国最流行的歌词记忆游戏节目《合唱小蜜蜂》，把人们耳熟能详的歌曲设置成不同的游戏环节，考验竞赛者记忆歌词的准确度。这个节目运作简单，随机挑选现场的观众上台演唱，激发参与者极高的热情。《我爱记歌词》出现后，同类节目如湖南台《挑战麦克风》、江苏台《谁敢来唱歌》也不失时机抢占市场份额。

轰轰烈烈的电视选秀活动中，央视也不甘心落后，2004 年 10 月推出的《星光大道》以"平凡的你，也能星光四射"的口号加入了电视娱乐节目大潮。《星光大道》以"百姓舞台"为宗旨，进行平民化选秀活动。只要你热爱音乐，擅长表演，不分年龄、不分唱法、不分职业，都可以登上《星光大道》的舞台。在这个舞台上，阿宝、杨光、李玉刚、马广福、凤凰传奇等一大批个性鲜明、身怀绝技的普通人通过竞技选秀实现了自己的梦想。

《星光大道》竞技形式以歌曲为主，也融入舞蹈、器乐、曲艺、表演等多种艺术形式。主持人以冷幽默的主持风格，插科打诨，使选秀现场充满欢笑。竞技环节通过"闪亮登场""才艺大比拼""家乡美""超越梦想"四步决出一个优胜者。第一环节和最后环节主要展现歌唱水平，而"才艺大比拼"环节，让选手充分发挥各自的文艺特长，展示拿手绝活。最有特色的当属"家乡美"环节，选手要展示自己家乡的文化和风土人情，有的还会带来家乡特产请现场的评委和观众分享。这个环节是一种超越，是自主创新的成果，在寓教于乐中让观众感受中华传统文化的博大精深。作为一档选秀娱乐节目，《星光大道》节目内容积极、健康，是具有中国特色电视娱乐节目的典范，代表了中国电视娱乐"本土化"的审美取向。

2012 年 7 月，浙江卫视播出的《中国好声音》把中国内地竞技类电视娱乐节目推向另一个高潮，让电视观众真切感受到中国有那么多有待发掘的好歌手、好声音。这个节目与以往歌曲竞技不同甚至令人叫绝的地方就是——先听声音（演唱），后观其人，用音乐的听觉力量感染人、震撼人，并以励志作为节目的主基调，积极向上、阳光健康。这档节目一出现就获得了电视观众、音乐人、

影视明星，甚至是电视学界和业界的好评。

唯一遗憾的是，这档节目不是来源于我们自己的原创，而是引进了荷兰的电视娱乐节目《The Voice of Holland》。这个电视娱乐节目模板已经引进到世界多个国家，只要一出现就所向披靡，创收视率新高。

《中国好声音》充满了竞技色彩，场上、场下，选手、导师各显其能。首先是声音竞技，演唱的水平高于一切；其二是导师竞技，导师成为娱乐元素的承担者，他们之间对于学员的竞争成为主要看点；其三是叙事竞技，学员为获得导师和观众好感，常常把自己的成长经历尤其是遇到的人生挫折故事化，以增加人气；其四是心理竞技，各参赛选手在比赛前、比赛中或比赛后，不论结果如何，都需要正确面对。

《中国好声音》第一季出现以后，中国内地掀起了歌曲选秀节目热潮，而湖南卫视的《我是歌手》则是《中国好声音》之后又一精彩力作。它与《中国好声音》不同的是，"好声音"是默默无闻的业余歌手之间的竞技，而《我是歌手》是大众熟悉的明星歌手之间的竞技，这更增加了观众的收看兴趣。

4. 电视娱乐节目之服务

20 世纪 90 年代后期，湖南卫视开办了婚恋服务节目《玫瑰之约》。一时间，荧屏上迅速掀起电视相亲热，全国各地电视台出现多达十几个版本的婚恋节目。最初，电视观众喜欢这类节目是因为它们为年轻人搭建起了恋爱平台，后来观众感到现场作秀的成分太多，渐渐失去了收看兴趣，导致此类节目逐渐退出荧屏。十多年之后，随着社会快速发展，人们生活节奏加快，工作压力、精神压力随之加大，导致了年轻人的观念发生变化。以什么样的态度面对生活、面对人生、面对爱情，是年轻人的热门话题。因此，婚恋服务节目相隔十多年又卷土重来。江苏卫视倾力打造《非诚勿扰》，湖南卫视的《我们约会吧》、东方卫视的《谁能百里挑一》、山东卫视的《爱情来敲门》、浙江卫视的《爱情连连看》等以绝对的高收视率重新占领电视屏幕。其中受到热捧并坚持到最后的无疑是江苏卫视的《非诚勿扰》。这档既是娱乐节目，又具有服务性的节目在全国掀起了前所未有的收视热潮，在业界可称为是金牌节目，主持人孟非以幽默、睿智、真诚的主持风格受到电视观众的喜欢。

《非诚勿扰》之所以成功，是因为它已跨越了婚恋形式，是一档通过婚恋交友服务，反映当下中国年轻一代对生活、对事业、对物质、对爱情的一种真

实态度，折射出这个时代的婚恋观和现实社会背景下的一系列问题。主持人孟非对节目的把握恰到好处，当一些明显违背主流价值观的问题或现象出现时，他总是能从正面引导。他常在节目中提示："作为国内收视率最高的节目，要传达正确的价值观。"

二、电视娱乐节目中的消费文化现象

1. 消费文化的冲击

消费文化是产业文化和市场文化的表现形式。当今世界，娱乐作为消费文化现象，已经成为人们生活中不可缺少的一部分，尤其年轻人，更是消费的主力军。据调查报告显示，美国有73%的年轻人第一消费动力来源于娱乐，他们生活中可支配收入的60%都用在娱乐消费上。而我国，消费文化正在成为新的经济增长点。应该说，消费文化的兴起对我国传统文化带来了影响，对我们的民族文化也产生了很大冲击。正如美国文化批评家杰姆逊所指出的，娱乐文化带给人的是一种变相的"吸毒快感"，"怎么开心怎么来""玩的就是心跳""过把瘾就死"成为了娱乐文化生产和消费的直接目的。他批评了娱乐文化的极端性给人们精神世界带来的影响。因此，当消费文化损害、动摇传统文化主流观念的时候，要进行正确引导，确保传统文化的基础。鼓励消费文化，推进文化产业，与传统文化的发扬光大没有矛盾。传统文化也要与时俱进，融入新的观念。二者要相互影响，相互融合，共同发展，把消费文化变成推进主流文化发展的又一动力。

2. 电视娱乐的观念

电视娱乐不单单指的是电视综艺娱乐节目，也包括其他类型如电视剧、电视欣赏类节目甚至体育节目等。只要是能给电视观众带来愉悦的节目都属于电视娱乐。电视为观众提供了娱乐方式，电视娱乐正在改变人们的生活观念，潜移默化地引导社会消费文化的取向。

电视娱乐作为消费文化的一种形态，已经成为一种产品。这种产品更像是一种工业化生产的结果，从节目策划、投资、制作到营销、播出、广告等，形

成产业链模式。电视娱乐作为产品，其审美取向和精神价值要与受众的心理因素形成共同体，来实现娱乐目的。这是电视娱乐作为产品取得成功的核心所在。

3. 受众的主动性

我国社会处于经济发展转型期，人们的生活压力、工作压力相对较大。正因如此，人们在忙碌、紧张的工作、生活之余，需要有放松身心、解除疲惫的娱乐活动。而电视是消费成本较低的家庭娱乐工具，收看电视娱乐节目是人们喜爱的娱乐活动，人们在娱乐节目引发的欢笑中能使疲惫的身心得到放松。

4. 电视娱乐共同体

电视娱乐节目要满足受众需求，就要了解受众的心理。电视受众能反映出社会不同阶层、不同年龄、不同性别、不同职业等对电视的共同需求，就是这些共同需求使电视观众成为一个共同体，以群体的合力与电视媒介传播者发生着相互作用。电视媒体为了迎合这个"共同体"，不断拿出新意，如让更多的观众参与到节目中，舞台的主角不单单是主持人，还有观众，从而形成全民狂欢，共同娱乐，使得当今电视娱乐有着广泛的吸引力。

三、电视娱乐的产业化现象

我国电视娱乐自20世纪90年代中后期开始就已经显现出强劲的市场化驱动力，湖南卫视打造的"快乐中国"娱乐节目现象带动了全国省级卫视特色频道的风起云涌。尤其社会各类传媒公司的参与制作，使电视娱乐进入产业化阶段。产业化极大拓展了电视娱乐节目的类型，增加了节目表现力。当前电视娱乐产业化的具体表现主要有以下几个层面。

1. 制播分离

制播分离指的是电视节目的生产制作与电视节目的审查播出分离。在我国，电视节目播出机构一般是由国家行政审批，由各级政府承办，属于国家公营媒介，审查与播出授权各级电视媒体严格掌控。但近些年由于电视娱乐节目的社会化需求不断扩大，各级电视媒体开始对一部分娱乐节目的生产制作进行成本

核算，并允许社会私营传媒机构参与制作，或购买电视节目，形成自主承办、与社会传媒机构合办、直接购买播出三种形式。

基于我国电视媒体的独特形态，制播分离一般有内分离与外分离两种模式。

（1）内分离

在电视媒体机构内部进行制作成本核算，把预算与节目质量、收视率、广告投入结合起来。各频道的栏目组改成相对独立的制片体制，由制片人以承包形式管理节目生产制作。审查播出由频道统辖。制片组所使用节目录制场地、设备包括后勤保障都要以预算支付，人员聘用与奖金管理有一定自主权。

内分离是当前电视媒体的一种有效的管理方式，它激发了电视娱乐节目的创新，在一定程度上促进了编播人员的积极性，使电视娱乐节目质量有所保障。

（2）外分离

电视机构与社会文化传媒公司合作生产娱乐节目。或资金由双方投入，制作由社会公司承担，利益双方协商；或完全由社会公司投入资金、制作，并与电视机构协商播出；或由电视机构直接购买版权播出；等等。

外分离是影视文化产业繁荣的象征，借助社会文化综合力量，使电视娱乐节目能够尽快体现社会发展中的新元素、新策略，活跃社会文化环境，甚至直接与国际接轨。外分离推动了电视文化产业的发展，形成更加激烈的市场竞争环境。外分离还激发了电视娱乐的创新大潮，电视娱乐的各种新颖形式层出不穷。

2. 网络化

网络媒体既是电视的竞争者又是电视的合作者。电视娱乐节目能迅速在社会上引发一定的反响，网络媒体不可能放过这个平台。而电视媒体也需要借助强大的网络影响，开展节目营销、观众交流，形成电视娱乐节目的立体互动。由此，双方均能获得可观的社会效益与经济效益。电视娱乐节目进入网络，使娱乐节目又获得一个新的、有效的收看方式和保存途径。浙江卫视《中国好声音》网络首播版由搜狐公司高价购买版权，由于播出后的火爆，网络广告及时加入，搜狐的盈利也极为丰厚。其他一些省级卫视倾力打造的娱乐节目也纷纷被网络媒体购买网络首播权，价格一路飙升。比如2013年湖南卫视娱乐节目《爸爸去哪儿》就成为各大网络竞争的最大亮点，网络广告翘首以盼。

电视与网络融合是大势所趋，而电视娱乐由于带有强大的商业属性，更是捷足先登。当前的全媒体互动包括传统电视、网络电视、手机电视等，不但使

电视娱乐节目的收看形态有了改变，还使电视娱乐作为产业模式，为社会带来了更大的经济效益。

本章思考与练习

1. 举例分析电视综艺与电视娱乐的区别。

2. 谈谈《正大综艺》及《综艺大观》对我国电视综艺节目发展的影响与作用。

3. 央视"春晚"的编创艺术着重体现在哪几个方面？

4. 分析电视娱乐节目的娱乐元素及节目类型。

第十章

电视剧的艺术特征与创作

■□ **学习目标**

掌握电视剧艺术的特征与类型。

了解当前我国电视剧发展的趋势。

了解电视剧题材与现实生活的关系。

了解美国、英国、韩国电视剧的风格。

掌握电视剧创作的基本过程，了解主创人员的职能。

电视剧，顾名思义是在电视中播出的演剧形式。由于电视传播的特性，这种"剧"成为家庭式收看的剧，观众可以连续看，可以断断续续看，也可以有选择地看。在世界各国，电视剧在电视节目中的占有率和影响力都是最大的，观众收看电视剧的时间占整个电视收视一半以上。很多电视频道自办节目影响力弱，但又要在短时间内提高效益，增加广告收入，选择电视剧播出，无疑是灵丹妙药。由此可见，电视剧无论是对电视媒体还是对电视观众来说都十分重要。

电视剧的形态受戏剧和电影的独立性影响，在制作上也逐渐脱离了电视媒体的掌控，融入社会文化产业，实行制播分离的市场化模式，因此，电视剧有着相对独立的社会化生产与营销环境。在理论上，电视剧有"影视艺术"的概念，这应是电视剧独行一段时间后，为寻找艺术根源与归属开始"携手"电影的结果。但从电视剧的艺术属性上讲，电视剧是从综合性的电视文艺中派生出来的电视叙事样式，是戏剧、电影元素与电视的结合。它遵循的是电视化规律，借助于电视传播平台播出，是在电视中播出的"剧"，是电视观众在家里收看的"剧"，所以它属于电视艺术范畴。

第一节 电视剧的艺术特征

一、电视剧艺术的内外特点

电视剧是门综合艺术，它包含电影、戏剧、文学、音乐、舞蹈、绘画、造型等诸多艺术元素，是继戏剧、电影之后的又一门综合性演剧艺术。从它的形态上看，是以戏剧艺术为基础，以电影制作模式为手段，结合电视传播特点进行制作，并在电视中播出的演剧艺术。它的形成基础是新兴的影视文化与社会现实生活的对接。

1. 内在特点——介于戏剧与电影之间

电视剧艺术介于戏剧与电影之间，它既不像戏剧一样有着激情的诗化风格，也不像电影一样还原甚至超越现实，它走的是一条中间路线。这与它在形成过程中所走过的两个不同阶段有很大关系。

第一个阶段是电视剧的戏剧模式阶段。戏剧是一种受时间和空间严格限制的艺术，戏剧叙事中的矛盾冲突是它的基本要素。戏剧在有限的时空范围内，通过对情节的安排、矛盾冲突的组合、语言的运用、具体的舞台形象，激起现场观众强烈的情感反应。戏剧的许多艺术创作手法为后来的电影、电视剧的形成奠定了基础，如戏剧假定性、情节、冲突、悬念、编剧、剧本、导演、演员、表演等等。我国出现第一家电视台后，电视剧方面的制作基本都是选择在室内按照舞台戏剧模式完成的。

第二个阶段是电影模式阶段。1976年以后，由于电视摄像技术不断成熟，它的制作越来越体现出电影的手法，电视剧的创作观念开始发生转变，开始由室内的戏剧模式走向室外的电影模式，由在演播室制景拍摄到室外实景拍摄，由时空限制走向时空自由。

从传统的舞台艺术，到镜头艺术，再到电子技术的荧屏艺术，电视剧不断

吸取多元艺术养分。它开放了戏剧的表演空间，紧缩了电影的现实空间，借鉴了小说的连续性叙事结构，形成了独特的表现方式。如今，电视剧被誉为一种相对独立的影视艺术，虽然它是在总结了戏剧和电影创作规律的基础上发展起来的艺术形态，但电视剧并不等同于戏剧和电影，它有着电视化的表现方式、电视化的制作方式，是按照电视播出规律独立完成的。电视剧通过画面和声音塑造艺术形象，真实具体地反映社会生活，表达人的感情，揭示蕴含在生活中的深刻哲理，让观众潜移默化地受到感染。

2. 外在特点——表现现实生活

电视剧表现现实生活主要有两层含义。一是对社会生活原貌、真实素材进行加工创作。尽管电视剧中所呈现的现实生活与生活原貌存在距离，但生活的基础并没有消失，电视剧是在"艺术真实"中反映客观存在的社会生活的"本质真实"，是用一种艺术手法再现现实生活。二是为满足现实社会人们精神生活的需要而选取多元化题材，如历史的、娱乐的、虚构的等。这些电视剧的内容虽然不是直接来自现实生活，但它是一定时期内社会文化的审美取向的反映，它体现了人们的观念与心理，活跃了电视观众的精神生活。

由此，我们可以说，电视剧艺术的深刻特征，无疑是在于表现社会现实生活，表现社会现实生活中的人或事物，表现现实社会中人们的思维观念与审美情趣。社会生活中的一些具有代表性的人和事，总是会被捕捉到，成为电视剧创作的题材，成为电视观众感受的对象。因此，电视剧创作是社会的需求，是电视剧艺术工作者有意识地对生活的能动反映与观照。

二、电视剧是讲故事的艺术

在中国，传统讲故事的方式是口述，是通过讲述人的语言描述，把人物与情节表述出来。在中国历史上就有以说书谋生的民间艺人。他们把民间的奇闻异事、英雄豪杰进行汇总，在一个特定的场合，形象生动地讲给老百姓听。说书人善于把握人物特点及关键情节，使故事跌宕起伏，再加上声情并茂的表演，令听者上瘾。因此，说书在历史上是十分吸引老百姓的一种娱乐活动。到了近代，说书的方式不断演化，不仅对文学作品进行改编，还进行表演式讲故事；

讲述人不仅语言风趣幽默，还使用折扇、手帕、醒木等来吸引听众的注意力。这种方式被人们称之为评书，它逐渐发展成为曲艺的一种类型。在中国传统广播节目中，小说演播、评书演播一直是最受听众欢迎、收听率最高的节目，许多年龄稍大的人都是伴着广播中小说和评书的故事成长起来的。

电视出现以后，电视剧继承了广播小说、评书模式，通过视听语言讲故事，使故事中的人物形象、情节有了具象特征。电视剧之所以吸引人，最根本的元素就是故事。一个好的故事不一定能成为一部好剧，但一部好剧一定讲的是一个好故事。电视剧是把讲故事发展成了表演故事，使讲故事的方式发生了变化。

讲故事是通俗概念，从影视艺术创作理论角度说，讲故事即叙事。"叙事美是电视剧审美特性中一个非常重要的方面。长篇剧的一个最大特点就是每一集叙事结构的开放性、持续性。它能够容载巨大的故事信息，它可以以自由的篇幅叙述一个内容丰富、事件多变、涉及面很广的人情故事。同时把社会背景、社会问题以及对人生的哲理性思辨都揉在这个故事里，使其能够展开一幅幅历史变迁的画卷，又能够将社会生活的断面一一细致地展现在观众面前，几乎不受时间和空间的限制。"[①] 电视剧讲故事是综合性的，它不仅有鲜活的人物形象，还要有场景、有音响、有表情、有动作、有对白、有心理活动，有其他讲故事方式所无法体现的细节元素等。由于电视剧讲故事固有的通俗性原则，它才如此容易被大众理解、接受、品评、传播。

三、电视剧的类型与特色

1. 电视连续剧

电视连续剧，指的是剧情的整体连续性被分割成为若干个相对独立的段落，在叙事主线不变的情况下分集播出。这种创作方式借鉴了长篇小说体，编剧主导和控制每一集的情节与悬念，大有一种"预知后事如何，且听下回分解"意犹未尽的评书感，以此吸引电视观众。电视连续剧一般情节复杂，人物众多，矛盾冲突强，但主要人物与剧情的重要转折需要体现在整体结构布局中。

① 宋家玲，袁兴旺. 电视剧编剧艺术 [M]. 北京：中国广播电视出版社，2002：64.

电视连续剧分为短篇连续剧（15 集左右）、中篇连续剧（25 集左右）和长篇连续剧（30 集以上）。电视连续剧的优势是通过环环紧扣、错综复杂的剧情吸引观众坚持看下去，弊病是电视连续剧一旦出现漏看，情节衔接不上，观众的兴趣会有所减退，甚至放弃收看。

2. 电视系列剧

系列剧是西方国家电视剧的主要类型。系列剧是在叙事主体结构和主要人物不变的情况下，一集一个完整的独立故事，叙事情节、悬念，必须集中在一集中展开，并且每一集都有独立的结局。系列剧的人物关系很有特点，除了几个主要人物形象贯穿整个剧情外，每一集中出现的其他人物只与本集剧情有关联，基本不会重复出现在下一集当中。

系列剧的创作比连续剧要难，这是因为它以一集为独立单元，不论是从编剧角度说，还是从拍摄素材及后期制作上说都要具备独立性。系列剧故事的精华必须在每一集中都有所体现，拍摄素材也都必须是在本集中使用，不会在其他集中出现，不像连续剧那样在完成整体剧情后，可以进行段落分割，大量集中拍摄的素材在后期可以灵活选择使用。我国在 20 世纪 80 年代曾引进两部美国电视系列剧《大西洋底来的人》和《加里森敢死队》，吸引了无数电视观众，甚至对一些年轻人的审美取向与行为举止产生了影响，剧中典型人物的举手投足做派、佩戴的太阳镜、穿的喇叭裤等都成为年轻人纷纷效仿的时尚潮流。这两部剧每一集都是相对独立的，其形态对我国 20 世纪 80 年代电视系列剧的形成与创作产生积极的影响。美国目前播出的电视剧也是以系列剧为主，有一些栏目化特点，并采用按"季"播出方式，剧情随着多数观众的收视取向及时调整。电视系列剧是最符合电视传播形态的电视剧类型，电视观众可以针对一部剧连续看，也可跳跃看，它的每一集都是完整的，不具有连续性，因此漏看并不会降低收看热情。

3. 电视单本剧

单本剧指的是一部 45 分钟左右，甚至包括局部分割，如上集、下集，或上、中、下集等独立单元的电视剧。单本剧结构紧凑，人物集中，叙事完整，题材一般是经过编剧精心提炼而成，或表现具体人物，或集中表现某一事件，或截取生活片段等。单本剧由于短小精悍，缺少束缚，往往最能体现创作者主

观的意图与艺术构想。单本剧在创作上有"小电影"之称，这是因为其自身带有局限性的叙事空间与电影相似，因此人物塑造与情节的矛盾与冲突更趋近于电影模式，在拍摄的镜头运用上也常常参照电影镜头的运动方式。单本剧在当下的电视剧播出中很少出现，其原因，一是受电视连续剧影响，缺少播出优势；二是由于单本剧受制于剧情，难以达到逐渐吸引观众的目的；三是单本剧影响小，投资商兴趣不大。

4. 情景喜剧

情景喜剧，其特征首先体现在与剧情相关联的固定场景上，其次是演员以一种幽默、诙谐的语言风格和夸张的行为方式进行表演，二者结合，成为情景喜剧。情景喜剧源于室内剧，场景或是固定设在家庭，或是设在公共室内场所。国内外一些情景喜剧也常出现外景，丰富了镜头空间。

电视化的情景喜剧一集的长度一般在 30 分钟左右，每一集一个故事，剧情轻松快乐，具有生活化特点。它的创作特征主要体现在以下几个方面：第一，人物关系的喜剧效果。在情景喜剧中，人物关系最为重要，它是喜剧叙事的前提。人物关系具有鲜明的性格反差效果，如个性活泼的角色可能和一个木讷愚钝的角色搭戏，这样在语言和动作上才能形成喜剧效果。所以，在情景喜剧的人物关系上，要有性别搭档、性格搭档、年龄搭档等，必须各有特点，而每个人的角色就像戏曲中的程式行当，各有功能。例如在情景喜剧《编辑部的故事》中，设计了五位编辑和一位领导角色：青年编辑李冬宝睿智狡黠，总是有小伎俩；葛玲虽聪明但遇事单纯，总是上套。这一男一女的对立角色形成戏中矛盾冲突的核心。而中年编辑余德利，是另一条线，是蹚浑水的，总是让剧情复杂化，创造喜剧效应。老编辑牛大姐和老刘是与年轻人唱对台戏的角色，有时直愣，有时愚钝，有时乖巧。编辑部老主任是把握时机盖棺定论的角色，他不常出现，但一出现就压住全场，像三句半中的最后半句效果。六个人的形象非常具有特点，是保障喜剧幽默效果持续的固化模式。第二，语言的喜剧效果。情景喜剧主要是突出语言幽默，尤其是冷幽默，更是令人叫绝。在语言表现上，不论是对白、独白、旁白，都要风趣、幽默、俏皮，要有哲理，要体现妙语连珠的语言技巧，令观众在笑声中回味。第三，表演的喜剧效果。情景喜剧的表演带有夸张性，行为动作要和语言相一致，当语言出喜剧效果时，表情、动作要到位，加以烘托。

5. 电视纪实剧

电视纪实剧是从电视新闻转化来的，二者中间还有个桥梁，是电视故事。电视故事是把电视新闻的事件转化为叙事讲述，而电视纪实剧就是对电视新闻进行故事化后，再通过演员或当事人表演出来。很明显，电视纪实剧的题材来自真实事件，通过影视艺术再现真实，具有现实主义演剧艺术特征。

电视纪实剧很早就在国外出现了。20 世纪 40 年代中后期，英国广播公司开始关注第二次世界大战带给人们的心灵创伤。战后各种社会问题不断出现，以新闻报道方式难以平和社会矛盾，因此，一种不同于新闻报道，也不同于纪录片的节目类型出现在电视当中。在此类节目中，涉及犯罪与法律、贫困与救助、失业与就业、婚姻与道德等的新闻性事件不是以报道形式出现，而是详细播放事件发生过程。由于接近真实，观众很难判断是真的还是假的。节目引起强烈反响，以致社会对一些敏感的社会问题展开大讨论。英国广播公司开创了电视纪实剧的先河。

目前，电视纪实剧的创作都遵循相对统一的标准，具体表现在：（1）纪实剧的素材来源一定是真实的，不能虚构。（2）纪实剧不同于纪录片的同步真实，它是经过一定的现场摆拍、环境设计的假定真实，拍摄素材可以在后期制作中与真实素材相融合。（3）纪实剧运用影视创作技巧，对真实素材进行剧情化处理，并通过演员表演完成，属于再创作艺术。（4）纪实剧在形式上强调自然光线拍摄，现场对白同期录音，演员表演追求自然。

我国电视纪实剧的选题多局限于公安题材。早在 1992 年拍摄的《九·一八大案纪实》曾引起轰动，它讲述的是 1992 年 9 月 18 日发生在河南开封的特大文物盗窃案的侦破过程。片中的大量空镜头为破案时的真实记录，警方人物均由其本人扮演，罪犯由演员饰演，达到了真实事件、真实人物、演员表演、剧情化处理的融合，是我国电视纪实剧在当时最为成功的实例。

电视纪实剧是反映社会真实与电视艺术合一的一种表现形式，在创作实践中，关于真实与虚构的界限是难以把握的。如果要对真实事件进行故事化来吸引观众，那势必进行艺术加工，进行戏剧化处理，那么绝对真实就是不存在的。因此，需要创作者在尊重事实的基础上，把握好虚拟真实的度、真实与虚构的比例，使其不偏离主体的纪实形态。

第二节 我国电视剧艺术发展的多元化趋势

自 2000 年以来，我国电视剧创作呈现出极快的发展势头，市场竞争异常激烈。据不完全统计，目前全国具有电视剧制作资质的大小公司三千多家。2003 年我国电视剧产量首次超过一万部集，2008 年已经达到 14498 部集，2010 年后这个数字还在继续增长。地市级以上电视台的电视剧播出量达到每年 25 万小时，无论生产量还是播出量，都堪称世界第一。但是，业界又不能不反思，如此巨大的生产数量，精品电视剧却很少，大部分属于质量不佳、缺少资金投入的平庸剧。据统计，每年上万部集的电视剧，观众真正叫好又叫座的不足 10%。多数电视剧由于低成本制作，艺术质量差，难以进入电视台的黄金时段播出，甚至有的制作完成后根本就找不到买家，造成极大资金浪费。虽然如此，受产业利益的巨大诱惑，电视剧制作市场并没有萎缩，还在不断扩大，人们都在期待能抓一部好题材，出一部收视率走高、广告利润巨大的好剧。像电视剧《亮剑》，十年里不断重播，观众的收视热情依然持续，创造出难以想象的巨大利润。

2002 年年初，电视剧制作的题材管理机构国家广电总局明确提出，在促进电视剧繁荣和发展的进程中，要更多地关注社会的变革，抓现实题材作品，弘扬主流文化，并在当年全国电视剧题材规划工作会议上，提出对一些严重重复扎堆的历史剧，今后要进行数量上的控制。特别提到对宫廷、武打类剧目的申报立项，采取压缩比例、从严控制的措施，并出台"电视剧题材规划立项审批"制度。制度要求凡是从事电视剧创作的机构必须提前向国家广电总局进行题材立项申请，待批复后才可从事创作活动。从中可以看出，国家广电总局对电视剧的题材开始进行宏观调控。这种自上而下的行政指令从短期看，虽然导致一时的创作尴尬，但作为特定时期的特殊措施，它及时规范了电视剧投资，减少了盲目性扭转了电视剧的同质化倾向。从长远角度看，题材规划措施是有悖市场规律的，因为行政干预不能从根本上解决电视剧市场存在的问题，会使电视剧创作走向另一条功利性之路，会给电视剧艺术的良性发展及电视剧产业模式带来不利影响。因此，广电总局出台的电视剧题材规划管理措施对于电视剧市场化的进程来说可以说是一把双刃剑。

自 2006 年 5 月 1 日起，国家广电总局取消原有的"电视剧题材规划立项审批"制度，开始实行新的"电视剧拍摄制作备案公示管理暂行办法"。新规定要求，具有影视剧制作资质的机构不需要再向国家广电总局进行题材申报立项，但应遵守申报备案与公示制度，开展创作行为。2006 年以后，虽然审批制度取消，主旋律题材的创作热情依然不减，像以《亮剑》《金婚》《闯关东》《潜伏》《士兵突击》等为代表的优秀电视剧，既有市场，又呈现出了主流文化现象，获得良好的社会效益与经济效益。

在"备案公示管理"中，题材有了明确的分类，电视剧创作可根据内容选择类型，从形式上进行分流。这种"公示"方式，会让电视剧制作方预知哪一个题材类型出现"拥堵"，同质化现象严重，哪一个题材类型是市场关注的。"备案公示管理"有时能起到电视剧创作"晴雨表"的作用，让制作方明确判断投资拍摄的可行性，避免投资误区。

纵观 2006 年以后我国的电视剧，其题材集中在以下主要类型。

一、现 实 题 材

现实题材的电视剧主要反映现实生活及现实社会存在的一些人们关注的实际问题，并通过电视剧艺术的方式表现出来。改革开放以后，我国社会发展进入一个变革时期，不论是人们的价值观念还是人们的生活都发生了重大变化。改革开放的巨大成就带给人们实实在在的生活变化，随之而来的社会问题也异常突出。电视剧艺术无疑要在创作上对此有所反映。因此，现实题材是电视剧表现最为集中、突出的类型，其中包括改革开放题材、家庭伦理题材、都市题材、农村题材、反腐题材、公安题材、军旅题材等等。这些现实题材的电视剧，在创作上趋于两种风格，一种是带有演剧特色，艺术化地反映现实生活，另一种是基于真人真事进行拍摄，纪实性地反映现实生活。

随着社会的发展，人们思想观念的不断变化，观众的审美情趣越来越多元化。但现实题材电视剧的表现往往随波逐流，一旦一部剧的题材吸引了电视观众，大部分剧的题材会向此倾斜，导致同一类型剧也许充斥着多个电视频道，直到观众出现审美疲劳。下面就 2000 年后出现的几大收视潮流分析一下现实题材电视剧的具体表现。

1. 家庭伦理剧的重新定位

所谓的家庭伦理剧，表现的是现实生活中普通家庭发生的悲欢离合的故事。这种题材由于具有平民化色彩，接地气，最容易与电视观众产生情感互动，是电视剧创作的主流题材。家庭伦理剧以不同类型、不同特点的家庭生活为背景，以亲情关系为戏剧冲突，以家庭人物命运为叙事情节，反映现实社会存在的问题及对美满生活的渴望。

我国传统文化中关于家庭的概念根深蒂固。从古至今，夫妻恩爱、父子情深、母爱无疆，都与中华民族传统美德息息相关。不过，也有一些封建意识时至今日仍然残存、困扰一些家庭，形成了现代文明与传统观念的激烈碰撞。家庭伦理剧，是社会生活的一面镜子，剧中折射出观念的变化，社会的变迁，为走向现代化的社会展现如何适应、如何调节的问题。如 1990 年电视剧《渴望》中的家庭伦理道德标准是贤惠、忍耐，而到了 2006 年的《中国式离婚》和《婚姻保卫战》则是心理冲突大于外部冲突。《中国式离婚》的两位主人公，妻子是一名小学教师，丈夫是一名外科医生，本应是一个安逸、稳定的家庭，可妻子忽然觉得由于丈夫的平凡，让生活难以忍受。于是，夫妻之间开始不断出现摩擦，婚姻关系出现危机。其实，这个家庭的矛盾不是个例，是现代社会引发的普遍现象——生活如此丰富，压力又如此巨大，青春无法重现，家庭只能成为释放心理压抑的有效空间。

作为家庭伦理剧的典范，电视剧《金婚》2007 年登上各家卫视屏幕。一对从年轻相伴到老的夫妻，几十年风雨坎坷，相濡以沫。他们见证了社会的变迁、情感的变故、儿女的成长，一个典型的中国传统家庭呈现在观众面前。故事平凡而曲折，颇有深意，令人感慨。《金婚》的成功，带动了家庭伦理剧的创作热情，从以小辈为核心向以长辈为核心转移。像《金婚》《母亲》《父亲》《大哥》《大姐》《嫂子》《小姨多鹤》《老大的幸福生活》《父母的爱情》《你是我兄弟》等都体现了一种相对传统的家庭伦理关系、一种长者本位观念，父亲、母亲、长兄、长嫂以勤劳、朴实操持着家庭，感染着家里每一位成员。

以往的家庭伦理剧，存在一个共性，就是对"苦难"的描述，不管是这些苦难是外在因素造成的，还是自然存在的，都成为家庭叙事的一个基本预设。而随着社会的变迁，人们对生活态度的转变，新的家庭伦理电视剧极为重视家

庭多元化的情感释放，都力图在一个普通家庭增加大起大落、悲欢离合、悲喜交加的虚构叙事。当然，也有人批评指出，新的家庭伦理剧缺乏传统文化价值观念，缺乏社会依据，情节过分理想化，致使艺术创作与现实生活之间缺乏磨合。

2. 新都市生活与婚恋剧的形成

家庭伦理剧以传统道德典范的模式定位后，一些反映当代年轻人世界观、人生观、价值观和生活、爱情、偶像等特点的电视剧脱离家庭伦理剧的束缚，以一种追求轻松、愉悦、浪漫、平等的风格成为一种新主流剧。尤其在 2007 年以后，新都市生活与婚恋剧一度占领了电视剧 30% 的收视额度，与现代军旅剧、谍战剧形成三大热门电视剧板块。

2009 年电视剧《蜗居》以"房奴"这个当下社会、尤其年轻一代最敏感的话题，直击社会热点。新一代的"房奴"与老一代的"三世同堂"虽然现象不同，但面对环境空间的压力是一样的，一时间引起了全民大讨论。《蜗居》毫不顾忌地把当下社会热门现象，包括房奴、小三、贪官这些"民间"字眼全部搬上荧屏，虽然引起争议，但现实的社会生活是无法回避的。电视剧《蜗居》带来了负面社会效应，国家广电总局电视剧题材规划部门及时对此进行规划指导，要求新的都市生活剧以不触及社会敏感底线为宗旨，从正面反映当代丰富的都市生活现象。从 2010 年起，一大批优秀剧目脱颖而出，极大激发了电视观众的收看热情。现代都市生活与婚恋剧有几大类别。

第一类，是反映婚恋中的年轻人与父母的"战斗"。像电视剧《金太郎的幸福生活》，讲述的是一对新婚年轻夫妇，一方是单亲父亲，一方是单亲母亲，二人的幸福生活总是因为双方长辈的鲜明个性与误会而发生冲突与纠葛。《双城记》围绕着一对来自南北两地不同城市的新婚小夫妇展开，他们的生活却让双方不同地域、不同生活习惯的父母左右着。《王贵与安娜》中的主人公王贵出生在乡下，与上海姑娘安娜相恋结婚，婚后王贵受尽了丈母娘的冷眼与刁难，丈母娘不断成为这对夫妻矛盾的导火索。《咱们结婚吧》反映的是大龄青年男女的婚恋故事，剧中女主人公杨桃和男友果然之间的一系列感情冲突，基本都与双方家长的个性、行为及影响有关，而这对年轻人也由于父母的婚姻失败而对婚姻产生恐惧心理。此类型电视剧的创作背景来自当下家庭结构。由于我国长期实施计划生育政策，一家一个孩子，孩子被视为掌上明珠。孩子组成新婚

家庭后，必须要直接面对两个家庭的父母，可双方父母又因孩子有了自己的新家，都有失落感，为争夺孩子的情感，导致矛盾不断。电视剧创作正是抓住了这一问题，反映当下的家庭关系。

第二类，是反映年轻人成长经历的励志型。由于现代社会竞争越来越激烈，新一代年轻人前所未有地感受到来自生存的压力。创业、择业、失业成为年轻人面对的社会现实。2008 年热播剧《北风那个吹》和 2013 年热播剧《正阳门》是励志型的代表，这两部剧都纳入了时代背景的转换，主人公面对不同的社会现象与家庭压力，努力寻找自己的一片蓝天。像《正阳门》中，没有正式工作的韩春明，是一个充满阳光、心地善良但又有心计的年轻人。他从摆摊卖服装开始，用辛勤的劳动、不懈的努力与坚持，最终积累了财富，收获了爱情。电视剧从正面引导年轻人不但要勇敢地面对困难、战胜自我，也要学会在迷茫中释放压力、调整自己、端正心态。电视剧《北京爱情故事》中的几位年轻人就是以这种方式去认识生活、感悟生活，虽然剧情脱离现实，过于理想和美化生活，带有浪漫主义特征，但这恰恰是当下年轻人渴望和追求的，因此，电视剧播出后受到年轻观众的青睐。

第三类，青春偶像型。青春偶像剧的典型内容是靓丽少男少女进入成熟的社会环境，女孩文雅、男孩绅士，在富有的家庭背景支持下，享受着令普通百姓感到不可思议的物质生活。除引进剧外，是湖南卫视的自制剧《一起去看流星雨》最早掀起了这股时尚潮流。像《爱情公寓》《杜拉拉升职记》《星空都市》《其实我很在乎你》等也都属于此类电视剧。

青春偶像剧的收视群体以女性观众居多，中年女性也成为青春偶像剧的收看主流。从传播心理角度分析，该类别受女性群体关注的原因一方面是情节缠绵，另一方面是剧中少男少女的彬彬有礼及与父母之间的感情交流，满足了女性观众对美好家庭生活的渴望。

第四类，是争议型。争议型是把社会上一些引起人们争议的焦点，或生活中一些看似正常却又奇特的现象编入电视剧中。比如 2014 年 2 月热播的电视剧《大丈夫》就属此类型。剧中，年近五十的大学教授欧阳剑离婚多年后，娶了比自己小二十岁的、曾经是自己学生的顾晓郡。这个婚姻遭到顾家父亲的激烈反对。但是，欧阳剑以自己的学识、风度与幽默让顾家承认了这门婚事。二人虽然步入了幸福婚姻，可一系列的烦恼又接踵而来。首先是顾晓郡的前男友出现，之后是欧阳剑离婚多年的前妻从美国回来搅局。更为离奇的

是，欧阳剑不满二十岁的女儿欧阳淼淼与男朋友分手后，这个前男友居然爱上了顾晓郡的姐姐、刚刚离婚带着六岁孩子生活的顾晓岩。老少恋、姐弟恋让剧情充斥着争议。许多人对该剧情节表示不满，认为生活中独特的情感现象虽然存在，但不应过分张扬地出现在电视传播中，有违"三观"。也有人认为，剧就是剧，它不是真实的，是一种娱乐，而剧中情节并不猥琐，内容健康，尤其剧情的纵深描写非常细腻，还有感人落泪之处，一些人情世故是尊重人性本身的正确取向的。在争议中，北京卫视、东方卫视等四家电视台的收视率每天都在创新高。

我国现代城市生活，从总体上看物质丰富，一些现代化建设逐渐与国际接轨，人们的精神面貌与观念发生了翻天覆地的变化，而且越来越成熟、越来越自信。正因如此，一些反映都市题材的影视作品，不再像以前那样带有不自信的"故意"色彩，用形式固化都市生活，强化时尚特征，如高楼大厦、艳丽装饰、时尚物品。如今，影视作品更加关注人性，尊重不同人物的命运，表现物质生活下的多元化情感，看重故事本身能否取悦观众。都市生活与婚恋剧是随着时代发展与人们生活观念的不断变化而变化的一种电视主流剧类型。

3. 当代军旅剧的现代元素

军旅题材是影视艺术创作的热门题材，它具有英雄气概和震撼人心的能量，容易吸引观众。近些年，由于中国的快速崛起，也因国际环境的缘故，老百姓急切想知道军队的真实实力，军队是否能令国人引以为豪，从而促成当代军旅剧的形成与走红。

当代军旅剧，指的是在和平年代，以军队现代化建设为背景，反映当代年轻军人的思想观念、成长经历及军事训练的电视艺术作品。

当代军旅剧的艺术特征主要反映在三个方面。

（1）真实的装备、真实的军营、真实的训练。无疑，拍摄当代军旅剧肯定要选择军营，因为场景真实，装备真实，还可通过电视剧，在不泄露军事机密的情况下，展现我国军事现代化建设。拍当代军旅题材电视剧，演员要学习一些军事动作、军事语言，军事要素，要与军营的年轻士兵打成一片，融在一起，拍摄才会具有真实效果和现场感。像《士兵突击》《我是特种兵》《和平使命》《英雄荣耀》《共和国荣誉》等都是选择标准军营拍摄，或在军营所在地附近搭建外景场地，与军营遥相呼应，便于拍摄中的军事元素运用。

（2）虚拟的演习、虚拟的战场、虚拟的故事。虽然军营与军事装备具有一定的真实度，但剧情一般是虚拟的，尤其是其中的演习场景、训练、执行任务，均是根据剧情所需进行虚拟设计、艺术加工。由于在形式上已经进入一个真实的军事环境，因此一些虚拟情境也具有一定的真实效果。

（3）励志的导向、偶像的人物、适当的爱情。当代军旅题材电视剧，主要是描写当代年轻人的军旅生涯，从正面表现新一代军人勇敢、坚毅、不怕苦、敢于牺牲的英雄主义精神和有理想、有抱负、有欢乐、有苦恼、有情感的真实情怀。当代军旅剧能成为年轻人喜欢的作品，也是因为剧中的一些人物命运、奋斗历程鼓舞着年轻人对生活的热爱与向往。

2007 年，30 集电视连续剧《士兵突击》火爆荧屏。故事很简单，讲述的是特种兵许三多的成长历程。许三多是一个农村出生的孩子，朴实憨厚，是父亲费尽心机让他进了部队。由于许三多诚实守信、吃苦耐劳、大智若愚，他最终成为一名出色的特种兵。这部电视剧播出后好评如潮，是一部思想精深、艺术精湛、制作精良的优秀作品。它很好地把艺术性与主旋律思想结合在一起，以崭新的手法展现了当代中国军人的精神风貌，以引人入胜的情节和鲜活的人物形象给人们留下深刻的印象。剧中的那句充满豪情的"不抛弃，不放弃"成为鼓励新一代年轻人积极向上、克服困难的名言。

《士兵突击》成功之后，电视剧制作商看到了现代军旅题材电视剧巨大的市场潜力，于是一批各具特色的军旅剧开始在荧屏出现，如《突出重围》《DA师》《导弹旅长》等等。继《士兵突击》之后，掀起现代军旅剧新一轮热播浪潮的是根据网络小说《最后一颗子弹留给我》改编的《我是特种兵》。这部剧也是一部青春励志偶像剧，讲述一些年轻人通过特种部队的严格训练，成为成忠于国家、勇于奉献、足智多谋、情感丰富、有血有肉的现代军人。如果说，《我是特种兵》是突出当代军人形象"刚里有柔"的男性偶像剧，那么，其姊妹剧《我是特种兵之火凤凰》则是突出当代军人形象"柔里有刚"的女性偶像剧。《我是特种兵之火凤凰》表现的是来自大学的国防生及军体校、军医、陆航队、文工团等不同岗位的共八位女兵组成的一支女子特战队。她们各有特点，甚至怀有绝技。她们经过残酷的训练和实战，终于以标准的女特战队员的姿态重新绽放生命的意义。由此可以看到，电视剧的通俗化艺术特点、审美取向把军旅题材作为了一种表现形式，其根本目的是通过一个个虚构故事，来完成一种形象设计——俊男靓女的军人形象。这种形象不同于社会其他形象，是

远距离的，神秘的，它具有刚毅的性格，又有普通人的柔情似水，是借助军旅题材塑造的一种新的青年偶像。

4. 刑事侦破剧的风格转变

刑事侦破剧，是指剧情讲述真实或虚拟真实的危害社会安全的刑事犯罪故事，以及公、检、法人员在侦破过程中的正义、勇敢、睿智、勇于牺牲精神的电视剧作品。刑事侦破剧叙事的最大特点是对立性，如好人与坏人的对立、正义与邪恶的对立、善良与残忍的对立等，使戏剧的矛盾冲突更为激烈，剧情常常惊心动魄、扣人心弦。随着社会的发展和新的犯罪现象出现，刑事侦破剧的表现类型也逐渐多样化，像反映社会治安问题的公安剧、反映贪污受贿行为的反腐剧、反映严重暴力事件的反恐剧、反映毒品走私犯罪的警匪剧等。近十年刑事侦破剧的创作风格更加真实化，尤其是对于人物性格的描写，从简单的外向特征向复杂的内向特征转变，对罪犯心理活动的描写更加具体，对人性的善恶变化直至扭曲的过程进行真实再现。

5. 农村题材剧

农村题材电视剧，是指以改革开放以后农村的变化以及在社会主义新农村建设中出现的新人、新事、新观念为题材，并进行改编、加工的电视剧作品。农村题材是电视剧艺术创作的主旋律之一。但是，由于我国许多经济发达地区的区域政策偏重工业化，鼓励农村劳动力转移，影视创作也从传统的农村题材向城市题材转变，因此农村题材在整个电视剧题材中只占有非常小的一部分。目前，农村题材电视剧主要是以反映东北地区农村生活为主，一些农村题材电视剧制作模式已经步入产业化发展道路，像辽宁本山传媒集团的"乡村爱情"系列、吉林农村影视基地建设项目等。由于农村题材作品市场空间小，表现不突出，国家广电部门只有在政策上加以扶持，鼓励农村题材的作品，给予基金支持和提供畅通的播出渠道。因此，农村题材电视剧的审批、制作与播出，一直享有优先权。

2002 年 3 月 5 日开播《刘老根》掀起了东北农村题材电视剧热，收视率荣居央视当年收视榜首。接下来，吉林省在推进影视文化发展的进程中，又制作出一批经典农村题材电视剧，像《希望的田野》《圣水湖畔》《美丽的田野》《都市外乡人》《别拿豆包不当干粮》《插树岭》等。辽宁本山传媒集团于 2006

年开始在央视一套推出《乡村爱情》，受到好评。之后乡村爱情系列《乡村爱情2》、《乡村爱情故事》（又称《乡村爱情3》）、《乡村爱情交响曲》（又称《乡村爱情4》）、《乡村爱情圆舞曲》等不断推出。2014年2月，《乡村爱情之变奏曲》又登陆全国主要卫视频道，收视率再创新高。此外，还有一些东北农村题材电视剧如《清凌凌的水，蓝莹莹的天》《静静的白桦林》相继播出。这些东北农村题材电视剧能积极拓宽思路，增强农村题材的新故事元素，积极表现改革开放以来走在富裕道路上的新农村、新农民的新面貌。农村题材电视剧成为一道独特而靓丽的荧屏风景线。

二、历　史　题　材

电视剧的历史题材多来自对历史文学作品的改编，以历史上发生的事件、出现的人物，或者以特定的历史线索为依据而进行加工创作。历史题材电视剧有正剧和娱乐剧之分。历史正剧，又分为古代历史题材、近代历史题材（清末民初期间）、革命战争题材三大板块。正剧以尊重历史为标准，在情节构成和人物形象的塑造上，均讲究真实再现。历史娱乐剧，分为"虚构剧"和"戏说剧"，是对取自某一历史时期、或不确定历史时期的传闻轶事进行加工创作。娱乐剧的表现形式是历史的，但在具体内容上则融入现代语言特点、现代审美取向、现代娱乐元素等，自由随意，不受历史史实的束缚。

1. 历史正剧

历史正剧多数是对古代经典文学作品和真实历史记载加以改编后搬上荧屏，满足了人们对于历史人物、事件"假定真实"的审美要求。它的特点是在原则上尊重文学经典和历史真实，从正面塑造典型人物形象。历史正剧属于电视剧制作中的大戏，它投资大、场面大、表演阵容大，目的就是要通过电视画面尽量还原历史原貌，营造一种"假定真实"感。历史正剧也允许对故事情节进行加工创作。

古代题材电视剧在我国电视剧发展进程中一直处于重要地位。20世纪80年代到90年代，《三国演义》《红楼梦》《水浒传》等经典名著被拍成电视剧搬上荧屏，奠定了古代题材电视剧的艺术风格。之后的《唐明皇》《雍正王朝》《康

熙王朝》等从表现历朝历代帝王将相治理国家等大方向着手，以古代的盛世与今天改革开放后的盛世中国相呼应。其中也有一些内容隐喻性地指向当今社会存在的问题，如电视剧《康熙王朝》第42集中，康熙皇帝指着一些被揪出的腐败贪官大声训斥道"忧患不在外，而是在内"，令大臣们仰视着悬挂在大殿之上的"正大光明"牌匾静默反思，并把朝圣大殿改为"正大光明"殿，以此震慑贪官污吏。

从20世纪90年代末到21世纪初，此类电视剧蜂拥出现，一时间各电视频道在黄金时段都有古装戏播出，一些剧的制作水平低下，粗制滥造。因此在2002年国家广电总局的题材规划会议上开始提出对历史题材电视剧进行题材管控，提议增加近代历史与革命史题材的创作。历史题材管控后，古代正剧的题材开始关注历朝历代重要人物的命运与历史真实，题材开始多样化起来，像《司马迁》《孔子》《林则徐》《北洋水师》等电视剧都具有一定的史实价值。

2008年后的历史大戏，体现了较高的影视艺术水平。如果说20世纪80年代经典版《三国演义》是遵照文学经典原著，再现人物形象，2008年后的《新三国演义》则是对原著进行突破式的改编，在叙事上注重情节细化和人物心理描写，在形象塑造上突破原著的人物特点，使人物性格丰富起来，在语言上采用白话文对白，更容易让观众接受。2008年后的古代历史正剧，开始关注秦汉历史，此前的电视剧创作对秦汉历史很少涉及，像《秦始皇》《楚汉传奇》《汉武大帝》等大型历史剧接连推出。《楚汉传奇》和《汉武大帝》更像是两部姊妹剧，前一部讲的是楚霸王项羽与汉王刘邦一争天下，而后一部讲的是刘邦后人汉武帝刘彻如何治理国家守天下的传奇故事。两部大戏，打破以往的古代正剧的叙事架构，加大故事性元素的改编力度，设计戏剧化的矛盾与冲突，强化人物的个性特征。如汉王刘邦被塑造成奸猾但又果敢、执著、讲义气的平民英雄形象，而项羽则被塑造成外表刚毅、内心柔情的悲剧型好男人形象。

中国近代，一方面由于晚清政府的没落与软弱，致使西方列强入侵，割让大片的国土资源，另一方面，虽然轰轰烈烈的中国民主革命推翻了几千年的封建制度，建立了民主共和制，但紧接着又进入一个军阀割据、内战不断、民不聊生的苦难时期。民族饱受战乱之灾，国家建设止步不前。近代历史题材电视剧，就是反映中国历史上清末民初这一时期，以饱受外来侵略、推翻封建王朝、建立民主国家、北伐战争、军阀混战等为题材的电视剧作品。

我国影视文化所反映的近代史观念大致可分为两个阶段。第一阶段为批判

式阶段。自 1949 年一直到 20 世纪末，关于近代史的教育乃至文化传播一直是以爱国主义精神进行引导，尤其对一些在历史上存在争议的事件、人物，基本是主观批判式的盖棺定论。一些特定时期的历史人物，如慈禧太后、李鸿章、袁世凯及一些大军阀等，在历史剧中一直作为反面人物进行塑造，把重要历史时期的罪责完全归结到具体个人身上。如李鸿章就曾被视为中国历史上最大的"卖国贼"，因为清末割让土地、赔偿的条约都是经他手亲自签订的，而不考虑当时中国是一个什么样的历史背景及衰败的原因。

　　第二阶段是客观反思阶段。进入 21 世纪以后，中国的发展变化举世瞩目，不论是在经济上还是文化宣传上都逐渐自信起来，尤其是对于一些有争议的历史事件、历史人物，能够重新进行客观、公正评价。在近代历史题材影视剧中，对于有争议的历史人物开始进行深度解读，对当时的社会背景及人物的内心情感的挖掘都加大了力度。如在电视剧《走向共和》中，五位重要人物慈禧太后、李鸿章、光绪皇帝、袁世凯、孙中山相继出场，他们是中国近代史的关键人物。剧中一个情节是李鸿章到日本，曾摆出大清皇朝全权代表的姿态，拒绝土地割让，怎奈没有强大国力支撑作为资本，被迫签署不平等的《马关条约》。他知道自己将作为卖国贼被钉在历史的耻辱柱上，痛苦之中，他用手枪指向自己的头，但又无奈地放下，叹口气说道："弱国无外交啊！"这段内容在以往的历史题材影视剧中是不可能涉及的。对李鸿章的重新定位引起了观众的热议。《走向共和》是建立在历史学界对"洋务派"新的历史评价基础上的。此后，有关近代历史题材的影视作品，对于历史人物的塑造及历史事件的解读都有了变化。像电视剧《闯关东》，以独有的视角，用家庭式的人物传奇，表现了我国近代史上一次规模宏大的迁徙历程。剧中人物朱开山原本是义和团成员，义和团失败后，他从山东闯关东跑到了东北。他本是个草莽英雄，可他的人生经历及思想中的儒家观念，使其忍辱负重，勇敢机智地面对爱恨情仇。剧中不论正面人物还是反面人物，都能从不同的角度去挖掘人性，使得行善与作恶都能有一种近似合理的因果关系。

　　历史题材电视剧更大的意义在于"当下"，只有从这个维度上去分析历史题材电视剧，才能理解创作者的良苦用心。而创作者只有从这个出发点上去搞创作，才能避免粗制滥造，才能实现文化价值和社会价值的提升。

　2. 革命战争剧

　　中国革命胜利是无数革命烈士用鲜血换来的。在革命历史长河中，中国共

产党领导的革命武装，从小到大，从弱到强，经过艰苦卓绝的斗争，最后取得决定性的胜利，建立了社会主义新中国。革命战争题材电视剧，指的就是表现中国共产党领导的南昌起义打响第一枪及建立第一支武装力量中国工农红军后，包括国共内战、抗日战争、解放战争、抗美援朝战争等在内的一系列革命战争历史及英雄人物的电视剧作品。

革命战争剧的创作，到目前为止经历了三个阶段：第一个阶段为"高大全"阶段；第二个阶段为多元化转型阶段；第三个阶段为正剧中的"众生现象"阶段。

"高大全"阶段。我国电视剧创作在20世纪80年代，对于革命战争题材的处理基本是站在宣传的高度上，不论是情节还是人物形象都带有鲜明的宣传主张，与真实相差甚远。尤其在人物形象的塑造上，领袖被"神化"，革命者被"典型化"，敌人被"妖魔化"，一些剧中正面人物被塑造成语言呆板、表情僵化、缺少情感色彩的固定形象，而反面人物则是一副猥琐的面孔，必须与正面人物形成鲜明对比。这些作品中的正面人物被观众戏称为"高大全"形象。比如该类题材的第一部电视连续剧《敌营十八年》中，共产党员江波有着正义凛然的高大形象，他深入虎穴，在一群形象怪异、表情奸猾的敌人中潜伏十八年居然没有暴露，令人不可思议。还有对于领袖人物的塑造强调特殊造型，常出现仰视角镜头拍摄，语言要用领袖的家乡话，行为举止要模仿真实人物，要体现出雄韬伟略的气质等。

多元化转型阶段。20世纪90年代中后期，改革开放进入一个新的阶段，文化领域呈现出繁荣景象，人们的思想观念也发生了转变。在影视剧的创作中，更加重视人的情感世界。对于革命史题材中的人物形象，则是让他们走下神坛，还原人性本色，有情感、有个性。一些革命历史题材大戏重新搬上荧幕，《延安颂》《长征》《井冈山》《新四军》《八路军》《陈赓大将》等突出展现革命领袖与革命者的英勇忠诚、朴实生活、敢爱敢恨，有欢乐、有苦恼、有困惑、有情爱。在《延安颂》中，毛泽东的形象第一次生活化地出现，打破固定模式，采用普通话对白，甚至触及了毛泽东的私人情感生活。同志们在剧中第一次称他为"老毛"，展现了战争年代同甘苦、共患难的真挚友情。这一切的变化，增强了戏剧艺术效果，领袖的形象更加亲切。

电视剧《激情燃烧的岁月》是2001年推出的一部大戏，塑造了一个性格倔强、足智多谋，且有大男子主义观念的革命军人石光荣的典型形象。剧情从炮

火连绵的战争生涯延续到和平时期的军旅生活，石光荣的军人意志、爱国热情始终不减，并影响着子女成长。这部戏，在古装电视剧和时尚生活剧充斥电视屏幕时，仿佛忽然出现的一道靓丽风景，引起热议。一些评论人士分析，这是新一代年轻人成长起来，面对社会种种现象开始反思，呼唤父辈艰苦奋斗精神再现。之后，优秀的革命战争题材电视剧如雨后春笋般出现，像《新四军》《历史的天空》《林海雪原》等。2005 年是抗日战争胜利 60 周年，推出重头戏《八路军》。2009 年是新中国成立 60 周年，推出重头戏《解放》。2011 年是中国共产党成立 90 周年，中央电视台集中展播了一批声势浩大的历史剧巨作《东方》《开天辟地》《中国 1921》等作为献礼片。为了配合宣传，弘扬主旋律，革命战争题材电视剧的审批量不断加大，经典剧目精彩纷呈，像《狼毒花》《冷箭》《我的兄弟叫顺溜》等，而其中最具代表性的《亮剑》，吸引无数中国观众，时至今日一些电视台还在重播。

正剧中的"众生现象"阶段。革命战争题材电视剧是从正面反映革命战争年代的英雄故事、英雄人物，题材来源一般是小说改编、传说轶事、口述历史、经典翻拍及相应历史背景下的剧情虚构。2012 年年末中日两国就钓鱼岛领土发生争端以来，抗日战争题材电视剧瞬间占领主流电视频道。有的剧为吸引电视观众，开始采用猎奇方式，如美女如云的抗战军人，愚昧、滑稽、可笑的日本鬼子，甚至出现一群日本冷血美女军人与中国军人展开搏杀的剧情，引起社会争议。

2013 年出现的众多革命战争题材电视剧中不乏经典剧目，但是题材扎堆、同质化严重也是不争的事实。如 2013 年 1 月 3 日下午到晚间时段，抗日题材电视剧在 17 个省级卫视频道播出，有《铁道游击队》《我的团长我的团》《旗袍》《走西口》《独立纵队》《亮剑》《平原烽火》《雪豹》《民兵葛二蛋》《孤军英雄》《战旗》《五号特工组》《诛寇行动》等，观众难免出现审美疲劳。

2013 年的革命战争题材经典剧目《火线三兄弟》《上阵父子兵》《打狗棍》取得了很好的收视效果。尤其《打狗棍》，这是一部以热河抗战为背景的传奇大剧。剧中人物戴天理，无意中得到一根打狗棍，成为热河杆子帮的首领，从此，戴天理带领他的弟兄们反对压迫、积极投身抗日，组建义勇军共赴国难。《打狗棍》没有把戴天理的人物形象上升到革命人高度，而是展现了一群充满爱国热情的义士，在家乡受到外来侵略时，义不容辞、赴汤蹈火，是一部典型的、优秀的正能量电视剧。

3. 虚构谍战剧

谍战剧是我国电视剧发展中出现的新剧种，是电视剧的戏剧化悬念特征最容易表现出来的一种形式。2008 年，谍战剧《潜伏》亮相，引发轰动效应，收视率空前高涨。

谍战剧的特点是，故事发生在抗日战争期间或解放战争期间或中华人民共和国成立初期，展现的是地下工作者与敌人之间的一系列你死我活、惊心动魄的侦查与反侦查行动。谍战剧运用紧张叙事手法，矛盾冲突一环扣一环，并有法国电影大师希区柯克式的悬念特征，即剧中当时人不知情、观众清楚的情况下，利用观众心理冲突来增强戏剧元素，达到吸引观众收看的目的。

由于《潜伏》推出后引发的社会反响，一批又一批的谍战剧随之闪亮登场，如《密战》《红色电波》《江南锄奸》《借枪》《智者无敌》《喋血钱塘江》《旗袍》《悬崖》等。其中《悬崖》是谍战剧的又一经典之作，把革命英雄主义精神与个人的感情融在一起，人物形象生动自然。

谍战剧有几点不同于其他革命战争题材剧的叙事特征，即敌我双方在平等的地位上进行你死我活的残酷较量，对敌我双方人物形象与性格的塑造尽量避免过于抬高与贬低。从敌我双方的各自立场上看，是为了各自不同的政治信仰，尽心尽职，这样才使剧情具有一定的真实感。

4. 历史娱乐剧

任何文学艺术形式都存在雅和俗的套路，当大雅让人出现审美疲劳就会成为大俗，而当大俗作为一种文化现象时，可能会成为大雅。电视剧本身就是通俗艺术的一种，它能给观众带来情感体验，是娱乐与放松的一种方式。因此，在一些表现历史史实或传奇的正剧之外，还出现了一些对"帝王将相才子佳人"的传闻轶事加以现代叙事改编而成的历史娱乐电视剧。

历史娱乐剧主要分为两种形式。第一种是历史虚构剧。这种剧一般来自对通俗武侠小说的改编，离奇多变的情节、高深莫测的武功，各路大侠、靓男俊女的生死恋情，演绎出披着历史外衣的现代浪漫主义情怀，如《射雕英雄传》《神雕侠侣》《天龙八部》《倚天屠龙记》《霍元甲》《笑傲江湖》等都属此类。

第二种是历史戏说剧。"戏说"意指剧中内容是不真实的，带有娱乐元素。历史戏说剧以某一历史时期为背景，来虚构故事框架，并用幽默的语言风格、

夸张的表演方式呈现出一种轻喜剧效果，像《戏说乾隆》《还珠格格》《康熙微服私访记》《铁齿铜牙纪晓岚》《神医喜来乐》等，其创作角度多数与清朝宫廷戏有关联。由于历史戏说剧的题材有限，2010 年后对一些观众熟悉的剧目进行了翻拍。

5. 神话与穿越剧

神话与穿越剧都具有超越时空的叙事方式。

中国神话电视剧中最为著名的当属《西游记》。《西游记》是 20 世纪 80 年代中后期推出的一部电视剧力作，其中的孙悟空、唐僧、猪八戒、沙和尚及众神怪的造型至今也属于经典，难以超越。《西游记》开创了我国神话剧的先河，随后，《聊斋》《白蛇传》《封神榜》等经典作品相继被拍成电视剧。

穿越剧是新兴的一种电视剧，深受年轻观众的喜欢。这种时光穿越的时尚剧形式来自美国。不过，由于美国历史短暂，现代社会科技发达，因此美国电视穿越剧主体是从现代穿越至未来，未来世界常常是美国人思考的对象。而中国由于有几千年历史文化积淀，历史是我们引以为傲的部分，因此中国的电视穿越剧多数是从现代穿越至古代。这也是中美文化观念的不同之处。我国电视穿越剧基本都是在 2009 年以后制作的。像 2010 年制作播出的电视剧《神话》，是根据电影《神话》改编的。2011 年播出的《宫锁心玉》《步步惊心》等一批作品则带动了电视穿越剧的新潮流。

第三节　美、英、韩电视剧特征与借鉴

一、美国电视剧

美国是世界上第一个播出电视剧的国家。1928 年，美国通用公司尝试着制作了一部 40 分钟的模仿电影拍摄的《女王信使》在纽约的 WGY 广播电台进行了播出。之后美国全国广播公司（NBC）和哥伦比亚广播公司（CBS）开始制

作实验电视剧，其作品多数根据百老汇经典剧目进行改编。20世纪30年代由于受到第二次世界大战影响，电视播出处于停滞状态。到了20世纪40年代末，美国电视业快速发展，各种战争故事、传奇人物、经典戏剧、社会现实、家庭幽默等被拍成电视剧，电视剧迅速成为最受观众欢迎的节目类型之一，商业价值及广告效应也是各类节目之首。

美国电视剧逐渐形成的模式影响了西方国家甚至全世界电视剧的发展。而到了20世纪80年代，美国电视剧的播出甚至对电影产生影响，电影行业抱怨许多优秀的编剧开始从事电视剧创作，因为电视剧丰厚的报酬令人难以抗拒。20世纪80年代以后，由于电视剧巨大的产业优势及观众的热情，电视剧已经完全融入电视化的播出体系，其特点是和其他娱乐节目一样，以观众喜好及收视取向为制作目的，通过大量的市场调研来满足不同口味的电视观众。在制作上，美国20世纪70年代曾经出台法律，规定电视机构只能制作少量的电视剧，大量的剧目制作要委托制作公司完成，电视机构享有播出权力，制作公司把制作完成的电视剧出售给电视机构进行播出。这样就激活了美国从20世纪70年代到80年代的电视剧制作的市场化竞争态势，优秀剧目层出不穷。虽然这个法案在20世纪90年代被取消了，但这种"制播分离"的产业模式却约定俗成地延续下来，西方其他国家电视业也纷纷效法。电视剧的"制播分离"模式成为继好莱坞电影产业后又一工业化制作文化产品的有效方式，对许多国家产生影响。

美国电视剧在播出上采用"季"的方式。季，即"播出季"，是节目编排的一种形式，与各类球赛竞技的"赛季"相仿。一个播出季为一个轮回，从前一年9月到第二年的5月，大约有8个月时间。在黄金时段，出现的都是新剧，如果反响好，将在其他时间重复播出。美国电视剧按"季"播出的方式，其实是检验观众的反应，以决定电视剧的播出寿命。为确保播出后产生反响，在播出前制作公司会先制作几集样片，并邀请不同年龄、不同性别、不同层次的嘉宾组成看片团，让他们看后投票，制作公司由此初步掌握电视剧播出的评估效果。被看片团多数成员否定的电视剧将停止继续制作。如果获得看片团的好评，电视剧将获得继续制作的许可，并与电视播出机构达成协议，安排在相应时段一边播出、一边制作、一边评估。电视剧播出后如反响热烈，收视率高，会继续下一季的播出制作；播出后反响平平的剧，会取消制作，重新上新剧播出。在第一"季"的播出当中，制作方会不断进行收视调查，调查观众对剧情内容的反响。观众对情节、人物、结局认可与否会在下一季的播出中体现出来。下

一季的制作有可能按照多数观众的意图对情节发展、人物命运等进行设计与安排。

美国电视剧的类型大致可分为：肥皂剧、情景喜剧、剧情系列剧。美国电视剧很少采用集集相扣的长篇电视连续剧形式，制作方认为这样的剧一旦漏看，难以接上，会大幅降低收视率，因而多采用系列剧形式。系列剧的叙事环境、主体人物基本不变，但一集一个完整故事，集与集之间情节没有相互关联，即使漏看也不受影响。系列剧形式使电视剧制作方能灵活处理剧情、人物变化，及时按观众反响进行调整。因此，不论是肥皂剧、情景剧、剧情系列剧均多用这种制作模式。

肥皂剧（Soap opera）是美国较早的电视剧，最初是为家庭主妇定制的，由于剧中经常插播家庭生活用品广告，像肥皂、洗衣粉等，故得此名。美国 20 世纪 30 年代，男人出去工作，承担起家庭经济责任，而许多女人婚后就不出去工作，在家操持家务。家庭主妇在当时的美国相当普遍。电视业一是看到了商机，二是为减少家庭主妇的寂寞，制作出符合女性观众口味的电视剧。肥皂剧的播出多数是在白天时段，也有的安排在晚间主妇操持完家务，大约 21 点以后进行播出。肥皂剧的特点主要体现在内容生活化，情节缓慢，感情线突出，人物关系表面简单实际复杂及篇幅较长等。在结构上，肥皂剧为了吸引家庭主妇，几乎形成一种固定模式，即在每一周都设一个悬念，围绕这个悬念通过几条叙事线的不断切换，引向一个又一个矛盾冲突，在周末，这个悬念需要收尾，之后进入下周的新的悬念。这个结构设计非常讨观众喜欢，往往一周的结局预测是家庭主妇牵挂甚至讨论的焦点。

美国肥皂剧在 20 世纪 90 年代以后受到情景喜剧及剧情系列剧的影响，收视率大为下滑，很多肥皂剧已经与情景喜剧及剧情系列剧相互融合。但肥皂剧是美国电视业的传统，作为特有形态一直在坚守，直到 2009 年美国哥伦比亚广播公司（CBS）决定停播美国最享有盛名的肥皂剧《指路明灯》，肥皂剧的消失才真正引起美国电视业及观众的关注。

肥皂剧《指路明灯》有 72 年的播出历史，最早是在 1937 年从广播肥皂剧移植到电视中。《指路明灯》的电视观众群横跨几代人，已植根在美国观众的心里，创造了世界电视史上的奇迹。由于时代变迁，《指路明灯》曾由几代演员饰演同一角色，并不断增补版本，修改剧情，增减剧中人物等。《指路明灯》在美国荣获了 69 项最高电视奖。哥伦比亚公司虽然对《指路明灯》做了大量的

拯救工作，包括融入真人秀、竞赛等娱乐手法，但依然难以挽回其往日辉煌。正如剧中演员罗恩·莱恩斯所言："这部剧的历程无人可及，它的停播令人沮丧，但这就是我们生活的时代，是时代让肥皂剧生存出现困难。"

情景喜剧（Situation Comedy）也是美国电视观众喜欢的电视剧之一，它是对肥皂剧进行栏目化改造形成的。情景喜剧与肥皂剧和系列剧不同，它具有舞台戏剧特点。情景喜剧，顾名思义就是在一个相对固定的环境下进行具有语言幽默和行为动作幽默的情节表演。情景喜剧在美国也称为栏目剧，固定时间、固定时长、固定表演人，在播出时配有观众的笑声和片头片尾曲，这些片头片尾曲经常在美国成为经典流行歌曲。

情景喜剧在美国有着重要的文化背景，它的喜剧元素是在现实生活中提炼的。情景喜剧的制作模式在20世纪90年代引入中国，也曾拍出《我爱我家》《东北一家人》等优秀作品，但美式情景喜剧在我国始终没有良好的发展空间，其原因就是水土不服。由于中美社会文化的差异，人们对于语言、行为幽默的理解大不相同，美国式的语言幽默很难在中国找到引起观众捧腹大笑的依据，一些剧中配有的观众笑声常常让人有莫名其妙的感觉。

在美国的情景喜剧发展历程中，创造最大辉煌的是连续播出10年的传奇《老友记》。为了制造《老友记》结尾的悬念，2004年5月6日电视播出方策划了几千人聚集在纽约时代广场的巨大屏幕下，观看大结局。不论是现场观众，还是电视机前观众，无不为充满感情色彩的大结局动容落泪，其场面甚至超过了总统大选。

如今，无论是肥皂剧还是情景喜剧都已经难以找到往昔辉煌，收视不断萎缩。

剧情系列剧（Drama）是美国当下最受电视观众热捧的电视剧。由于系列剧每一集故事的独立性，不像连续剧那样牵扯观众精力，观众可以跳跃收看而不受影响。美国的剧情系列剧种类多样，有以犯罪为题材的警匪剧，包括有关法律诉讼的悬案剧，像中国观众熟知的《24小时》《越狱》《黑道家族》《绝望主妇》等，有科幻、奇幻类剧，有医疗类剧，有冒险类剧，还有战争类剧等。

在种类繁多的剧情系列剧中，犯罪剧是最受观众欢迎的节目。美国是世界上犯罪高发国家之一，许多典型案例成为电视剧创作的素材，就连美国警察都对剧中案件侦破过程的专业化大加赞许。2008年3月发生在美国新墨西哥州的一起枪杀案，就是警察受到当时热播的《犯罪现场调查》的情景启发后侦破成

功的。《犯罪现场调查》是哥伦比亚广播公司制作的剧情系列剧，连续播出了十多季。该剧广泛收集全美典型案件类型加以改编，引入现代化侦破观念、高科技侦破技术，并借助刑事学专家分析、犯罪心理学专家探究等手段，对每一个案件进行追踪侦破，破解悬念，最终把罪犯送上法庭。

美国剧情系列剧受欢迎的原因之一是，它把现实生活当中的一些真实情景引入电视剧中，好人与坏人之间不形成太强烈的对比，把道德与法律之间的空间留给电视观众去进行思考。像 2004 年开播的《绝望主妇》，其中的四个女主角就是美国中产阶级的缩影。她们外表善良，重视亲情和友情，但私下却有着"小秘密"，为了达到个人目的，不择手段。这四个女主角也有自己的道德底线。在剧情里，她们的行为似乎在告诉人们，在这个社会里没有一个完人，也没有一个坏透顶的人。

在美国的电视剧中，社会批判往往成为热门话题，可以任意发挥想象力，构想社会的阴暗与不公，正义有时变为邪恶，犯罪有时又出于道德上的正义。如中国观众熟悉的《越狱》，就很难判断犯罪人士与社会精英谁代表公平正义。在剧情中，充分展现了政治阴谋、惊险谋杀、尔虞我诈等因素，使情节、人物关系形成极强的矛盾冲突，以此吸引观众。

美国剧情系列剧虽然带有娱乐性，但题材具有一定的现实倾向，反映社会矛盾。尤其是"9·11"恐怖事件之后，美国人对于社会环境与人身安全的关系更加疑虑，更加关注，因此在电视剧的播出中，犯罪剧屡创收视之最。2013年热播的《新警察故事》《记忆神探》《神盾局特工》《读心人》等警匪剧，还有像《新闻编辑室》《善恶双面》《欲海医心》等行业犯罪剧，均制作精良，故事吸引人。许多剧都是重新翻拍的老剧，采用新人表演，增加新的故事元素，采用现代高科技制作等，使老剧重新焕发活力。

二、英国电视剧

英国是有着优秀戏剧传统的国度，莎士比亚作为英国戏剧的代表，对全世界的戏剧艺术都产生了重要影响。不难想象，英国影视艺术必然有着传统戏剧的特点。从总体上说，英国电视剧风格忧郁古朴，表演戏剧化，情感细腻，叙事关系准确，潜台词深邃。

英国是戏剧大国，因此，出于对电视剧的不屑一顾，称其为"电视迷你剧"，显示了英国人传统文化优势支撑下的傲慢。但是，随着社会的发展，这种傲慢逐渐被疯狂的电视收视率覆盖，电视文化成为了英国人喜欢的娱乐形式，就连威廉王子夫妇都声称自己是电视剧《唐顿庄园》的粉丝，剧中主人公穿过的旧式大衣、围巾成为热卖品，一股传统与时尚交融的风潮席卷全国。

英国电视剧类型丰富、题材多样。由于英国出了个世界级的大侦探福尔摩斯，所以侦探剧一直是英国影视剧最拿手的本领。其次是历史剧在英国颇有市场，尤其是历史上英格兰与苏格兰之间的积怨，和工业革命后向世界各地的扩张，积累的大量历史故事、传闻轶事、文学经典，让历史剧显得底气十足。

2010 年，英国 BBC 广播公司制作了三集《夏洛克·福尔摩斯》，把 19 世纪家喻户晓的大侦探福尔摩斯搬到了 21 世纪的现代生活中，用现代思维重新塑造福尔摩斯，讲述了在灯光闪烁的繁华大都市伦敦，现代偶像版的大侦探福尔摩斯和他的助手华生经历的一系列复杂案件及不同寻常的冒险过程。该剧以三集为一季的播出，深受英国观众欢迎，尤其是年轻人，大街小巷常常出现模仿秀。这部剧被全世界 180 多个国家购买了海外播出版权。

英国电视剧擅长喜剧，尤其是政治喜剧，许多电视迷你剧都把矛头指向政治人物，讽刺他们的作为。英国的政治讽刺喜剧比较隐喻，有很多手法，也许并不直接针对具体人或事，而是通过特定历史人物或是现代虚拟人物，或是一个看似不相关的荒诞故事进行影射。观众看了都明白所指，从而潜移默化地影响社会舆论。如 2005 年，BBC 为讽刺当时的首相布莱尔，制作一部政治喜剧《幕后危机》，讲述虚拟的一个工党领袖统领政府追逐名利，闹出许多笑话。还有的剧讽刺王室，博得观众一笑。2012 年迷你剧《黑镜子》在英国热播。《黑镜子》第一季共三集，播出三个不同内容的故事，其中第一集《国家的赞美诗》就讲了一个荒诞而又具有政治讽刺意味的故事。故事前提是首相接到一个绑匪电话，说绑架了王室公主，而释放条件是要首相与一头猪亲热，并进行电视现场直播。围绕着这个条件，民众开始讨论。当然，首相是誓死不从，政府、民众，包括电视台，都帮首相想尽各种办法，却都难以实现。但是民意调查显示大众希望公主得到安全释放。民意难违，最终首相没有办法，只能按照绑匪要求的时间满足他提出的要求。这部政治讽刺剧显然是针对英国政治体制的，因为近些年英国政府似乎没有听从民意，跟随美国南征北战，劳民伤财，民众意见很大。

英国是一个具有文化传统的国家，世界上文学和艺术的许多思潮都是在英国出现。但同时，英国又是一个相对保守的国家，使得这些思潮出现以后又难以获得生存空间。就像当年的摇滚歌手约翰·列侬一样，出现在工业化最发达的英国，却难以施展，最终登陆美国，使摇滚音乐成为世界新音乐的代表。

三、韩国电视剧

韩国是亚洲电视剧艺术比较发达的国家之一。韩国电视剧简称"韩剧"，形成于20世纪60年代，韩国KBS电视台制作的《我也要做人》标志着第一部韩剧的诞生，韩剧由此开始进入具有独特民族艺术风格的发展时期。

韩国电视剧最快时期应是20世纪80年代末到90年代期间，韩国的政治民主化进程推动了文化产业的快速发展，使电视剧的制作开始依赖于市场。1990年，政府出台新的电视法，支持私有化电视媒体发展，支持社会私营电视节目制作公司的发展，打破了公立电视台的垄断。很快，韩国电视剧的新类型——青春偶像剧出现在观众面前，像《嫉妒》《星梦奇缘》《爱的火种》等。剧中的现代风格的俊男靓女的造型、流行服饰一时间成为年轻人追逐的潮流。此后，韩国电视剧的类型发生分化，有克隆美式的情景喜剧，有操持家庭观念的伦理剧，有表现现代爱情观念的情感剧等。

韩国电视剧是1997年开始进入中国的。中央电视台第一次播出了韩国家庭伦理剧《爱情是什么》，出乎意料地引起轰动。自此，韩国的文化现象通过两国的电视艺术交流，开始源源不断地涌向中国，形成一种"韩流"①，对中国影视艺术产生影响。

进入21世纪，韩国电视剧加大生产力度，对外输出范围拓展到整个亚洲，像《蓝色生死恋》《人鱼小姐》《冬日恋歌》都火爆一时。尤其是《大长今》，以席卷之势占领亚洲多个国家的主要电视频道。韩国电视剧在亚洲火爆的原因，是韩剧既有东方传统文化主流价值观的审美取向，又有现代流行的时尚气息。

随着科技的快速发展，各国文化相互影响，但保护本民族文化不丢失也是世

① 1999年，北京媒体开始广泛用"韩流"一词。之后，韩国理论界研究并借用了这个"外来"词，使之成为推广韩国文化的代名词。

界各国的愿望。韩国是单一民族国家，文化特点鲜明，政府为加大文化保护力度，对电视剧形态设定了底线，那就是在表现形式上可以大力吸收世界各国流行时尚观念，在内容上必须以本民族文化作为创作核心。因此，我们看到了韩国电视剧独特艺术魅力的根源就是"混搭"手法，表现形式是欧美化的，内容是韩国传统的。2014 年 2 月，韩国电视剧《来自星星的你》风靡中国，几乎家喻户晓。《来自星星的你》从形式上说是一部典型的美式穿越剧，但内容却是绝对韩国化的。剧情是在韩国历史文献《朝鲜王朝实录》中记载曾经出现过不明飞行物的基础上，构思了这个奇妙的穿越故事。故事讲述了 17 世纪一位从外星球来到朝鲜半岛的神秘男人都敏俊生活到现代，与走红的女演员千颂伊邂逅相爱，一起经历曲折、误解和险境。这个离奇故事引起的火爆，再一次显示了韩国式青春偶像剧的魅力与制作实力。

韩国电视剧的艺术特征比较鲜明，首先是注重传统道德观念，包括对长辈的孝敬、对家庭的责任和亲朋好友相互尊重等。韩国人总是给人一种彬彬有礼的感觉。虽然韩国现代社会高度发达，先进的、时尚流行的文化不断涌现，影响着年轻人，但是传统的道德观念依然是韩国人的文化主导。这一点，无数的韩剧当中都有所显示。韩剧《大长今》是较早引进到我国的一部一百多集的长篇电视剧，讲的是一位叫"长今"的女子一生的传奇经历，故事在平和的叙述中隐藏着曲折的矛盾与冲突。《大长今》中传播的道德观念其实是一种仁爱，倡导以德报怨，用爱化解恨，剧中许多情节催人泪下。家庭伦理剧《人鱼小姐》则讲的是一个从小被剥夺父爱的女孩，长大后看到母亲的艰难，决意用各种方式报复亲生父亲一家。而父亲默默承受，即使屈辱也不作解释，用慈爱慢慢化解了女儿心中的怨恨。

韩国电视剧的另一个特征是叙事缓慢，但有条理。韩国电视剧在制作类型上，有长篇的，多达一百多集，有中篇的，二十集以内，也有迷你短篇剧，三集左右。

韩剧注重描写现实生活中的普通人物和普通事件，那种家长里短、絮絮叨叨式的语言方式却成为韩剧受欢迎的因素之一。韩剧在注重传统叙事的同时，还常常恰到好处地融入时尚信息，剧中的许多服饰会成为社会流行风向标。镜头运用特别注重唯美，包括人物的造型和优雅的自然景观，给人一种强烈的视觉美感。悠扬的主题音乐也参与到叙事当中，起到转场、烘托作用，甚至完成对人物心理世界的描述。

近些年来，韩剧在中国的表现非常突出，带动了许多产业链条，如巨大的广告效应、剧中的一些品牌营销等。韩国的一些影视明星在中国家喻户晓，甚至登上了中国的"春晚"舞台。他们有的与中国影视剧合作，有的直接签约到中国影视制作公司。中国也有很多优秀电视剧在韩国播出，也受到热捧。由于地域相近、文化相近，中韩影视艺术的交流前景会越来越广阔。

第四节　电视剧创作过程

电视剧创作是我国影视文化产业发展的重要组成部分，是社会化参与最广泛的电视通俗文化形式。目前，在电视剧制作上主要形成了三种运作模式。第一种是制播分离模式，由社会影视机构、传媒公司独立制作完成电视剧并出售给电视台进行播出。制作方和播出方完全分离，是市场化的必然，它促成了电视剧交易的公平竞争环境。现在电视台播出电视剧多数是这种模式。第二种是定制剧模式，由社会影视机构、传媒公司与一家或多家电视台签署合作协议，按照电视台的需求，独立出资、共同制作，电视剧制作完成后在合作协议签署电视台播出。定制剧模式属于非市场行为，双方承担风险较小，收视效果决定最终利益。第三种是自制剧模式，即由某一电视台独立制作完成电视剧，并在本台独自播出。自制电视剧是按照节目制作流程进行制作，不作题材立项申请，不用进行同行业审片，一般情况下只能满足自身播出，是不允许出售交易的。

以上是电视剧制作的三种模式，不论采用哪种模式，电视剧本身的创作过程都是大同小异的。电视剧属于综合性艺术，涵盖艺术门类众多，因此它的创作过程是一项非常复杂的工程，需要根据题材的大小、投资的规模来确定参加此项工作的团队范围。

电视剧创作过程要制定一个合理日程，在这个日程内，具体应划分出前期筹划、前期创作、中期拍摄、后期制作等一系列环节。

一、前期筹划

就当前我国影视文化产业的大环境而言，电视剧创作的首要任务是对题材的选择和对创作资金的筹措，有了这两项才能保证电视剧创作的顺利开展。题材选择决定创作内容，资金规模确保创作质量。其他筹划工作都可围绕着这两大项进行。

1. 题材选择

题材，是剧本写作的依据，也是电视剧创作的前提。题材选择，指的是在广泛收集社会多种信息的基础上，聚焦一个符合社会需求、迎合观众心理、具有一定艺术表现力的好故事。要了解当前电视剧播出状况，知道哪些剧是受欢迎的，哪些剧是不受欢迎的，了解观众当下的总体审美情趣。好的故事元素是电视剧创作的重中之重，没有好的故事，再好的题材也不会有好的表现。故事是电视剧的生命，它是人物、事件与环境的总和。

题材选择决定着电视剧的投资成败。它带有明显的功利特征，必须要考虑投资与回报，考虑社会效益与经济效益。电视剧题材选择考验着创作团队的经验、智慧与能力。如果锁定的题材经过创作团队的观察思考和慎重选择，决定采用后，就会集中人力、物力与财力进入电视剧的下一步创作过程。

那么，如何才能把握好题材的选择呢？

（1）关注社会主流思潮

主流思潮指的是人们对事物形成的一种普遍共识，如新的生活现象、新的文化气息，或是怀旧情感、传统道德理念的回归等。关注社会主流思潮，可以使选题内容与主流思潮相一致。这方面的题材选择是开放的，内容众多，但具体又可以落实在人们对于生活的态度与一些社会道德观念上。

（2）关注意识形态导向

电视剧属于精神文化产品，负有传播正能量的责任。我国的文艺传播要根据需求，创作一些具有主题性、思想性的作品，弘扬"主旋律"。这方面的题材选择，要关注舆论导向，把握题材的方向，如果选题符合主题规划，将会获得政策上的支持。近年来一些主旋律题材电视剧，如革命史题材、军旅题材等，

所反映的内容都是积极向上、鼓舞人心的，比较典型的如《亮剑》《士兵突击》《闯关东》等，体现了思想精深、艺术精湛、制作精良的创作水准，既有突出的社会效益，又取得了良好的经济效益。

（3）关注人的情感

生活当中的亲情、友情、爱情是人生的主题，这里边有数不清的感人情境，有讲不完的故事。因此，关于情感方面的题材选择，范围最广、题材最多、选择最难，但也是最容易打动观众心灵的。选择情感题材要把握好三要素。第一要素是——真实。真实的情感内容是经过生活洗礼的，在此基础上进行艺术创作最容易感染人。第二要素是——群体。要区别情感内容是指向哪一个社会群体的，是充满朝气、时尚的年轻人群体，还是成熟、富有责任感的中年人群体，还是以老年人为对象进行拓展的家庭群体。第三个要素是——叙事。如何讲好一个故事，精心设计性格迥异的人物形象，合理布局跌宕起伏的情节走向，增强戏剧性的矛盾冲突与悬念等，是需要周密考虑的。

（4）关注社会热点问题

社会热点问题是现实社会中引起人们关注或与人们的切身利益有关的事物，如房价、环境、食品安全、就业、社会保险等领域的热点问题。像电视剧《蜗居》反映的就是社会转型阶段一些年轻人遇到的现实问题与对生活的态度。

（5）关注影视市场动态

影视市场动态指的是某一类型或题材的电视剧播出后引起了反响，或者题材申报出现大范围的同质化倾向，这些都可能引发电视剧题材的竞争态势。一旦一部剧引起社会反响，就有可能会引起同类题材跟进，成为新一轮题材创作高峰。但是，同类题材竞争存在着风险，一旦跟进较晚，观众可能会对此类题材剧出现审美疲劳，即使剧情再好也难以有好的收视反响。而且，一旦题材跟进，新剧的创作质量必须高于前者，否则会产生负面效应。

2. 题材申报备案公示

电视剧题材经过论证一旦确定，就要形成拍摄制作的备案公示材料，向国家广电新闻出版总局电视剧管理司申报备案，并对外进行公示。申报备案公示要填写的表格如下：

报备机构： 公示号：

剧名	题材	体裁			制作期限		
		一般	喜剧	戏曲	集数	拍摄日期	制作日期
内容提要：							
省级管理部门备案意见							
备注							

3. 筹措资金

资金是电视剧创作的保障。电视剧创作资金的筹措目前主要有三种方式。第一种是有实力的影视文化机构与传媒公司独立投资。第二种是采用社会融资。社会融资渠道包括个人投资和与有实力的企事业单位洽谈投资合作，共享红利。个人投资是指具有财力的社会人士、独立投资人，看好题材，自愿与制作方签署合作协议并进行公证。个人投资可以是一人，也可以是多人参与投入，其中涉及的利益关系，双方自行约定。企事业单位融资，是制作方与企事业法人代表洽谈，达成一致，签订互利协议，并在片尾为协助或赞助单位署名。第三种是向银行申请贷款方式。申请贷款，需要公司以资产抵押及担保单位进行风险担保。

4. 确定编剧

编剧是电视剧创作中最重要的角色之一。目前电视剧创作中编剧介入的形式有：（1）由编剧提供成型的原创剧本。（2）选择文学作品，聘请编剧改编成剧本。（3）围绕题材，提供可供挖掘的故事元素，请编剧进行剧本创作。

电视剧创作存在着机动性。由于播出时长的限制，在取得编剧认同的情况下，对剧本中的一些具体内容，可根据实际拍摄要求，进行修改与调整。国外的一些电视剧往往是边拍、边播、边创作、边修改，非常灵活。

5. 确定导演

导演是电视剧艺术创作的总指挥。一部电视剧的艺术风格主要是由导演构建的，电视剧的创作团队都要服从于导演的艺术构想。在实际的拍摄中，导演具有绝对的权威性，不论是镜头的调度、演员的表演、场面的设计还是剧本的

修改，都要由导演进行有效指导。因此，导演是电视剧创作的核心人物，导演的水平决定电视剧的艺术质量。选择确定导演是电视剧制作方最为重要的决策。一般情况下，电视剧制作方会根据电视剧的题材特点、叙事风格、资金投入状况等来确定导演的人选。也有先确定导演，按导演的艺术风格"量身定做"电视剧题材的情况，但条件是导演必须具备一定的实力与名声。

6. 组建制片组

电视剧是综合艺术，它的创作属于集体行为。制作方需为此组建独立的团队，成立电视剧制片组。电视剧制片组的成立，标志着电视剧创作的"行政单位"已搭建完成，此项工程可以开工。制片组采用制片人负责制，制片人是电视剧创作的行政主管，也是投资方的代理人。

要根据题材大小、投资规模合理构建电视剧制片组创作团队。其中的主要分工为：导演组（导演、执行导演等）；编剧组（编剧、执行编剧）；演员组（不同角色的表演者）；摄影组（不同摄影机位及特技拍摄操作者）；灯光组（非自然光拍摄的艺术设计者）；美工组（现场环境的设计者）；服化道组（服装搭配、人物造型、道具物品等的设计者）；后勤保障组（负责外联、餐饮、安全、交通等）。还有许多分工需按照剧情需求进行后期配置，如音乐音效编配组、后期剪辑组及出品营销组等。

二、前 期 创 作

前期创作开始后，就进入了导演工作程序。导演是电视剧艺术质量的把控者，创作人员都要服从导演的总体调度。前期创作包括以下几个环节。

1. 剧本修订

剧本是电视剧创作的依据。在开始拍摄之前，剧本已经完成，但导演一般会在把握拍摄全局的情况下，与编剧碰头，根据一些具体情况对局部内容作修改。这种修改不是对剧本进行大规模改动，而是针对剧情中的某些细节、环境、人物特征等进行符合现有创作条件的修订。剧本修订也可在编剧的授权下由导演亲自完成，但不能改动太大。

2. 演员选择

演员选择条件由导演制定，一般也由导演亲自选择、决定聘用。演员选择最重要的是与剧中角色相符合，导演应在对每一个角色进行深思熟虑的情况下完成演员的定位。

（1）形象定位

原则上饰演剧中主要角色的演员在外形上与角色差别不能过大，最好符合剧中形象要求。

（2）心理定位

饰演剧中主要角色的演员在性格上最好与角色的性格相似，这样演员才能更好地把握角色的心理世界。

（3）气质定位

导演需对剧中每个人物的特点、风格进行细致分析，如基于主要角色的人物气质，应选择实力派的还是偶像派的，选择严肃型的还是幽默型的，选择睿智型的还是大智若愚型的，等等。

演员阵容是电视剧拍摄的实力体现，也是购片方非常看重的。明星的加盟会给电视剧的整体质量及人气增加筹码，有的电视剧购片方甚至直接向电视剧制作方提出明星加盟饰演的价格条件。当下，在电视剧生产中，明星的地位和作用确实是不容忽视的。第一，明星饰演会增加播出效应，因为明星有很强的号召力，很多观众会因为喜欢某位明星去看这部电视剧；第二，能成为明星的几乎都具有精湛的表演才能，会提升电视剧的品质；第三，在电视剧购片方看来，明星加盟势必会提升广告价格，有很好的经济收益。

其实明星效应也不是绝对的，因为影视艺术的品质主要体现在内容上，如果内容具有强大的艺术感召力，一些非明星演员，甚至是名不见经传的演员，只要具有深厚的表演功底及出色的把握角色的能力，依然会使电视剧达到很高的艺术质量。这样的实例数不胜数。

3. 场景选择

场景选择是实拍的前奏。根据剧情需要，导演应亲自带领制作组相关人员对场景进行实地考察，确定表演与拍摄场地。场景选择分外景选择、内景选择及人工室外制景。

（1）外景选择

主要是选择可作为拍摄地的自然景观、人文景观等。外景选择要考虑符合剧情需要、现场拍摄的条件、天气季节的不确定因素、交通及后勤保障的便利等。

（2）内景选择

一种是进入摄影棚虚景拍摄，另一种是选用生活当中的室内实景拍摄。摄影棚虚景拍摄不需要考虑诸如摄影条件、灯光及所需物品，摄影棚的美工、制景会按导演意图提前布置到位。实景拍摄是选择真实场地，这就需要提前考察，可能会要求室内空间大一些，便于机位的调度，以及自然光线与人工布光的设计条件，还有拍摄期间所需电源是否安全可靠等，都需要详尽备案。

（3）人工室外制景

人工室外制景可根据拍摄要求，一是选择成熟的大型影视基地进行拍摄，二是投入资金自行搭建拍摄外景地进行拍摄。目前，我国有几个省市针对影视剧制作的产业模式建立了大型影视制作基地，如无锡影视城、横店影视基地等。影视基地各类拍摄景观丰富、设备齐全，而且各类非主要角色演员和群众演员能随时到位。大型影视基地为影视剧的创作提供了非常便利的服务与条件，许多影视剧的前期拍摄都是在影视基地完成的。另外，由于一些高投入、高成本、大制作的影视作品，需要特定的外景环境，而又无法选择到合适的场地，于是，就需要按照剧情要求由制作方投资搭建外景场地进行拍摄。这可能是一项浩大的工程，搭建之前要与制景场地的管理部门、当地政府协调，在取得准许及不破坏自然环境的情况下进行外景施工。一些大型拍摄外景地，在影视素材拍摄完成后，会成为当地的旅游或娱乐场所。

4. 音乐创作

电视剧的音乐创作工作由导演选择的专业作曲人员承担。电视剧的音乐创作在开拍前就已经展开。创作流程由曲作者按照规划时间自行安排完成。一般的创作过程如下。

（1）熟读剧本

熟读剧本，才能对剧情进行深入分析，了解叙事技巧、了解背景因素、了解人物性格、了解情感取向。之后根据剧情整体要求，确立音乐风格，确立音乐主题，完成前期音乐创作规划。

（2）音乐写作

音乐写作是曲作者按照规划好的电视剧音乐项目，在专用乐谱纸上完成作曲。这些项目包括：主题音乐、主题歌曲、插段音乐、主题变奏音乐、各类特殊环境音乐、片头音乐、片尾音乐等。

（3）音乐录制

音乐写作完毕，要进行音乐的录制。音乐录制在录音棚进行。音乐素材编辑制作完成后，通过主控录音台，对需要的乐器演奏、歌曲演唱进行多声轨录制及音色均衡调试合成。所有音乐制作结束，需等待电视剧画面剪辑完成后，再进行最后的音画合成。

5. 制片例会

电视剧在拍摄前和拍摄期间，由制片人根据工作需要不定期或定期组织召开主创人员会议，统称为制片例会。制片例会是非常必要的，是电视剧拍摄工作顺利进行的保证，是全体创作人员了解创作档期、创作流程、创作安排、创作分工及领取任务的重要环节。制片例会中最重要的一项是导演阐述。导演阐述是导演对一段时间的工作事宜及电视剧的艺术风格、表演要求、拍摄要求等等提出自己的构想，并听取制片组相关人员的意见。

三、中 期 拍 摄

中期拍摄是电视剧创作的实际操作环节，大量的拍摄工作都要在这期间完成，是工作强度最大、时间最长、耗资最多的创作过程。中期拍摄使电视剧创作进入一个实质阶段，标志着前期工作的结束，新的创作环节开始，因此有的制片组会举行一个开机仪式，表示这个团队的工作正式开始。

1. 分镜头文本

为了实际拍摄之便，在拍摄之前导演要根据剧本的情节发展，亲自进行分镜头文本设计。分镜头文本是由导演制定的工作用本，它的作用一是打破时空顺序，把相同场景或特定表演人员的镜头集中到一起，集中拍摄，不做重复工作，二是成为导演与摄影师、灯光师、录音师等沟通的依据，使拍摄程序有章

可循，也便于后期剪辑的镜头选择。制定分镜头文本是方便工作程序、减轻工作强度、节省工作成本的有效手段。不过，也有的导演不事前做分镜头处理，到拍摄现场再实时设计镜头，原因是现场的实际环境和现场的新情况可能会影响事前设计好的镜头，引发创作灵感、创作激情。但是，这对导演的艺术经历及导演的功力有要求，一般情况下并不鼓励。

2. 脚本

脚本是将剧本的局部提炼出来，提供给演员进行表演的工作用本。演员拿到脚本时，才能知道自己要拍的内容，知道需要表达的台词。脚本也是拍摄过程中演员角色饰演的依据。

3. 现场指导

现场指导是指以导演为中心的影视素材拍摄过程，导演要对现场所有与拍摄有关的事物进行指导，对摄影与演员表演的指导尤其是重中之重。

导演在现场，一要有掌控全局的观念与能力，二要有对所有细节进行严格把关。因为此时的主心骨就是导演，大家基本是按照导演的部署各就各位，一些难以落实的问题都希望导演拿最后的主意。导演指挥得当，总体拍摄将得以顺利进行，反之，将出现混乱不堪的局面，不利于正常拍摄。细节是影视艺术质量的关键。导演在艺术上应精益求精，对一些看似不经意的地方要重视起来，要细细琢磨，精心设计。这些细节精度的总和会把电视剧的整体艺术质量提升到一定的高度。

摄影师，一般是由导演委任的最信任的人员，在总体摄影风格把握上必须服从于导演的艺术构想，在导演的构想内进行拍摄技术与艺术的创新。导演在现场会对摄影师提出场景摄制要求，比如表演轴线的关系、摄影机的运动方式、画面的景别要求、画面的构图以及光效、色彩、影调等，以最大程度挖掘影像技术与艺术的表现潜能。

演员，是现场表演的主体，是形象的塑造者。现场所有的工作都是围绕着演员的表演展开的。演员的角色饰演是导演现场指导最重要的工作，导演要以自己对剧中角色的理解，激发演员的表演，为演员说戏，比如该场景的情节核心是什么样的，需要采用什么样的方式去表现。在行为动作、语言风格、表情等方面都要与演员进行详细交流，让演员调整到最佳状态，直至进入表演情境。

4. 素材记录

电视剧现场拍摄是按照分镜头设计拍摄的，打乱了影视叙事关系。为了避免拍摄素材的记录混乱、素材应用比例（片比）难以掌控，需要一个现场记录的工作人员——场记，进行拍摄记录与镜头的规划整理。每一个场景都需要摄像机用第一个镜头拍摄一下场记"打板"，板上记载将要拍摄的镜头号、拍摄次数，之后再进入剧情拍摄。素材记录为后期剪辑提供了选择镜头的便利与重新组合叙事关系的依据。

四、后 期 制 作

影视剧的后期制作也是一项繁杂、浩大的工程。所有素材拍摄完毕，要进行封镜，表示前期、中期所有工作全部结束，影视创作由此进入一个新的阶段——后期制作。后期制作包括视频剪辑、音频制作、声画合成等。

1. 视频剪辑

电视剧的视频剪辑是把拍摄完成的镜头按照剧本的叙事情节进行选择、剪接。电视剧剪辑在艺术上借鉴了电影手法，运用了蒙太奇的表现方式。在技术上采用的是电视非线性编辑系统。人们常说，"三分拍，七分剪"，电视剧的叙事情节是剪辑出来的，是一部作品能否实现预期效果的关键环节。

（1）蒙太奇技巧的运用

蒙太奇技巧的运用应从两个方面理解。第一，是导演把拍摄好的镜头素材，按照叙事的逻辑关系和表现的需要进行组接。在组接中，为了更好地营造戏剧的矛盾与冲突，往往采用不同的组接手法，如顺着情节的发展进行剪辑的叙事组接法，采用两条或两条以上叙事线索时相同时间、不同空间，或不同时间、相同空间的平行组接法，还有营造紧张氛围和悬念色彩的交叉组接法等。第二，蒙太奇的技巧应从更大的空间来理解，它不仅包括视频的剪辑，还包括画面与音乐的关系、画面与音响的关系、画面与色彩的关系、画面与语言的关系。这些都是电视剧中不可缺少的效果，体现了电视剧独特的视听艺术。

（2）视频剪辑的内外节奏

节奏是影视作品不断变化的视听效果综合营造出的一种氛围，分为内节奏和外节奏。内节奏，是心理节奏，是情节内在的矛盾与冲突，主要体现在人物的性格塑造、人物的心理把握、人物的情感变化等。外节奏，是画面与声音的直观变化，随着剧情的发展会出现画面的动与静、色彩的浓与淡、声音的强与弱等不同表现，为观众营造不同的心理感受。因此，在剪辑上，应避免单调，强调叙事的起伏，通过多种手法来强化剧情的节奏。

2. 音频制作

电视剧的音频制作就是对剧中需要的音响效果、语言对白进行录音制作。音响效果主要是指自然界的风雨雷电、惊涛骇浪、潺潺流水等声音，以及现实生活当中人为制造的声响及特殊音效等。语言对白是指剧中人物的对话及旁白等。

音响效果在影视剧中有不可忽视的作用，它能增强环境的空间感，还能营造心理感受。比如，一个恐怖场景若是没有符合画面的特殊音响效果，难以增强恐惧感；静谧的大自然场景若是没有大自然的声响就失去了空间感和真实感。音响效果的制作包括室内拟音和室外采集两种方式。

室内拟音，一般指在录音棚里由拟音师根据不同的剧情需要进行人工拟音。人工拟音是设计、挑选不同物质材料相互碰撞、摩擦、击打发出的声音，再由数字录音设备进行录制和变异调试，形成符合剧情的音响效果。剧中所需要的风声、雨声、雷声等及画面人物动作、物品碰撞发出的各种声音都可进行人工拟音制作。

室外采集，是用数字采集录音设备在室外有针对性地采录自然界声响与现实生活中的真实声音。室外采集主要是在拍片现场由录音师与画面拍摄同步采集完成，用于后期制作。

电视剧如果不是纪实性地拍摄，使画面与声音同步，一般情况下要在后期进行对白和旁白配音。配音主要由承担剧中角色的演员完成，也有采用其他配音演员录制完成的情况。录制对白是在画面剪辑完成的情况下进行，通过前方播放画面的大屏幕进行对口型配音。

3. 声画与字幕合成

声画合成，意思是把剪辑好的画面（包括已加入的音响及语言配音），与

制作完成的音乐素材，进行最后合成。然后上字幕，包括片头片尾字幕、演职人员字幕、片中对白字幕等。至此，一部电视剧正式完成。

4. 剧情分集

当前电视剧一般都是连续剧和系列剧。系列剧按每集剪辑，连续剧则在全部完成之后要进行分集处理，根据每一集的时间安排进行剧情分割。电视剧分集有的是在画面剪辑时完成，有的是在最后成片时完成，还有的是由播出方根据播出时间安排自行分集处理。

电视剧创作是一项非常复杂的工程，可能各个剧组会根据具体情况采用不同的制作方式。但是，不论采用什么样的方式，以上阐述的每项环节都是不能省略的。这些环节具体的实践操作无法形成统一的模式，应根据不同创作观念、现场实际情况决定。这里只是提供一个电视剧艺术创作的基本框架。

📽 本章思考与练习

1. 举例分析近年我国现实题材电视剧中某一类型的特点。
2. 举例说明当下历史娱乐剧的类型。
3. 分析韩国电视剧在我国热播的原因。
4. 电视剧创作的前期筹划包括哪些内容？
5. 简述电视剧前期创作的内容。

参 考 文 献

1. 张凤铸，主编. 中国电视文艺学 [M]. 北京：北京广播学院出版社，1999.

2. 高鑫. 电视艺术学 [M]. 北京：北京师范大学出版社，1998.

3. 何丹，主编. 电视文艺 [M]. 北京：中国广播影视出版社，2002.

4. 张晶，杜寒风，主编. 文艺学的开拓空间 [M]. 北京：中国传媒大学出版社，2006.

5. 王列生. 文艺人类学 [M]. 北京：文化艺术出版社，2008.

6. 彭吉象. 影视美学 [M]. 北京：北京大学出版社，2002.

7. 仲呈祥，陈友军. 中国电视剧历史教程 [M]. 北京：中国传媒大学出版社，2010.

8. 邵长波. 电视导演应用基础 [M]. 北京：中国广播影视出版社，2000.

9. 石屹. 电视纪录片：艺术、手法与中外观照 [M]. 上海：复旦大学出版社，2001.

10. 宋靖. 影视短片创作 [M]. 杭州：浙江摄影出版社，2007.

11. 罗伯特·麦基，口述. 黎宛冰，主编. 遇见罗伯特·麦基 2011—2012 [M]. 北京：电子工业出版社，2012.

12. 何立，主编. 艺术词典 [M]. 北京：学苑出版社，1999.

13. 朱光潜. 谈美 [M]. 桂林：广西师范大学出版社，2007.

14. 俞人豪. 音乐学概论 [M]. 北京：人民音乐出版社，1997.

15. 〔美〕约翰·马丁. 舞蹈概论 [M]. 欧建平，译. 北京：文化艺术出版社，2005.

16. 李中会，主编. 戏剧鉴赏 [M]. 北京：北京师范大学出版社，2007.

17. 〔德〕歌德，等. 读莎士比亚 [M]. 张可，元化，译. 上海：上海书店出版社，2008.

18. 〔俄〕陀思妥耶夫斯基. 陀思妥耶夫斯基论艺术 [M]. 冯增义，徐振亚，译. 上海：上海书店出版社，2009.

19. 〔法〕葛赛尔. 罗丹艺术论 [M]. 傅雷, 译. 天津: 天津社会科学院出版社, 2006.

20. 何政广, 主编. 达·芬奇 [M]. 石家庄: 河北教育出版社, 2003.

21. 〔法〕罗曼·罗兰. 贝多芬传 [M]. 于鑫, 译. 西安: 陕西师范大学出版社, 2010.

22. 刘李, 编著. 尼采论艺术 [M]. 长春: 吉林美术出版社, 2007.

23. 〔德〕黑格尔. 美学 [M]. 燕晓冬, 编译. 北京: 人民日报出版社, 2006.

24. 〔德〕格罗塞. 艺术的起源 [M]. 蔡慕晖, 译. 北京: 商务印书馆, 2008.

25. 〔美〕伊莎多拉·邓肯. 邓肯谈艺录 [M]. 张本楠, 译. 张竟无, 编. 长沙: 湖南大学出版社, 2009.

后　　记

　　本书是笔者讲授十几年"电视文艺创作"课程的总结。电视文艺存在于电视传播的方方面面，它会随着社会的发展、人们观念的变化而不断演进，属于动态的艺术。实践永远走在理论的前沿，笔者近年来持续关注电视文艺的新变化，尽力将观察所得反映在了本书中。

　　在本书的成形过程中，我的学生们付出了许多努力，刘旭参与了第六章第二节内容的写作，一些观点也是她出色的构想，董晓玉、温立君、刘冰峰、关培达、秦丽丽、袁振宁等也做了一些文献查阅工作。

　　感谢东北师范大学传媒科学学院关大我教授，由于他的推荐，本书才得以在北京大学出版社出版。

　　真诚期待专家学者对本书加以指正，使本书能够减少不足，弥补缺憾。

<div align="right">王建辉</div>

北京大学出版社
教育出版中心 精品图书